Tourism & Hospitality

觀光與餐旅業行銷

Marketing

林玥秀、陳俊竹　著

三民書局

修訂二版序

　　2020 年全球觀光與餐旅產業受到新型冠狀病毒疫情影響，其所受衝擊是史無前例的艱鉅！對航空產業而言，全球八成以上飛機停飛，桃園國際機場在 2020 年 4 月份首度創下第一航廈單日零入境的紀錄，臺中、臺南、高雄、花蓮等國際機場出入境人數也全數為零；對旅行業者而言，目前出境與入境的業務幾乎完全停擺，國民旅遊也因要維持適當社交距離，避免社區感染而不鼓勵民眾出遊。旅館業等不到客人，有些及時轉型為防疫旅館，勉強維持飯店營運，但面對不到一成的住房率，大家都不知道能再撐多久！餐飲業最早感受到這波嚴峻疫情，餐敘婚宴都停擺，許多老字號餐廳撐不下去，只能熄燈，少數加強顧客外帶與外賣市場，前所未有的危機考驗大家的整體應變能力，以及口袋深度。國內旅行社龍頭雄獅旅遊在 2020 年 4 月 27 日決定公司將由「旅遊集團」轉型為「生活產業集團」，並將發行約 7 億元新臺幣無擔保轉換公司債。這就是本書中一再強調的「行銷就是尋求產品與需求間的最佳配對」，雄獅未來將加入商品與食品整合行銷，從推銷「臺灣之美」跨入行銷「臺灣之好」，未來變成「臺灣之光」。

　　這本書由 2012 年出版至今，整體行銷大環境變化極多，特別是有關數位行銷的理論與實務方面。作者原不敢再接下書局再版的邀約，感謝三民書局同意由其企畫團隊協助補足部分資料，再結合我們更新理論基礎，才再度嘗試挑戰。在這個教科書出版極為薄利的年代，感謝三民書局一直努力為學子提供優質的教科書，這確實是已過世的劉振強董事長書生報國的典範與堅持，藉此向他致敬。

　　再版除了感謝三民書局團隊夥伴的投入，更要感謝這段時間協助的方郁蓁小姐。方小姐必須忍受我們對每一筆資料要求及時又要正確，近乎吹毛求疵的龜毛個性，還要協助更新圖表與照片、協助編輯與校對題庫、擔任與三民書局編輯往來溝通的橋樑，如果這次沒有她的付出與協助，這本書將無法問世。本書之撰寫雖經兩位作者多次嚴謹校正，惟以才疏學淺疏誤仍恐難免，尚祈各位先進賢達不吝賜正為幸。

林玥秀　陳俊竹謹誌

2020 年 6 月

序

　　這本書是 2006 年底由三民書局提出企劃案邀約而來，直到今天寫序，匆匆也經過 5 年時光。本書兩位作者，一位是由東華大學觀光暨遊憩管理研究所轉任高雄餐旅大學，一位是恰完成美國德州農工大學觀光博士學位。回首當年接受出版社的邀請，開始著手撰寫本書之前，兩位作者曾有過許多掙扎！看著書架上琳琅滿目十多種中英文版本的行銷教科書，我們一直反思到底為什麼我們還需要另一本觀光與餐旅業行銷的教科書？經過不斷的激辯與檢討，我們瞭解市面上雖然有許多行銷教科書，但以觀光餐旅為範疇的仍屬少數，而且大多數以觀光餐旅行銷為主題的教科書，都傾向將觀光餐旅視為服務產業的一部分，從服務業行銷的角度論述行銷準則。

　　觀光餐旅當然是服務產業的一部分，但是，我們也不得不承認觀光與餐旅業的行銷範疇比一般服務產業更為寬廣與複雜。尤其在行銷一個旅遊地時，除了產品的規劃、包裝，通路的考量等傳統行銷議題，其他諸如永續發展的重要性、觀光衝擊等對旅遊地永續經營的議題，更應該被納入整體行銷規劃的考量中。但是這些為維持企業及旅遊地永續發展等值得被關心的議題，在許多行銷教科書卻往往被忽略。

　　於是我們接受三民書局的邀請，寫了這本書。我們的目標不只是將書完成、出版而已，我們更期望這不僅只是一本教科書，更是一本簡單易讀，可以進入一般人工作與生活之中的導航書，讓作者以輕鬆詼諧的方式引領讀者進入觀光餐旅行銷世界。 在這個出版爆炸的年代，這確實是一個不小的挑戰，然而經過 3 年多來的努力，本書即將

問世。感謝過去團隊成員中許多夥伴對本書的投入，包括臺灣觀光學院的筱玫協助彙整照片、東華大學博士生李佳如協助編輯題庫、三民書局協助編輯，以及身旁所有同仁親友的大力支持。

　　最後完稿的一段路程，作者陳俊竹的未婚妻李亞琪回國協助研究，正好趕上幫忙本書最後的校對工作。這對新人即將在 2012 年初結婚，本書無異是送給他們最好的結婚禮物，見證他們美麗堅貞的愛情。

　　兩位作者期許未來臺灣的觀光餐旅發展，能夠不斷的延伸、進步，將臺灣打造為一個日不落的觀光王國。本書之撰寫雖經兩位作者多次嚴謹校正，惟以才疏學淺疏誤仍恐難免，尚祈各位先進賢達不吝來函賜正為幸。

<div align="right">

林玥秀　陳俊竹謹誌

2012 年 1 月

</div>

觀光與餐旅業行銷

第 1 章

行銷概論

 本章學習目標

1.瞭解行銷與銷售的差異

2.瞭解為何需要採取顧客導向的行銷概念

3.認識行銷需要堅固的兩個面向

4.認識行銷的五個 W 一個 H 與顧客體驗路徑

5.瞭解數位行銷、社會行銷與綠色行銷的重要性

行銷 (marketing) 是我們日常生活當中耳熟能詳的詞語，各行各業都需要行銷，產品要賣出去的「行銷」、候選人要當選的「行銷」、電影要賣座的「行銷」、學校要有人讀的「行銷」，甚至連個人也需要「行銷」。看起來行銷很重要，但到底行銷是什麼呢？

很多人會覺得「行銷就是把東西賣出去」，事實上，賣東西或稱「銷售」(selling) 僅是行銷的一部分，所以本章第一部分將釐清「行銷與銷售間的差異」；接著我們將透過行銷小簡史細數從行銷 1.0 時代的 「產品導向」(product-orientation)、行銷 2.0 時代的「顧客導向」(customer-orientation)、行銷 3.0 時代的「價值導向」(value-orientation)、演進到行銷 4.0 時代以數位科技 (digital technology) 為核心，延續過去的價值導向，透過虛實結合，關注行動社群發展過程，讓各位瞭解在競爭激烈的環境中，好產品不一定能受到市場青睞，唯有隨著行銷思維的躍進，才能掌握市場大權，取得先機；然後在第三部分告訴各位，成功的行銷計畫需要考量的因素很多，包括為什麼要行銷、行銷什麼、什麼地點、把什麼東西賣給什麼人、如何行銷；最後，我們將討論行銷的未來發展，特別著眼幾個重要的議題：數位行銷 (digital marketing)、社會行銷 (social marketing) 與綠色行銷 (green marketing)。經過本章的介紹，相信可以幫助各位清楚地瞭解「行銷是什麼」，一開始，讓我們先來釐清行銷與銷售的差異吧！

1-1 行銷 vs. 銷售

多數人對行銷的刻板印象就是銷售，「銷售」注重賣方的需求，就是想辦法將產品賣出去，可是當產品與顧客需求無法契合時，提升銷售量得靠強力推銷；反之，「行銷」注重顧客的需求，透過瞭解顧客，進而發掘與創造顧客的需求。舉個簡單的指標來分辨兩者，身為一位行銷人員，如果您只投注心力在「販賣手上既有的舊產品」，其實您只做到銷售而已，要成為一位更成功的行銷人員，您至少還得因應市場變化，開發新的產品。為了進一步幫助各

位釐清行銷與銷售的差異，我們將透過星巴克咖啡 (Starbucks) 的案例，告訴各位一家公司如何瞭解市場、重新定義自身的產品、進而成功的故事。

✎ 行銷案例　1–1　您到底在販賣什麼？

從咖啡豆、咖啡到 café: 星巴克的成功故事

　　星巴克是全球連鎖咖啡廳的領導品牌，依據 2020 年第一季營運報告，星巴克在全球超過 75 國家有超過 31,795 間分店，淨營業額達 71 億美元，相較前一年成長 7%。星巴克也是臺灣人熟悉的品牌，我們對星巴克的印象，除了具特色的女神標誌，可能還有親切的服務、香醇的咖啡與窗明几淨的空間；但事實上，當 1971 年星巴克於西雅圖 (Seattle) 創立第一家店時，星巴克只專注於販賣咖啡豆，店內展示各式各樣的咖啡豆，偶爾會在現場煮咖啡以供顧客試喝，並廣受好評，但他們不賣咖啡。1982 年現任星巴克總裁 (CEO) 蕭茲先生 (Howard Schultz) 的加入是星巴克發展的轉捩點，他獲聘出掌行銷業務，但他認為星巴克除了「咖啡豆」外，還應該賣煮好的「咖啡」，甚至提供顧客良好舒服的空間，讓星巴克成為一間名符其實的 "café"（咖啡廳）。

　　星巴克的故事還有更有趣的來龍去脈。在 1970 年代，義式濃縮咖啡尚未引進美國，美國人習慣喝味道較淡的即溶咖啡，大街小巷也沒有林立的咖啡廳；因此，星巴克所販售的重烘焙咖啡豆在當時是特別的，煮出味道濃郁的咖啡也是特別的，更別說在店內擺滿椅子的構想。蕭茲先生被星巴克重烘焙豆煮出的濃郁咖啡所吸引，身為行銷負責人，他在 1983 年考察義大利的咖啡廳，更強化他想賣「咖啡」與 "café" 的想法。然而星巴克的主要負責人不接受這個點子，他們的思維是較保守的「產品導向」，認為星巴克應致力烘焙最高品質的咖啡豆；因此蕭茲先生於 1985 年離開星巴克，獨自創立每日咖啡 (Il Giornale) 以實踐理想，然而兩年後，星巴克由於併購另一家咖啡豆公司而產生財務吃緊的危機，蕭

茲先生買下星巴克、掌握實質的經營權。

　　雖然星巴克早已是全球連鎖咖啡龍頭品牌，但怕冒犯義大利的咖啡文化，時隔近 50 年才進軍義大利，首家義大利分店特地選址於濃縮咖啡誕生地——米蘭。尊重與配合當地飲食習慣，義大利星巴克是不賣星冰樂等咖啡特調飲品，完全以濃縮咖啡、甜點、冰淇淋和窯烤披薩為主。2018 年 9 月 7 日開幕當天，至少要排隊一小時才能入內品嚐來自美國風味的咖啡。另這家分店是繼西雅圖和上海之後，所設立的第三間臻選咖啡烘焙工坊，充滿設計感的裝潢吸引大批民眾和遊客前往。

　　星巴克的成功可以歸功於其企業文化，堅守蕭茲先生的「我們真誠地致力於發展顧客，決不在道德標準上做任何妥協或者完全向利潤看齊」價值觀，凡事以人的基本需求為出發，推崇分享觀念，重視員工與消費者的每一次互動及氣氛，藉此建立獨特氛圍，讓星巴克的世界咖啡王朝能夠永續經營。

問題與討論

1. 如果您成為星巴克的行銷負責人，您會選擇想辦法提升咖啡豆的銷售量，還是會跟蕭茲先生一樣，創造新的產品，並試圖說服老闆？請告訴大家，您為何如此選擇？

2. 您是否可以具體地舉出一家公司或是一個旅遊地，已經或可能透過新產品來創造需求的例子？

3. 看完星巴克成功的案例，請問您覺得行銷與銷售有什麼不同？

　　星巴克的成功案例有許多值得我們探討的地方，專就行銷與銷售的角度而論，蕭茲先生身為星巴克的行銷負責人，如果他只繼承星巴克的傳統、只投注心力賣咖啡豆，咖啡的發展史、以及如今全球咖啡事業的版圖大概都得被改寫。另一方面，蕭茲先生想賣「咖啡」與 "café" 的想法，或許部分來自個人的靈感，所以有人說行銷是一種藝術、好點子需要老天爺的啟示，但星巴克成功的主要因素之一絕對包括「掌握顧客與市場需求」。比如說：星巴克

早期雖然僅販售咖啡豆，但當店內煮咖啡供客人品嘗時，總能吸引許多客人，並頗受好評，這也是蕭茲先生認為應該賣咖啡的原因；此外，在星巴克轉型的過程中，店內先開始販賣咖啡，然後仿效義大利咖啡廳提供許多「站位」，後來他們發現美國客人可以接受在咖啡廳喝咖啡、但較習慣坐著，所以才逐漸發展出我們所習慣的星巴克；另外，星巴克一直有提供郵購咖啡豆的服務，因此當星巴克決定選擇拓展分店時，該城市郵購咖啡豆的多寡也成為一個重要的依據。在往後的篇章當中，我們將提供更多星巴克行銷的有趣案例。

 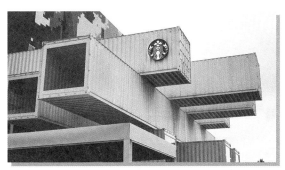

照片 1-1；照片 1-2　2018 年 9 月星巴克在義大利米蘭世界時尚設計之都，成立第三間臻造咖啡烘焙工坊。同時間，全球最大的貨櫃星巴克，在花蓮縣吉安鄉洄瀾灣正式開幕。（圖片來源：作者、Shutterstock）

1-2 行銷小簡史

　　接著我們將正式介紹每一本行銷教科書都會提到「產品導向」與「顧客導向」，也會讓各位瞭解近年因資訊科技的快速發展與消費行為的改變，所出現的「價值導向」與「數位導向」等行銷新概念，藉由簡述讓各位也能掌握行銷新思維。

1.行銷概念發展史

　　行銷概念的演進和發展，與市場競爭及資訊科技進展息息相關（請見圖

1–1）。現代商業始於 18 世紀工業革命，那是一個以機器設備為核心技術的時代，但因全球技術普及與商業化程度較低，經常有單一商品獨霸市場的情況發生。

　　福特汽車 (Ford) 的經典車款 Model–T 是單一商品獨霸市場時代最常被提到的例子。在 1930 年代競爭者加入汽車市場以前，福特汽車只需要考量如何在一定時間內製造出更多的汽車，完全沒有滯銷的問題，這個時代的行銷概念即為「產品導向」。1930 年代之後，商業競爭趨於熱絡，競爭者加入市場，福特汽車的市佔率開始下滑，在此環境下，如果只注重生產，每家公司必然得面對滯銷的問題，所以開始投注心力於如何提高銷售量，因此衍生出「銷售導向」的行銷概念。1950 年代以後，市場進入完全競爭狀態，「產品導向」與「銷售導向」皆已無法因應市場環境的變化，在此環境下，如果生產者沒有花心思瞭解顧客，打造更符合需求的產品，市場產品同質化必然造成低價競爭的苦果；因此，主流行銷概念進一步轉化，改以「顧客需求」為核心，更強調公司或組織本身的定位、更強調顧客市場的細分，並更重視整體或長期的價值而非短期的利益。

　　2000 年起，網際網路的普及改變人們的生活習慣，網路帶來的訊息無國界，讓消費者能夠輕易比較產品差異性。此外消費者不再只單單要求滿足基本需求，而是更進一步開始追求價值，期盼世界更美好，此時此刻的主流行銷概念則改走「價值導向」路線。這時期的資訊科技不僅增強個人與團體間的連結與互動，更是讓消費者變成生產性消費者 (prosumer)，從被動轉變為主動參與產品行銷。2010 年後的資訊科技不斷進步與整合，人們越來越依賴社群，聽取社群意見，朋友 (friends)、家人 (families)、粉絲 (fans) 與追隨者 (followers)，這種社會附從 (social conformity) 力量已讓企業不得不重視社群關係的經營與發展。2016 年底，行銷之父科特勒 (Philip Kotler) 等人在《行銷 4.0》一書中宣告進入行銷 4.0 時代，行銷規則改以虛實整合為中心，透過日常生活所接觸的行動網路、大數據、虛擬實境等新科技不斷地介入消費者的體驗路徑，讓消費者採取行動。

2.行銷概念的發展

　　主流行銷概念的發展從一開始的 「產品導向」 到今日的 「數位行銷導向」，其實沒有高深的道理，完全是競爭與科技發展使然。因此直到 21 世紀的今天，由於產業環境的不同，某些生存下來的公司或組織可能還在應用 「產品導向」 或 「銷售導向」 的概念。然而，在觀光餐旅產業中，很難出現壓倒性的領先產品，因為各種新點子或產品都極容易被複製，領先地位不容易維

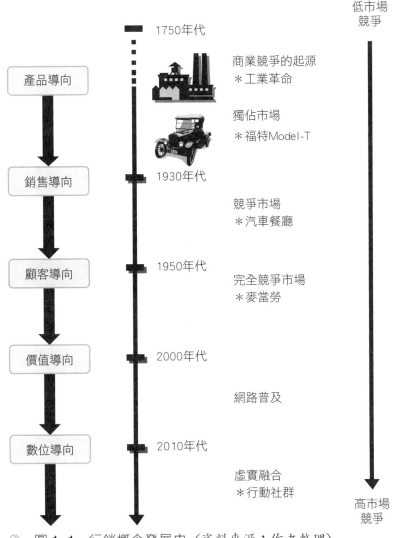

圖 1–1　行銷概念發展史（資料來源：作者整理）

持，必須發展出自身的競爭優勢才行。事實上，較常見的情況是經營者相信「好產品是成功的一切」，因而忽略瞭解市場與顧客需求；星巴克的創始元老就是典型的例子，他們過分執著於「烘焙極品咖啡」，若非蕭茲先生的加入，將冷硬的咖啡豆轉化為更符合市場需求——熱騰騰的咖啡，星巴克不可能會如此成功。

因此，在競爭激烈的環境下，公司或組織必須對市場變化有所因應，但市場的需求非常多元，公司或組織也必須檢視自身目標與能力，進而決定要滿足誰的需求。因此，行銷必須在產品與市場需求兩方面找到平衡點，換言之，行銷就是要尋找產品與顧客需求間的最佳配對 (Cheverton, 2004, p. 10)。

圖 1–2 可以進一步解釋這個觀點：有兩個對立的面向，分別從「市場（或顧客）需求」與「公司（或組織）供給」的角度出發。從純需求與純供給角度出發的行銷準則各有缺點，比如從純需求的角度出發，有人會認為要滿足顧客需求、提供顧客需要的品質，並尋找顧客未來的需求。請各位想想，以上這三個行銷準則是否有問題？滿足顧客需求固然重要，但公司要賺錢、組織或旅遊地發展也必須達成自身的目標；另外，提供顧客需要的品質當然也很重要，但每個顧客要求不一樣，如果某些顧客要求最高品質，公司有能力提供嗎？提供了以後可以賺錢嗎？最後，可以

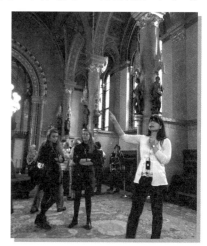

📷 照片 1–3　參觀博物館，聆聽專業解說。(圖片來源：作者)

找到顧客未來的需求當然很棒，但問題是任何創意或新穎的產品仍必須以市場接受度為依歸；從另一個純供給面角度出發，有人可能會認為因為要賺錢，所以必須想辦法賣掉所有產品，當然還得維持最佳的產品品質，有一些產品如果賺不了錢，乾脆放手不做！這些準則也有問題，比如說你想賣掉所有的產品，但有人要買嗎？你想維持最高的品質，高品質意味著高成本，但其實有些顧客要求沒有這麼高；最後，放棄賠錢的產品表面上是扔掉拖油瓶，但

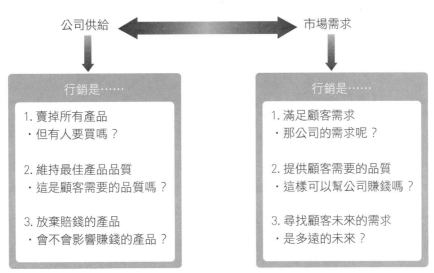

公司供給　　　　　　　　　　　市場需求

行銷是……

1. 賣掉所有產品
 ・但有人要買嗎？

2. 維持最佳產品品質
 ・這是顧客需要的品質嗎？

3. 放棄賠錢的產品
 ・會不會影響賺錢的產品？

行銷是……

1. 滿足顧客需求
 ・那公司的需求呢？

2. 提供顧客需要的品質
 ・這樣可以幫公司賺錢嗎？

3. 尋找顧客未來的需求
 ・是多遠的未來？

圖 1-2　公司與市場的配對圖　（資料來源：修改自 Cheverton, P. (2004). *Key Marketing Skills*, 2nd Ed. 吳國卿（譯）(2007)。《好行銷》，19 頁）

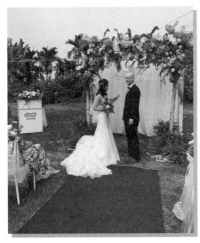

照片 1-4　浪漫婚宴是許多情侶心目中的夢想，屏東天使花園業者為顧客量身打造庭園婚禮，這樣特殊的套裝產品，讓顧客一輩子都記得這浪漫。（圖片來源：天使花園陳宏志）

放棄這個產品是否會影響其他產品的銷售呢？舉例來說，顧客安排旅遊行程，可能需要訂機位、旅館與當地套裝行程，假如旅行社因為機票難賺錢而放棄這部分的業務，有可能會流失那些想一次解決需求的顧客。因此，以上列舉的六個行銷準則都有所缺陷，重點是必須同時兼顧公司供給與市場需求。

如果您以前認為「行銷等於賣東西」，讀到此處，想必您已對行銷大為改觀。在下一節的內容中，我們將把焦點進一步擴大，透過分析行銷的五個 W 一個 H (why, what, who, where, when, how)，讓各位瞭解我們可以在各種不同的層面與因素下功夫，進而更接近好行銷。

1-3 行銷的五個 W 與一個 H

我們在前面行銷發展概念史中曾經提過，由於市場競爭激烈，行銷概念也趨於複雜，有許多不同的層面需要考量。本段將進一步討論「行銷的五個 W 與一個 H」，包括 why（我們為什麼要行銷）、what（我們到底要販賣什麼）、who（行銷的對象是誰）、where（利用什麼管道進行行銷）、when（什麼時候進行行銷）與 how（如何影響消費者）。本段的內容在以下各章當中會再次出現，您不必急著瞭解所有的細節，我們也不希望用繁瑣的內容擊垮您學好行銷的信心，但以下的內容有兩個重點：第一，行銷不等於賣東西，行銷有許多層面與因素需要被考量；第二，行銷並不繁瑣，這裡提出幾個問題，檢視您的看法，可以相當程度地釐清您過去對行銷的誤解，當然也可以大大地幫助您學好行銷，成為成功的行銷人。言歸正傳，我們現在開始來討論行銷的第一個 W 吧！

一、第一個 W：why

第一個 W 是行銷核心的議題——我們為什麼要行銷?很多人或許會覺得行銷就是要吸引消費者，這個議題似乎沒有什麼好談的，但是請各位想想，吸引消費者究竟是目標、還是手段？

就一個旅遊地而言，有旅客造訪才會有觀光發展，然而旅遊地通常仰賴當地的文化與自然資源吸引旅客，當旅客數過多時，勢必降低旅客的滿意度，並對當地自然與文化資源造成破壞，若觀光資源破壞到一個程度，只會讓旅遊地青山綠水不再。因此，吸引消費者應該只是手段，賺錢也不應該是旅遊地行銷的唯一目標，因為旅遊資源被破壞後，未來白花花的鈔票也會消失不見。旅遊地行銷之目的應該是透過旅客帶來的錢財，致力於旅遊地的社區發展與資源保護，如此才是觀光永續發展的長久之計，而這正是觀光業與一般製造業的不同。

2015 年聯合國會員大會宣告「2030 永續發展目標」，其中包含 17 項目標 (Goals) 及 169 項細項目標 (Targets)，臺灣雖不是聯合國會員，但作為地球村的一份子，仍接軌國際，隨聯合國觀光組織 (UNWTO) 共倡觀光永續發展，政府依 Tourism2020——臺灣永續觀光發展政策，研訂 Tourism 2030 臺灣觀光政策白皮書。雖然永續發展的口號在臺灣喊得十分響亮，但臺灣的旅遊地行銷與發展鮮少以永續為出發點，大部分的旅遊地皆以吸引「越來越多」的旅客為行銷目標；然而許多國際知名的旅遊地不但奉行永續發展的概念，甚至採用逆行銷 (de-marketing) 的策略。我們以吸引了港星梁朝偉與劉嘉玲舉辦世紀婚禮的不丹 (Bhutan) 為例，這個國家擁有喜馬拉雅山脈美麗的山景與特殊的藏傳佛教風情，然而他們不以吸引大量旅客為目標，每年僅開放十分少數的觀光旅客入境，這些旅客必須支付高額的旅費，但能夠享受到不丹最自然純樸的風光與獨一無二的服務。逆行銷的策略在臺灣十分罕見，但對於那些環境敏感的旅遊區域，比如蘭嶼或花蓮，倒是可以考慮採行這個策略。

🔍 二、第二個 W：what

第二個 W 關注我們到底要行銷什麼？或者也可以這麼問：我們如何來定義自身的產品呢？為了幫助大家思考，這裡舉幾個大家耳熟能詳的例子：麥當勞、星巴克與迪士尼樂園（請參考表 1–1）。

如果用被製造出來的實體來定義商品，那麥當勞的主要產品就是漢堡、星巴克是咖啡、迪士尼是遊樂園；然而這樣的定義顯然太膚淺了。觀光餐旅產業是服務產業的一員，所以我們應該用實體加上服務來定義產品，從這個角度來看，麥當勞是一家成功的連鎖速食餐廳，提供顧客乾淨的用餐環境與高品質的服務；星巴克是連鎖咖啡廳的龍頭，以香醇的咖啡與舒適的品嘗空間獨佔鰲頭；迪士尼則是成功的遊樂園，以米老鼠為核心打造出老少咸宜的主題世界。但是這樣似乎不足以解釋這三家公司的成功，因為速食餐廳、咖啡廳與主題樂園遍布全球，麥當勞、星巴克與迪士尼還有什麼不一樣的地方呢？如果把實體與服務再加上體驗，一切就明白了。麥當勞一直是孩子們的最愛，進而成為許

多家庭的歡樂提供者,從麥當勞叔叔、快樂兒童餐到孩子的生日派對,麥當勞所提供的特殊體驗,絕對是他們比其他速食業者更為成功的關鍵之一;星巴克則努力打造為人際關係的綠洲 , 提供所有顧客在家庭與工作以外第三個去處 (the third place);迪士尼則創造出無與倫比的奇幻世界,在許多人的心目中,米老鼠是真實存在的,這種真實,只要在迪士尼樂園就可以體驗到。

表 1-1　行銷產品的定義方式

定義方式 公司	實體	實體 + 服務	實體 + 服務 + 體驗
麥當勞	漢堡	速食餐廳	家庭歡樂
星巴克	咖啡	café	人際關係的綠洲
迪士尼	遊樂園	主題樂園	奇幻世界

(資料來源:作者整理)

　　從實體、服務到體驗,我們應該更深刻地思考這個問題:我們在行銷什麼?重點不是我們的產品是什麼,而是我們能夠提供顧客什麼樣的需求!如果您可以認同與瞭解這一點 , 相信顧客導向的行銷概念已經深植於您心中了。

 照片 1-5;照片 1-6　上海全球最大星巴克門市。「星巴克臻選上海烘焙工坊」(圖片來源:Shutterstock)

三、第三個 W:who

　　接著我們來討論行銷對象,或許有人覺得行銷對象當然是「顧客」,這個議題沒有什麼好討論的。但是請各位想想,一個公司的成功是不是需要依賴

內部員工、夥伴（如加盟店）與外部供應商等？他們是否也是我們行銷的對象呢？答案是絕對肯定的。因此，我們行銷的對象可能包括顧客、內部員工、加盟者與外部供應商，當然大部分精力會花費在顧客身上，因此本書的大部分內容亦著墨於此。反之，此處我們想特別強調員工、加盟者、供應商與當代關鍵族群（女人、網民與年輕人）也是不可忽略的行銷對象，以下就用星巴克與麥當勞的例子來說明。

1.星巴克的員工行銷

人力資源是一個組織成功的要素，然而相對於工廠的機械化生產流程，管理「人」是一件非常困難的課題。尤其在觀光餐旅產業中，人也是產品的一部分，許多體驗必須透過人來傳達，從服務員的微笑、門房的真摯迎賓到解說員的熱忱，這些都攸關顧客是否能得到滿意的體驗，因此，員工當然也是行銷的對象之一。以星巴克咖啡為例，我們在前面曾經提過蕭茲先生因為與創始元老的意見不合而出走自創「每日咖啡」，後來星巴克因為併購另一間咖啡豆公司而出現問題，除了財務問題外，還包括合併後原屬兩家公司員工的對立問題，結果當時的星巴克高層用高壓的手段對付員工，使得內部問題更為嚴重。蕭茲先生接手星巴克的經營權之後，便著手安撫政策，先透過共同擬定公司使命宣言 (mission statement) 的過程，凝聚共識與消弭內部紛爭，進而宣布員工配股與健保計畫等相關福利政策，降低員工的流動率。

🍷 表 1-2　星巴克的使命宣言

1	Provide a great work environment and treat each other with respect and dignity. 提供一個完善的工作環境，創造互相尊重、互相信任的工作氣氛。
2	Embrace diversity as an essential component in the way we do business. 將多樣化作為經營的重要原則。
3	Apply the highest standards of excellence to the purchasing, roasting and fresh delivery of our coffee. 在咖啡產品購入、烘焙和保鮮運送過程中採用最高的質量標準。
4	Develop enthusiastically satisfied customers all of the time. 隨時隨地用熱情的服務使顧客滿意。
5	Contribute positively to our communities and our environment. 積極回饋我們的社區和環境。

| 6 | Recognize that profitability is essential to our future success.
利潤的增長是公司不斷發展的動力和泉源。 |

（資料來源：作者整理自 *Starbucks Coffee Company*。2019 年 5 月 16 日，取自 https://cleo.rutgers.edu/assets/articles/2_359235_8NIvIh7int.pdf）

　　事實上，星巴克在 1990 年透過全體職員擬定使命宣言的政策，就是在進行內部行銷，最終的結果也是以員工優先。星巴克的使命宣言內容涵蓋員工、產品品質、顧客滿意、社區回饋、環境責任、多樣化的經營原則與利潤，第一點就強調要提供完善工作環境，最後一點才是利潤。姑且不論星巴克是否在實際營運時遵行「員工優先」的原則，但至少他們將其反映於使命宣言，這一點值得我們參考，也請各位記得，員工也是行銷的對象之一。

2.麥當勞的加盟夥伴與供應商行銷

　　另一方面，我們用麥當勞的例子來說明加盟夥伴與上游供應商也是重要的行銷對象。加盟者跟內部員工類似，都是一個連鎖品牌旗下的共同夥伴，然而加盟者與母公司卻又多了一層買賣關係，如果加盟制度過度剝削，將危及雙方的利益。事實上，1940 年代末期，連鎖加盟在美國就已經大行其道，經營的項目從冰淇淋、牛排店、甜甜圈到速食漢堡都有，迄今許多連鎖品牌早已經消失，但麥當勞依然屹立，並盛行全球，他們成功的原因在哪裡呢？您還記得好行銷必須尋求「供給與需求的良好配對」嗎？麥當勞深知這個道理，因此剛開始擬定加盟制度時，不像其他連鎖品牌以高價販售品牌經營權、食品原料或器材給加盟者，反而採用「加盟者獲利、母公司才獲利」的策略，進而建立真正的夥伴關係，如果我們把行銷看成一種像水一樣可以到處滲透的概念，麥當勞的加盟制度也是深闇內部行銷之道。

　　麥當勞成功的另一個關鍵則是透過嚴格的產品流程管控，達到品質 (quality)、速度 (speed) 與乾淨 (cleanliness) 的基本準則。但是漢堡、薯條跟汽車不一樣，雖然麥當勞致力於漢堡、薯條製作過程的標準化，但他們一開始難以控制供應商送來的牛肉餅與馬鈴薯品質。麥當勞決定訂定標準的牛肉餅成分與馬鈴薯大小，並尋找能夠配合的供應商，除了不定期檢查供應商的貨

源外，麥當勞也試圖讓供應商瞭解他們堅持的原因。最終，當供應商發現麥當勞是好客戶時，也開始尊重麥當勞的標準。

　　從麥當勞的例子中可以看出，供應商與加盟夥伴都是重要的行銷對象，行銷的準則還是一樣，必須想辦法讓供給與需求雙方互相滿足需求，進而形成緊密的夥伴關係。

3. 關鍵族群——女人、網民與年輕人

　　年輕人、女人和網民 (youth, women and netizens) 是當代三個關鍵族群，這三個經濟族群各有其規模與市場 ，在數位經濟時代的現在具有一定影響力，很多企業組織都已先後針對這些族群展開客製化行銷手法。下表為各族群在當今消費市場上所扮演的角色：

表 1–3　當代三個關鍵族群的市場角色

年輕人	女人	網民
產品的早期採用者 early adopter	資訊蒐集者 information collectors	社群連結者 social connectors
市場趨勢的創造者 trendsetters	全面採購者 holistic shoppers	善於表達之傳教者 expressive evangelists
遊戲改變者 game changers	家庭經理人 household manager	內容貢獻者 content contributors

（資料來源：作者整理自《行銷 4.0》（天下雜誌））

四、第四個 W：where

　　接下來這個 W 屬於行銷的實戰層面——行銷的管道 (where)。在資訊媒體大爆炸的時代，電視與報紙兩種傳統媒體的強勢地位逐漸被分食，換言之，如今行銷管道十分多元，每個管道的成本不一、影響的消費族群也各異，所以我們必須瞭解各種不同的行銷管道 ，並選擇能夠影響產品目標族群的媒體。例如一個以 Z 世代為目標族群的產品，就不適合單獨選擇電視與報紙作為行銷媒介，這是因為 Z 世代從小與網路科技為伴，所以除了傳統行銷管道，必須再搭配其他媒介，以達到預定成效。另一個重點是要權衡行銷管道的成本與效益，依據預算與目的，我們可以選擇不同的行銷管道組合，即使是預

算有限的民宿，也可以選擇在社群媒體 (social media) 平臺上結合口碑進行行銷，其實不需要太高的行銷成本；反之，一家客房數超過 500 間的大飯店，有更大的營運壓力，當然必須結合更多的管道進行行銷。目前主流的社群媒體有 Facebook、Twitter、Instagram、Snapchat、LINE、微博、微信等等，平臺的選擇隨國家不同而有所不同，例如在中國大陸則以微博與微信為主。

五、第一個 H：how

　　行銷很重要之目的就是影響消費者的決策過程，請各位參考圖 1–3，中間五個由箭頭所連結的方框，即為消費者購買決策的過程。傳統消費者行為理論有許多不同的決策過程模型，這裡僅列舉其中之一，各位不必強記這些模型，但重點是消費者購買商品是有一個過程的，而行銷即希望可以影響這個過程。除了方框外，橢圓形代表不同的行銷管道，不同的管道可以在不同的決策階段造成影響。舉個簡單的例子，每年臺北世貿中心都會舉辦國際旅展，如果各位曾經參與過，可以發現大部分的業者（尤其是國內的業者）都把重點放在促銷，也就是消費決策的末端，許多消費者也抱著去旅展搶便宜的心態；另一方面，各位經常可以在報章雜誌上看到旅遊相關的報導，這樣的報導通常都是以旅遊地為對象，介紹好玩景點與當地特色，較少會提及特定的飯店旅館或商家，所以這樣的資訊來源會影響到比較前期的消費決策。

　　每個行銷管道配合行銷的內容，都有其特定的行銷目的，舉例來說，報紙是一個行銷管道，但行銷的內容可以用報導或付費廣告來呈現，報導之目的可能比較偏向「介紹」，或是一般熟知的「置入性行銷」，但付費廣告則是「刺激消費者直接購買」。當然各位可能會懷疑，既然媒體報導強調客觀公正，還能夠算是行銷的管道之一嗎？答案是肯定的，因為近來媒體上報導與廣告的界線越來越模糊（如原生廣告或業配文），然而由於報導比較具有說服力，所以業者希望把廣告包裝成報導，但其中的拿捏必須恰當，因為消費者的眼睛還是雪亮的，一旦消費者發現被欺騙，企業可能得承受更大的風險。

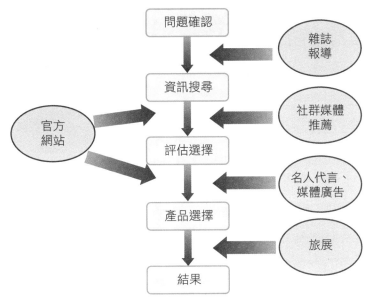

 圖 1-3　行銷管道與目的之結合（資料來源：Solomon, M. R. (2004)）

　　圖 1-3 可以給我們許多啟示：首先，一堆方框與橢圓看起來或許很複雜，但每個箭頭都可能是新的機會；此外，我們曾經提及行銷與銷售的差異，銷售就是只注重消費者決策的末端，好行銷必須兼顧整個決策的過程，就像一條河流，必須在上游有足夠的水源、有範圍廣大的支流，才能夠在下游匯集成滔滔江河；最後，資源效率與功效也是重要的切入點，好行銷必須同時考量行銷管道、行銷目的與行銷訊息，如此一來，我們可以更清楚地知道為什麼行銷、可以達到什麼預期效果、以及必須付出多少代價，這樣才能使行銷資源做有效的利用。

六、第五個 W：when

　　最後我們來談時間，把時間放在最後的原因很簡單，因為時間無法單獨存在，在行銷過程當中考量時間因素，不外乎是思考「什麼時候 + 在哪裡 + 要做什麼事情」(when+where+how) 與 「什麼時候 + 要賣什麼東西」(when+what)。延伸前一段的內容，旅展等不同的行銷管道可以在消費決策的

不同階段發生功效，但什麼時候該出手呢？一般來說，如果目的是刺激消費，那通常會在旺季前一季展開，旺季代表需求暢旺，也就是說很多人會購買，所以行銷目的就是讓顧客選擇自己、而非其他消費品，如果等旺季開始後才出手，很多消費者都已經做好決定，不管產品有多吸引人、價格有多優惠，都已經來不及；反之，如果目的是要提升知名度，除了有季節性的產品外，四季皆宜。

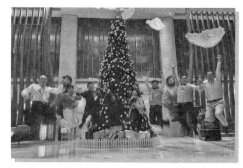

照片 1-7　聖誕節過節氣氛，讓逛街購物的旅客與民眾均能感受。（圖片來源：作者）

從另一個面向來談行銷的時間因素，關於在什麼時候要賣什麼東西？舉例來說，在一年大部分的時間內，星巴克的主力產品是咖啡與咖啡廳（喝咖啡的空間），但在逢年過節的時候，咖啡豆、糕餅與咖啡相關產品被包裝成禮盒，被當成主力產品販售。因此當您在這些期間喝到星巴克的免費咖啡，千萬不用訝異！因為主產品與副產品暫時對換角色了。

此外，每個旅遊地都必須面對淡旺季的問題，一般談到旅遊淡旺季會有兩個層面，一個是主要客源市場的淡旺季，客源市場淡旺季的主要成因是假期；另一個則是旅遊地的季節性，比如說日本的北海道向來以賞雪聞名，冬天自然就是北海道當地的旺季；把兩者合併起來分析，臺灣旅客是北海道的重要客源市場，但大部分的臺灣人都在過年與暑假出遊，過年期間適逢北海道的雪季，來自四面八方的旅客湧入，所以其實不需要花費太多的資源行銷，重點反而應該著眼於顧客滿意度。但夏天北海道沒有雪、沒有櫻花、也沒有楓葉，雖然適逢臺灣旅客出國的旺季，北海道卻苦無賣點，因此開始以夏天盛開的薰衣草為賣點，主打北海道紫色夏季與白色冬季的對比，也逐漸成功地提升北海道的夏季客源。

因此，時間是行銷必須考量的重要因素，行銷資源有限，我們必須知道何時該下手！同時必須瞭解客源市場的淡旺季與產品的季節性，在對的時間

把旅客想要的產品賣出去。比如說在四季都有清楚賣點的北海道（如圖 1-4），春天賞櫻、夏天賞薰衣草、秋天賞楓、冬天賞雪，雖然每個旅遊地的旅遊資源不一，這是行銷人員無法掌控的，但北海道的薰衣草卻可以看見行銷著力的痕跡，足供各位參考。

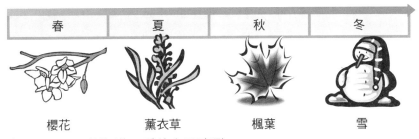

春	夏	秋	冬
櫻花	薰衣草	楓葉	雪

✎　圖 1-4　北海道四季的主要賣點

　　5W1H 是行銷基本要件，但值得注意的是世界變化越來越快，消費者對產品的專注力與注意力卻是越是短。網路科技發達前，顧客體驗路徑為認知、態度、行動、再行動。顧客知道某品牌（認知），會表態對該品牌的喜惡（態度），並決定購買與否（行動），而後再判斷是否值得續購（再行動）。這樣的傳統路徑傳遞兩個含義：一、隨著顧客進行到下一體驗流程，其顧客數量相較於前一流程數量會來得更少。也就是知道星巴克的顧客未必會喜歡星巴克的產品，喜歡星巴克產品的人未必會購買或再購買。二、顧客消費行為完全是取決於顧客與品牌的接觸史。也就是星巴克的廣告宣傳、銷售服務及售後客服會是關鍵。

　　在網路盛行的今日，網路連結擴大顧客體驗路徑，從原四階段擴大為五階段──認知、訴求、詢問、行動與倡導。顧客知道某品牌（認知），喜歡該品牌（訴求），被他人說服（詢問），購買該品牌（行動），推薦他人（倡導）。這一個新的體驗路徑反映的是顧客與品牌的直接接觸史不再是唯一影響消費行為的關鍵，行動社群連結的影響力異軍突起，左右顧客的購買意願。

　　過往的顧客忠誠度仰賴的是顧客對品牌的再購買來定義；現在情況已改變，顧客對於喜愛的品牌會改採主動再行動方案，不單只是自身再購買，而是改以分享或推薦意願為本。

虛實融合時代中，最理想的顧客體驗路徑為蝴蝶結型，消費者對品牌有一定程度的認識，不追問過多細節，對於品牌的承諾高，願意持續購買，並推薦他人。然而，蝴蝶結型的體驗路徑在現實中並不存在，路徑的形狀會隨著產業特性、商品定位有所不同，故階段的挑戰亦有所不同。以家族旅遊為例，旅遊商品的購買往往是多人共同決定而非單人決定，消費決策時間長，因此詢問在購買體驗過程中成為關鍵階段，賣方若能掌握著顧客的好奇心，便能誘發顧客承諾。

1-4 行銷的大未來：科技、關懷與環保

在本章的最後，我們來談行銷的未來趨勢，其中有三個議題已經受到普遍的重視，包括科技發展、人文關懷與環境保護。科技一直是人類文明往前邁進的基石，20 世紀末網路科技的發展，更使得現代商業競爭步向新局。另一方面，人類文明高度都市化與現代化的走向，也使得社會貧富懸殊、人際疏離，並造成地球生態環境的嚴重破壞；因此，經營一家公司或身為一位行銷人員，除了必須掌握現代科技外，也得善盡責任，為社會關懷與環境保護盡一分心力。在此背景下，我們將逐一介紹數位行銷、社會行銷與綠色行銷三個議題。

一、數位行銷

網路早已為我們的生活帶來巨變，Google 前執行董事長施密特 (Eric Schmidt) 於 2015 年時曾說，「網路將會消失，轉化為我們日常生活中的一部分」。當時語出驚人的話語正在如荼如火的實踐，現今已很難想像人們沒有網路、沒有電腦，甚至沒有行動載具的日子；由於網路具備即時性、互動性與普及性，使其成為越來越重要的行銷管道之一。

在討論描述數位科技對現代行銷的影響前，這裡先提供幾個數據，讓各位瞭解網路在臺灣的普及程度。根據《2019 年臺灣網路報告》，臺灣整體上

網人口已超過 2,020 萬，12 歲以上上網比例接近九成，而 55 歲以上族群上網
人口也有七成。根據報告，民眾主要用來上網之設備以手機為主，占 97.9%，
其次則為桌上或筆記型電腦，分別占 59.6% 和 51.5%。五大網路服務使用項
目為即時通訊、網路新聞、影音直播、電郵／搜尋與社群論壇。另外國外社
群媒體管理平台 Hootsuite 與社群媒體廣告公司 We Are Social 針對 150 個以
上國家的網民進行每日平均上網時間調查，結果指出臺灣網民平均每日手機
上網時間為 3 小時 22 分、電腦上網時間則有 4 小時 17 分，加總達 7 小時 39
分，在 150 國家中排名第 13，可見網路早與我們的生活密不可分。

　　在資訊爆量與人手一機的數位世界，人們漸漸對產品的傳統推銷內容感
到疲乏。過去我們說人潮就是錢潮，這年頭吸引眼球同等於吸引錢財。內容
行銷強調的是創造對顧客有價值的內容，吸引顧客注意，使之消費與再消費，
成為忠實客群，最終轉換為利潤。星巴克正是將內容行銷發揮至極的案例之
一。多年前有一名為「Why Starbucks Spells Your Name Wrong——為什麼星
巴克總是拼錯名字」影片盛傳，影片中拿到拼錯名字杯子的人不是感到困惑
不然就是拍照分享到社群媒體，在這裡拼錯名字只是星巴克用來吸引顧客注
意的手段，藉由引導消費者依循內容行銷鋪陳的梗而間接達到宣傳效果。

🔍 二、社會與綠色行銷

　　相對於科技的持續發展，地球的資源益見枯竭，所有的企業在想辦法提
升營利的同時，也面臨來自環保團體、社福與社運團體與一般大眾的壓力，
被要求善盡地球村與社區一分子的責任。在此背景下，具規模的企業都必須
謹慎回應，消極面至少做到不違背世界潮流，遵守節能減碳的相關條約，有
些企業更積極地從事社區關懷與環境保護的工作。

　　除此之外，我們還可以從兩個面向來分析：首先，大部分的旅遊地都以
自然或人文資源為主要賣點，不管行銷趨勢的走向為何、不管企業是否在環
保與社區關懷議題上承受更大的壓力，「旅遊地的自然資源保護」和「與當地
社區居民間的關係」原本就是觀光餐旅產業永續發展的基礎，因此，即使有

人不認同環保與人文關懷等看似高尚的訴求，但為了企業的長遠未來，仍必須投注心力於此；另一方面，有些公司直接以「綠色」與「人性關懷」為主要商品訴求，比如用家庭溫馨來賣休旅車、用幸福女人來賣巧克力，當然還有許多其他產品標榜綠色環保，這樣的訴求當然必須以事實為基礎，否則很容易被抨擊。最後我們希望特別強調，自然原本就是觀光發展的基礎，旅遊與飲食也是販賣幸福的產業，所以綠色、幸福與人性關懷是我們應該充分利用的行銷訴求。

Q 案例問題與討論

請仔細地觀察生活週遭的事物，用您親身的體驗，舉出銷售與行銷不同案例。

複習小幫手

1. 行銷不等於銷售
 ▶ 因為銷售只想辦法賣出手上的舊產品
 ▶ 因為銷售只關注於消費者決策的末端

2. 採用以數位科技為核心的行銷概念是必須的
 ▶ 因為人們越來越依賴社群網路
 ▶ 因為數位科技不斷進步與整合

3. 好行銷要尋求供給與需求的良好配對
 ▶ 只顧及供給面，不一定能把商品賣出
 ▶ 只顧及需求面，可能沒有辦法獲利

4. 行銷必須考量的五個 W 一個 H
 ▶ why（行銷的目的）：必須考慮行銷的短期目標與企業永續發展
 ▶ what（產品定義）：必須結合實體、服務與體驗三個概念
 ▶ who（行銷的對象）：應該包括顧客、員工、加盟夥伴與供應商
 ▶ where（行銷管道）：行銷管道多元化也要權衡各種管道的成本與效益

▶ how（行銷手法）：配合消費者決策過程與行銷管道考慮實際作法

▶ when（行銷的時間）：結合 why, what, who, where & how，在適當時機出手

5.**數位、社會與綠色行銷的重要性**

▶ 社群網路影響消費決策的每一個階段

▶ 自然資源是觀光永續發展的基石

▶ 與當地社區與居民的關係是觀光產業成功的主要因素之一

▶ 觀光與餐旅產業是販賣幸福的產業

自我評量

一、是非題

（　）1.行銷就是把東西賣出去。

（　）2.銷售是注重買方的需求，並想辦法將產品賣出去。

（　）3.由獨佔市場進入寡佔市場時，企業之行銷概念應由產品導向轉為顧客需求。

（　）4.行銷即在產品與市場需求兩方面找到平衡點，尋找產品與顧客需求間的最佳配對。

（　）5.企業在積極的追求獲利之餘，仍將社會責任納入企業使命之一，此為社會行銷的概念。

（　）6.麥當勞積極徹底落實綠色餐飲等各項環境保護措施，可看出綠色行銷為麥當勞企業使命之一。

（　）7.隨著數位科技的發展，數位化已成為企業行銷的重要管道之一，但在觀光產業的運用上仍不夠成熟。

（　）8.在競爭激烈的市場中，只要專心把產品做好，自然能銷售得出去。

（　）9.銷售導向是以銷售者為中心，重點在於如何刺激市場的銷售量，將公司的產品銷售出去。

（　）10.當市場缺乏滿足基本需求的產品，或是需求大於供給時，業者只要推出產品即可獲利，此為產品導向。

（　）11.銷售是重於買方的需要，而行銷則是重於賣方的需要。

（　）12.美國聯合航空公司的廣告標題──「您就是老闆」，此為行銷導向觀念。

（　）13.飯店設置禁菸樓層以及重視廢棄物處理問題，都是實踐社會行銷的作法。

（　）14.亞都麗緻飯店特別注重客人的需求，如服務人員記得客人的姓名等，此為運用社會行銷之策略。

（　）15.行銷的目的是真正的瞭解顧客需要，進而提供產品或服務，使能完全符合顧客所需。

二、選擇題

（　）1.在行銷概念的發展歷史中，主要關鍵為何？

　　⑴競爭程度高低　⑵產品優劣　⑶顧客多寡　⑷以上皆是

（　）2.當企業位於經濟學中的獨佔市場時，其行銷概念為何？

　　⑴產品導向　⑵銷售導向　⑶顧客需求　⑷以上皆非

（　）3.當企業於完全競爭市場中時，其行銷概念為何？

　　⑴產品導向　⑵銷售導向　⑶顧客需求　⑷以上皆非

（　）4.為達到永續發展之行銷概念，環境敏感之旅遊區域可採行何種行銷策略？

　　⑴大眾行銷　⑵逆行銷　⑶多重行銷　⑷利基行銷

（　）5.當企業在為產品作定義時需考慮的因素為何？

　　⑴產品本身　⑵服務　⑶體驗　⑷以上皆是

（　）6.顧客導向又稱下列何項？

　　⑴行銷導向　⑵產品導向　⑶銷售導向　⑷社會行銷導向

（　）7.星巴克由賣咖啡豆到提供顧客良好舒服的空間，是下列哪一項轉變？⑴產品導向 → 銷售導向　⑵產品導向 → 顧客導向　⑶銷售導向 → 顧客導向　⑷銷售導向 → 產品導向

（　）8.企業推行各項環保措施，力行節能減碳策略，此為下列何項行銷概念？

(1)網路行銷　(2)社會行銷　(3)綠色行銷　(4)責任行銷

(　) 9. KKday 打破傳統旅行社實體商店的概念，為下列何項行銷概念的運用？

　　(1)社會行銷　(2)綠色行銷　(3)責任行銷　(4)數位行銷

(　) 10.當市場的競爭者逐漸增加之後，企業開始感受到競爭的壓力，此時企業會採取何項行銷概念？

　　(1)產品導向　(2)顧客導向　(3)銷售導向　(4)社會責任導向

(　) 11.不丹每年僅開放十分少數的觀光旅客入境，且旅客必須支付高額的旅費，此為下列何項策略之運用？

　　(1)社會行銷　(2)綠色行銷　(3)逆行銷　(4)網路行銷

(　) 12.下列哪一項產品具有「實體＋服務＋體驗」之綜合因素？

　　(1)漢堡　(2)遊樂園　(3)迪士尼世界　(4)速食餐廳

(　) 13.下列何者為行銷對象之一？

　　(1)顧客　(2)員工　(3)加盟夥伴　(4)以上皆是

(　) 14.企業運用臉書 (FB)、Instagram (IG)、推特 (Twitter) 等社群網站，發揮口耳相傳的行銷功效，此為下列何項行銷概念？

　　(1)社會行銷　(2)數位行銷　(3)綠色行銷　(4)責任行銷

(　) 15.網路的發展對消費者具有下列何項的優勢？

　　(1)價格較高　(2)資訊蒐集迅速　(3)較無消費保障　(4)產品品質穩定

(　) 16.下列何項不是觀光業者運用網路所帶來的優點？

　　(1)製造商品　(2)進行促銷活動　(3)迅速更新資訊　(4)將商品具體化

(　) 17.某飯店每年皆舉辦愛心慈善義賣，並將所得捐予慈善機構，此為下列何項行銷概念？

　　(1)社會行銷　(2)綠色行銷　(3)網路行銷　(4)責任行銷

(　) 18.下列哪一項作為具有綠色行銷的概念？

　　(1)減少產品過度包裝　(2)飯店使用省電燈泡　(3)妥善處理廢棄物
(4)以上皆是

（　　）19.下列何項作為是企業針對內部員工所作的行銷策略？

　　　　(1)員工獎勵旅遊　(2)顧客滿意調查　(3)社區回饋　(4)多樣化經營

（　　）20.星巴克所展現出的「人際關係的綠洲」之產品形象，是下列何項因
　　　　素所呈現的？

　　　　(1)實體　(2)實體＋體驗　(3)實體＋服務　(4)實體＋服務＋體驗

三、簡答題

1.請簡述為什麼好行銷需尋求供給與需求的良好配對？

2.請簡述為何行銷不等於銷售？

3.請簡述網路時代的顧客體驗路徑為何？

第 2 章

服務業與觀光餐旅行銷

 本章學習目標

1. 瞭解服務業對臺灣未來發展的重要性

2. 認識服務產品的特性

3. 認識觀光餐旅產業的特性

4. 瞭解因應服務與觀光餐旅產業特性的行銷策略

　　上一章我們主要在談行銷的基本概念，然而產業屬性不同，需要應用的行銷概念與技巧也應有所不同，因此，這一章我們把焦點進一步縮小到專門討論服務業與觀光餐旅行銷。以下我們將先介紹服務業的重要性，臺灣過去身為亞洲四小龍之一，在由開發中國家步入已開發國家的過程中，我國服務業比重從 2000 年起便超過總體國民所得 60%，儘管近年景氣不好，服務業占比相較於 2010 年略有下滑，但依舊保持 60% 以上，所以我們說未來是「服務產業的大紀元」；接著，我們將介紹一般服務業的特性，並進一步介紹觀光餐旅產業的特性；最後，重點將放在如何針對上述服務業與觀光餐旅產業的特性，以進行有效的行銷活動。

2-1 服務產業的紀元

　　所有產業用最簡單的方法可以分為三大類：農業、工業與服務業，分析這三種產業佔總國民所得的比重與變化 ，可以瞭解一個國家的整體發展方向。 根據亞洲開發銀行 (Asian Development Bank, ADB) 的資料 （詳見表 2-1)，在東亞（不包括日本）與東南亞諸國中，過去並稱四小龍的香港、臺灣、新加坡與南韓，其經濟發展相較成熟，目前四者農業產值都不及國民所得的 3%，但服務業的產值都皆達 60% 以上，其他國家（包括中國大陸、越南、馬來西亞、印尼與柬埔寨）的工業與農業都還佔有相當的比例，而服務業則為 40 到 55% 的比重。

　　進一步分析各產業比重的變化，我們可以將表 2-1 中的所有國家或地區分為四大類：香港與新加坡同屬一類，兩者農業所佔比例皆不到 1%，且皆歷經過工業外移，比重下滑，反之服務業比重上升的情況，兩者為亞太地區服務業佔國民所得比重最重的兩個國家或地區；相對而言，臺灣與南韓三大產業比重變化不大，農業所得比重原本就較低，兩者工業外移現象不如新加坡與香港明顯，服務業比重小幅上漲，佔比均超過 60%; 馬來西亞與中國大陸的農業比重下滑至個位數，工業比重漸進下滑，其佔比介於 38 到 41%，

服務業比重微幅上漲，其佔比介於 52 到 54%; 印尼、柬埔寨與越南的農業比重下滑，但工業持續移入，服務業比重逐步增長，其佔比介於 42 到 46%。從 2018 年的資料中我們可以清楚得知，多數國家服務業佔比皆相較於 2010 年略有提升，其中中國大陸的上升幅度最大，有超過 8% 的變化。

綜觀上述各國的產業比重變化，各國農業佔比均呈下滑趨勢，過去所謂四小龍國家的工業外移至中國大陸及東南亞的新興國家，其中新加坡與香港外移特別顯著，服務業早已是兩地的主要經濟產業。其他國家除了柬埔寨以外，近年各國的工業佔比有停滯或逐步銳減情況，且都有朝向發展服務業之趨勢，值得讀者持續關注。

表 2-1　亞洲各國三大產業佔總國民所得比重分布　　　　　　　　單位：%

產業　　　國家	農業				工業				服務業			
	1990	2000	2010	2018	1990	2000	2010	2018	1990	2000	2010	2018
香港	0.2	0.1	0.1	0.1 (2017)	23.4	12.6	7.0	7.5 (2017)	72.4	87.3	93.0	92.4 (2017)
新加坡	0.4	0.1	0.0	0.0	32.5	34.8	28.2	26.6	67.2	65.1	71.8	73.3
臺灣	4.0	2.0	1.6	1.6	38.4	31.3	33.8	35.2	57.6	66.7	64.6	63.2
南韓	8.0	4.3	2.4	2.0	37.3	38.5	37.5	37.3	54.6	57.2	60.1	60.7
馬來西亞	15.2	8.3	10.2	7.6	42.2	46.8	40.9	38.8	44.2	44.9	48.9	53.6
印尼	19.4	15.6	14.3	13.3	39.1	45.9	43.9	41.4	41.5	38.5	41.8	45.2
中國大陸	26.9	14.7	9.3	7.2	41.3	45.5	46.5	40.7	31.8	39.8	44.2	52.2
柬埔寨	55.6	37.8	36.0	23.5	11.2	23.0	23.3	34.4	33.2	39.1	40.8	42.1
越南	38.7	24.5	21.0	16.3	22.7	36.7	36.7	38.0	38.6	38.7	42.2	45.7

（資料來源：整理自亞洲開發銀行 Key Indicators for Asia and the Pacific 2019，取自 https://www.adb.org/publications/key-indicators-asia-and-pacific-2019）

繼續把焦點放在臺灣，圖 2-1 清楚地呈現從 1990 到 2018 年臺灣的產業變化，臺灣的工業佔國民所得比重從 1990 年的 38.4% 下降到 2010 年的 33.8%，下降幅度約 4.6%，然而在 2018 年則小回升至 35.2%，反之服務業則較 1990 年上升 5.6%。展望臺灣的未來，受到中國大陸投資成本逐漸升高及中美貿易戰爭影響，已有部分製造業回流，但此時服務業已經毫無疑問是臺灣經濟發展的主力，參考歐美開發國家的發展模式，工業化刺激經濟成長，

卻也帶來環境破壞的苦果，所以經濟成長率已經不是唯一的成長指標，我們應該尋求有品質的成長，因此高污染的製造業外移乃是情勢所趨，即使是臺灣引以為傲的高科技產業，也逐漸將產能外移，但將服務業範疇內的運籌、設計與營運中心留在臺灣。

除了科技服務、金融服務、醫療服務與其他專業服務業外，餐飲與觀光服務相關產業必然是臺灣未來經濟發展的重心。隨著兩岸持續交流與新南向政策等接軌國際的趨勢，將有更多機會讓國際友人體驗臺灣的特色飲食與觀光風景。因此，未來不但是服務產業的大紀元，觀光餐旅產業更是站在時代的浪頭上，將有機會帶動臺灣新一波的經濟成長與升級。

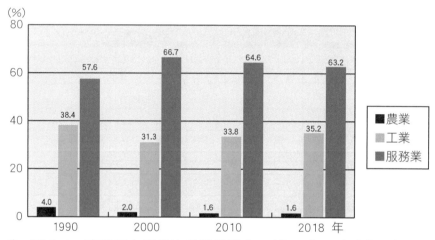

圖 2-1　臺灣三大產業比重與其變化　（整理自亞洲開發銀行 Key Inditors for Asia and the Pacific 2019，取自 https://www.adb.org/publications/key-indicators-asia-and-pacific-2019，日期 2018 年 10 月）

2-2 服務產品的特性

服務業與製造業的產品有極大的不同，因此必須使用不同的策略進行行銷，這也是為何在市面上有專書討論「服務行銷」或「服務行銷管理」，本書則將重點鎖定在「觀光與餐旅業行銷」。我們將先介紹服務產品的特性，讓您瞭解服務產品與一般產品的差異。服務業與服務產品有四個主要特性（詳見

圖 2-2），包括服務是無形的、服務易發生變異、服務是整體的與服務無法儲存，這四個服務特性表示從行銷、滿足顧客需求、建立產品價值、尋求顧客滿意、培養顧客忠誠度到實際獲利的過程中，每一步都是困難重重，也是身為行銷人的我們最大的挑戰。

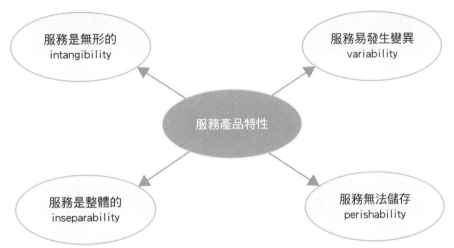

　🖉　圖 2-2　服務產品的特性　（資料來源：Kotler, P., Bowen, J. T., & Makens, J. C. (2006). *Marketing for Hospitality and Tourism*, 4th Ed., p. 42）

 一、服務是無形的

　　這是服務產品與一般產品最大的分野，無形表示看不著、摸不到，比如說每個人身上應該都有一隻手機，手機是有形的工業產品，我們可以牢牢地握在手上，然而通信業者所提供的服務就是無形的，透過他們的服務，我們才能夠與親朋好友聯繫；另一方面，各位可能會覺得旅館與餐廳是很具體的，不符合無形這個產品特性，然而硬體設備僅是餐旅產業的一個部分，住宿與用餐的美好體驗必須依賴人來傳遞。此外一般商品，比如汽車、手機等可以透過實體來展示，但觀光地的美景、旅館的設備與餐廳的美食都較不易在實際消費前被展現在顧客眼前，所以觀光餐旅產品也較偏向於無形產品。

　　事實上，有形與無形僅是一種相對的概念，兩者沒有明確的分野，如圖 2-3 所示，各產品可以依照其有形與無形程度排序，鹽巴、汽水、汽車與化

妝品相對而言是較有形的產品，教育事業、金融投資、航空公司與廣告公司提供較無形的服務，速食餐廳則介於中間。我們剛剛曾經提過，無形產品看不見、摸不著，所以在賣這些無形產品時，使產品具體化是很重要的策略，具體化可以降低顧客購買商品時的知覺風險；反之，許多有形產品的行銷也都倚賴無形價值。請各位回想曾經看過的汽車廣告，有部分廣告非常強調某個車款的功能，但也有些廣告強調品牌的尊貴感、或是汽車能夠帶給家庭的溫馨感，其他包括化妝品、汽水等產品，也經常會塑造產品的無形價值與意象，藉以刺激消費。

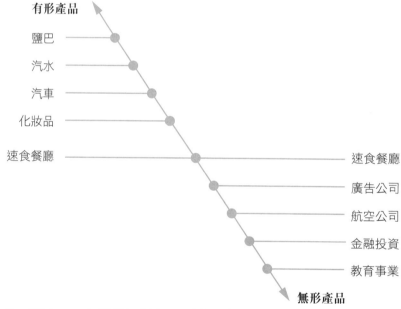

🖉 圖 2-3 有形與無形產品（資料來源：修改自 Shostack, G. L. (1977). "Breaking free from product marketing" *Journal of Marketing*, 41(2), p. 77）

二、服務易發生變異

服務產品的第二個特性與「品質」有關，一般而言，高品質的產品可以帶來較高的顧客滿意，但高品質也意味著高成本。在公司必須獲利的經營前提下，目標應該轉為令人「滿意且一致的品質」。這點一般在有形產品上不難

達到，因為有形產品的生產流程可以被嚴格掌控，然而在服務業當中，有太多外在因素可能影響品質的一致性，其中「人」當然是最大的變數。服務必須由人來傳遞，服務員當下的心情與個人好惡可能會影響到品質，同時消費的顧客也可能影響到這一次服務的品質；其他時、地、物的因素也可能對服務品質與顧客滿意有所影響，比如淡旺季就是一個重要的時間因素，在旺季的高擁擠程度下，實在很難維持與淡季一樣的服務品質，此外，旅遊地的天氣也是無法控制的因素，當旅客沒有欣賞到期待的美景，勢必會感到失望。因此，維持服務的一致性是服務產業的最大挑戰。

三、服務是整體的

　　從另一個角度來看服務產品的特殊性——服務是整體的，生產與消費無法分割，產品提供與顧客體驗在同一時間與地點發生。反過來說，一般工業產品是可以分割的，比如某產品有三個主要原件，每個原件可以在不同地方製造，然後在第四地組裝、第五地販賣，因此公司可以選擇在成本最低廉的地點製造，再把產品賣到消費力、利潤最高的市場；但服務產品沒辦法分割，餐廳是一個最簡單的例子，廚師將食物烹飪好後，服務生再把食物端給顧客，讓他們即刻享受，服務就是在這個地點、這段時間內業者提供的產品，也是顧客享受的服務，兩者無法分割。

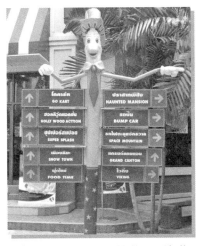

照片 2-1　遊樂園的指標，讓遊客在廣大園區內能夠更快抵達想到的地方，也是整體服務之一。（圖片來源：作者）

　　此外，「服務是整體的」也表示員工、甚至是顧客本身都是服務產品的一部分。繼續延伸餐廳的例子，提供美食固然重要，但如果服務生態度不佳，顧客的滿意度不見得會很高，如果食物與服務都滿分，但有一桌客人大聲喧嘩，其他顧客用餐的心情也會受到很大的影響。

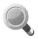 四、服務無法儲存

　　無法儲存是服務商品的最後一個特性，一般商品如果無法賣出，可以變成存貨，按照基本會計原則算是公司的資產項目之一；但賣不掉的座位、機位與房間沒辦法儲存，更沒辦法轉為存貨，在營運成本相同的情況下，航空公司、餐廳、旅館、電影院等相關服務產業勢必得想辦法減少空位或空房，因此必須靈活應用價格與促銷策略，以提升整體的營收。比如淡季的旅館與機位價格都會比較低，餐廳利用下午時間經營下午茶等方式，都能夠在一定的營運成本下，相當程度地增加公司或組織的收入。

2-3 觀光餐旅產品的特性

　　除了前述關於一般服務業產品的特性，觀光餐旅產品更有與一般服務業產品不同之處，包括產業組成複雜、仰賴品牌與意象、產品容易被模仿和淡旺季明顯。

一、產業組成複雜

　　旅遊業比任何一個服務產業都更加複雜，旅客進出旅遊地、或在旅遊地移動，都需要運輸業；旅館與餐飲產業則可以提供旅客住宿與餐飲的需求；旅客造訪的風景名勝與歷史遺跡等景點則由國家公園、國家風景區或其他公民營組織管理；除此之外，旅遊地的組成分子還有主題樂園、紀念品店等。我們曾經提過服務產品的整體性，旅遊地也是一樣，當旅客在旅遊地遊玩時，與任何人、事、物的接觸經驗都可能影響到最終的滿意度；從另一個角度來看，雖然旅遊業底下的各產業與組織乃是共依共存的，因為他們都仰賴旅遊地的人潮所帶來的商機，但各組織與公司的目標不盡然相同，對旅遊地的整體發展方向亦容易產生歧見，比如要如何在短期商業利益與長期永續發展間取得平衡，旅遊地內的各利害關係人 (stakeholders) 可能會有不同的看法，取

得內部共識對旅遊地的發展有絕對的重要性。

二、仰賴品牌與意象

　　我們之前曾經提過服務產品是無形的，既然如此，顧客在選擇商品時要依據什麼呢？比如選擇手機門號時，品牌（遠傳、臺灣之星或中華電信）、費用與服務內容或許都是重要的因素。再想想看，選擇手機門號與選擇餐廳和旅遊地是否有相同與相異之處？當消費者在選擇觀光餐旅相關產品時，品牌應該還是重要的，因為品牌代表穩定的服務品質，這一點在服務產業中是通用的；然而，一般服務產業的服務內容其實不難比較，而且還滿具體的，比如說手機門號或信用卡服務，其服務內容可以被逐項列出，但飲食與旅遊體驗全憑想像，這是觀光餐旅產品非常重要的特點。

　　事實上，在觀光研究中，我們把旅客對旅遊地的想像稱為旅遊意象 (tourist destination image)，非常多的研究都不斷強調這個議題的重要性，因為旅遊意象會影響旅客消費的整個流程，在旅客實際造訪前，他們心中的意象會影響造訪意願，正面的意象會形成期待，在造訪時與實際情形做比較，因此意象還會影響旅客的體驗與滿意程度，足見旅遊意象在旅遊地行銷的重要性。

照片 2-2；照片 2-3　遊客到小琉球前的旅遊意向是什麼？手中捧起海膽，小孩與家長滿意度破表。（圖片來源：作者）

 三、產品容易被模仿

　　容易被模仿是觀光餐旅產品的另一個特性，現在臺灣滿街的現調飲料店就是最好的例子。在觀光餐旅產業中，雖然一直有創新的產品製造新的風潮，但這個風潮很難讓少數業者或旅遊地獨享 ，比如印尼峇里島 (Bali) 首創 spa 與度假小屋 (villa) 的度假型態，但沒過幾年，整個東南亞島嶼都主打相同的賣點。臺灣的大型節慶觀光也是另一個例子，就連老牌的宜蘭國際童玩節也承受不住其他節慶活動的競爭壓力，在連續經營 11 年後，2008 年曾因不堪虧損而停辦，直到 2010 年才恢復。故步自封守不住客人、創新又容易被模仿，到底該怎麼辦呢？事實上，最好的策略是搞清楚自己的定位，並且不斷創新，這些策略將在下一節的內容詳述，這裡我們想要再次強調觀光餐旅產業的競爭環境是激烈的，所以如果還是秉持賣東西的心態來做行銷，只想賣掉手上的產品而非推陳出新，很容易被競爭者擊垮。

 四、淡旺季明顯

　　最後要來談淡旺季這個特性，所有的旅遊地幾乎都有淡旺季，餐廳的情形也類似，用餐時間門庭若市，其他時間則是門可羅雀。形成淡旺季主要原因是大多數旅客（或顧客）都在相同的時間出遊（或用餐）；另外還有若干旅遊地的主要賣點與季節有關 ，而這種明顯淡旺季的特性會帶來兩個主要問題：⑴旺季時的擁擠與服務品質下降；⑵淡季時營收大幅下滑。

　　旺季雖然可能為旅遊地或餐廳帶來大筆生意，但如果品質管理不當，反而可能侵蝕長期的客源基礎 ，因此旅遊地或餐廳必須想盡辦法維持服務品質；另一方面，在淡季時應該投注更多資源吸引顧客，低價策略是一個普遍被使用的方法，因此旅館在淡季時的平均房價通常會較低。在淡季開發新賣點也是另一種不錯的策略，比如冰店在冬天改賣熱騰騰的湯圓與酒釀、或高級餐廳推出優惠價格的下午茶，都是可以平衡整體營收的好方法。

 2-4 行銷策略

以上跟各位介紹一般服務業與觀光餐旅產業的特性，現在我們針對這些特性行銷，提出五個主要的行銷策略，包括使商品具體化、內部行銷、區隔定位、持續創新和承載需求管理，接著就來一一說明：

一、使產品具體化

由於服務產品是無形的，所以我們必須盡量讓產品具體化，以降低顧客購買時的知覺風險，並提高他們購買的意願。舉幾個最簡單的例子：許多飯店與民宿都有設置專屬網頁，網頁上提供整體外觀與房間內部擺設的圖片，甚至有些網頁還提供即時 (real-time) 或 360 度的環景影像，這些圖片與影像都有助潛在顧客瞭解商品的內容，如果業者懂得運用網路的即時性與互動性，適時放上最新訊息或促銷資訊，並經營社群媒體與潛在顧客對答互動，相信都有助提升顧客心中對產品的信任感；另外再舉餐廳的例子，如果您曾經去過日本旅遊，一定會發現他們的餐廳門口都有製作精美的食物模型，這也是具體化產品的一個好方法。總而言之，在潛在顧客還沒有踏進餐廳或實際造訪旅遊地前，我們必須想辦法讓他們知道，我們在賣什麼？他們可以得到什麼？且借助圖片、影片或模型，能夠把還沒有端上

📷 照片 **2-4**　透過虛擬實境的技術，讓旅遊產品具體化。（圖片來源：作者）

桌的菜、還沒有欣賞到的旅遊地美景，活生生地展現在顧客眼前。

但是，行銷的工作不僅是吸引顧客上門，在顧客實際體驗時，我們也可以使用許多方法將服務具體化，比如說洗手間清潔完畢後，在滾筒衛生紙卷上折一個小角，這動作在強調這個地方已經整理過，提供具體的證據

(physical evidence) 來呈現「乾淨整潔」無形的服務。在餐旅產業中，還有許多方法可以使產品具體化，包括旅館或餐廳的品牌或商標、服務人員的制服、內部擺設、前檯的設計等，透過整體的規劃，都可以將無形的價值或意象具體呈現出來。

　　我們再提供各位兩個有趣的例子：臺灣名店鼎泰豐，除了本身小籠包皮薄肉鮮、湯汁濃郁外，國際媒體的報導也是讓鼎泰豐馳名國際的一大助力，國際巨星湯姆克魯斯 (Tom Cruise) 造訪台灣時，指名到訪鼎泰豐，看著阿湯哥在楊紀華董事長指導下，完成「18 摺小籠包」，再次強化鼎泰豐的價值與名聲；另一個例子是韓國的南怡島，此處即為韓劇《冬季戀歌》的主要拍攝地點，自從此劇在亞洲各國打響名聲後，就有許多韓劇迷專程造訪，為了讓這些劇迷重溫劇情，當地旅遊單位設計一份韓劇地圖，上頭標明各景點與原劇的關係，這也是讓無形商品具體化的一個好方法。

二、內部行銷

　　內部行銷在觀光餐旅產業中顯得特別重要：對單一餐廳或旅館而言，許多服務與體驗必須透過人員來傳達，但是此服務容易產生變異。從另一個角度來看，服務是整體而無法分割的，因為服務員也是產品的一部分，所以組織不但要把經營理念行銷給顧客，也必須讓服務人員或其他員工認同這個理念；另一方面，一個旅遊地是許多組織與產業的集合體，產業組成複雜，倘若內部對整體旅遊地的發展方向看法不一致，各別開發將可能損及旅遊地的整體意象與客源基礎。

　　在餐旅產業中，對外（顧客）與對內（員工）的行銷一樣重要，為了管理員工成為產品的一部分，公司必須引導員工瞭解顧客導向的概念，但光是這樣做還不夠，公司也必須善待員工如顧客。例如星巴克把「提供完善工作環境」列為使命宣言的第一條，並且推行員工認股與健保政策，這些獎勵與福利政策在高員工流動率的餐旅產業甚為少見 。 如果我們把員工當成消耗品，員工對顧客的服務怎麼可能會好呢？服務流程或許可以被制式化規定，

但真正好的服務出於顧客導向的服務心，進而散發至員工的每個微笑、流露於舉手投足間，公司如果不善待員工，又如何能夠說服員工善待顧客呢？

　　把範圍擴大到整個旅遊地，旅遊地行銷最常碰到的一個問題是：旅遊地需要給旅客整體的意象，但內部各組織卻對發展方向的看法不一。我們一樣從「旅客造訪前」與「實際造訪時」兩個角度來分析：旅客造訪前，旅遊地內部會對我們要賣什麼東西有爭論，比如臺灣要進行國際行銷，但宣傳影片與手冊的篇幅有限，有些縣市政府會對該縣市沒有出現於行銷資訊上感到不悅，但是不是每個景點都值得花錢進行國際行銷？如果我們在國際上推出太多景點，旅客有辦法接受嗎？如果旅遊地內部對旅遊地該賣什麼無法達成共識，會使得行銷窒礙難行。另一方面，在觀光蓬勃發展的旅遊地，經常會吸引外來投資者，他們通常比較重視短期獲利，因而過度開發、破壞旅遊地的整體景觀與體驗，例如臺灣從北到南的溫泉鄉都有類似的問題，包括烏來、知本與寶來溫泉都有旅館濫建、水管濫接、整體景觀混亂的情況，這些都與溫泉鄉的美名不相符，更無法滿足旅客的期待，進而損及旅遊地的長期客源。因此，對一個旅遊地而言，如何取得整體的共識是很重要的，這是一個艱鉅的任務，其重要性也長期被忽略，但我們應該要搞清楚到底我們是誰，才知道要賣什麼東西給顧客，這才是一個旅遊地能夠長期成功發展的基石。

三、區隔定位

　　延續上一個策略，旅遊地內部必須對其長期發展方向有共識，這個共識就是「區隔定位」。一個旅遊地長期且具市場吸引力的競爭優勢，代表了旅遊地的品牌與整體意象，也代表在競爭激烈與產品容易被模仿的市場中，最重要的利基。

　　好的區隔定位必須兼顧產品與市場雙方特殊的旅遊資源或經營能力。比如說花蓮是山海、北京是

照片 **2-5**　法國西南部的 Font-de-Grume 於 1979 年登錄為聯合國教科文組織世界遺產。(圖片來源：作者)

歷史遺址、普吉島是海洋、迪士尼是童話王國、星巴克則是香醇咖啡，旅遊地或組織的發展方向必須以此為依歸。我們想在這裡特別強調「長期」的概念，這點在旅遊地的發展特別重要，因為產品有生命週期 (product life cycle)，在一開始的導入期成長較緩慢，接著在成長期急速成長，然後在成熟期成長趨緩、甚至進入負成長的衰退期；一般而言，旅遊地在進入成熟期之後，旅客總人數達到高點，擁擠與過度開發的情形使得旅遊吸引力與服務品質大幅下降，倘若旅遊地沒有適時的改善，遊客數就會開始下滑。因此，短期的遊客成長與獲利並不代表成功，在遊客數持續成長的同時，我們應該避免消耗性的開發。

從市場的角度來看，美景遍及全球，經營咖啡廳與遊樂園的公司亦相當眾多，因此除了保持旅遊地吸引力或公司核心競爭力，還必須在市場上塑造品牌或價值。我們曾經在第一章提過，好產品或高品質不代表獲利，如果市場不知道這個產品的價值，一切都是枉然。綜合產品與市場雙方，唯一的準則還是一樣，必須找到好的配對，比如有很多旅遊地主打自然，但基於旅遊地的旅遊型態、基礎設施、承載量等條件，每個旅遊地可以有不同的市場定位、鎖定不同的客群。假設一個旅遊地位處偏遠，其資源條件亦無法承受大量的旅客，或許這個旅遊地應該鎖定少量、深度與生態旅遊的發展方向，而非發展大眾旅遊。

四、持續創新

「區隔定位」與「持續創新」兩個策略是一體兩面，我們強調區隔定位是旅遊地或公司的長期競爭優勢，這是獨特而具吸引力的。綜觀當今臺灣的觀光市場，到處都在放天燈、舉辦大型活動或博覽會，但鮮少能夠維持長久，這就是因為缺乏長期區隔定位；但從另一方面來說，宜蘭國際童玩節是少數成功的案例，這個活動有明確定位，經過數年耕耘之後，成為寓教於樂、馳名中外的節慶盛會，然而在風光數年之後，童玩節的遊客數卻開始下滑，並於 2007 年宣布該年為最後一屆的童玩節，直到 2009 年宜蘭縣長的選戰中恢

復童玩節成為藍綠共同訴求，並於 2010 年重新開張。因此除了供給面的政治因素，在市場面上缺乏創新是童玩節由盛而衰的一大原因。追求新奇 (novelty-seeking) 一直是重要的旅遊動機之一，即使童玩節在臺灣民眾心中有特殊的地位，然而其他類似活動推陳出新，逐漸削弱童玩節的客源基礎。因此，光有清楚的定位是不夠的，要永續經營還必須持續創新，我們必須讓顧客永遠覺得有新的東西可以嘗試、新的活動可以體驗。

　　事實上，對於缺乏主要賣點的旅遊地，創新往往是最主要的策略，新加坡與香港是最鮮明的例子，兩地的自然與文化資源較有限，所以他們以航運中心的優勢為出發點，強調便利、購物與多樣的活動體驗，並靈活運用廣告與促銷活動，營造出「多采多姿」的形象，就旅遊收入與旅客量而言，新加坡與香港的策略十分成功。

　　另一方面，如果旅遊地或組織已經擁有很強的核心能力，在行銷上就會傾向「產品導向」，認為好產品就會有人青睞，因而忽略市場變化與顧客嘗鮮的心理。我們已經舉過宜蘭童玩節的例子，星巴克咖啡則是另一個有趣的案例。咖啡的品質是星巴克的主要競爭優勢，但 1990 年代的一項新產品卻讓蕭茲先生陷入「品質」與

照片 2-6　米蘭星巴克店內 360 度的開放空間中，設置有大型烘豆設備，讓顧客觀賞烘豆過程。（圖片來源：作者）

「創新」的兩難，這項產品就是我們熟悉的星冰樂 (Frappuccino)。星冰樂是由星巴克南加州的主管坎佩恩小姐 (Dina Campion) 所開發出來的產品，由於在夏天氣候炎熱時，許多顧客選擇喝冰涼的奶昔，而非熱騰騰的咖啡，使得星巴克流失許多客源，因此坎佩恩小姐傾力開發咖啡口味的奶昔。但這項提議一開始被總經理蕭茲先生所否決，因為他認為這種有咖啡味道的碎冰不符合星巴克咖啡正宗的定位，後來幾經波折，研發部門逐漸把口味調整到蕭茲先生能夠接受的範圍，星冰樂終於在 1995 年 4 月 1 日全面上市，結果大受好評，在該年的夏天，星巴克有 11% 的營收來自星冰樂。

從星巴克的例子可以看出，秉持定位與創新有時候是衝突的，星冰樂是成功的例子，而可口可樂的新口味 (New Coke) 則是失敗的例子，成敗對錯很難說，但我們還是要強調，長期的區隔定位是必須的，但也得隨時瞭解市場的變化與反應，進而做出反應並持續創新，總歸還是那一句話：我們得不斷尋找產品與市場的良好配對。

🔍 五、承載需求管理

為了因應服務產品不可儲存與淡旺季明顯的特性，觀光餐旅產業必須有承載需求的管理策略，在旺季，需求大於承載量，必須投注心力維持一定的服務品質；在淡季，承載高於需求，因此要多採用促銷策略、甚至創造新的產品來提升營收。

各位應該都有在過年或暑假出遊的經驗，價格高得嚇人先不用說，景點更是常常擁擠不堪，在客滿的餐廳用餐也有類似的情形，等候餐食的時間拉長，如果餐點的品質不佳，就會點燃顧客心中的熊熊怒火。從經營管理的角度來看，以上的情形都應該極力避免，管理者首先應該要瞭解何時是旺季，這個時候需要大量的人力、車輛或其他資源，必須提前因應，調集足夠的資源，這一點非常重要；此外，擁擠的現象也可以透過管理而避免，

📷 照片 2-7　不要讓所有的旅客在同一時間做同樣事情。（圖片來源：作者）

一個重要的準則就是想辦法「不要讓所有的旅客在同一時間作同樣的事情」，比如餐廳可以將用餐時間分為兩個區塊，旅遊地也可以將遊憩景點分區 (zoning)，部分規劃為大眾遊憩區，部分區域即使在旺季也限制遊客人數，這樣一方面可以保持旅遊地的自然與人文生態，另一方面也可以維持遊客的體驗品質。因此，對觀光餐旅業者而言，旺季不應只是敞開大門等著數鈔票，因為顧客一旦對服務品質不滿，負面口碑會迅速傳播。我們必須清楚旺季何

時會來臨,一方面調集足夠的資源,另一方面也要應用各種方法降低旅客的擁擠感,並維持服務品質。

　　淡季則是另一種挑戰,不像旺季是要應付已經上門的顧客,淡季主要的心力得擺在想辦法讓顧客上門。當然這項任務通常是在旺季時就已經展開,如果顧客對餐廳、旅館與旅遊地的體驗感到滿意,我們應該建議他們下次在淡季上門,並比較兩者體驗與價格的差別。一般而言,淡季最常使用策略就是促銷,因此在這個季節的房間、座位與機位通常都會比較便宜;但還有一些我們可以考慮的策略,例如開發新的市場,因為旅遊地的淡季不一定是客源市場的淡季,比如臺灣的旅遊旺季是新曆元旦、農曆過年與暑假,5 月一般而言不是旺季,但此時適逢中國大陸的五一長假(勞動節 7 天休假),4 月底到 5 月初也是日本的黃金週,臺灣的旅遊業者不妨可以在這個期間鎖定中國大陸與日本市場;此外,開發新產品也是一個不錯的策略,有些旅遊地主要的賣點跟季節有關,使得其他季節沒有旅客造訪,因此必須想辦法在淡季開發新的產品,如前所述,餐廳在午晚餐空檔時間經營下午茶也是類似的概念。

 行銷案例　　**2–1　平均房價與住房率**

臺北國際觀光旅館 vs. 花蓮國際觀光旅館

　　在本案例中,我們將以臺灣的國際觀光旅館為例,說明淡旺季、平均房價與住房率間的關係,我們同時選擇花蓮與臺北兩個地區的數據,因為兩個地區有不同的客源基礎與淡旺季型態,其差異可以幫助大家更瞭解相關的議題。圖 2–4 與圖 2–5 分別是 2018 年花蓮與臺北地區國際觀光旅館的資料,圖中高低的長柱體表示平均房價,數值要對照左邊的 Y 軸,另外折線代表平均住房率,數值則要參照右邊,所有的數值都是以月為單位,另外兩地的住房率與房價的平均數及標準差亦整理於表 2–2。

　　先來比較兩地淡旺季的型態,花蓮國際觀光旅館的淡旺季較明顯,呈現於圖 2–4 中的起伏甚大的住房率折線,其中主要高峰為暑假的 6～

8月，住房率皆在六成以上，其他淡季的住房率則明顯較低，1～3月僅有三成左右，2月甚至只有27.56%，其他月份則維持在四至五成的水準。臺北國際觀光旅館的住房率較平穩，全年都在60%到85%間，根據表2-2，臺北國際觀光旅館在該年的月平均住房率為73.22%，高於花蓮的50.76%，其標準差6.33%也低於花蓮的13.71%，兩地的淡旺季型態有明顯差異。

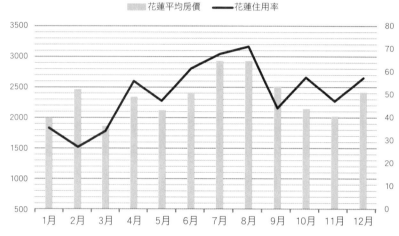

✎ 圖 2-4　2018 花蓮國際觀光旅館平均房價與住房率變化
（資料來源：旅宿網旅宿行政統計）

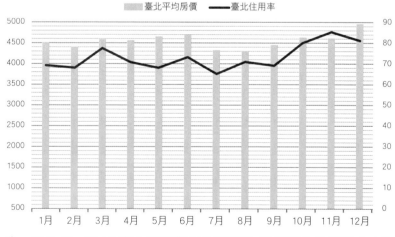

✎ 圖 2-5　2018 臺北國際觀光旅館平均房價與住房率變化（資料來源：旅宿網旅宿行政統計）

接著我們來觀察平均房價與住房率的關係，兩地的數據大致都呈現正向的關係，也就是說住房率較高的旺季平均房價較高、住房率較低的

淡季平均房價較低，這樣的情形在花蓮更明顯。導致淡季平均房價較低的原因很清楚，所有的旅館都有訂價，也就是一間房間可以被賣出的最高價格，但淡季空房過多時，大多旅館都會使用促銷策略提升住房率，也使得平均房價往下滑，但這一點在臺北與花蓮兩地還是有些許差異，臺北旅館的平均房價為新臺幣 4,559 元，明顯高於花蓮的 2,357 元，標準差 179 卻較低於花蓮的 341，可見臺北旅館的房價較穩定。

表 2-2　臺北與花蓮國際觀光旅館房價與住房率統計

類別 地點	房價（元）		住房率 (%)	
	平均	標準差	平均	標準差
臺北	4,559	179	73.22	6.33
花蓮	2,357	341	50.76	13.71

（資料來源：作者整理自臺灣旅宿網）

問題與討論

1. 請問您覺得為何臺北與花蓮的淡旺季型態不同呢？（建議您從客源基礎來分析）

2. 請問您覺得為何臺北國際觀光旅館的平均房價比花蓮高，但標準差卻較低呢？（建議您從促銷策略、淡旺季型態與客源基礎來分析）

3. 請問您覺得還有什麼行銷策略，可以提升旅館淡季的住房率與整體營收呢？

複習小幫手

1. 服務與觀光餐旅產業是臺灣未來發展的主要重心

▷ 因為製造業大量外移，僅留下營運與設計中心

▷ 因為臺灣要走向有品質的成長，強調無污染的觀光餐旅產業完全符合這個發展方向

2. 服務產品有以下四個特性

▷ 服務是無形的

▷ 服務易發生變異

▷ 服務是整體的

▷ 服務無法儲存

3. **觀光餐旅產品有以下四個特性**

▷ 產業組成複雜

▷ 仰賴品牌與意象

▷ 產品容易被模仿

▷ 淡旺季明顯

4. **因應上述特性應有以下五個行銷策略**

▷ 使產品具體化

▷ 內部行銷

▷ 區隔定位

▷ 持續創新

▷ 承載需求管理

自我評量

一、是非題

(　　) 1. 若旅遊地或組織擁有很強的核心能力，即會傾向「產品導向」行銷手法。

(　　) 2. 因製造業大量外移，使得服務業成為臺灣未來發展的重心。

(　　) 3. 宜蘭國際童玩節因有明確的市場區隔及創新，因此連續舉辦多年。

(　　) 4. 觀光產品在生命週期循環中，其在成熟期成長趨緩並呈現衰退現象。

(　　) 5. 旅遊地在進入成長期時，旅客人數急速增加並達到最高點。

(　　) 6. 觀光局在向世界各國行銷臺灣觀光時的標語 "Taiwan－The Heart of Asia"，就是憑藉提升觀光業之有形性價值與意象，進而吸引國際觀光客來臺觀光。

（　）7.高雄市藉由舉辦「世界運動會」，成功的將「海洋之都，魅力高雄」之城市意象展現於世人眼中，也是建立旅遊品牌與意象的最佳範例。

（　）8.旅行社運用多媒體工具將旅遊目的地之相關資訊呈現於公司網站中，供消費者瀏覽觀賞，此為內部行銷手法之一。

（　）9.觀光餐旅產業中，常使用「承載需求管理」之策略，目的在於避免競爭者的大量模仿。

（　）10.郝爾‧盧森布魯 (Hal Rosenbluth) 在其所著的《顧客第二》中，強調員工才是企業最重要的資本，此點相似於「內部行銷」之概念。

（　）11.凱悅國際飯店集團 (Global Hyatt Corporation) 將旗下的飯店區分為柏悅酒店、君悅酒店、凱悅酒店、凱悅度假村等多項飯店品牌，其所運用的就是區隔定位之策略。

（　）12.星巴克 (Starbucks) 為迎合臺灣人之飲食習慣，推出豆漿拿鐵，此為區隔定位之策略運用。

（　）13.飯店業者在淡季時常與企業合作，舉辦員工訓練與大型會議，並以優惠價格使該企業員工入住，此為飯店業者內部行銷之策略之一。

（　）14.屏東縣政府因應電影《海角七號》的成功熱映，特別設計《海角七號》景點旅遊指南，使遊客重溫海角之夢，並帶動恆春地區觀光發展，此為產品具體化之策略運用。

（　）15.美國西南航空 (Southwest Airlines) 以低票價、密集班次的策略及傳奇性的服務為其公司核心競爭優勢，並以此作為區隔定位之策略。

二、選擇題

（　）1.服務產品的無形性可運用哪種行銷策略以提高顧客購買意願？
(1)內部行銷　(2)持續創新　(3)商品具體化　(4)區隔定位

（　）2.服務產品的無法分割性可運用哪種行銷策略以維持整體的服務品質？
(1)內部行銷　(2)持續創新　(3)商品具體化　(4)區隔定位

（　） 3.在競爭激烈與產品容易被模仿的市場中，最重要的利基為何？
(1)內部行銷　(2)持續創新　(3)區隔定位　(4)商品具體化

（　） 4.為因應服務產品不可儲存與淡旺季明顯的特性，可運用哪種行銷策略？
(1)內部行銷　(2)承載需求管理　(3)區隔定位　(4)持續創新

（　） 5.可能影響服務品質的因素為何？
(1)服務人員　(2)顧客　(3)天氣　(4)以上皆是

（　） 6.旅遊地或公司的長期競爭優勢為何？
(1)內部行銷　(2)承載需求管理　(3)區隔定位　(4)商品具體化

（　） 7.觀光產業是一門包含產品無形性與有形性之綜合性產業，請問下列哪一項屬於觀光產業之有形性部分？
(1)浪漫唯美的用餐氛圍　(2)細心體貼的服務　(3)精緻可口的餐點
(4)以上皆是

（　） 8.小王在年初與年尾時皆參與了同一家旅行社所舉辦之員工旅遊，且旅遊地點與活動內容均大同小異，但小王總認為年尾的員工旅遊就是比較能吸引自己參與其中，請問小王所疑慮的就是服務產品在哪方面的特性？
(1)無形性　(2)易變性　(3)無法儲存性　(4)整體性

（　） 9.飯店業與航空業在旅遊旺季時通常會採用 "over booking" 之訂位策略，是因為其產業具有何種特性？
(1)無法儲存性　(2)易變性　(3)無形性　(4)整體性

（　） 10.「九份老街」、「平溪天燈」、「鶯歌陶瓷」，這些產業與地名的聯結已成為當地最重要的代名詞，請問這是觀光餐旅產品的何種特性？
(1)淡旺季明顯　(2)產業組成複雜　(3)產品易被模仿　(4)仰賴品牌與意象

（　） 11.下列哪一項促銷手法是觀光產業者在淡季時常使用的行銷策略？
(1)四人同行，一人免費　(2)消費滿千送百　(3)第二人團費 88 元　(4)

以上皆是

()　12.下列哪一項「使商品具體化」作法是旅行業者常採用的？

　　　　⑴宣傳摺頁　⑵差別訂價　⑶超額訂位　⑷持續創新

()　13.臺灣近年來常舉辦各類型的觀光活動，但探究其活動性質與內容，

　　　　其實是大同小異，此為下列哪一項之觀光餐旅產品特性？

　　　　⑴產業組成複雜　⑵產品容易被模仿　⑶淡旺季明顯　⑷仰賴品牌

　　　　與意象

()　14.由於服務產業具有易變性之特質，因此下列哪一項作法是企業主為

　　　　維持服務品質之一致所採取的措施？

　　　　⑴工作輪調　⑵標準作業程序　⑶組織再造　⑷以上皆是

()　15.服務產業具有整體性之特質，而所謂的「整體性」是指哪兩項因素

　　　　同時發生？

　　　　⑴生產與消費　⑵投入和產出　⑶消費與體驗　⑷行銷與定位

()　16.原住民是臺灣最重要的觀光資源之一，政府與業者更發展出豐年

　　　　祭、部落體驗營、原住民風味餐、原味民宿等多元性觀光產品，請

　　　　問這是運用下列哪一項行銷策略？

　　　　⑴內部行銷　⑵持續創新　⑶承載需求管理　⑷區隔定位

()　17.在臺灣許多觀光地區中，由於未做好下列何項行銷策略，導致資源

　　　　分配不均、重複性商品過多、缺乏核心景點，進而產生遊客銳減之

　　　　情形？

　　　　⑴內部行銷　⑵持續創新　⑶區隔定位　⑷以上皆是

()　18.觀光產業結合了旅館、旅行社、餐廳、運輸業、主題樂園、甚至公

　　　　部門等，此點說明了觀光餐旅業具有下列何種特性？

　　　　⑴產業組成複雜　⑵產品容易被模仿　⑶淡旺季明顯　⑷仰賴品牌

　　　　與意象

()　19.亞都麗緻飯店以精緻商務型飯店自居，並只接待商務客而不兼營團

　　　　體客市場，因此亞都麗緻飯店是運用下列何種行銷策略？

　　　　　　　⑴持續創新　⑵內部行銷　⑶承載需求管理　⑷區隔定位

(　　) 20.下列哪一項不是觀光業者在旺季時該有的措施？

　　　　　　　⑴維持服務品質　⑵降價促銷　⑶實施景點分區　⑷以上皆是

三、簡答題

1.服務產品具有哪些特性？

2.觀光餐旅產業具有哪些特性？

3.服務業與觀光餐旅產業主要的行銷策略為何？

第 3 章

行銷環境與計畫

 本章學習目標

1. 認識觀光餐旅產業的範疇

2. 認識影響觀光餐旅產業的五個外部因素

3. 認識觀光餐旅產業的競爭環境

4. 瞭解行銷計畫的內容

5. 瞭解行銷程序與行銷計畫的重要性

第 3 章是本書第一部分的最後一章，相信各位已經具備前兩章的行銷知識，本章將正式介紹行銷計畫，為本書以下各章的內容提供一個基礎架構，除此之外，為了讓各位能對行銷計畫的流程與內容有深入的瞭解，我們將先介紹影響行銷計畫的內外部環境。

本章先詳細說明觀光餐旅產業的範疇，藉此告訴各位這個產業是由哪些不同成員所組成；接著，焦點將放在影響行銷計畫的外部環境，包括社會、文化、環境、科技發展與政府法令，這些因素都對觀光餐旅產業的發展有深遠的影響，當然也是我們擬定行銷計畫必須考量的因素；最後焦點將放在行銷計畫，我們一方面將介紹行銷計畫的內容，另一方面也會特別強調計畫的流程，這個流程表示我們必須不斷接收市場訊息，進而調整自身腳步，以達成公司或組織目標的過程。

✎ 3-1　觀光餐旅產業的範疇

本節的焦點放在行銷計畫的內部環境，也就是觀光餐旅產業的範疇，我們認為在此處介紹這個主題是必須的，因為觀光餐旅產業的組成非常複雜，我們身為其中的一員，都會彼此影響，大家可能是合作夥伴，也可能是競爭對手，所以當然必須進一步瞭解整個觀光餐旅產業。

🔍 一、住宿產業

觀光餐旅產業可以簡單分為住宿、餐飲與觀光（如圖 3-1 所示）。首先我們來談住宿產業，根據我國《觀光發展條例》，臺灣的住宿產業可以分為觀光旅館業（包括國際觀光旅館與一般觀光旅館）、旅館業與民宿三大類，三者在法律上有明確的區別，主要因為觀光旅館的經營規模較大、一般中小型旅館次之、民宿經營規模最小，法律對經營規模較大者有更多的限制與規定；民宿與旅館（包括觀光旅館與一般旅館）還有其他差異，民宿被定義為「利用自用住宅空間房間，結合當地人文、自然景觀、生態、環境資源及農林漁牧生產活動，以家庭副業方式經營，提供旅客鄉野生活之住宿處所」（《民宿

管理辦法》第 3 條），因此民宿與旅館在法律上有截然不同的定位❶；此外，臺灣的休閒農場亦可合法經營住宿設施，成為臺灣住宿產業的一員。另外，臺灣還有許多不同的公私單位也提供多元化的住宿選擇，例如露營地、香客大樓、救國團招待所、教師會館、國軍英雄館、勞工育樂中心等，不勝枚舉，不過這些單位的主管機關都不是觀光局，可見觀光餐旅業牽涉的政府單位也相當多元。而近幾年來房屋共享平臺 Airbnb 於臺灣大幅拓展，其中所牽涉的複雜法規、稅務及居住安全問題造成嚴重爭議。共享經濟潮流使得現代管理變得更為複雜，主管機關有必要加快調整腳步以因應趨勢。

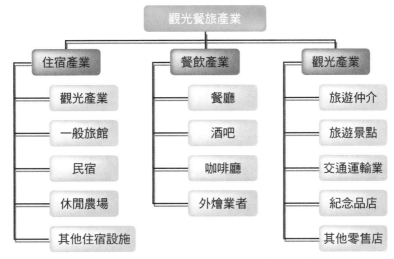

　　圖 3-1　觀光餐旅產業的成員（資料來源：作者整理）

從另一個角度來看旅館產業，過去我們習慣用「星級」來分類旅館，一般而言，星級較高的旅館在硬體設施、服務、乾淨、便利性等各方面都有較高的評等，價格也較高，但是現在市場競爭激烈，使得旅館的發展趨勢走向分眾，比如經濟型旅館特別著重於客房的舒適與整潔，他們

照片 3-1　礁溪老爺酒店的露營體驗區位於酒店本館旁，是全臺第一間飯店結合露營車體驗的五星級酒店，贏得市場的熱烈歡迎！（圖片來源：礁溪老爺酒店）

❶ 國際觀光旅館及一般觀光旅館之設立係依據《觀光旅館業管理規則》，民宿之設立則是依據《民宿管理辦法》。

的顧客不注重餐廳、華麗的外觀與豐富的硬體設備，因此這些經濟型旅館可以在競爭激烈的市場中屹立；其他如商務旅館與汽車旅館也是利用類似的策略，滿足特定利基市場的需求。

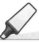 **行銷案例** 　　　**3-1　旅館的價值曲線**

星級旅館 vs. 經濟型旅館

　　本案例討論旅館產業中的「利基市場」發展策略，旅客會依旅館的條件而選擇住宿的飯店，這些條件包括地點、外觀、餐廳、大廳、接待櫃檯、房間大小、房間的傢俱、床的舒適度、清潔、安靜與價格等不一而足，但重點是：不同旅客可能重視不同的條件，並非每項條件都很重要。

　　我們進一步比較星級旅館與經濟型旅館的價值曲線，如圖 3-2 所示，星級旅館的價值曲線較平均，也就是說這些旅館在各項條件都保持一定的水準，二星級旅館的整體條件高於一星級旅館，價格當然也較高，然而經濟型旅館卻完全打破星級旅館的價值思維，他們特別重視客房的舒適與清潔，雖然這些經濟型旅館沒有餐廳與華麗的外觀、大廳與接待櫃檯也較簡單，但他們能夠以與一星級旅館相同的低價，提供旅客超過二星級服務的客房舒適度與清潔度。

外觀
餐廳
大廳
接待櫃檯
房間大小
房間的家俱
床的舒適度
清潔
安靜
價格

············· 一星級旅館

－－－－ 二星級旅館

───── 經濟型旅館

✎ 圖 3-2　旅館的價值曲線　（資料來源：修改自 Cheverton, P. (2004). *Key Marketing Skills*, 2nd Ed. 吳國卿（譯）(2007)。《好行銷》，124 頁）

照片 3-2；照片 3-3　如家快捷酒店主張「不同的城市，一樣的家」之信念，以平價的收費，溫馨如家的住宿體驗，吸引特定人士前往消費，成功打入住宿市場。（圖片來源：作者）

近年來，經濟型旅館的發展十分成功，比如中國大陸的如家快捷酒店，2002 年才創立，到 2018 年 6 月底為止已經在 400 多座城市擁有 3,800 間連鎖旅館，並早在 2006 年底就在美國那斯達克掛牌上市。這些經濟型旅館鎖定特定的消費族群，一方面省下餐廳與其他如游泳池、健身房等硬體設施不必要的營運與裝潢成本，一方面又以超值軟硬體提供旅客舒適清潔的客房，因此他們的成功絕非偶然。

問題與討論

1. 請問您覺得商務旅館與汽車旅館的價值曲線為何？
2. 請問您覺得商務旅館與汽車旅館提供什麼特別服務？他們的利基市場又是誰呢？
3. 請問您覺得是否還有其他住宿產業利基市場，是尚未被發掘的呢？

二、餐飲產業

焦點回到觀光餐旅產業的範疇，我們繼續談第二個餐旅產業。我們常說「民以食為天」，臺灣不但有在地特色的小吃，更以融合中國大陸各地特色的

料理聞名國際，再加上其他在臺灣風行的日式、韓式、泰式、滇緬與美式料理等，各式餐廳遍及臺灣的大街小巷，競爭當然非常激烈。至於臺灣飲料市場的競爭絕對不亞於餐廳，街頭上茶舖的密度極高，為了吸引顧客，產品亦推陳出新，比如傳統的珍珠奶茶已經缺乏吸引力，所以有業者改用新鮮的牛奶取代茶，並加入黑糖，使其味道更濃烈香醇，這個稱為「撞奶」的產品也受到顧客的熱烈歡迎；此外前幾年有業者引進泰國蝶豆花，將其加入冷飲，開發出帶有藍色漸層的飲料，並掀起漸層飲料的潮流；又由於國人健康意識抬頭，亦有許多業者推出新鮮現榨水果茶，帶起另一波風潮。街頭上的另一個戰場是咖啡廳，外來業者──星巴克走中高價路線，臺灣在地業者怡客、cama café 與 85 度 C 也用平價咖啡站穩腳跟，加上本土品牌路易莎異軍突起超越星巴克；此外，2019 年 7 月市場估算臺灣人一年可以喝掉約 6 億杯外帶咖啡，難怪速食店與便利商店也開始主打咖啡，咖啡市場已成一級戰場。近來超商業者更積極開發「茶」相關產品以區隔咖啡市場，像全家便利商店就與百年製茶專家「台灣農林」聯名推出時光茶旅系列茶飲搶市，可見未來飲料市場的戰況精彩可期。

　　除了餐飲產業本身的競爭外，餐飲對住宿產業和觀光產業都有很深的影響，在住宿產業中，餐飲收入佔臺灣觀光旅館的總營收比例甚高，甚至高於房租收入，換言之，餐飲部門的表現對旅館收入的影響很大；另一方面，臺灣人玩到哪裡、也吃到哪裡，美食特產雖然不一定是臺灣人主要的旅遊動機，但歷年如國民旅遊調查都有將近四分之一的旅遊花費是用於餐飲上，臺灣的飲食對國際旅客也是充滿吸引力，例如臺北市永康街口的鼎泰豐每天門庭若市，幾乎都是來自外國的觀光客，這個地方簡直成為臺北必去的旅遊景點之一。

🔍 三、觀光產業

　　觀光產業的組成更為複雜，除了基本的餐飲與住宿需求外，過去旅客需要旅遊仲介代為安排行程或預定機票、車票與客房，而近年網路興盛，有不

少線上旅行社 (Online Travel Agency, OTA) 也因此出現。此外，旅客前往旅遊地或在旅遊地移動都需要運輸工具，旅遊景點當然是吸引旅客造訪的主因，當他們體驗完這些景點的特殊人文風俗或自然美景，當然必須逛一逛紀念品商店或其他零售商店；以上都還只是觀光產業中的營利組織，其他包括當地居民、政府與旅遊組織都對旅遊地的觀光發展影響甚大，全部都是觀光產業中的一員。

　　由於觀光產業的組成非常複雜，因此有人覺得這根本不是一個產業，因為大家的產品其實不一樣，有人提供運輸服務、有人提供住宿服務、有人販賣旅遊紀念品，但我們還是要強調「整體」的概念，雖然在同一個旅遊地，旅館彼此間有競爭關係、餐廳彼此間也是競爭關係、紀念品商店之間也是一樣，但大家都跟整個旅遊地的發展相依相存，如果沒有人潮造訪這個旅遊地，沒有一塊大餅，大家也沒得分食，因此大家必須在競爭當中，共同維持這個旅遊地的競爭力與吸引力。

📝 3-2 行銷的外部環境

　　談完觀光餐旅產業的內部競爭環境，我們將繼續把焦點擴大，討論整體的外部環境，如圖 3-3 所示，有五大因素會影響產業的內外部競爭環境，包括經濟環境、政治環境、社會文化、自然環境與科技發展，我們將一一說明。

🔍 一、經濟環境

　　從經濟學的角度來看，觀光並非生活的必需品，當整體經濟狀況不佳時，民眾可能會減少旅遊的次數，並降低在餐飲上的花費；相反地，當經濟環境或股市行情大好時，觀光餐旅產業的整體營收也會上揚。目前臺灣的餐飲、觀光與住宿產業還是依賴內需市場為主，因此這些產業的榮景是與臺灣的經濟情況有很高的連動關係；此外，我們當然應該放眼國際，因為各個國家經濟發展情況不一，當臺灣內需市場逐漸萎縮時，可以鎖定鄰近經濟成長較佳

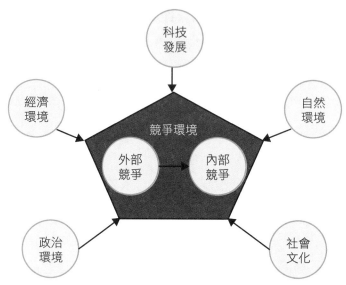

科技
發展

經濟
環境

自然
環境

競爭環境

外部
競爭 → 內部
競爭

政治
環境

社會
文化

 圖 3-3　行銷的內外部環境（資料來源：作者整理）

的國家，比如近來新南向國家經濟成長興旺，其出境旅遊市場也快速成長，因此新南向國家市場當然是臺灣的觀光餐旅業者應該著力之處。

除了經濟成長情況外，匯率也是另一個會影響旅遊需求的變數，當新臺幣的匯率上升時，國外旅客到臺灣的旅遊意願與購買力都會下降，這很像國際貿易的概念，匯率上升會不利出口；相反地，當新臺幣貶值時，有利出口，外國旅客的購買力會上升。但這裡必須提醒您，當新臺幣對美元上升時，不見得表示新臺幣對其他貨幣也是上升的喔！這還是要看國際間，各貨幣間相對的升值或貶值的幅度與比率而定。旅遊業者必須要快速應變到相對貨幣升值的地方去推廣來臺觀光。

二、政治環境

政治環境也對觀光餐旅產業的發展有極大的影響，政治安定是這個產業能夠發展的第一要件，許多國家因為政治情勢不穩而嚴重影響觀光發展，比如南亞的斯里蘭卡、非洲的剛果與中美洲的古巴。此外柬埔寨雖然一直擁有著名的吳哥窟景點，但其過去混亂的政治情勢也使得許多觀光客裹足不前，近年來柬埔寨的情勢逐漸趨於穩定，並極力發展國際觀光，使其入境旅客人數大增，2018 年已經達到 620 萬人次，可見政治穩定對觀光發展的重要性。

 照片 **3-4**　世界遺產吳哥窟近年來因政治情勢穩定而快速發展觀光，古蹟的保存實屬不易，遊客參觀的同時，也應有共同維護的道德觀。（圖片來源：Shutterstock）

另一方面，政府政策也是我們應該關注的焦點，比如週休二日的實行徹底改變國人的旅遊習慣。交通部觀光局於 2018 年的《國人旅遊狀況調查報告》提出，週末是國人最常出遊的時間，國人利用週休二日出遊的旅次，已持續多年佔全年總旅次的六成；雖然如此，但國內許多旅遊地的平日依然門可羅雀。此外，近年來政府對入境旅遊市場的政策也有改變，主攻東南亞諸國。

觀光局投注大量的預算於國際行銷，使得入境臺灣的旅客數量有明顯的成長，但其實亞太各國都積極從事國際行銷，其中日本也提出 2020 超過 4000 萬人入境觀光的計畫，韓國則主打韓流吸引亞太的觀光客，這些政策都會影響我國旅遊市場的發展。

三、社會文化環境

社會文化環境指一個社會集體的價值觀 (value) 或信念 (belief)，這些價值觀與信念會影響大家的行為模式。比如在觀光市場剛起步時，大多數旅客會傾向「走馬看花」式的旅遊模式，喜歡在短時間內造訪許多景點，經過一段時間的發展，「深度旅遊」的模式就會逐漸形成，許多旅客偏好定點深入的旅遊，接著有些旅客會追求「純度假」的旅遊方式，不一定要造訪什麼景點，只追求身心的放鬆。事實上，每個市場都會有不同的社會文化環境，進而形成不同的飲食習慣、旅遊與消費模式，這些都需要行銷人員深入地瞭解與分析。

此外，過去我們總認為有錢有閒的人才能吃喝玩樂、遊山玩水，所以餐旅觀光產業都鎖定高社經背景的族群，但現在許多年輕人奉行享樂主義 (hedonism)，這些剛出社會的年輕人收入雖然有限，卻比上一輩更捨得花錢於休閒娛樂，這樣的發展趨勢值得我們持續關注，並瞭解其背後之社會脈絡。

四、自然環境

　　2000 年以降，全球暖化與永續發展的議題受到全球前所未有的重視，因此「節約能源」與「環境保護」的概念已非少數人的高道德訴求，一般民眾對這些概念的接受度也持續上升，觀光餐旅產業勢必也要對這樣的發展趨勢有所回應。

照片 3-5；照片 3-6　近年來，環保意識抬頭，單車文化也跟著興起，許多公司開始提倡節能減碳救地球，更規定每週無車日或不定時舉行單車騎乘活動，而政府也漸漸重視這項全民活動，許多縣市開闢了單車休閒路線，馬路上除了車道、人行道外，也多了單車道，讓單車族更受重視，也達到環保的功效。（圖片來源：NJ Chen）

　　從主動的角度來看，我們既然身為地球村的一員，理應為環境保護與永續發展奉獻心力，尤其住宿、餐飲與觀光產業在服務顧客的過程中，會消耗許多資源，並產生大量的廢棄物，所以我們應該在不影響服務品質的情況下，盡量減少能源的耗損，並且積極從事廢棄物的回收工作，甚至以「綠色」為行銷訴求，以實際行動為基礎，積極與消費者溝通，讓他們同時認同環保概念與我們的企業理念。近年來，環保人士積極提倡「低碳旅遊」（如表 3-1），希望業者與遊客在旅遊過程中，能以最少的排碳量完成交通食宿及育樂活動，讓產業發展與旅遊需求仍可照常進行，同時間也減緩遊程中對地球增溫的一種綠色旅遊方法。從較被動的角度來看，雖然越來越多消費者認同環境保護的概念，但這不見得是他們選擇旅館、餐廳或旅遊地的主要因素，我們仍需密切觀察政府法令與環保團體在相關議題上的動態，並謹慎做出回應。

 表 3–1　低碳 10 招任我行

第 1 招	隨身攜帶手帕
第 2 招	隨身攜帶水壺或水杯
第 3 招	隨身攜帶環保餐具
第 4 招	自備沐浴用品
第 5 招	使用「低自放電」充電電池
第 6 招	行李輕量化
第 7 招	盡量搭乘大眾交通工具
第 8 招	不買過度包裝的伴手禮
第 9 招	選住環保旅館
第 10 招	餐飲以在地食材且蔬食優先

（資料來源：賴鵬智的野 fun 特區，取自 http://blog.xuite.net/wild.fun/blog/42845642）

五、科技發展

　　科技永遠是刺激人類文明發展的主要動力之一，當然也對觀光餐旅產業有深遠的影響，我們可以從商業模式與產品體驗兩個角度來分析。網路完全改變現代的商業模式，在觀光餐旅產業中，比價網站的崛起是最鮮明的例子，在他們的網頁上，所有產品的價格一目瞭然，消費者可輕鬆完成比價，並在線上直接完成購買流程。對消費者來說，如果他們熟悉網路介面與使用方式，比價網站不但讓價格透明化，更可以簡化購買流程，是非常具有吸引力的購買通路；但對其他業者來說，尤其是傳統旅行社，如果依然使用過去報紙廣告、電話與傳真的方式，必然流失龐大的年輕族群。比價網站的崛起可以讓大家體認到科技對產業發展的影響，不只是傳統旅行社遭逢前所未有的競爭壓力，航空公司與旅館業者也只能拱手將利潤奉送給這個強勢的通路。

　　科技還可以帶給顧客不同的產品體驗，比如從前搭乘長程班機時，旅客必須忍受漫長的無聊時間，如今拜電子科技之賜，許多航空公司的座位都有個人專屬的小螢幕，可供旅客觀賞影片、聽音樂或玩遊戲，使得機上時間不再漫長；博物館或其他展示場所，電子科技也是創造顧客體驗的利器，可以讓冰冷的靜態展示轉變為豐富的動態呈現，帶給旅客身歷其境的感受，曾在

臺北、臺中、高雄各地展出的「會動的清明上河圖」、故宮推出的「帶著故宮走」互動 App 皆是一例。科技可以廣泛應用在觀光餐旅產業，這是我們創造獨特體驗的機會，也可能是組織的競爭利基，其發展趨勢當然也值得我們持續關注。

🖉 3-3 競爭環境

　　最後焦點回到圖 3-3 的核心——競爭環境，競爭環境可以依不同層次定義，如圖 3-4 所示，從內部到外部分別為產品競爭、產品類別競爭、一般市場競爭與預算競爭，現在我們以星巴克咖啡為例，逐一說明每個競爭環境。

　　星巴克與西雅圖的主要產品都是香醇的濃縮咖啡，價位也都屬於中高價，兩者是最直接的競爭者；如果把競爭市場擴大為咖啡市場，其他平價咖啡業者也都是星巴克的競爭對手，比如路易莎、麥當勞與 85 度 C，事實上，雖然這些平價咖啡連鎖店的售價較低，但其咖啡品質與店內裝潢都有相當的水準，使得星巴克飽受威脅；如果再把市場擴大為飲料市場，咖啡並非唯一可供消費者選擇的飲料，因此林立於臺灣街頭的茶舖與酒吧也是星巴克的競爭對手，但是茶舖與酒吧的產品和星巴克有較大差異，故其威脅性不如平價咖啡業者大；最後，由於消費者口袋當中的鈔票有限，如果把競爭定義為食品與娛樂市場，電影院與餐廳則都是星巴克的競爭對手，因為消費者可能看了一場電影，就沒有閒錢去喝星巴克。

　　基於以下兩個原因，我們認為觀光餐旅業者有必要像圖 3-4 由內到外檢視自己的競爭環境：首先，過小的定義可能會忽視具強大威脅性的競爭者，過大的定義又會模糊焦點，因此從內而外檢視競爭環境，不但可以維持關注的焦點，同時也不會忽略應該注意的競爭對手；此外，我們當然有自己的核心競爭環境，比如在圖 3-4 中的咖啡市場，競爭市場中的成員有中高價與平價咖啡廳，但我們可以擴大關注的範圍，從其他市場當中找到創新的點子，比如咖啡廳業者可以從飲料市場或食品娛樂市場中找尋新點子，或提供顧客

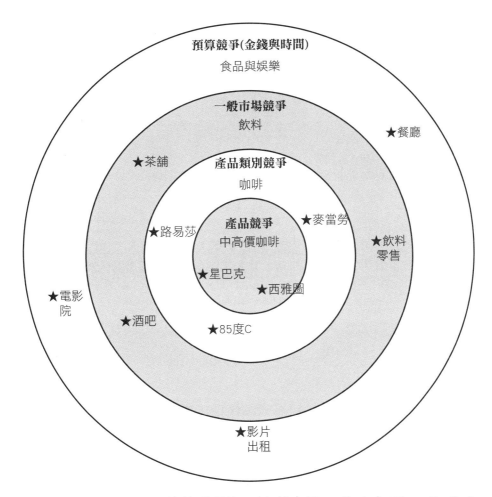

圖 3-4 不同層次的競爭環境 （資料來源 ： 修改自 Winer, R. S. & Lehmann, D. R. (1993), *Analysis for Marketing Planning*, p. 22）

新的價值、或找尋自身新的定位。

　　最後，有關預算的競爭不能只著重在金錢預算的競逐，對工作繁忙的現代人，時間可能更是寶貴的資產。如果選擇去看場電影，可能就沒有時間去悠閒的品嚐咖啡；同樣的，如果選擇去擠免費的臺灣燈會，您可能就不會有時間再去玩要花錢的遊樂區設施，所以每個企業都可以更仔細去檢視自己的競爭環境。

　　在介紹完觀光餐旅產業的內外部環境後，現在要正式進入本書的重頭戲——行銷計畫，在本章以下的內容中，我們將先介紹行銷計畫的內容，並強

調這是一個連續不斷的規劃流程，最後再說明為何需要撰寫行銷計畫，讀完本章的內容，各位將能夠通盤瞭解本書以下章節的架構。

照片 3–7；照片 3–8　在臺灣，威士忌的飲用人口逐年增加，但以往威士忌都仰賴國外進口。金車公司便在宜蘭創立了威士忌酒莊，運用臺灣得天獨厚的地理環境，孕育出臺灣出產的第一瓶 Whisky ， 正式加入威士忌的行銷競爭 ！（圖片來源：Amay）

✎ 3–4　行銷計畫

　　行銷計畫可以簡單分為四個部分，包括市場分析、產品定位、行銷方法與績效評估。我們曾經說過「好行銷要尋找市場與產品的優良配對」，因此行銷計畫要從瞭解市場開始，如圖 3–5 所示，行銷計畫的第一部分就是市場分析，分析目的是要瞭解「我們身在何方」，本書將市場分析的內容分為兩個章節：在第 4 章「市場資訊與研究」，重點放在如何應用不同方法、從不同來源獲得市場資訊；在第 5 章「消費決策與行為」，我們將介紹基本的消費者行為理論與其跟消費市場間的連結；行銷計畫的第二部分是產品定位，其目的為瞭解「我們的目標為何」，本書在此部分共有四章：首先第 6 章總論「策略管理與行銷策略」，然後在第 7 章鎖定「市場區隔與定位」，在第 8 章鎖定「產品策略」，並在第 9 章討論「價格策略」，從第 6 章到第 9 章都在告訴各位如何尋求產品與市場的結合。

　　當確立目標之後，行銷計畫的第三部分行銷方法將著力於「如何達到目標」，本書的第 10 章到第 13 章都在討論相關的行銷方法、工具或管道，包括

第 10 章的「行銷通路」、第 11 章的「整合性行銷傳播」、第 12 章的「媒體廣告、數位行銷與直接銷售」與第 13 章的「銷售促銷、公共關係與人員銷售」；最後，我們當然得確認「是否已經達到目標」，因此本書第 14 章將介紹行銷績效評估的相關議題與方法。

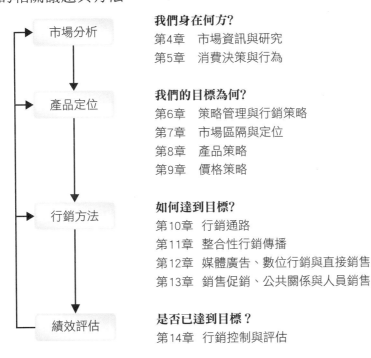

市場分析	**我們身在何方？** 第4章　市場資訊與研究 第5章　消費決策與行為
產品定位	**我們的目標為何？** 第6章　策略管理與行銷策略 第7章　市場區隔與定位 第8章　產品策略 第9章　價格策略
行銷方法	**如何達到目標？** 第10章　行銷通路 第11章　整合性行銷傳播 第12章　媒體廣告、數位行銷與直接銷售 第13章　銷售促銷、公共關係與人員銷售
績效評估	**是否已達到目標？** 第14章　行銷控制與評估

圖 3-5　行銷計畫的內容（資料來源：作者整理）

一、行銷是一個連續的流程

　　請各位留意圖 3-5 的箭頭，從市場分析、產品定位、行銷方法到績效評估，然後再回到市場分析，行銷計畫不只是一本計畫書，而是一個連續的程序，這個程序強調產品與市場的結合，並希望透過系統性的方法達到行銷目標，然後再回到分析，不斷地與變動中的市場進行互動與溝通。

　　通常在比較具規模的公司或組織，為了方便預算編列等行政手續，一個行銷流程就是一年，但為了保持彈性，依然可以隨時調整行銷計畫的內容與方向；在比較小型的組織，一個行銷流程可能只有一週、甚至是一天，行銷

流程的長短依市場競爭的情況與公司營運的需要而有所不同，多長多短並不重要，重點還是這個系統化的架構、以及連續的流程。

二、行銷計畫真的有用嗎？

📷 照片 3-9　許多餐廳都會供應酒品，如果將店內銷售的酒品，擺放在吸引人注意的地方，且口味與價位都符合顧客期待，這種長期行銷的方式能為餐廳增加一筆額外收入。（圖片來源：作者）

　　事實上，行銷計畫在實務界不見得受到每一個人的歡迎，很多老闆或主管不認為一本厚厚的計畫書可以幫助公司賺進大筆的鈔票，當然，他們也不覺得行銷教科書對公司的獲利有所幫助。我們一方面必須承認傳統的行銷教科書有一些盲點，比如忽略市場瞬息萬變的特性、或是過分強調研究或理論的重要性，但另一方面我們也想為行銷教科書或行銷計畫說點話，行銷計畫及行銷教科書強調的是一個系統性的流程，它的確沒辦法保證公司會獲利、組織能夠達到目標，但它可以幫助您找到思考的盲點。這個道理其實很簡單，當您在腦海中思考一個點子時，或許一切都很合理，但當您把它說出來或寫下來時，很容易發現許多不合理之處。

　　因此，這本書沒有要您照本宣科，我們告訴您必須注意的原則與重點，比如「行銷要尋找產品與市場的良好配對」或「行銷計畫是一個有系統性而連續的流程」，就像歌曲的副歌一樣，這些原則會不斷重複在本書的內容當中，這本書只想讓各位瞭解這些最基本、也是最重要的原則，當您掌握住這些原則，適當地運用在您所身處的競爭環境中，相信您會有機會做得比其他競爭者更好！

　　最後，讓我們再次思考行銷計畫的重要性與意義，表 3-2 中有薛佛頓 (Peter Cheverton) 所提供十個撰寫行銷計畫的理由，藉由大師的開示與背書，讓您瞭解撰寫行銷計畫的必要性。

表 3-2　撰寫行銷計畫的十大理由

1.確保提出的問題之正確性，才能擬訂有效的決定方針
2.行銷計畫能夠幫助我們釐清脈絡
3.將思考化為實際行動
4.整合組織產銷策略
5.向利害關係人展現組織的專業與可靠
6.有助於衡量目標的成效
7.組織能藉此檢視其行銷計畫的初衷，並專注執行
8.妥善分配資源
9.凝聚各成員的共識
10.確保符合組織短中長期目標

（資料來源：Cheverton, P. (2004). *Key Marketing Skills*, 2nd Ed. 吳國卿（譯）(2007)。《好行銷》，54–55 頁）

案例問題與討論

1. 東南亞人士來臺旅遊預計將成為臺灣未來極重要的一塊市場，如果由您安排行程，您會如何規劃旅遊行程？哪些景點可以代表臺灣，且絕對不能錯過的？（請以觀光產業五個外部因素考量）
2. 假如星巴客要推出一個有關農曆年節的行銷計畫，您覺得星巴客需要注意哪些重點？推出什麼樣的產品才能受到顧客的歡迎？
3. 請問科技發展對傳統行銷方式有什麼影響？
4. 社會文化環境的不同，對於市場會有什麼具體的影響？

複習小幫手

1. 觀光餐旅產業可以分為以下三個子產業

▷ 住宿產業

▷ 餐飲產業

▷ 觀光產業

2.觀光餐旅產業會受到五個外部因素所影響

▷ 經濟環境

▷ 政治環境

▷ 社會文化環境

▷ 自然環境

▷ 科技發展

3.觀光餐旅產業的競爭環境可分為

▷ 產品競爭

▷ 產品類別競爭

▷ 一般市場競爭

▷ 預算競爭

4.行銷計畫可分為四個主要部分

▷ 市場分析

▷ 產品定位

▷ 行銷方法

▷ 績效評估

5.行銷計畫的原則

▷ 尋找產品與市場的良好配對

▷ 是一個系統性的規劃

▷ 是一個連續不斷的流程

自我評量

一、是非題

(　　) 1.觀光餐旅產業可簡單分為住宿產業、餐飲產業與觀光產業。

(　　) 2.民宿與旅館在法律上的定位是相同的。

(　　) 3.餐廳只是吃飯的地方，無法吸引遊客。

(　　) 4.社會文化環境乃指一個社會集體的價值觀或信念。

（　）5.遊客所選擇的旅遊模式會受社會文化環境之影響。

（　）6.為給客人最好的服務品質，即使會產生大量廢棄物也在所不惜。

（　）7.行銷計畫只需依序完成市場分析、產品定位、行銷方法與績效評估等四步驟即可。

（　）8.行銷計畫可以保證公司獲利。

（　）9.行銷計畫的第一步就是要先擬定產品定位，以符合市場需求。

（　）10.科技與觀光看似毫無交集的兩個層面，其實是息息相關且彼此牽動的。

（　）11.經濟因素是最直接影響觀光活動的因素之一，其他因素則是沒那麼重要。

（　）12.由於數位資訊的興起與便利，傳統旅行社在未來勢必將轉型並提供更多元化的服務來因應顧客的需求。

（　）13.行銷方法實施後，行銷計畫就告一段落，只需等著獲利即可。

（　）14.開放陸客來臺、實施三通都是影響我國觀光發展的重要經濟因素。

（　）15.行銷計畫不是固定不變，而是必須因應市場的變化與公司的資源隨時調整修正。

二、選擇題

（　）1.經濟型旅館特別著重於哪部分？
(1)豐富的硬體設備　(2)客房的舒適與整潔　(3)華麗的裝潢　(4)房間大小

（　）2.相同行業彼此間的關係為何？
(1)敵人　(2)朋友　(3)亦敵亦友　(4)彼此間沒有任何關係

（　）3.影響觀光餐旅產業整體營收之因素為何？
(1)匯率　(2)政府政策　(3)整體經濟狀況　(4)以上皆是

（　）4.觀光餐旅產業發展的第一要件為何？
(1)政治安定　(2)經濟狀況良好　(3)景色優美　(4)科技發達

（　）5.科技對觀光產業產生哪些影響？
(1)價格透明化　(2)顧客可自行線上訂位　(3)顧客可自行在線上劃位

(4)以上皆是

（　　）6.市場分析的主要目的為何？

(1)瞭解「我們身在何方」　(2)瞭解「我們的目標為何」　(3)瞭解「如何達到目標」　(4)以上皆是

（　　）7.產品定位的主要目的為何？

(1)瞭解「我們身在何方」　(2)瞭解「我們的目標為何」　(3)瞭解「如何達到目標」　(4)以上皆是

（　　）8.故宮博物院是臺灣著名的觀光景點，請問其屬於觀光餐旅產業的哪一項子產業？

(1)運輸產業　(2)餐飲產業　(3)住宿產業　(4)觀光產業

（　　）9.必勝客與達美樂為披薩業兩大龍頭，其競爭類別屬於下列何者？

(1)預算競爭　(2)產品競爭　(3)一般市場競爭　(4)產品類別競爭

（　　）10.泰國曾因發生嚴重水患，導致國際觀光客數量大減，因此泰國觀光業受下列哪一項行銷外部五因素之影響？

(1)政治環境　(2)自然環境　(3)社會文化環境　(4)科技發展

（　　）11.臺灣高鐵的正式通車，導致了國內幾家航空業者放棄了北高、北中等航線而另闢新航線以求謀生之道，高鐵與航空公司之間的競爭類別為何？

(1)預算競爭　(2)產品類別競爭　(3)產品競爭　(4)一般市場競爭

（　　）12.隨著中國大陸地區的經濟發展與改革開放，其出境旅遊市場也呈現大幅成長，請問就發展臺灣觀光而言，這是著重於大陸市場外部行銷因素的哪一部分？

(1)經濟環境　(2)自然環境　(3)社會文化環境　(4)政治環境

（　　）13.行銷計畫四步驟分別為：①行銷方法②績效評估③市場分析④產品定位，下列何者為正確之前後順序步驟？

(1)④②①③　(2)②③④①　(3)③④①②　(4)③④②①

（　　）14.電子商務的興起，帶給了傳統旅行社與航空公司前所未有的競爭壓

力，此為下列哪一項行銷外部因素所帶來的變化？

(1)政治環境　(2)自然環境　(3)科技發展　(4)社會文化環境

(　) 15.因應地球暖化議題、節能省碳的倡導以及生態旅遊的崛起，觀光業者越來越重視下列哪一項行銷外部因素？

(1)政治環境　(2)自然環境　(3)科技發展　(4)社會文化環境

(　) 16.近年來背包客和自助旅遊的興起，使旅行社改變以往專注於團體旅遊產品的建構，紛紛採取客製化的需求導向，請問這是旅行社業者看到哪一項行銷外部因素的轉變？

(1)經濟環境　(2)自然環境　(3)政治環境　(4)社會文化環境

(　) 17.某大飯店行銷部門正在蒐集各大飯店相關資訊以及針對社會、政治、經濟等相關環境進行完整的評估報告，請問這家飯店正在進行行銷計畫的哪一部分？

(1)市場分析　(2)績效評估　(3)行銷方法　(4)產品定位

(　) 18.精緻、創意的特色民宿近年來已漸漸威脅各大觀光飯店住房率，星級旅館也不再是遊客的首選，請問民宿與觀光飯店之間有何種競爭模式？

(1)預算競爭　(2)一般市場競爭　(3)產品競爭　(4)產品類別競爭

(　) 19.下列哪一項不是撰寫行銷計畫的優點？

(1)公司保持穩定獲利　(2)把思考策略轉換成行動　(3)整合營運與行銷策略　(4)以上皆是

(　) 20. A 旅行社以「旅行專賣店」自居，並強調多元、全方位的旅遊服務，請問這是 A 旅行社在行銷計畫中哪一部分所強調的特色？

(1)市場分析　(2)績效評估　(3)產品定位　(4)行銷方法

三、簡答題

1.請問觀光餐旅產業會受到哪些外部因素影響？

2.請問行銷計畫可分為哪些部分？

3.競爭環境由內而外依序為何？

Memo

第4章

市場資訊與研究

 本章學習目標

1.學習找到自身需要的市場資訊

2.認識各種市場資訊來源

3.瞭解為何需要進行市場研究

4.認識市場研究的內容與方法

上一章我們已經介紹行銷計畫的內容，現在稍微來複習一下，行銷計畫主要有四個部分，首先必須有完整的市場分析以瞭解消費者需求與整體競爭環境，接著產品定位可以將「市場需求」與「組織能力資源」相結合，進而擬定出各種行銷方法，最後再進行績效評估。在整個行銷計畫流程中，市場分析是一個出發點，也是顧客導向行銷的基礎，本書將以第 4 章與第 5 章來詳細介紹市場分析，本章先把焦點放在市場資訊與研究。

📷 照片 4-1　大西瓜的外型吸引來往的旅客注意：「我就是賣西瓜，我的西瓜特別大」。說明產品定位與外觀特殊的競爭優勢。（圖片來源：作者）

要瞭解市場當然必須蒐集市場資訊，事實上，在這個資訊爆炸的社會，我們可以輕易蒐集到許多相關的市場資訊，所以我們得清楚知道自己需要哪些資訊，這個議題將是本章的第一個重點。接著我們將介紹三種主要的市場資訊來源，包括內部資料、外部二手資料，以及公司或組織針對特定議題或目的進行的市場研究。在蒐集到需要的市場資訊以後，我們也必須知道如何分析這些資訊、以及如何判別資訊的優劣與其可能產生的偏誤。

✏️ 4-1　我們需要哪些市場資訊？

拜網路蓬勃發展之賜，我們可以在網路上輕易搜尋到許多市場調查報告或商業資料庫，除此之外，政府機構或其他研究單位也會定時發布許多統計數據；還有我們自己的客戶資料，從他們的名字、消費行為、消費金額、付款方式到抱怨文字。這些都是市場資訊，一大堆數字與文字，在現在這個時代，資訊過多反而是行銷人員的大麻煩，因為如果我們搞不清楚自己為什麼需要市場資訊，當然也不知道需要哪些資訊，更別說要如何分析這些資訊。

因此在我們討論有哪些市場資訊可供使用之前，勢必得先討論為什麼我

們需要這些資訊，如圖 4-1 所示，獲得市場資訊之目的為檢視市場與競爭環境，在不同的情況下，我們可能需要瞭解整體政經情勢、內外部競爭環境、市場現況與未來發展趨勢、測試新產品接受度或瞭解開發新市場的可能性，針對這些目的，我們才能決定需要哪些資訊、以及如何分析這些資訊。

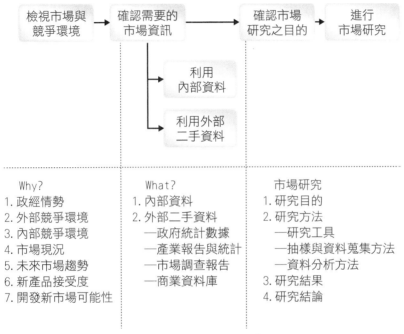

📎　圖 4-1　蒐集市場資訊的流程（資料來源：作者整理）

　　讓我們再重新整理一下，在蒐集市場資訊之前，一定必須先搞清楚蒐集資訊之目的，以下提供幾個簡單的問題，幫助各位檢視自己從事資訊蒐集的原因，以及可能需要蒐集的市場資訊：

　　1.您需要做哪些決策？這些決策需要何種市場資訊？

　　2.未來有哪些新的市場機會（或威脅）？需要哪些資料來評估這些機會（或威脅）？

　　3.是否有一些行銷或經營管理的議題需要深入瞭解？需要哪些資訊？

　　4.您現在已經擁有什麼資訊?其中哪些是您需要的?哪些是您不需要的?

　　5.哪些資訊是您每日、每週、每月或每年所需要的？

4-2 市場資訊的類別

當搞清楚蒐集市場資訊之目的後，下一個步驟即為確認需要的市場資訊，如圖 4-1 所示，主要有三種資訊來源，包括內部資料 (internal information)、外部二手資料 (external secondary information) 與市場研究 (marketing research)。

一、內部資料

內部資料指公司或組織日常營運可以蒐集到的資料，如表 4-1 所示，包括：顧客基本資料，如姓名、地址、電話或手機、電子郵件信箱、是否第一次消費等；顧客消費特性，如同行人數、造訪目的、購買方式、付款方式等；顧客消費內容，如主要消費、次要消費、偏好使用的設備、偏好消費的時間、消費金額等；或其他資料，如停留天數、使用交通工具等，顧客的抱怨當然也是可供分析的重要資料。以上這些資料大都可以從日常營運中獲得，不需要額外使用問卷獲得資料，但很少公司組織能充分利用這些資料。

表 4-1　可供分析的內部資料

顧客基本資料	顧客消費內容
姓名	主要消費
地址	其他消費
電話或手機	偏好使用的設備
電子郵件信箱	偏好消費的時間
是否第一次消費	消費金額
顧客消費特性	**其他資料**
同行人數	停留天數
造訪目的	使用交通工具
購買方式	顧客抱怨
付款方式	

（資料來源：作者整理）

如果我們把顧客分為「已消費顧客」與「潛在顧客」兩類，這些資料就是「已消費顧客」的消費行為，當我們花費大筆費用針對潛在顧客進行行銷時，往往忘記這群已經消費的顧客。在這些唾手可得的資料中，我們可以瞭解他們的消費金額、內容、目的、時間與偏好，因此能夠更精確地掌握他們的需要。而且我們還知道他們的聯絡資料、購買與付款方式，因此可以進一步做到「精準行銷」，在適當的時間、利用適當的管道，提供顧客需要的行銷資訊以直接刺激消費。相較於針對一般大眾的行銷計畫，針對熟客的精準行銷花費更低、目標也更明確，這也是分析內部資料的價值所在。而近年來科技的飛躍性進展，使公司能夠掌握之資料量大幅提升，進而得以應用這些「大數據」於行銷活動，以及提升整體服務體驗。

照片 **4–2**　貓咪主題餐廳可透過寵物店或店家本身的貓咪交流，提供顧客需要的行銷資訊以直接刺激消費。（圖片來源：MELLON）

🔍 二、外部二手資料

外部二手資料也是市場資訊的主要來源之一，稱為二手是因為這些資料並非由公司或組織自己所蒐集而來的，但我們可以利用這些二手資料，包括政府統計數據、產業報告與統計、市場調查報告或商業資料庫等，獲得寶貴的市場訊息。

一般而言，我們可以從二手資料瞭解整體大環境的情勢，比如會影響觀光餐旅產業的總體經濟、國際與臺灣觀光發展情勢；也可以透過某些資料庫或調查研究，

照片 **4–3**　國際觀光旅館的營運狀況也常是觀光旅遊市場的主要調查對象。（圖片來源：作者）

瞭解特定議題或市場的情況，比如可以透過觀光局每年出版的《國人旅遊狀況調查報告》　瞭解臺灣民眾從事國內外旅遊的行為與消費偏好。　在表 4-2 中，我們整理一些在觀光餐旅產業中的主要二手資料來源，我們將在以下的篇幅中，逐一介紹每一個資料庫或調查報告。

🍷 表 4-2　觀光餐旅產業主要二手資料來源

主題	可供利用的資源
總體經濟情勢	行政院主計處統計資料庫
國際觀光發展情勢	《世界旅遊發展報告》(*World Tourism Barometer*)
臺灣觀光發展情勢	《觀光統計年報》、《觀光統計月報》
入境旅遊市場情勢	《觀光統計年報》、《來臺旅客消費及動向調查報告》
臺灣民眾旅遊行為	《國人旅遊狀況調查報告》
旅遊產業調查	《觀光統計年報》、《觀光統計月報》、觀光局其他相關調查報告
民眾休閒行為	東方消費者行銷資料庫
餐飲相關研究	餐飲文化暨管理資料庫

（資料來源：作者整理）

1. 行政院主計處統計資料庫

要瞭解市場，當然得從瞭解整體經濟開始。行政院主計處負責制訂公務統計標準，並負責政府統計資訊的管理與服務，我們可以直接連結上主計處的統計資料庫 (http://www.dgbas.gov.tw)，免費下載物價指數、國民所得及經濟成長、家庭收支調查、就業與失業、薪資及生產力、工商及服務業普查等相關統計數據。透過這些統計數據，我們可以掌握臺灣總體經濟的發展情勢，以及家庭收支與購買力的相關訊息。

2. 《世界旅遊發展報告》

將焦點從總體經濟轉到觀光產業，世界旅遊組織 (United Nations World Tourism Organization, UNWTO) 為聯合國 (United Nations, UN) 的國際旅遊組織，是全球觀光政策論壇的主要平臺，並提供觀光發展、管理與行銷等專業資訊。世界旅遊組織每年都出版許多專書與刊物，主題涵蓋觀光管理的所有相關議題，其中最完整的資源就是《世界旅遊發展報告》 (*World Tourism Barometer*)。

如表 4–3 所示，《世界旅遊發展報告》的內容主要有三大類，包括全球各國入出境旅遊市場資訊與國際旅遊市場發展趨勢預測，在報告當中，我們可以獲得全球各國的入境旅客人次、入境市場收入與出境旅客消費等相關統計數據，文中並將各數據進一步分析，列出各國排名與其逐年成長率，甚至分析各區域的整體發展情況，這些數據對我們瞭解國際觀光市場的現況有很大的幫助。

表 4–3　《世界旅遊發展報告》的主要內容

報告名稱	《世界旅遊發展報告》(*World Tourism Barometer*)
下載網址	http://www.e-unwto.org/loi/wtobarometereng
發布頻率	一年六期
報告內容	一、各國入境旅遊市場資訊 　▷ 各國入境旅客人次、排名與成長率 　▷ 各國入境旅遊市場收入、排名與成長率 二、各國出境旅遊市場資訊 　▷ 各國出境旅客消費、排名與成長率 三、國際旅遊市場發展趨勢預測 　▷ 全球各區域觀光發展趨勢預測 　▷ 觀光產業各部分發展趨勢預測

（資料來源：作者整理）

《世界旅遊發展報告》還有另一個值得我們閱讀的部分，上一段提到的數據僅能瞭解過去或現在的情況，但我們更關心未來的發展趨勢。因此該報告也會定期對未來的國際觀光發展趨勢做出預測，其預測的主要依據包括過去的發展情勢與整體政經情勢。此外世界旅遊組織亦利用戴爾菲 (Delphi) 法，詢問專業人士與專家學者對未來趨勢的看法，再將以上資訊統合，定期發布對未來趨勢的預測。

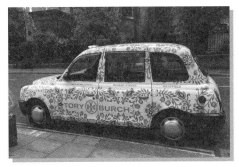

照片 4–4　倫敦市區的計程車車身打上美國時尚品牌，亮麗車身吸引大眾目光。（圖片來源：作者）

《世界旅遊發展報告》之內容十分實用，各位只要連結到表 4–3 所列出的網址，就可以付費下載每一期的報告或是免費下載摘要，相信這將是非常

好用的二手資料來源之一。

3.交通部觀光局的統計報告

把焦點拉回到臺灣，交通部觀光局當然是我們最重要的資訊來源，觀光局每年公布多項統計報告，包括《觀光業務年報》、《觀光統計年報》、《來臺旅客消費與動向調查報告》、《國人旅遊狀況調查報告》等諸多統計報表，各項報告都可以在交通部觀光局行政資訊網中的「觀光統計」頁面中找到。

我們將統計報告的主要內容整理於以下幾個表格當中，其中《觀光業務年報》詳述年度臺灣整體觀光發展情況，如表 4–4 所示，年報的第一部分整理世界旅遊組織與觀光局本身的統計數據，並統整《來臺旅客消費與動向調查報告》及《國人旅遊狀況調查報告》的結果，閱讀此部分可以讓我們快速地瞭解當年國內外觀光旅遊市場的發展情況；接下來著墨觀光局本身的政策與其成果，包括近年來政府積極推動的國際觀光行銷，以及觀光資源管理與觀光產業輔導，閱讀此部分的內容可以幫助我們瞭解政府的政策走向，誠如第 3 章所述，這也是影響行銷計畫的重要因素之一；最後，此報告以未來展望作結，讓我們了解政府在未來一年觀光重點方針之規劃。

《觀光統計年報》則附上許多統計數據，主要包括四個部分：來臺旅客相關統計、臺灣觀光旅館相關統計、國人出國相關統計、遊憩區旅客人次相關統計。觀光局每年都會定期公布這些數據，各位可以上觀光局的行政資訊網站 (http://admin.taiwan.net.tw) 免費下載上述所有的統計數據。

表 4–4《觀光業務年報》的主要內容

報告名稱	《觀光業務年報》
下載路徑	交通部觀光局行政資訊網 → 業務資訊 → 觀光政策 → 觀光業務年報
發布頻率	一年一期
報告內容	▷ 局長序 ▷ X 年重要施政成果摘要 ▷ 觀光市場概況 ▷ 國際觀光宣傳與推廣 ▷ 國民旅遊推展與行銷 ▷ 觀光資源開發與管理

▶ 觀光產業之輔導與管理
▶ 觀光資訊及安全服務
▶ 展望 X 年
▶ 附錄

（資料來源：作者整理）

　　觀光局每年亦出版研究臺灣入境旅遊市場的 《來臺旅客消費及動向調查報告》及研究臺灣國民旅遊與出境旅遊市場的 《國人旅遊狀況調查報告》。或許您會有點納悶，觀光局既然已經有上一段提到的那些統計數據，為何還需要針對出入境與國旅市場進行研究？這是一個有趣的議題，這些統計數據類似觀光局的「內部資料」，比如國際旅客入境的旅次與臺灣旅客出境的旅次，這些數據雖然有重要的意義，卻不足以讓我們瞭解旅遊市場的發展情況，以入境市場為例，入境統計只能告訴我們不同國籍的旅客每個月的入境旅次，但我們不知道他們為什麼造訪臺灣、去過哪些旅遊景點、是否滿意臺灣之行、有沒有興趣再次造訪臺灣等，因此才需要有進一步深入研究三大旅遊市場的兩份報告。

📷 照片 4-5　在舉辦國際觀光學術交流的活動中，也是推銷自己國家觀光的最好時機。（圖片來源：作者）

　　本書亦將《來臺旅客消費及動向調查報告》及《國人旅遊狀況調查報告》的主要內容整理於表 4-5 與表 4-6 中。這兩份報告都有主幹與比較的部分，主幹的部分兩者幾乎是一樣的，就是研究旅客在臺灣的消費與動向，只是《來臺旅客消費及動向調查報告》的研究對象是國際旅客，《國人旅遊狀況調查報告》的對象則是本國旅客，這部分的數據可以提供臺灣各地方政府觀光旅遊主管單位或觀光餐旅產業十分寶貴的市場資訊；在比較的部分，《來臺旅客消費及動向調查報告》以國際旅客為研究對象，讓他們來評估比較臺灣與其他國際旅遊地的優劣，《國人旅遊狀況調查報告》則分別研究臺灣旅客在國內與國外

的旅遊決策與行為,並比較其異同。因此,這兩份報告是瞭解臺灣三大旅遊市場最重要的依據,當然也是我們進行市場分析時不可或缺的二手資料來源。

表 4-5　《來臺旅客消費及動向調查報告》的主要內容

報告名稱	《來臺旅客消費及動向調查報告》
下載路徑	交通部觀光局行政資訊網 → 業務資訊 → 觀光統計 → 觀光市場調查摘要
發布頻率	一年一期
報告內容	▶ 來臺旅遊市場相關指標調查 ▶ 旅遊決策分析 ▶ 旅遊動向分析 ▶ 消費概況 ▶ 滿意度分析 ▶ 其他資料分析 ▶ 分析發現

(資料來源:作者整理)

表 4-6　《國人旅遊狀況調查報告》的主要內容

報告名稱	《國人旅遊狀況調查報告》
下載路徑	交通部觀光局行政資訊網 → 業務資訊 → 觀光統計 → 觀光市場調查摘要
發布頻率	一年一期
報告內容	▶ 國內外旅遊重要指標 ▶ 國人國內旅遊重要指標 ▶ 國人出國旅遊重要指標 ▶ 調查統計部分 ▶ 國內旅遊 ▶ 國內與出國旅遊比較分析

(資料來源:作者整理)

　　觀光局針對旅宿業及旅行業也有專門之統計報表,每月發表《觀光旅館房間數及家數總表》、《觀光旅館營運統計月報》、《旅館業(一般旅館)家數、房間數、員工人數統計》、《旅館業(一般旅館)營運報表》以及導遊、領隊、旅行業家數統計,同時也有涵蓋多個月份或全年之統計報表,數據相當完整。主要內容包括各旅館的住房率、平均房價、住宿人數以及旅館營運之各項收入等,這些資料對旅館同業有相當大的參考價值。

　　觀光局除了每年固定出版以上的報告外，亦會不定期委託學術單位進行調查研究，比如 2018 年委託國立高雄餐旅大學觀光研究所辦理「銀髮族旅遊調查統計分析案」，2005 年委託國立東華大學觀光暨遊憩管理研究所進行《東部地區一般旅館業與民宿經營現況調查報告》與 2002 年委託中華民國戶外遊憩協會進行《觀光遊樂業調查報告》，這些報告針對某些特定的議題進行深入的研究。以《東部地區一般旅館業與民宿經營現況調查報告》為例，以往觀光局僅針對國際觀光旅館進行研究，使得一般中小型旅館的資料十分缺乏，更別說是當時剛崛起的民宿，因此這份調查最重要的價值之一就是深入研究一般旅館與民宿，提供十分珍貴的市場資訊。

　　而從 2009 年起，觀光局也開始委託蓋洛普徵信公司，進行國家風景區遊客調查報告，目前最新版本之報告於 2017 年發表。

4.東方消費者行銷資料庫

　　除了政府組織的統計與調查報告外，商業資料庫也可以提供許多重要的市場資訊，但這些資料庫通常都需要付費，部分學校可能會購買某些資料庫。如果您是在觀光餐旅產業中從業的行銷人員，當確認某些資料庫對市場分析有很大的幫助，也不妨說服主管購買這些資料庫的使用權，或直接付費委託該資料庫針對特定議題，協助分析資料後，撰寫報告提供業者。

📷 照片 4-6　這尊立在中東卡達機場的泰迪熊吸引了世界遊客的目光，是熱門的打卡景點。（圖片來源：作者）

　　在眾多資料庫中，本書以東方消費者行銷資料庫 (http://www.isurvey.com.tw) 為例：其由 1988 年起每年持續進行臺灣地區消費者行銷資料調查，研究對象為臺灣本島 13 到 64 歲的消費者。該資料庫調查內容包括基本人口特徵、媒體接觸狀況、生活型態及族群分析、日常休閒活動與商品消費實態等研究。這個資料庫雖然沒有特別鎖定觀光餐旅產業，但亦有許多值得參考的資訊，比如在「生活型態研究」的部

分可以讓我們瞭解消費者對健康及飲食的意見與態度、流行生活意見與態度、生活觀與消費觀等,此部分內容就如同前一章所提到社會文化環境;另外「日常休閒活動」部分的資料可以幫助我們瞭解外部競爭環境,因為旅遊、餐飲與日常生活的消費彼此間是預算競爭的關係(如果您忘記什麼是預算競爭,請複習一下圖 3-4);還有「媒體接觸狀況」部分的資料可以幫助我們決定應該使用什麼管道進行行銷。因此,相關的商業資料庫還是有相當的價值,特別當公司組織達到一定的規模,必須擬定更嚴謹的行銷計畫,當然值得花錢購買參考這些資訊。

5.餐飲文化暨管理資料庫

　　餐飲文化暨管理資料庫 (Database of Dietary Culture & Management) 彙整收錄「中華飲食文化基金會」多年蒐集及建檔的許多餐飲管理學術研討會論文集,及上千筆菜單資料與近 7 萬篇餐飲報紙標題索引,可以讓餐飲科系學生或相關從業人員獲得豐富的資料,當然也是二手市場資訊的重要來源。該資料庫所有的資料皆可上網下載,但非完全免費使用,其接受團體及個人申請,有興趣的讀者可輸入關鍵字「餐飲文化暨管理資料庫」查詢。

4-3 市場研究之目的

　　以上已經跟各位介紹兩種市場資訊的來源,包括內部資料與外部二手資料,這些來源雖然可以提供行銷人員豐富的市場資訊,但在某些情況下,這兩種資訊來源並不足以幫助我們做出完整的決策,以下我們列舉三種需要進行市場研究的情況:

一、期待與滿意度研究

　　期待與滿意度研究已經被廣泛應用於觀光餐旅產業,包括餐廳、旅館、旅行社、旅遊行銷組織與國家旅遊局等,相關的調查研究可以分為兩大類:其一為顧客意見調查,具備一定經營規模的餐廳或旅館都會使用這個方法,

他們將問題濃縮於一張稱為「顧客意見卡」的小卡片上，然後將卡片置於房間的床頭或餐廳的桌子上，藉以瞭解顧客對這次服務體驗的滿意程度。顧客意見調查的結果可以讓業者瞭解自身產品的價值與未來改善方向。一般顧客意見卡的回收率極低，因此其結果可能有潛在的偏誤，此議題將在本章的行銷案例中詳細跟各位說明。

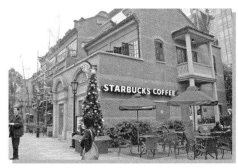

 照片 4-7 星巴客已成為咖啡連鎖的龍頭品牌，不僅滿足當地人的消費需求，對於遊客而言，熟悉的品牌也是顧客期望看到與信賴的。（圖片來源：崧銘）

另一方面，許多旅遊地會針對目標市場進行「旅遊地意象」研究，較具規模的公司也會進行「品牌形象」與「產品價值」等相關研究，這些研究都是為了瞭解顧客的期待，所謂「期待」就是顧客希望看到的、得到的或體驗到的，當然也是我們在行銷宣傳時必須強調的；然而，刺激消費不是行銷的唯一目的，我們希望顧客或旅客帶著期待而來、懷著滿足而去，因此最好可以同時進行期待與滿意度研究，這些資訊能夠幫助我們擬定出更完整的營運與行銷計畫。

二、針對特定子產業或旅遊地的研究

觀光餐旅產業是由許多子產業所構成，包括休閒農業、旅行業、餐飲業、旅館業與觀光遊樂業等，每個子產業下的業者間同時保持著競爭與合作的關係。合作乃是基於把市場做大的思維，因此通常每個子產業都會有非政府組織 (non-government organization, NGO) 扮演統合的角色，進行市場研究也是這些組織的任務之一。類似的市場研究對該產業有相當的價值，比如近年來臺灣的民宿蓬勃發展，民宿與旅館都提供旅客住宿服務，兩者卻有許多本質上的差異，旅館在飽受威脅的同時，應該也要考慮進行市場研究，瞭解消費者如何看待旅館與民宿兩種產品。

針對特定旅遊地進行的市場研究也是必須的，這個概念類似上一段子產

業的競合關係，因為如果旅遊地沒有客源，該地的所有業者都沒有商機，因此許多旅遊地有非政府組織統合觀光發展與行銷事宜。在臺灣則大多由縣市政府的觀光旅遊局或相關單位負責，在大多數的情況下，縣市政府的行銷計畫都缺乏完整的根據，觀光局的《國人旅遊狀況調查報告》及《來臺旅客消費及動向調查報告》的研究範圍是整個臺灣，如果要將數據分析到縣市的範圍，會產生許多偏誤與限制性。舉個最簡單的例子，各縣市政府與旅遊地是否知道每年造訪的國際旅客數目、他們來自哪些國家？如果該地有進行國際觀光行銷的計畫，除了編列預算參加旅展外，不妨也可考慮進行相關的市場研究。

三、針對新產品或新市場開發的研究

　　當開發新產品或新市場時，市場研究當然是準備工作中非常重要的一環，先來談新產品的開發，當新口味的飲料或食品要上市前，通常都會請消費者試吃，並詢問他們對這些產品的看法，以這些資料作為口味調整的依據，這也是一種市場研究；當旅遊地要推出新的景點或行程時，也會請專家學者或旅遊同業先來體驗一下，他們的意見也可以代表未來市場的反應。因此，在新產品要上市前，測試水溫是不可或缺的基本動作。建議相關單位必須編列預算進行市場研究，瞭解消費者對產品的意見與看法，相信對產品的未來發展有很大的幫助。

　　在新市場賣舊產品也一樣，一個在甲市場暢銷的產品，不保證能夠在乙市場熱賣，所以在進行行銷之前，我們必須先搞清楚顧客如何看待這個產品，以及這個產品在新市場有多少的潛在產值。舉個觀光產業的例子，近年來中國大陸出境旅遊市場急速成長，使得全球各國都極力吸引中國大陸觀光客，紛紛針對中國大陸市場進行市場調查，除了整理中國大陸市場的基本資訊，亦進行潛在經濟利益的評估，讀者可以試著在 google 上輸入中國大陸旅遊市場研究，就可以找到許多行銷報告。

📝 4-4 市場研究的內容與方法

把焦點再拉回到圖 4-1，讓我們重新檢視蒐集市場資訊的流程。首先我們必須確認需要哪些市場資訊，然後利用內部資料與外部二手資料取得部分的市場資訊，接著確認我們還需要哪些重要的市場資訊，進而轉為市場研究之目的。上一部分我們已經列舉三種可能的市場研究目的，現在讓我們來討論市場研究的內容與方法。

市場研究與學術研究的結構十分類似，如圖 4-2 所示，兩者的主要結構都包括研究緣起與目的、文獻回顧、研究方法、研究結果與研究結論，若您要撰寫計畫書而非報告書，最後兩部分則改成預期得到的資訊與預期成效。

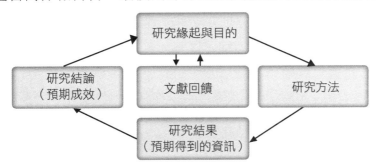

📎 圖 4-2　研究報告計畫書的主要內容（資料來源：作者整理）

🔍 一、研究緣起與目的

研究緣起與目的是整個研究報告的核心，目的必須清楚，才有可能蒐集到您所需要的資訊。通常在撰寫研究計畫書時，研究緣起與目的可能需要多次修改，因為大部分的撰寫者很難一開始就清楚地掌握到研究目的，比較常見的情況是先概略地掌握研究目的，開始撰寫文獻回顧，然後在撰寫文獻回顧的過程中不斷思考與修改研究目的。

二、文獻回顧

　　文獻回顧的作用就像一份完整的地圖，讓我們知道自己在哪裡，研究目的則指引一個清楚的目標；研究方法則是選擇可達到目標的路徑。因此撰寫文獻回顧就像在畫地圖，如果地圖畫得越清楚，越容易幫助我們找到目標；這麼說或許太抽象，以市場研究為例，請各位想想需要什麼樣的文獻回顧，答案其實就在圖 4-1 當中，我們想要瞭解什麼議題、手上已經有哪些資訊、未來需要什麼資訊與如何取得，抓住這幾個要點就可以順利完成。

三、研究方法

　　研究報告或計畫書的第三部分是研究方法，不管是量化或質性研究通常必須包括研究工具、樣本是否牽涉抽樣，以及資料蒐集方法和資料分析方法。研究工具通常有兩種，包括問卷與訪談大綱，在實務上最常碰到的問題還是「研究目的不清」，如果問卷或訪談的問題都與研究目的無關，當然也沒有分析的意義；另一個問題則是「工具的一致性」，比如問卷某

照片 4-8　觀光餐旅研究期刊
（圖片來源：作者）

一題詢問消費者對下述文字的同意程度「我覺得在花蓮旅遊是令人感到興奮而滿意的」，這題到底在問滿意程度、還是興奮程度呢？或許有些填卷者認為到花蓮旅遊讓他滿意，但可能並不認為非常興奮而是放鬆，所以答案該如何填呢？這就會造成不一致的情況；上述兩種研究工具可能發生的問題，在學術上稱為效度 (validity) 與信度 (reliability)，這並不是本書的重點，如果您對研究工具有興趣，建議不妨多涉獵相關的書籍。

　　另一方面，我們也必須決定樣本與資料蒐集方法，藉此搞清楚我們「要找什麼人來進行研究」與「如何找到這些人」等問題。各位一定聽過隨機抽

樣 (random sampling) 這個名詞，簡單來說，就是用隨機的方式取得研究所需的樣本 (sample)，這樣本就可以代表整個母體 (population)。假設我們現在要針對捷運搭乘者進行研究，我們可以守在捷運的出口，按照乘客出站的次序，每次選擇第某位乘客進行研究，這是一個隨機的方法，但聰明的你應該已經想到破綻了：每個捷運站有許多出口，而且有這麼多捷運站，不同的旅客又在不同的時間搭乘捷運，真的能夠隨機嗎？

照片 4-9　星巴克著名的雙尾人魚守護在角落，淒美的神話是成功的行銷案例。（圖片來源：作者）

隨機是一種最理想的情況，當然是我們必須努力的目標，但實務上研究計畫有經費的限制，所以我們必須有所調整。上述捷運站的例子至少有三個需要考量的因素，包括時間、捷運站與捷運出口，捷運出口這個因素可以輕鬆被解決，多派幾位資料蒐集者即可，但我們很難在每個捷運站出口隨時進行研究，所以必須思考在不同時間進出不同捷運站的搭乘者是否有所不同？如果真的不一樣，那對研究結果會有什麼影響呢？如果影響很大，我們必須想辦法克服，比如隨機挑選出幾個車站，在早中晚三個時段分別進行研究；還有另一種方法，就是將捷運站分為幾大類，比如古亭站與臺北車站是屬於轉乘站，西門站與忠孝復興站有較多的逛街人潮，新北投站與新店站則有較多的遊客。按照類似的邏輯將車站進行分類，然後在各類中各自挑選車站進行研究，這樣的方法稱為分層抽樣 (stratified random sampling)。抽樣與資料蒐集方法有很深的學問，如果真的要達到隨機，比較可能的情況是擁有母體的名單，然後就可以隨機挑選出參與研究的人員，但如果拒絕參與的比例過高，也是會影響到結果，各位可以參考其他專論研究方法或抽樣的書籍，本書在此處只想強調一個重點——必須要有抽樣與資料蒐集的方法，如果您的樣本是經由便利抽樣 (convenient sampling) 而來的，其結果會有很大的侷限性，以下我們就用實際的案例來說明這一點。

行銷案例　4-1　顧客意見卡的結果可靠嗎？

　　我們曾經提過顧客意見卡是餐廳與飯店管理實務上很常用到的工具，這些卡片通常被擺在餐廳的桌子上或旅館客房的床頭櫃上，讓顧客自由填寫，但這樣蒐集而來的顧客意見真的可靠嗎？

　　兩位美國舊金山大學的學者巴斯基 (Barsky) 與赫胥黎 (Huxley) 曾經做過一個有趣的研究，他們選擇舊金山一間超過 1,000 個房間的旅館進行實驗，分別運用三種方法進行顧客意見調查的蒐集，然後比較其結果的差異，而結論是：利用傳統顧客意見卡蒐集顧客意見的方式，將可能得不到可靠的資訊。

　　兩位學者用三種方式分別蒐集資料，研究對象是該旅館的房客，因為有房客名單，因此可以隨機抽出參與研究的名單，三種方式的差異在於誘因 (incentive) 的大小，高誘因是讓房客直接折抵相當於 10 美元的房價，問卷的回收率是 100%，過程採隨機抽樣，拒訪率亦為零，因此這個樣本可以代表全體房客；中誘因則為免費的飲料券，問卷回收率為29%；低誘因則跟一般顧客意見卡的蒐集方式一樣，沒有任何誘因，就讓旅客自由填寫，問卷回收率只有 7%。

表 4-7　三種樣本的誘因與問卷回收率

誘因	折抵 10 美元的房價	贈送免費飲料券	無
發出問卷數	100	345	1,200
回收問卷數	100	100	84
回收率	100%	29%	7%

　　進一步比較三個樣本在對旅館各項屬性 (attribute) 的重要性與滿意度差異，結果發現三個樣本在各屬性的得分有明顯的差異，低誘因樣本的平均重要性與滿意度都較高，而且在滿意度的部分，低誘因與高誘因樣本的平均分數差異達到 17%，其中在接待櫃檯、整體服務與餐飲滿意度的部分，高低誘因兩樣本的分數差距都達到 30% 以上，可見兩者有明顯的差異。

表 4-8　三個樣本的重要性與滿意度分數

屬性\變數	重要性				滿意度			
	高	中	低	低高差*	高	中	低	低高差
飯店位置	3.58	3.53	3.78	6%	3.59	3.37	4.16	16%
停車場	2.45	2.45	2.36	−4%	2.46	2.19	2.89	17%
接待櫃檯	3.36	3.48	3.54	5%	2.66	3.52	3.52	32%
房間	3.64	3.54	3.81	5%	3.26	3.33	3.04	−7%
整體服務	3.32	3.37	3.61	9%	2.61	3.25	3.38	30%
餐飲	3.06	3.07	3.30	8%	2.06	2.80	3.28	59%
服務態度	3.66	3.69	3.86	5%	3.74	4.20	4.43	18%
飯店設備	3.39	3.25	3.62	7%	2.95	2.79	3.32	13%
價格	3.44	3.49	3.52	2%	3.11	3.33	2.86	−8%
平均	3.32	3.32	3.49	5%	2.94	3.20	3.43	17%

* 低高差的計算方式為（低誘因樣本的分數 − 高誘因樣本的分數）÷ 高誘因樣本的分數 ×100%

許多滿意度調查也會同時納入重要性，藉此比較每個屬性在重要性與滿意度的落差，若有屬性的滿意度分數低於重要性分數，就代表這是管理上應該注意加強的地方，而圖 4-3 與圖 4-4 分別呈現高低誘因兩樣本各屬性在重要性與滿意度的落差，結果發現：兩個不同樣本的資料將讓我們做出不同的經營管理建議。

從圖 4-3 可知，高誘因樣本在許多屬性的重要性分數遠高於滿意度，這些都是經營管理應該加強的部分，

照片 4-10　顧客評估對一家餐廳的滿意程度不僅是針對餐點，還包括其他軟硬體，包括如提供現場演唱的附加價值。（圖片來源：作者）

包括接待櫃檯、房間、整體服務、飯店設備、價格與餐飲，但從圖 4-4 看來，低誘因樣本僅認為房間與價格過高需要改進；換句話說，如果我們使用低誘因樣本的資料，結論是該旅館得加強房間設備與降低售價，但真正的旅客（高誘因樣本）的意見是：售價不是太大的問題，但接待

櫃檯、整體服務與餐飲都有待盡速加強。

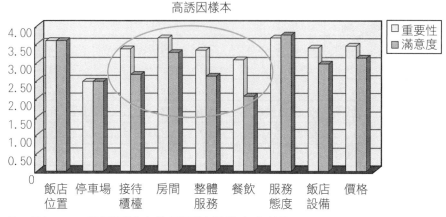

高誘因樣本

　圖 4-3　高誘因樣本的重要性與滿意度差距

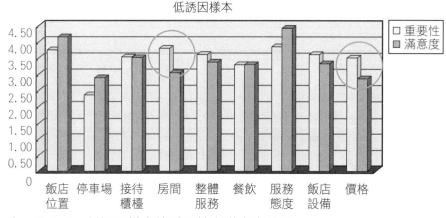

低誘因樣本

　圖 4-4　低誘因樣本的重要性與滿意度差距

從以上呈現的數據看來,傳統的顧客意見卡蒐集方式有很大的問題,這樣蒐集而來的顧客意見不一定能夠代表所有顧客的看法,甚至可能讓管理階層做出錯誤的判斷,因此我們想再次強調,抽樣與資料蒐集方式是市場研究中很重要的一環。

　照片 4-11　一般在客房提供茶包與礦泉水為基本服務,但額外提供餅乾、泡麵等點心供房客使用,並在一旁提供顧客意見卡,倒底會如何影響調查結果呢?(圖片來源:作者)

（以上資料參考自 Barsky, J.D. & Huxley, S. J. (1992). "A customer-survey tool: Using the 'quality sample'". *Cornell Hotel and Restaurant Administration Quarterly*, 33(6), 18–25）

問題與討論

1. 請問您覺得為何不同樣本的調查結果會不同呢？
2. 請問您覺得一般顧客意見卡的蒐集方式有什麼問題？得到的資料可靠嗎？為什麼您這樣認為呢？
3. 除了提供誘因外，您覺得是否有其他方法可以提升顧客意見卡的回收率或調查品質？

四、分辨垃圾與黃金

在進行一個市場研究時 （參見圖 4–2），如果您有清楚的研究目的為依歸，並遵循嚴謹的研究方法，才有可能得到可靠的資訊；相同地，在我們參考內部資料與外部二手資料時，也必須檢視這些資訊是由誰、如何蒐集而來的？如果資訊蒐集的過程有問題，我們必須以更謹慎的態度使用這些資料，當我們在閱讀二手的市場研究時也應該遵循相同的原則，先搞清楚這份研究之目的與資料蒐集方法，確認沒有問題之後，再來閱讀結果與結論。

1. **蒐集市場資訊前必須有清楚之目的**

▷ 瞭解政經情勢
▷ 瞭解內外部競爭環境
▷ 瞭解市場現況與未來發展趨勢
▷ 瞭解開發新產品或新市場的可能性

2. 市場資訊主要有三個來源

▸ 內部資料

▸ 外部二手資料

▸ 市場研究

3. 內部資料是值得分析的市場資訊的原因

▸ 內部資料就是已消費顧客的消費行為與偏好

▸ 不需要再花費太多成本蒐集

4. 外部二手資料可以幫助我們瞭解整體行銷環境

▸ 經濟情勢：行政院主計處統計資料庫

▸ 國際觀光發展：《世界旅遊發展報告》

▸ 臺灣三大旅遊市場發展：交通部觀光局的統計報告

▸ 臺灣民眾消費與休閒行為：東方消費者行銷資料庫或其他資料庫

5. 市場研究可以補足內部資料與外部二手資料不足之處

▸ 期待與滿意度研究

▸ 針對特定子產業或旅遊地的研究

▸ 針對新產品或新市場開發的研究

6. 市場研究與學術研究的基本架構類似，都包括

▸ 研究緣起與目的：方向與目標

▸ 文獻回顧：地圖

▸ 研究方法：達到目標的途徑

▸ 研究結果與結論：達到目標所見為何

7. 在閱讀研究結果與統計數據前，我們必須有能力分辨垃圾與黃金

▸ 該研究報告之研究目的是否清楚

▸ 該研究報告之研究方法是否嚴謹

自我評量

一、是非題

() 1.行銷主要是想吸引顧客，因此只要針對潛在顧客進行行銷就好。

() 2.二手資料非公司或組織自己所蒐集，但對分析市場也有重大價值。

() 3.《世界旅遊發展報告》內容包含各國入出境旅遊市場資訊、國際旅遊市場發展趨勢預測等部分。

() 4.擁有內部資料與外部二手資料即可做出完整的決策。

() 5.內部資料大都可以從日常營運中獲得，不需要額外使用問卷獲得資料。

() 6.外部二手資料並非由公司或組織自己所蒐集而來的，所以對公司的市場分析上並沒有什麼太多的用處。

() 7.從內部資料中，可以瞭解消費者的消費金額、內容、目的、時間與偏好及其聯絡、購買與付款方式，因此可以進一步做到「精準行銷」。

() 8.市場研究通常為一獨立研究，與內部資料與外部二手資料沒什麼關聯。

() 9.外部二手資料包括政府統計數據、產業報告與統計以及顧客消費特性等。

() 10.世界旅遊組織為聯合國的國際旅遊組織，為全球觀光政策論壇的主要平臺，並提供觀光發展、管理與行銷等專業資訊。

() 11.觀光業者在進行「品牌形象」與「產品價值」等相關研究時，為的就是要瞭解顧客的滿意度，以求服務品質上的改善。

() 12.許多觀光飯店在房間床頭或餐廳桌上皆會放置「顧客意見卡」，目的就是讓業者瞭解自身產品的價值與未來可以改善的方向。

() 13.在討論與蒐集有哪些市場資訊可供使用之前，應先瞭解整體政經情勢、內外部競爭環境、市場現況與未來發展趨勢、測試新產品接受

度或瞭解開發新市場的可能性，避免蒐集到錯誤的資訊。

（　）14.如果我們要瞭解《來臺旅客消費與動向調查報告》、《國人旅遊狀況
調查報告》與《觀光業務年報》等調查結果，可上行政院主計處網
站查詢。

（　）15.市場研究報告的核心為研究緣起與目的，目的必須清楚，才有可能
蒐集到您所需要的資訊。

二、選擇題

（　） 1.下列何者屬於顧客內部資料？

　　(1)顧客基本資料　(2)顧客抱怨　(3)顧客消費特性　(4)以上皆是

（　） 2.下列何者可歸為顧客消費特性？

　　(1)同行人數　(2)顧客基本資料　(3)顧客抱怨　(4)以上皆是

（　） 3.何者屬於一手資料？

　　(1)觀光局出版的《國人旅遊狀況調查報告》　(2)研究者實際蒐集所
得資訊　(3)世界旅遊組織出版的《世界旅遊發展報告》　(4)觀光局
出版的《來臺旅客消費與動向調查報告》

（　） 4.何處可知國際觀光發展情勢之相關資訊？

　　(1)我國行政院主計處　(2)東方消費者行銷資料庫　(3)《世界旅遊發
展報告》　(4)《國人旅遊狀況調查報告》

（　） 5.下列何者為二手資料來源？

　　(1)《觀光統計年報》　(2)餐飲文化暨管理資料庫　(3)《世界旅遊發
展報告》　(4)以上皆是

（　） 6.欲得知世界與臺灣觀光發展競爭力分析，下列哪一種資訊來源最重
要？

　　(1)我國觀光局相關調查報告　(2)個別研究人員調查報告　(3)東方消
費者行銷資料庫　(4)世界旅遊組織相關報告

（　） 7.欲得知我國主要觀光政策與成果可從何處取得相關資訊？

　　(1)《觀光業務年報》　(2)《國人旅遊狀況調查報告》　(3)東方消費

者行銷資料庫　(4)以上皆可

(　)　8.以下研究報告的哪一部分為研究指引出明確的目標？

(1)研究目的　(2)文獻回顧　(3)研究方法　(4)研究結果

(　)　9.下列哪一項不是觀光業者使用「顧客意見卡」所要瞭解的因素？

(1)服務體驗的滿意程度　(2)顧客的期望　(3)競爭者產品價值　(4)未來可以改善的方向

(　)　10.市場研究的內容與方法不包含下列何項？

(1)研究緣起與目的　(2)文獻回顧　(3)研究方法　(4)研究人員

(　)　11.下列哪一項非《觀光業務年報》的主要內容？

(1)主要政策與成果　(2)觀光相關統計數據　(3)國內外觀光市場發展概況　(4)以上皆是

(　)　12.下列哪一項出版物詳述了年度臺灣整體觀光發展情況？

(1)《來臺旅客消費與動向調查報告》　(2)《觀光業務年報》　(3)《世界旅遊發展報告》　(4)以上皆是

(　)　13.下列何者非公司日常營運所蒐集之內部資料可提供的資訊？

(1)瞭解顧客期望　(2)瞭解顧客消費內容　(3)瞭解顧客消費特性　(4)瞭解顧客基本資料

(　)　14.透過針對特定子產業或旅遊地的研究可以達到下列哪項目標？

(1)瞭解消費者想法　(2)促進產業統合　(3)編列預算之參考　(4)以上皆是

(　)　15.針對新產品或新市場的研究可以提供業者何項重要資訊？

(1)內部資料　(2)顧客期望　(3)產品調整依據　(4)以上皆是

(　)　16.如果某旅行社想瞭解國人出國旅遊的偏好與消費習慣，該旅行社可查詢下列何項資料？

(1)《世界旅遊發展報告》　(2)《來臺旅客消費與動向調查報告》
(3)《國人旅遊狀況調查報告》　(4)餐飲文化暨管理資料庫

(　)　17.下列何者為市場研究之主要目的？

⑴協助業者做出完整的決策　⑵強調內部資料之重要性　⑶發展外部二手資料　⑷公司消耗預算的方法

（　）18.如何分辨研究結果與統計數據之真實性與可靠性？

⑴研究目的是否清楚　⑵研究方法是否嚴謹　⑶資料蒐集過程是否正確　⑷以上皆是

（　）19.觀光業者常調查顧客滿意程度來瞭解品質之高低與服務之好壞，下列何者為其運用方式？

⑴加入 VIP 會員　⑵禮券集點卡　⑶顧客意見回函表　⑷市場研究

（　）20.某一研究員想調查國際旅遊市場發展趨勢預測，他可以查詢何種刊物？

⑴《國人旅遊狀況調查報告》　⑵《世界旅遊發展報告》　⑶《來臺旅客消費與動向調查報告》　⑷以上皆是

三、簡答題

1.市場資訊主要來源為何？

2.市場研究與學術研究的基本架構都包括哪些？

3.試舉例外部二手資料可由哪些地方取得？

第 5 章

消費決策與行為

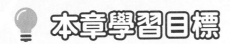 本章學習目標

1. 瞭解消費行為與決策整體模型

2. 認識消費心理的黑盒子

3. 認識消費決策的過程

4. 認識影響消費者心理的因素

　　本章從消費決策與行為的角度來透視市場，相較於前幾章的內容，本章會有較大篇幅著墨於心理學理論的部分。這些與行銷有很深的關係，我們依然會用最簡單清楚的方式來解釋，並說明如何將消費者理論應用於行銷上。

　　在說明本章結構以前，我們必須先解釋消費行為與決策的整體模型，如圖 5–1 所示，整個模型的中心是「消費心理的黑盒子」，稱為黑盒子是因為消費者心理非常複雜，很難完全理解，不過在消費者心理學家數十年來的努力之下，我們還是可以一窺其奧妙，圖中黑盒子的左邊代表影響消費心理的因素，消費者在接受這些因素的影響或刺激後，進入消費決策的過程，最終產生消費行為。

　　圖 5–1　消費行為與決策的整體模型　（資料來源： 修改自 Hoyer, W. D. & MacInnis, D. J. (2007). *Consumer Behavior*, 4th Ed., p. 1）

　　本章之目的就是解釋圖 5–1 消費行為與決策整體模型的每個要素，並解釋如何利用行銷刺激改變或影響消費者的決策與行為。本章的第一部分聚焦於消費心理的黑盒子，我們將討論消費動機與態度，以及解釋消費者如何吸收與解讀行銷資訊，並說明其他與消費者心理有關的議題；第二部分我們將詳細說明消費決策的流程，包括需要確認、資訊搜尋、購前評估、購買選擇與購後評估；在最後一個部分，我們將解釋影響消費者心理的因素，主要包括個人與群體兩個因素。在本章當中，我們沒有另外開闢一個專門討論行銷與消費者行為間關係的專節，因為行銷刺激能影響消費者心理、決策過程與最終的消費行為，因此我們會在每一段都談到如何應用行銷改變或影響消費者。

5-1　消費心理的黑盒子

研讀消費者心理學等同於瞭解市場，心理學的基本假設就是「人類有一些共同的心理機制，進而產生類似的行為」，因此從行銷的角度來看，我們勢必得瞭解人類的消費心理與消費行為，因為行銷之目的就是想改變或影響消費者。本節欲帶領各位讀者，一探消費心理黑盒子的奧秘，主要重點是討論影響消費者行為的三大心理變數，包括動機、知識與態度，閱讀完本節，各位將可以瞭解有哪些內外在驅力會驅使消費者進行消費，以及消費者的消費意願是如何產生的。

照片 **5-1**　有趣的櫥窗設計帶給遊客旅途中意外的愉悅享受。(圖片來源：作者)

一、消費動機

簡單來說，消費動機就是指消費行為的內在驅力，動機有強有弱，當一個消費者有較強的動機時，可能會多花一些時間、投入更多心力於資訊的搜尋；動機也有各種不同的層次，消費者可能會基於不同的動機，購買不同品牌的產品、選擇不同的餐廳或旅遊地；動機也跟態度或其他心理變數一樣，會受到個人背景、價值觀與群體所影響，因此在學術上喜歡交叉分析動機與消費者的背景，藉此找到市場區隔的依據。

馬斯洛 (Maslow) 的需求理論是相關理論中的經典，如圖 5-2 所示，他認為人類的需求乃是階梯式 (ladder) 的，當基本的生理需求 (physiological) 被滿足時，才開始追求安全需求 (safety or security)，接著進入關係需求 (love and belonging) 的層次，最後進入自尊需求 (self-esteem) 與自我實現需求 (self-actualization) 的層次。皮爾斯 (Pearce) 進一步將旅遊動機套用於此階梯理論，如圖 5-3 所示，在生理需求的動機包括有逃避 (escape) 日常生活、追求興奮、

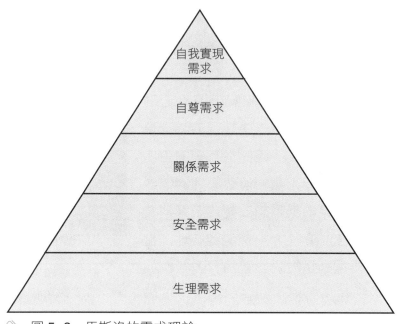

圖 5-2 馬斯洛的需求理論

追求新奇、追求食色與放鬆的需求，在安全需求的層級則有追求安全、降低焦慮與瞭解世界的需求，在關係需求層級則有追求歸屬感 (affiliation) 與給予他人愛與情感的需求、在自尊需求層級有自我發展 (self-development)、成長、自我肯定 (self-efficacy) 與自我掌控 (control & mastery) 的需求 ，最終進入追求自我實現與流暢體驗 (flow experience) 的層級。

照片 5-2 觀光纜車不僅提供交通方便性，在某種程度下，也提供旅遊者追求刺激的需求。(圖片來源：作者)

　　近來許多研究的結果都推翻馬斯洛理論的階梯式發展程序，比如許多背包客 (backpacker) 就在沒有滿足生理、安全與關係需求的情況下，以長途旅行來追求自我與達成自我實現，雖然有些學者認為背包客的基本層級需求已經初步被滿足，因此仍然肯定馬斯洛理論的價值，但大部分的學者認為消費者不見得會依循這個階梯產生需求，同時認為消費者可能同時產生不

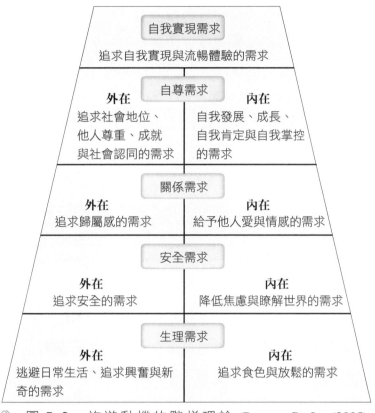

自我實現需求
追求自我實現與流暢體驗的需求

自尊需求

外在
追求社會地位、他人尊重、成就與社會認同的需求

內在
自我發展、成長、自我肯定與自我掌控的需求

關係需求

外在
追求歸屬感的需求

內在
給予他人愛與情感的需求

安全需求

外在
追求安全的需求

內在
降低焦慮與瞭解世界的需求

生理需求

外在
逃避日常生活、追求興奮與新奇的需求

內在
追求食色與放鬆的需求

✎ 圖 5-3　旅遊動機的階梯理論 (Pearce, P. L. (2005).
Tourist Behavior: Themes and Conceptual Schemes, p. 84)

同階層的動機。

　　旅遊動機相關的研究也是一樣，因此我們不妨將這些不同的階層視為動機的分類，從這個角度重新思考觀光餐旅產業到底可以提供何種類型的產品，滿足顧客的哪些動機呢？如表 5-1 所示，為了滿足顧客吃喝玩樂、追求新奇與興奮的需求，我們要提供「歡樂」；為了滿足顧客放鬆與逃避日常生活的需求，我們要提供「休閒」；為了滿足顧客瞭解世界與增廣見聞的需求，我們要提供「知識」，這三者是我們觀光餐旅產業能夠滿足顧客的基本條件。進一步從安全與關係需求的層面來看，我們還能夠提供顧客「幸福」的感受，幸福不僅是讓個人的身心得到安頓與保障，還能夠讓顧客在用餐、住宿與旅遊時，得到給予愛與被愛的感受；從自尊需求的層面來看，有時候價格高低不一定

是問題，有些顧客特別在意產品的「尊榮」感，因此他們希望品嘗別人嘗不到的珍饈、親眼目睹難得的美景或住在最豪華的客房當中；最後，為了滿足顧客自我發展、成長與實現的需求，我們還得提供「挑戰」。

表 5-1　需求層級、消費者動機與觀光餐旅產品的分類

需求層級		消費者動機	產品主軸
生理		吃喝玩樂、追求新奇、興奮	歡樂
		放鬆、逃避日常生活	休閒
		瞭解世界	知識
安全		降低自身焦慮、追求安全感	幸福
關係		追求歸屬感、給予他人愛與情感	
自尊	外在	追求社會認同與地位、個人成就	尊榮
	內在	自我發展、成長與肯定	挑戰
自我實現		自我實現	

（資料來源：作者整理）

　　綜觀表 5-1 可知，消費者的需求是多樣化的，所以相對地我們所提供的產品也必須是多元的。有些旅客只想住在豪華客房中，也有旅客在旅途中不斷追求挑戰，還有些旅客希望興奮刺激的享受，但也有人只想靜下來好好放鬆；另一方面，某些顧客可能同時有不同的需求，有人動靜皆宜、有人希望同時好好享受和接受挑戰。總結本段，從消費者動機的階層、分類到多元的結合，這些都是行銷工作者尋找定位、設計產品與擬定行銷計畫的重要依據，所以必須瞭解顧客為何而來，才知道要給他們什麼！

二、消費者的購前知識

　　當消費者產生消費的需求與動機，就會開始尋找消費的對象——也就是產品。行銷工作者的任務是要提供許多產品資訊，改變或建立消費者對產品的瞭解，進而產生正面的態度與購買意願。本段的重點如圖 5-4 所示，將告訴各位，消費者是如何建立對產品的瞭解，消費者心理學稱為消費者對產品的購前知識 (prior knowledge)。購前知識的重要性在於其能影響消費者處理與

反應行銷資訊的過程與結果，同時也攸關行銷資訊是否能夠影響消費者對產品的態度與行為。

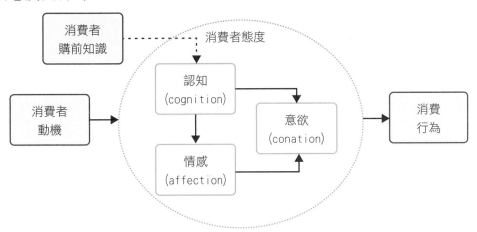

🖊 圖 5–4　消費者態度的組成與發展過程（資料來源：作者整理）

　　產品的購前知識被消費者以許多形式儲存於腦海中，包括文字、圖像和各種與該產品相關的連結。比如臺灣作為一個旅遊地，在日本人腦海中所儲存的知識可能包括：過去的殖民地、寫著比較複雜的漢字、南國、炎熱、金城武的故鄉、比日本低的物價、美食、鼎泰豐、九份等等，甚至有人心中會浮起比較鮮明的圖像。但由於知識的組成過於複雜，研究者很難一窺全貌，連我們自己也很難摸清楚腦海當中對某個產品存有哪些購前知識，但心理學家發現人類會有將知識簡化的傾向，簡單來說，消費者會將所有的產品知識歸納為幾個分類 (categorization)；各位可以從圖 5–5 瞭解這種分類結構，以旅遊地為例，消費者可能會將其分為文化饗宴、自然體驗、摩登購物與度假休閒四大類，大類之下可能還有更小的分類，比如度假勝地可以分為海洋型、田園型或溫泉型，然後每個小類別之下會有更具體可供選擇的旅遊地，每個人的分類或有不同，但大致的結構都是類似如此。

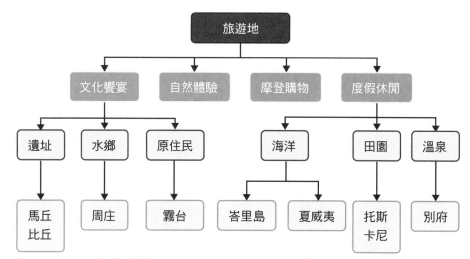

🔖 圖 5-5　消費者購前知識的分類結構（資料來源：作者整理）

這個分類結構就像消費者心中的地圖，幫助我們整理已經獲得的知識、以及處理新的資訊。行銷人員必須關切自己的產品如何被消費者分類，代表消費者對產品印象的好壞、代表他們心中對產品的期待、也代表未來他們是否會選擇該項產品。一般而言，當消費者對某項產品瞭解越多、越熟悉時，就越有可能把產品放在正確的分類當中。但在許多情況下，我們都受到刻板印象 (stereotype) 的影響，比如或許有人因為看到美國的槍擊事件新聞，就把美國列入「不安全」這個分類當中。

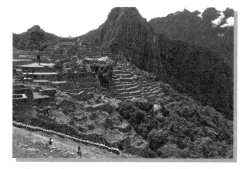

📷 照片 5-3　馬丘比丘位於秘魯，是印加帝國的遺跡，1983 年列名世界遺產，也是世界七大奇景之一。（圖片來源：作者）

🔍 三、消費者態度

把焦點拉回到圖 5-4，消費者的購前知識會影響消費者態度。消費者態度的三個組成要素包括認知 (cognition)、情感 (affection) 與意欲 (conation)，認知就是指消費者對商品的印象、情感則是對商品的感覺，兩者綜合起來則會形成消費者對某商品的整體態度，也就是消費者喜歡不喜歡、願意不願意購買某個商品（意欲）。

　　認知是形成消費者態度的基礎，消費者必須對某個產品有基本的認識，才可能產生喜歡或不喜歡的態度。消費者態度的形成過程大致可分為兩種不同路徑，我們可以將消費者分為理性型與感性型：理性型的消費者較偏向認知傾向，也就是他們喜歡透過自己對產品的瞭解來進行決策，因此他們很重視「事實」；感性型的消費者則是情感傾向，他們喜歡用整體的感覺來評判商品的好壞，而非理性型消費者所依賴的分析式方法，因此要說服感性型的消費者，必須用情感作為商品的訴求。此外，我們還可以從消費者的動機強度與投入程度來區別消費者，當消費者擁有較強的動機時，也會投入較多心力於認識與比較產品，反之，低動機消費者的投入程度也較低。

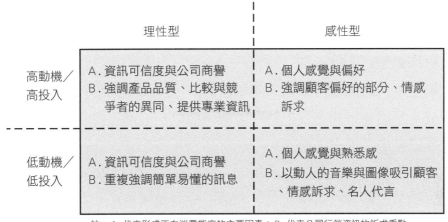

註：A.代表形成正向消費態度的主要因素；B.代表公司行銷資訊的訴求重點

　圖 5-6　不同類型消費者的態度形成與行銷重點差異（資料來源：修改自 Hoyer, W. D. & MacInnis, D. J. (2007). *Consumer Behavior*, 4th Ed., p. 126）

　　依照消費者態度的形成過程不同，總結起來如圖 5-6 所示，可以將消費者分為四類：

1. 理性－高動機／高投入型

　　此類型的消費者會投入大量心力於分析產品資訊，他們對產品有一定程度的瞭解；換言之，他們擁有較多的購前知識，因此不會輕易接受純商業廣告所傳達的訊息，這一類型的消費者重視產品資訊來源的可信度與公司的商譽；如果要說服這一類的消費者，我們必須強調產品的品質，因為只有品質

能夠符合理性行為的消費邏輯，且此類型的消費者善於分析產品的優劣，因此我們可以在廣告上比較產品與其他競爭的主要異同，同時必須提供較詳細的產品資訊與專業諮詢服務。

2.理性－低動機／低投入型

此類型的消費者也重視產品資訊來源的可信度與公司商譽，他們雖然傾向理性分析產品資訊，但他們投入程度較低，因此不會自己處理太多的資訊，對產品的購前知識通常也比較薄弱，因此他們也比高投入的消費者容易說服；在行銷上，我們可以提供這類消費者簡單易懂的訊息，因為他們不喜歡太複雜的資訊，同時重複強調這些訊息通常具有效果，因為這一類消費者的理性決策僅依靠簡單的邏輯分析，當某些資訊聽多了，他們多多少少都會相信這些商品資訊。

3.感性－高動機／高投入型

此類型消費者通常擁有較強的個人偏好，因此我們應該要瞭解這類型顧客的偏好，然後在行銷廣告上特別強調，並以情感為主要素材來說服他們。

4.感性－低動機／低投入型

此類型的消費者也傾向憑感覺來評判商品資訊的真偽與商品的優劣，他們的個人偏好比較沒有這麼強烈，但卻十分倚賴熟悉感，在行銷宣傳上依然要以情感為主要訴求，並且應以宜人的音樂與圖像吸引這群顧客，使他們逐漸熟悉產品，並產生對產品正面的態度，此外名人代言也是一個不錯的選擇。

以上我們依「投入程度」與「消費態度的形成差異」將消費者分為四種類型，在下一段介紹消費者決策過程時，我們會繼續討論這四個類型的差異。但事實上，每個消費者在面對不同產品時，可能會有不同的投入程度，當然個人也有可能有時候比較理性、有時候比較感性，因此我們也不容易將每個消費者清楚的歸類，但圖5-6還是可以給我們一個重要的啟示，意即消費者是多元的，多元不僅代表消費者有不同的背景，更代表他們面對相同的資訊時會有不同的反應，會形成不同的態度與購買意願，這是行銷人員特別應該注意的地方。

5-2　消費決策過程

我們接著鎖定本章的第二個主題——消費決策過程，本段依序有三個重點，首先我們將以圖 5-7 介紹消費者決策過程的五個步驟；接著以圖 5-8 深入探討其中的第三個步驟——選擇評估的過程；在最後一個部分，我們將討論依「理性或感性傾向」與「投入程度高低」分類的四類消費者，其在消費決策過程中的差異。

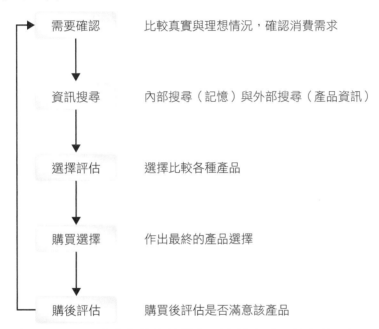

需要確認	比較真實與理想情況，確認消費需求
資訊搜尋	內部搜尋（記憶）與外部搜尋（產品資訊）
選擇評估	選擇比較各種產品
購買選擇	作出最終的產品選擇
購後評估	購買後評估是否滿意該產品

圖 5-7　消費者的決策過程（資料來源：作者整理）

消費者決策的五個步驟，如圖 5-7 所示，第一個步驟從需要確認 (need recognition) 開始，需要通常來自不滿足，於是消費者就會確認自己少了什麼（真實情況）與能夠從產品得到什麼（理想情況），這個過程稱為需要確認；當需要被確認之後，消費者必須開始資訊搜尋 (information search)，可能的資訊來源有內部搜尋 (internal search) 與外部搜尋 (external search) 兩類，消費者通常會先搜尋自己的記憶，然後再蒐集其他外部訊息，如果消費者對該產品

有足夠的知識（或相信自己擁有足夠的知識）時，就會較依賴內部搜尋，因此會在沒有做太多外部搜尋的情況下，決定要購買哪個商品；在資訊搜尋的同時，消費者也會開始選擇評估 (alternatives evaluation)，比較各項產品的優劣，並做出最後的購買決定；當顧客實際使用過產品或體驗過服務之後，會對產品有另一番的認識瞭解，進而影響到下一回的購物選擇。

進一步檢視第三個步驟「選擇評估」的過程，如圖 5-8 所示，在所有產品中，消費者會先刪除那些自己不認識 (unaware) 的產品，嚴格來說這些產品並不是被消費者所刪除，而是消費者根本不知道有這些選擇，當然不可能購買這些產品；接著，消費者會在自己認識的產品中，刪除掉那些買不到或買不起的 (unavailable) 產品，這些產品即便是消費者很喜歡，還是不可能成為最終的選擇，因此會在評估選擇的前半段就被刪除；在下一個階段，消費者會把所有買得到或買得起的 (available) 產品分為三大類，包括自己喜歡的 (evoked)、不喜歡的 (inept) 與感覺普通的 (inert)，只有被消費者喜歡的產品才有可能被購買；最後，消費者選出一些自己認識、買得到、買得起、也喜歡的產品，但最後他們卻不一定會實際購買這個（或這些）產品。許多產品會因為消費者的個人因素，最終還是成為沒有被購買的 (inaction) 產品。

綜觀圖 5-8 的選擇評估流程，有兩點特別值得一提：

1.產品能夠被消費者購買的前提就是能夠「被消費者所認識」，一個產品就算物超所值，如果沒有管道讓消費者認識，根本是不可能賣出去的，這第一點對行銷有很大的啟示。

2.如果您的產品不是走頂級路線，必須要讓顧客覺得自己買得起。舉個簡單的例子，一家裝潢時尚的餐廳，如果沒有把菜單與基本的價格放在門口，流行亮麗的裝潢反而有可能讓顧客感覺負擔不起而不敢消費。如果這家餐廳本來就走高價路線，那可能較無所謂，但如果是走平價路線，那就必須在門口或其他顯眼的地方，提醒顧客這家餐廳的平實消費，不然過於華麗時尚的裝潢很有可能會嚇跑很多客人。

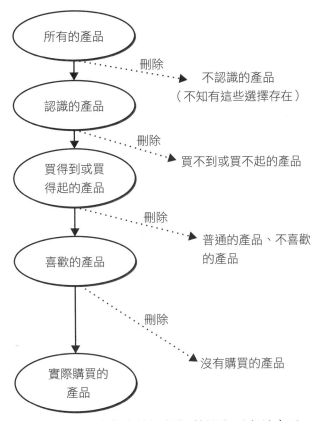

圖 5-8 消費者的選擇評估過程（資料來源：整理自 Sirakaya, E. & Woodside, A. G. (2005). "Building and testing theories of decision making by travelers." *Tourism Management*, 26, 815–832）

　　消費者的決策過程會因為消費者是「理性傾向或感性傾向」而有所不同，當然也會受到消費者的「投入程度」所影響，我們將這些不同類型的消費者於消費決策過程的差異整理於圖 5-9。如同上一段所述，理性型的消費者是以分析式的方法評估各項選擇，感性型則偏向情感式的方法；投入程度的差異則如圖 5-10 所示，高投入的消費者會在採取行動前投注較多的心力，不管他們是理性或感性的消費者，都會較仔細地評估各項選擇，但低投入的消費者傾向從錯誤中學習，在還沒有完整瞭解產品前即購買產品，然後再從使用經驗中建立對產品的態度，並經由學習重新修正對產品的態度。

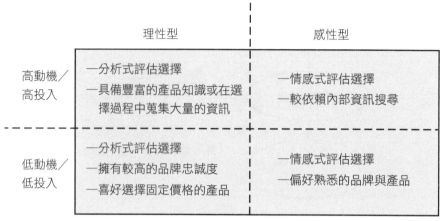

◎ 圖 5-9　不同類型的消費者於消費決策程序的差異 (資料來源：作者整理)

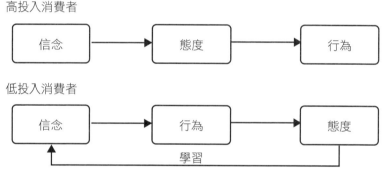

◎ 圖 5-10　高投入與低投入消費者的決策差異 (資料來源：Hoyer, W. D. & MacInnis, D. J. (2007). *Consumer Behavior*, 4th Ed., p. 251)

　　進一步來看四個分類的差異 (詳見圖 5-9)：

1.理性－高動機／高投入型

　　此類型的消費者通常具備較多的產品知識，他們會在過程中投入大量心力於累積相關的產品資訊，以作為決策的依據。

2.感性－高動機／高投入型

　　此類型的消費者則通常自有定見，擁有較強的個人偏好，因此會較仰賴內部資訊搜尋。

　　以上高投入兩種類型的消費者都較難用行銷廣告的方式說服，面對其中

理性－高動機／高投入型的理性消費者，產品品質與價格是最大的吸引力，因此我們需要提供足夠的資訊方便他們來評估各項選擇，如果想要更積極一些，可以在廣告上突顯自身產品的品質，或是幫他們比較自身產品與其他產品的優劣，有時候不見得要掩飾自己產品的缺點，如果這個缺點不是消費者特別重視之處，提供這些平衡的資訊，反而可以增加消費者的信賴感；當面對感性－高動機／高投入型的消

照片 5-4　夜市提供價位便宜的小吃，觀光客喜歡搭乘大眾交通工具到夜市感受這種特色及品嘗當地特殊小吃。（圖片來源：作者）

費者時，還是應該先搞清楚他們的偏好，以及自身產品對他們最具吸引力的特點為何，然後在行銷廣告上突顯這些吸引力與特點，當然必須以情感為主要訴求。

　　其他兩類低投入的消費者反而比較容易被行銷資訊說服：

3.理性－低動機／低投入型

　　此類型的消費者依賴簡單的邏輯來決策，只要某個產品基本上符合自己的需求，他們就會出手購買，因此如同上一段所述，我們要重複簡單的行銷資訊來說服這一類型的消費者；另一方面，他們還是偏向理性的消費者，也就是說購買的商品必須能夠符合自己的需求，因此如果一個商品能夠讓他們滿意，他們就會持續購買，因為這樣可以不用花太多時間比較，還可以買到符合需求的產品，換句話說，這類型的消費者擁有較高的品牌或產品忠誠度，他們也會偏向購買相同價格的產品，因為用最簡單的邏輯來看，價格反映品質，如果消費者的需求沒有改變，購買相同價格的產品是最簡單而能夠符合需求的選擇。

4.感性－低動機／低投入型

　　此類型的消費者依賴感覺與個人偏好來決策，但他們的個人偏好又不如感性－高投入型的消費者般強烈，因此只要行銷廣告能夠傳達出他們喜歡的

照片 5-5 天真的小孩通常屬於感性的消費者，他們通常不知道購買需要花費多少錢。店家擺放與小孩相同高度的娃娃，轉移理性家長的購買目標。（圖片來源：作者）

情感，就有可能說服這一類型的消費者購買該產品。此外，感性－低投入的消費者會傾向購買熟悉的產品或品牌。

綜觀低投入的兩類型消費者，他們都有購買相同品牌或產品的傾向，無論購買的理由是理性或感性的，低投入的消費者通常還會有一種購買策略——嘗鮮，如同圖 5-10 所示，低投入的消費者傾向「從錯誤中學習」，因此不會在購買前對產品有太多的主見，喜歡先買了以後再說，所以有若干消費者會採取嘗鮮的策略，每次都購買不同的產品或品牌，無論是感性型或理性型的消費者都有人會採取這個策略。

5-3 影響消費者心理的因素

最後，我們來討論影響消費者心理的因素，消費者的動機、態度的形成與消費決策的過程都會因為消費者的「個人背景」而有所不同，消費決策的過程也會受到「群體」的影響，這是本段的兩個主要重點。討論這一段的目的在於介紹消費者的差異或區隔，雖然我們曾經提過消費者可依「理性或感性傾向」與「投入程度高低」分成四個類型，但就實務而言，這些看不見的消費者心理層面分類較難在實際的行銷手段中操作，如果我們可以從那些看得見的變數中找到清楚的差異，當然更具實務意義。本段就是要討論這些所謂「看得見」的變數，比如說性別、年齡或社會階層等。

一、個人因素

本段要討論的個人因素包括性別、年齡／世代與社會階層，三者都是近來被廣泛討論的議題，我們在此提幾個名詞讓大家回憶一下，比如：女性行

銷、奢華行銷、X 世代、熟年行銷、M 型社會等，相信都是大家耳熟能詳的
詞語，現在我們從性別開始談起。

1.性別 (Sex)

性別議題的發展是從「挑戰男性主導的社會」開始的，過去人類的歷史
與社會都是由男性所主導，從行銷管理的角度來看，似乎男性的需求就代表
所有人類的需求，即使女性的需求不一樣，在過去也經常被忽略。但隨著女
性自主權的提升，有越來越多經濟獨立的女性，因此女性市場開始與男性市
場分化，成為行銷研究的重要議題。如表 5–2 所示，許多相關研究都支持女
性和男性在消費決策的過程是不同的，比如女性較男性感性，因此較注重產
品的整體感覺，男性則傾向理性分析各項產品在每個屬性的優劣；在消費動
機的部分，由於女性的主要生命驅力是理想，生存模式則傾向關係與同理心，
因此她們的消費動機除了基本的心理與安全層級外，也會特別注重關係需求
層級，反之男性相信自己生存在競爭環境之下，因此他們重視個人的成就與
地位，消費動機自然傾向自尊與自我實現的層級。

表 5–2 整理出男女在消費決策過程中的差異，但還有許多研究指出，隨
著社會的變化，男性與女性逐漸拋掉自身的性別角色 (sex role)，許多女性也
開始追求自我實現與個人的成就地位，男性也開始重視人際關係，因此男女
雙方的差異越來越小，這種情況在較年輕的族群更為明顯。因此，從行銷的
角度視之，「男女大不同」與「男女完全相同」的說法都過於武斷，我們必須
持續觀察男女雙方於消費行為上的異同。

表 5–2　女性與男性的消費決策差異

	決策模式	生命驅力	生存模式
女性	感性——整體式	理想	關係、同理心
男性	理性——分析式	成就、地位	競爭

（資料來源：作者整理）

2.年齡 (age)／世代 (generation)

雖然相同世代的人擁有差不多的年齡，但無論從行銷學或社會學的角度

來看，世代與年齡都有不一樣的意義。同世代的人除了年齡相仿外，他們還擁有共同的生活經驗與記憶，因此他們也可能擁有相似的價值觀，進而衍生出相似的消費動機、態度與決策行為。

在世代的劃分上，各位應該都聽過戰後嬰兒潮 (baby boomer)、X 世代 (X generation) 與 Y 世代 (Y generation) 這幾個名詞。這些名詞主要來自於北美，戰後嬰兒潮大致是指從 1946 年到 1964 年間出生的人，1946 年以前出生的人則稱為傳統世代 (senior generation)，從嬰兒潮世代以降還可以分為兩個世代，分別是 X 世代（1965 到 1979 年間出生者）與 Y 世代（1980 到 1997 年間出生者）；臺灣與北美的情況雖然有所不同，但這樣的劃分方法大致上還是可以套用。

進一步看世代的差異，傳統世代走過艱困戰亂的前半輩子，因此他們多半較為勤儉，習慣儲蓄以備不時之需，但這個世代並非毫無市場潛力，他們有閒、也有相當的儲蓄，雖然他們可能缺乏消費的意願，但卻可以說服他們的子女購買適合這些長輩的產品。相較之下，嬰兒潮世代曾經伴隨著臺灣創造經濟奇蹟，算是臺灣有錢的第一個世代，他們已經逐漸從工作崗位退下來，這群有錢也有閒的人擁有比上一代更高的消費意識，因此這個世代的市場潛力受到相當程度的矚目；在行銷上，嬰兒潮世代並不如新新人類那般熱衷在網路上蒐集產品資訊、比較價格，他們較類似理性－低投入的消費者，注重品質，但偏好購買相同品牌或價格的產品，此外在情感訴求方面，鄉愁 (nostalgia) 可能會是一個不錯的點子，在他們成長的過程中，臺灣的政治、經濟、社會與自然環境都有極大的改變，現在是有錢了，但單純的童年時光應該還是十分動人的。

接下來兩個世代被蕭新煌教授稱為「新新人類」，他們成長環境比較穩定，世代內的省籍斷裂也較不明顯，不像上一輩不同省籍的人有著截然不同的成長記憶，雖然他們不見得有上一輩那般雄厚的經濟實力，不過俗諺有云：「有錢三代之後，才會開始懂得吃喝穿」，X 世代與 Y 世代身為臺灣有錢的第二代與第三代，在全球享樂主義的推波助瀾下，顯然更捨得花錢在食衣育

樂上；另一方面，這兩個世代受到網路科技極大的影響，他們善於利用網路獲得與分享資訊、比較產品優劣與價格，尤其是 Y 世代，他們逐漸發展出一種截然不同的消費決策模式，因此如果一個商品的主力客源是這兩個世代，網路絕對是最重要的行銷管道。而近年來亦出現所謂「Z 世代」之名詞，用來描述出生於 Y 世代之後的一代 。 Z 世代相較於前兩代受到更大的網路影響，甚至可說是網路原生代（出生於網路產生之後），普遍使用智慧型手機，以及活躍於網路社群之新時代互動模式為此世代的重要特色，因此對於 Z 世代之行銷方式勢必也會產生大幅度的改變。

3.**社會階層** (social class)

　　由於臺灣過去的經濟成長主要依賴中產階級與中小型企業，因此在臺灣較少提及相關的議題，但近年來臺灣社會的貧富差距急遽擴大，也同時反映在消費市場的分化上。在階層的定義上，財富的多寡並不是唯一的標準，其他包括權力與學歷也可以反映一個人所擁有的資本 (capital) ，因此我們通常以薪水、職業（或職位）與教育程度來認定每個人的階層。一般而言，如同行銷學者研究「世代」的原因，相同階層內的人擁有類似的價值觀、生活型態與消費行為，因此我們會把焦點放於此處。

📷 照片 5-6　消費者喜歡購買昂貴奢華的商品或服務，並希望別人看得見，這種行為似乎在世界各地都可看見。（圖片來源：作者）

▷ 炫耀性消費 (conspicuous consumption)

　　與階層有關的消費行為或概念，首先是炫耀性消費，某些消費者喜愛購買昂貴奢華的商品或服務，並希望別人看得見，希望別人知道自己是購買這些產品的消費者。名牌 logo 包是最明顯的例子，這些包包除了品質精良外，「炫耀性」是許多消費者購買這些包包的主要原因；然而，上流階層並不是這些炫耀性商品的唯一消費者，許多中低階層也希望透過購買這些產

品，展現自己的品味或想法，尤其現在奢華風當道，許多年輕人財力雖然有限，卻非常捨得將錢花在名牌衣物、高級餐廳與旅館上，這樣的潮流也加速消費市場的兩極化。

▶ 彌補性消費 (compensatory consumption)

另一種消費行為稱為彌補性消費，同樣是購買名牌包包這個行為，上流社會消費者的心態可能比較傾向反映自身的社會地位，但中低階層消費者的心態除了炫耀外，還可能帶有彌補的作用。有些中低階層消費者渴望成為上流社會的一員，因此希望透過購買這些代表上流社會的商品或服務，彌補自己無法成為上流社會一員的缺憾，類似的行為即稱為彌補性消費。彌補性消費也可能發生在上流階層，某些上流階層的消費者其物質慾望已經受到滿足，因此他們反而希望在消費或生活上反璞歸真，比如粗茶淡飯或穿著簡單的衣物，或是在進行旅遊時，選擇比較簡樸的背包客玩法，這些行為的動機除了達到自我實現外，多少也帶有補償性的原因。

事實上，並非所有消費者都希望透過炫耀性消費來表達自己的階層認同，也有許多消費者崇尚風格消費 (stylish consumption)。風格一般是指特殊的生活方式或生活型態，這個名詞是從布爾喬亞風格 (bourgeois style) 轉化而來，又稱資產階級。原本是指異於上流階級奢華與勞工階級刻苦的中產階級生活風格，但隨著越來越多上流階層認同這個概念，風格消費也逐漸轉化為奢華消費；在這個概念下，最有趣的議題應該是品牌信念 (brand belief)，這是指消費者主觀上感覺到個別產品屬性所帶來的表現與特色，比如說日本的服飾與生活雜貨品牌無印良品 (Muji Rushi) 以簡單自然為訴求，培養出一群品牌忠誠度極高的消費者。無印良品的服飾除了抓住簡單自然的主軸外，還特別強調衣服的材質與特殊的功能設計，讓無印良品的產品可以比一般的平價服飾品牌（比如說日本品牌 Uniqlo 或香港品牌佐丹奴）有更高的附加價值。

二、群體因素

以上有關消費決策過程的敘述，都是假設個人為獨立主體，但事實上，我們的決策經常受到群體的影響，甚至許多決策都是考量群體共同的目標，而非個人的。舉個集體決策的例子，大家應該都有跟同事或朋友吃飯的經驗，當攤開菜單時，假設所有餐點都是套餐，每個套餐都有不同的價格，大家會怎麼點餐呢？有些人會只考量自己，他們不會考慮如果大家都點一

照片 5-7　中東阿布達比高樓林立，許多金字塔頂端的消費族群趨之若鶩。（圖片來源：作者）

份 500 元的套餐，自己點一份 1,000 元的套餐會不會不妥當？但許多人會考量這一點，有些人會故意點跟大家不同的餐點，以表達自己是個有主見的人，有些人則會順從大部分人的選擇，完全忽略自己的需求，還有人會觀察整體的情勢，並考量自己的需求，進而做出決定。在上述的情境下，相信有相當比例的人不會只考慮個人的需求，這時候群體因素就影響到個別消費者的決策。

在我們決策時，有時候會受到其他參考群體 (reference group) 的影響，參考群體是指任何會影響他人在形成其態度、價值或行為的參考或比較對象的個人或群體。這其中也包含一些經常會影響其他人的意見領袖，他們可能本身是專家，也可能是學校中同學仰慕的學生。有時購買東西，其他親朋好友會對我們想買的產品提供許多意見；從另一個角度來看，這其實就是口耳相傳或口碑 (word of mouth)。有些消費者僅視口碑為一種商品資訊的來源，有些人

照片 5-8　團體行動時，用餐的決定通常是來自群體因素，而不是個人意見。（圖片來源：作者）

卻會受到親朋好友極大的影響，有時會造成所有親朋好友都買相同的產品的情況。此外，家庭是一個重要的群體因素，每個家庭成員可能分別扮演出錢者、決策者與資訊蒐集者等不同的角色。家庭中，先生領帶的顏色可能是由老婆所決定的，家庭的旅遊計畫也可能以孩子或長輩為主要考量，因此我們與其瞭解個人，更應該瞭解這些家庭的成員與生活型態，這個想法也可以套用在其他集體決策的情境下。

Q 案例問題與討論

1. 依消費者投入程度與消費態度形成模式的不同，當考慮購買手機時您是屬於哪一種類型的消費者？您覺得購買商品最重要的考慮因素是什麼？
2. 消費決策的過程可分為哪些步驟？請以顧客選擇旅遊的國家為例說明。
3. 您是否有過因群體因素影響消費決策的經驗？結果是愉快或不愉快？請提出來與大家分享。

複習小幫手

1. **消費行為與決策的整體模型有以下幾個組成分子**
▷ 核心是複雜的「消費心理黑盒子」
▷ 所有的刺激在黑盒子內作用完畢後，消費者會進入「決策過程」
▷ 走完決策過程後，會產生最終的「消費行為」
▷ 以上的流程都會受到「個人或群體因素之影響」

2. **消費心理黑盒子內有以下幾個值得我們關注的議題**
▷ 消費動機
▷ 購前知識
▷ 消費者態度

3. **消費動機可以分為以下幾個層次**
▷ 生理需求：追求新奇與刺激、吃喝玩樂

▷ 安全需求：降低自身憂慮、追求安全感

▷ 關係需求：追求歸屬感、給予他人愛與情感

▷ 自尊需求：追求社會認同與地位、個人成就、自我發展、成長與肯定

▷ 自我實現需求：追求自我實現

4. 消費者會簡化購前知識

▷ 消費者傾向以分類的方式分別商品，並於記憶中儲存商品知識

▷ 消費者對商品的分類會影響到他們對商品資訊的吸收

5. 消費者態度有三個主要組成分子

▷ 認知組成：消費者對某產品的認識

▷ 情感組成：消費者對某產品的感覺

▷ 意欲組成：消費者對某產品的購買意願

6. 依消費者投入程度與消費態度形成模式的不同，可分為以下四類

▷ 理性—高動機／高投入型：注重品質，以分析式邏輯判斷商品資訊，不容易被廣告說服

▷ 感性—高動機／高投入型：注重感覺，以個人偏好評判商品資訊，必須投其所好

▷ 理性—低動機／低投入型：理性決策，但僅依賴簡單邏輯，故能以重複簡單資訊說服

▷ 感性—低動機／低投入型：感性決策，但個人偏好較弱，可用動人圖像與音樂為訴求

7. 消費決策流程可分為五個步驟

▷ 需求確認：確認消費需求

▷ 資訊搜尋：依序搜尋內部資訊（記憶）與外部資訊

▷ 選擇評估：評估各項可能的產品

▷ 購買選擇：選擇可以滿足需求的產品

▷ 購後評估：評估已購買產品是否真正符合需求

8.消費者選擇評估可分為四個步驟

▷ 從考量自己認識的產品開始（刪除自己不認識的產品）

▷ 刪除自己買不到或買不起的產品

▷ 刪除自己覺得普通或不喜歡的產品

▷ 購買最終的選擇（或因其他因素最終並未購買）

9.消費者決策會受到以下因素影響

▷ 個人因素（性別、年齡／世代、社會階層）

▷ 群體因素（集體決策的情境、家庭、參考群體）

自我評量

一、是非題

（ 　 ）　1.消費動機 (motivation) 是指消費行為的內在驅動力，而這些驅動力皆大同小異。

（ 　 ）　2.旅遊動機中之心理需求包括逃避日常生活、追求興奮、追求新奇、追求食色與放鬆的需求。

（ 　 ）　3.觀光旅遊產業能滿足顧客的基本條件為 「歡樂」、「休閒」 與 「知識」。

（ 　 ）　4.欲說服感性型的消費者，應強調產品品質作為商品訴求。

（ 　 ）　5.理性—高動機／高投入與理性—低動機／低投入之消費者其消費的主要因素皆為資訊可信度與公司商譽。

（ 　 ）　6.消費者決策僅會受到個人因素所影響。

（ 　 ）　7.低投入者傾向「從錯誤中學習」，因此不會在購買前對產品有太多的主見。

（ 　 ）　8.彌補性消費之行為只會出現在中低階層之消費者。

（ 　 ）　9.根據馬斯洛 (Maslow) 的需求理論表示，當人們基本的需求被滿足時，才會開始追求更高一層次的需求。

（ 　 ）　10.消費者決策過程的第一步驟為資訊搜尋，進而才開始選擇評估。

（　）11.感性－高動機／高投入型的消費通常具備較多的產品知識，不然他
　　　　們會在過程中投入大量心力於累積相關的產品資訊，以作為決策的
　　　　依據。

（　）12.根據馬斯洛 (Maslow) 的需求理論，最高層次的需求為自尊需求。

（　）13.飯店仕女樓層的設計就是依據消費者心理因素中的「社會階層」因
　　　　素而設立的。

（　）14.口耳相傳或口碑對企業而言是最有效、成本最低的行銷方法，其實
　　　　就是消費者決策中的「參考群體」因素。

（　）15.理性型的消費者較偏向認知傾向，喜愛透過自己對產品的瞭解來進
　　　　行決策，因此他們很重視「事實」。

二、選擇題

（　）1.下列何者為影響消費者行為之心理變數？
　　　　(1)動機　(2)知識　(3)態度　(4)以上皆是

（　）2.皮爾斯 (Pearce) 提出降低焦慮與瞭解世界的旅遊動機需求，屬於馬
　　　　斯洛 (Maslow) 需求理論哪個層次？
　　　　(1)心理需求　(2)安全需求　(3)關係需求　(4)自尊需求

（　）3.承上題，皮爾斯 (Pearce) 提出自我發展、自我肯定與自我掌控的需
　　　　求，屬於馬斯洛 (Maslow) 需求理論哪個層次？
　　　　(1)心理需求　(2)關係需求　(3)自尊需求　(4)自我實現

（　）4.觀光產業應提供何種產品主軸以滿足顧客自我發展、成長與實現的
　　　　需求？
　　　　(1)挑戰　(2)尊榮　(3)知識　(4)歡樂

（　）5.小王寧願多花些費用以求能在旅遊途中親眼目睹難得的美景並住在
　　　　最豪華的客房，由上述可知小王特別在意之產品主軸為何？
　　　　(1)挑戰　(2)尊榮　(3)知識　(4)歡樂

（　）6.有關消費者購前知識的說明，下列何者為真？
　　　　(1)購前知識能影響消費者處理與反映行銷資訊的過程與結果　(2)消

費者對產品的購前知識是以包括文字、圖像和各種連結儲存在其腦中　(3)消費者會將產品知識歸類　(4)以上皆是

()　7.下列何者是經由認知、意欲、情感三者所構成？

(1)消費者購前知識　(2)消費者動機　(3)消費者態度　(4)消費行為

()　8.下列何者為形成消費者態度的基礎？

(1)認知　(2)情感　(3)意欲　(4)以上皆是

()　9.對於理性－高動機／高投入型消費者之行銷資訊訴求重點為何？

(1)名人代言　(2)情感訴求　(3)提供專業資訊　(4)強調顧客偏好

()　10.下列何者之消費態度主因為個人感覺與偏好？

(1)理性－高動機／高投入　(2)感性－高動機／高投入　(3)理性－低動機／低投入　(4)感性－低動機／低投入

()　11.下列何者擁有較高的品牌忠誠度？

(1)理性－高動機／高投入　(2)感性－高動機／高投入　(3)理性－低動機／低投入　(4)感性－低動機／低投入

()　12.下列何者較依賴內部資訊搜尋？

(1)理性－高動機／高投入　(2)感性－高動機／高投入　(3)理性－低動機／低投入　(4)感性－低動機／低投入

()　13.下列哪類型的消費者較注重品質，以分析式邏輯判斷商品資訊，不容易被廣告說服？

(1)理性－高動機／高投入　(2)感性－高動機／高投入　(3)理性－低動機／低投入　(4)感性－低動機／低投入

()　14.下列何者注重感覺，以個人偏好評判商品資訊，必須投其所好？

(1)理性－高動機／高投入　(2)感性－高動機／高投入　(3)理性－低動機／低投入　(4)感性－低動機／低投入

()　15.哪個世代較類似理性－低投入的消費者？

(1)傳統世代　(2)嬰兒潮世代　(3)X 世代　(4)Y 世代

()　16.下列何者屬於參考群體？

(1)親戚　(2)同學　(3)專家　(4)以上皆是

(　　) 17.下列何者屬於決策時之個人因素？

(1)世代　(2)家庭　(3)參考群體　(4)決策時的情境

(　　) 18.現在奢華風當道，許多年輕人財力雖然有限，卻非常捨得將錢花在名牌衣物、高級餐廳與旅館上，此乃屬於何種消費行為？

(1)彌補性消費　(2)風格消費　(3)認同行銷　(4)炫耀性消費

(　　) 19.某些上流階層的消費者其物質慾望已經受到滿足，進而回歸穿簡單的衣物，此乃屬於何種消費行為？

(1)彌補性消費　(2)風格消費　(3)認同行銷　(4)炫耀性消費

(　　) 20.下列哪個議題最能代表日本的服飾與生活雜貨品牌無印良品以簡單自然為訴求，培養出一群品牌忠誠度極高的消費者？

(1)彌補性消費　(2)風格消費　(3)認同行銷　(4)炫耀性消費

三、簡答題

1.消費動機可分為哪幾個層次？請分別說明。

2.請說明消費者的決策過程。

3.消費者的選擇評估之步驟為何？

 Memo

第 6 章

策略管理與行銷策略

 本章學習目標

1.瞭解策略管理的意義

2.瞭解策略管理的內容與目標

3.瞭解願景與目標對管理的重要性

4.認識各種策略分析的工具

　　我們曾經說過好行銷必須尋求供給與需求的良好配對，前兩章我們鎖定於需求面，告訴各位如何瞭解消費者行為，以及如何蒐集有用的市場資訊，其重點在於「知道自己在市場地圖中的位置」；從本章開始，我們將開始討論供給面，並告訴各位如何尋求供需兩方的良好配對，其中從第 6 章到第 9 章鎖定於行銷策略，重點在於「確定自己要往什麼地方去」，從第 10 章到第 13 章鎖定於行銷技術，重點則是「如何走到那個地方」。

　　本章總論行銷策略，策略不僅是市場行銷的戰略依據，還能夠引導一個公司或組織的資源配置，因此本章將鎖定這兩個重點，前半段將介紹如何利用策略管理來引導資源配置，後半段則說明策略於行銷上的應用，並具體介紹幾個策略分析的工具，包括 SWOT 分析與麥可波特 (Michael Porter) 五力競爭模型。

6-1　策略管理

　　為什麼需要策略？在現今競爭激烈的商業環境中，每一家公司或組織能夠運用的資源有限，因此我們必須有清楚的目標與方向，指引我們在什麼時間、什麼地方投入資源；策略不只是在商場上攻城掠地的方法、也不僅是行銷上擴大客源的利器，它與整個公司或組織的運作與資源配置有關，更精確來說，當一家公司或組織有清楚的目標，並且讓整個組織都配合這個目標運作，這時候就稱為「策略管理」。圖 6-1 點出策略管理的幾個要件，包括利害關係人、程序、資源與能力及願景與目標，以下我們將逐一說明每個要件。

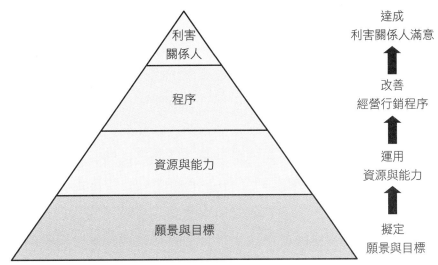

 圖 6-1　策略管理的模型　（資料來源：修改自 Erickson, T. J. & Shorey, C. E. (1992). "Business strategy: New thinking for the '90s." *Prism*, Issue 4, p. 7）

一、利害關係人

　　狹義的利害關係人 (stakeholder) 是指公司或組織營運所負責的對象，最直接的對象當然是股東或其他投資者，但隨著現代商業的演進，消費意識與員工意識逐漸高漲，因此大部分的公司也將員工與顧客列為重要的利害關係人，甚至進一步擴展到上游供應商與下游通路商等。簡單來說，每家公司或組織都與其顧客、員工、股東、上游供應商與下游通路商等互依互存，如同圖 6-1 所示，策略管理之最終目的就是要達成利害關係人的滿意。

　　將利害關係人的概念應用在觀光旅遊地，會呈現出更複雜的面向，以花蓮為例，相關的利害關係人包括當地居民、遊客、政府單位（比如內政部營建署太魯閣國家公園管理處、玉山國家公園管理處、交通部觀光局東海岸國家風景特定區管理處、花東縱谷國家風景特定區管理處、花蓮縣政府及農委會林務局等）、旅行社、旅遊住宿餐飲產業相關業者（旅館業者、民宿業者、遊樂園業者、特產業者）、運輸與租車業者、環境保護協會等（黑潮協會、荒野保護協會）。

　　一家公司的利害關係人顯然比較單純，彼此間互依互存的關係也很清楚，但上述花蓮的例子就呈現出利害關係人之間的「利害衝突」，比如若干旅遊住宿業者會將美麗的大自然視為旅遊資源，因此較注重如何利用自然資源來吸引遊客、滿足他們的遊憩需求；但其他政府單位（如國家公園）或環境保護協會則較注重如何積極地保護自然資源，以及如何避免自然資源的消耗與破壞，並不單獨由觀光或遊憩的角度來看待這些自然資源，因此兩者的目標彼此有些衝突。所有旅遊地都必須在這種衝突關係中取得共識，因為擁有共同的目標是很重要的，取得共識的前提是雙方必須妥協，妥協代表支持觀光發展的一方必須瞭解維護自然與文化資源對當地觀光永續發展的重要性，支持保育的一方也必須體認觀光發展可以提供當地就業機會及提升當地居民的生活品質，也可以讓旅客體驗自然與文化的美感與深度。如果有這樣的共識，我們才有可能開始談旅遊地發展的共同目標，以及如何透過觀光發展達成所有利害關係人的滿意。

照片 6-1　旅遊過程中，透過現場體驗電影的特殊效果，讓遊客能有身歷其境之感。（圖片來源：作者）

二、程　序

　　如何透過策略管理的程序達到利害關係人的滿意，如圖 6-2 所示，滿意的員工是企業或組織持續改進與創新的主要動力，尤其在觀光餐旅產業中，必須提供員工理想的工作環境，讓他們對自己的工作感到滿意，並認同公司的價值，才可能提供顧客美好的產品與服務，有滿意的員工，才會有滿意的顧客，這一點是經常被忽略的；把這個概念擴大到旅遊地，觀光發展終極目標應該是提升當地居民的生活品質，由於旅客會跟當地居民有緊密的接觸，許多旅遊相關產業也會大量聘僱當地的服務人員，如果我們將觀光的收入回饋到當地居民，觀光發展才可能得到居民的支持，進而提升旅遊地的產品與服務品質。

　　圖 6-2 所呈現的，策略管理的程序是一個連續不斷的迴路，起點是滿意的員工（或居民），這些員工提供持續改進與創新的動力，使得公司（或旅遊地）能夠提供顧客（或遊客）好的產品與服務，進而達到顧客滿意，使得公司獲利成長，也同時滿足股東或其他投資者的需求，然後再回饋到員工或當地居民。

 ## 三、資源與能力

　　前述的程序必須有組織資源與能力

圖 6-2　策略管理的程序（資料來源：摘自 Stata, R. (1992). "Organizational learning: The key to success in the 1990s". *Prism*, Issue 4, p. 37）

的支持，其中需要的資源包括人力、資金、食材、物料與市場資訊等，所有的競爭都是在資源有限的情況下進行，所以我們必須知道如何取得這些資源，並且在適當的時間把資源配置於適當的地點。此外，組織能力(competencies) 也是另一個決勝的關鍵，我們可以將能力定義為核心競爭力(core competencies)，比如許多餐廳以販賣新鮮而物超所值的牛排或海鮮聞名，這類餐廳的老闆原本是以販售肉品或海鮮起家的，能夠取得新鮮而便宜的食材，因此他們不太注重烹調的技術，主要的賣點是分量大、以及食材的原味，這就是這些餐廳的核心競爭力。

　　我們可以把類似的概念應用在旅遊地上，每個旅遊地具有自身的資源與核心競爭力，自然與文化是普遍的旅遊資源，也是許多旅遊地的核心競爭力，比如說柬埔寨的吳哥窟遺址、中國大陸桂林的山水、印尼峇里島的海洋與印度教文化風情等。但觀光資源與吸引力不見得都只能靠上帝的賜予（自然）或老祖宗的遺產（歷史文化），有些旅遊地主要依賴人造景點吸引旅客，例如澳門的賭場或世界各地的迪士尼樂園；有些旅遊地本身沒有太特殊的觀光資源，卻以提供購物、多樣化的遊憩選擇與便利性吸引旅客，例如香港、杜拜與新加坡。

照片 6-2　中國大陸西溪濕地是電影「非誠勿擾」的拍攝場景，吸引喜愛該電影或男女主角消費者慕名而來。（圖片來源：作者）

談到此處，我們必須討論承載量 (carrying capacity) 這個很重要的概念。承載量的概念類似製造業的產能 (capacity)，一條生產線一定時間內可以產出的商品數量是固定的，這就稱為製造業的產能。旅遊地能夠承載的旅客數雖然不是全然固定不變，但是當遊客的數量超過承載量時，可能較容易造成當地自然與文化環境的衝擊與破壞，使得遊客滿意度下降，並且使得當地居民感受到觀光發展的負面效應，如此不但可能會降低當地居民對觀光發展的支持，更可能導致造訪旅客的人數下降。

基於上述的理由，承載量的概念必須被納入旅遊地規劃與行銷計畫中，旅遊地的承載量不像製造業的產能可以一直不斷地增加，例如通往旅遊地的道路無法一直拓寬，過多的旅客也可能造成自然資源的破壞，甚至當一個旅遊地不適合發展大眾旅遊時，如道路十分狹窄不適合大巴士進入，或當地的自然資源很容易受到破壞時，這個旅遊地最好發展小眾的生態觀光，如此才可能長久保持觀光發展的命脈。

照片 6-3；照片 6-4　很多活動都需要專業的教練及設備，因此參與活動的人數須有限制，若遊客人數超過承載量，不僅教練分身乏術，也有可能因此造成危險。（圖片來源：作者）

 四、願景與目標

　　策略管理的最後一個要件是願景與目標，願景是每間公司、組織或旅遊地發展的大藍圖，目標則是一段時間內必須達成的具體作為，這兩者指引著公司或組織的發展方向，也是策略管理模型的基底（如圖 6–1 所示）。在設定願景與目標時，必須考量自身的資源、能力與承載量，並且瞭解市場的機會所在。各位應該記得本書不斷強調的概念「行銷就是尋求供給與需求的良好配對」，我們可以將這個概念與策略管理相結合，如圖 6–3 所示，策略管理必須在供給方的「願景與目標」、「資源、能力與承載量」與需求方的「市場機會」三者間找到平衡點。

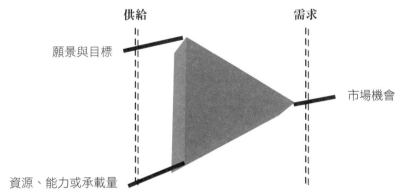

　　🖉　圖 6–3　策略管理的大三角 （資料來源：修改自 Cheverton, P. (2004). *Key Marketing Skills*, 2nd Ed. 吳國卿 （譯） (2007)。《好行銷》，105 頁）

　　進一步討論願景與目標 ， 其中願景通常被濃縮在一小段的使命宣言 (mission statement) 中，使命宣言可以讓全組織的成員瞭解自己努力的方向，因此使命宣言旨在反映幾個重要的問題，其中最基本的問題是：我們在販賣什麼產品？從事何種生意？這個問題等同於一個組織如何看待自己，比如一間民宿是在賣房間、還是在賣「幸福」，兩者是截然不同；稍微把問題的範圍縮小，使命宣言應該回應其他的問題包括：我們未來的定位是什麼？我們有哪些核心競爭力達到這個定位？哪種區隔市場和顧客可以幫助我們達到這個定位？販賣幸福這種生意似乎太抽象，所以我們得進一步思考什麼叫做幸福、

要販賣哪一種幸福、如何販賣、賣給誰;最後,我們必須為自己訂出衡量成功的依據,財務的成功可能是其中一個選擇,但顧客、員工與利害關係人的滿意度似乎也很重要,成功的標準必須由每個組織自己來訂定,成為公司或組織發展的願景之一。

目標比願景更聚焦,它必須符合具體 (specific)、可測量 (measurable)、可達成 (achievable)、實際 (realistic) 與具有時間性 (time-bound) 五個條件。訂定目標的意義在於提供衡量管理與行銷程序的績效。例如某家旅館今年度的營收為 5,000 萬,該旅館擬定一個行銷計畫,目標是在下一年度達到 6,000 萬的營收,而計畫的內容必須說清楚,要使用哪些方法或策略讓營收增加 1,000萬,然後在該年度的營收結算之後,檢視是否達到目標的營收,如果沒有達到,就必須檢討原因,接著成為下一個年度行銷計畫修改的依據。

6-2 SWOT 分析

我們已經介紹完策略管理的四個要件,接下來我們把焦點縮小到行銷策略,首先介紹策略分析的經典工具──SWOT 分析。

SWOT 分析是行銷策略分析中最普遍被使用 ,卻也最容易被誤用的工具 。 SWOT 的四個英文字母分別代表內部優勢 (strengths) 、 內部劣勢 (weaknesses)、外部機會 (opportunities) 與外部威脅 (threats),如圖 6-4 所示。SWOT 分析可以幫助我們檢視組織內外部的競爭環境,這個分析方法十分簡單,也不需花費太多的成本,我們可以隨時增加新的資訊,使得分析保有相當的彈性,這些優點也讓 SWOT 分析成為最受歡迎的策略分析工具 ;但是SWOT 分析也非常容易被誤用,所以我們必須進一步釐清以下幾個議題。

	有利	有害
內部	優勢 strengths	劣勢 weaknesses
外部	機會 opportunities	威脅 threats

📎 圖 6–4　SWOT 分析圖（資料來源：作者整理）

 一、**SWOT** 分析須釐清議題

1.內部 vs. 外部

　　有效使用 SWOT 分析的第一步就是要分清楚內部與外部的差別，比如說「擁有良好的品牌形象」到底是內部優勢或外部機會呢？有一個簡單的問題可以幫助我們分別兩者：「當沒有這家公司或組織存在時，這個議題或條件是否還存在？」如果答案是肯定的，就表示該議題或條件是屬於外部的，反之則屬於內部。而當一家公司不存在時，當然也不可能「擁有良好的品牌形象」，因此它應該被歸類為內部優勢，不過「高市場成長率」這個條件在任何一家公司不存在的情況下，依然會成立，所以這個條件應該被歸類為外部機會。

　　分別內部與外部的重要性在於讓一個組織真實面對自己的內在優劣勢或外部機會與威脅。認清自己是組織成功的關鍵，許多公司因為某些內部優勢或順著外部機會成功而立足市場，但這不保證公司未來長遠的成功。表 6–1 所列出的幾種情況，或許可以幫助各位思考每個情況下公司可能面對的內部優勢與劣勢。

　　第一個情況是「我們是一家老牌的旅館」，老牌旅館可能的優勢包括服務良好、具有豐富的經驗、並且值得顧客信賴，但房間老舊、商品過時都可能是潛在的劣勢，這種類型的旅館在經營與行銷上通常會較缺乏彈性，組織內部也缺乏創造力；第二個情況是「我們是業界中的領導者」，業界的領導者通

常擁有高知名度、忠實的顧客群與較高的行銷預算，但潛在的內部劣勢依然存在，比如對新科技的接納度較低，也容易忽視潛在的競爭者；第三個情況是「我們可以提供旅客多樣的選擇」，多樣的選擇本身是一個內部優勢，因為這樣可以同時滿足不同旅客的需求，還可以同時滿足相同旅客不同的需求，具有便利性，但其最大的劣勢就是缺乏對單一產品的專業，因此可能無法滿足某些顧客對單一產品的需求。

表 6-1　市場地位與其可能的內部優劣勢

公司的市場地位	可能優勢	可能劣勢
我們是一家老牌的旅館	・服務良好 ・具有經驗 ・值得信賴	・產品已經過時 ・缺乏面對變化的彈性 ・缺乏創造力
我們是業界中的領導者	・擁有高知名度 ・擁有忠實的顧客群 ・有較高的行銷預算	・對新科技的接納度較低 ・容易忽視潛在的競爭者
我們可以提供顧客多樣的選擇	・產品具有多樣性 ・具有便利性 ・能夠同時滿足不同旅客的需求	・缺乏對單一產品的專業

（資料來源：作者整理）

2.繁 vs. 簡

SWOT 分析本身的架構十分簡單，卻也可能誤導管理階層，使得他們過分簡化市場的情勢，並做出看似簡單清楚卻錯誤的決定。因此在使用 SWOT 分析時，請永遠記住市場是相當複雜的，有時或許有必要針對不同市場或產品進行不同的分析，產出不同的分析圖，這樣可以幫助我們更接近事實。

3.自己 vs. 競爭者

SWOT 分析不但可以幫助我們瞭解自己，還可以引導我們思考整體的競爭情勢，因此好的 SWOT 分析必須納入大量的競爭者資訊。我們必須檢視任何已經存在或潛在的競爭者動態，並且密切注意任何新的替代產品，表 6-1 介紹的情況中，許多成功的組織反而會忽視競爭者的存在；在現在商業的競爭環境中，新的競爭者挾帶著科技優勢，經常會對既有競爭者帶來強力的威脅，如線上訂票平台 Expedia、Skyscanner、ezTravel，以及住宿預訂網站如

Hotels.com、Booking.com 等——新創公司的崛起讓許多只懂得用傳真機、電話與刊登報紙廣告做生意的旅行社以及旅館營收大幅下降；此外，在觀光餐旅產業中，顧客的嘗鮮心態特別值得我們關注，許多顧客偏好嘗試不同的飲食、造訪不同的旅遊地、以及投宿不同的旅館，因此我們除了有清楚的定位、並努力保持長期價值外，不斷創新與推陳出新也是必要的。

4.**單一部門** vs. **組織整體**

　　SWOT 分析也可以帶來整合組織內所有部門的契機，我們可以讓每個部門各自提出自己的 SWOT 分析圖，比較各部門的分析結果可以讓大家瞭解彼此看法的異同，這對組織的融合有很大的幫助；此外，各部門不同的觀點也可以互補，這樣有助於組織更瞭解自己，並提出一個跨部門的行銷計畫。

5.**顧客觀點** vs. **組織觀點**

　　我們可以透過不同角度來衡量組織的內部優勢與劣勢，除了組織本身的角度外，從顧客的角度出發也是很重要的。我們可以透過市場研究，瞭解顧客如何看待這個品牌（或產品），也可以進一步瞭解這個品牌（或產品）相對於其他品牌（或產品）的優劣，包括產品品質、服務品質、整體價值與價格上的優劣比較，以及顧客比較重視哪些屬性，這些訊息都可以整合到 SWOT 分析模型中，提供決策者更完整的決策參考。此外，內部顧客——員工，也可以提供另外一個角度的資訊，組織的 SWOT 分析通常都是由少數人所完成的，如果可以廣納所有員工的意見，能夠讓分析更為完整。

📷 照片 6-5　來到上海，亞洲第一高塔——東方明珠塔是不能錯過的，除了參觀費用外，週邊相關產品也是增加營業收入的主要來源。（圖片來源：作者）

二、SWOT 分析的元素

　　每個組織在衡量外部消費市場與競爭者概況的同時，當然也得衡量內部的優勢與劣勢。 內部的優劣勢除了反映組織本身在經營或行銷能力的優缺點，也同時存在於該組織與其他利害關係人的關係上，與顧客、員工、股東、上下游供應商與通路商保持良好的關係，當然也是組織的內部優勢之一。如圖 6-5 所示，公司可能的優勢包括資金充沛、具有經濟規模、低成本、擁有專利權、擁有熱情的員工、擁有極佳的產品品質等，這些組織的內部優勢必

照片 6-6　經常變換的玩偶造景，令人驚艷，滿足遊客對異國期待的感覺。
（圖片來源：作者）

須能夠滿足顧客或其他利害關係人的需求，在這個情況下，優勢就能夠轉化成能力，並且進一步發展成組織的核心競爭力；此外，組織也可以利用策略克服自己的內部劣勢，包括高成本、市場知名度低、產品已經過時、缺乏策略導向的管理、員工訓練不足、內部鬥爭嚴重、行銷通路不足等，每個組織都必須看清楚這些劣勢，並想辦法降低劣勢所可能帶來的負面衝擊。

　　另一方面，組織除了要瞭解內部優勢，進而發展出自身的競爭優勢外，當然也必須持續關注外部的競爭環境，可能的環境變因包括科技、政治情勢、政府法規、顧客對產品的偏好、通路、經濟發展、競爭者、替代產品、人口結構等，詳見圖 6-6。某些變因可以歸類為機會，比如高市場成長率或經濟成長暢旺，某些變因則可以歸類為威脅，比如新競爭者的加入或新替代產品的產生。但有些時候變因到底是機會還是威脅，端視於我們如何掌握，比如說新科技同時代表機會與威脅，相較於其他競爭者，如果我們對新科技的掌握度較低，新科技就會成為我們的威脅，反之就會成為新機會。政府法規解禁亦同，如果過去嚴格的法律等於是公司產品的護身符，一旦解禁就將面對許多新產品的

威脅，反之對其他公司，法令的鬆綁就是個大好機會。

潛在內部優勢	潛在內部劣勢
★有穩定的商業夥伴 ★低成本 ★具有經濟規模 ★擁有良好的商譽 ★擁有專利權 ★擁有絕佳的產品品質 ★擁有極佳的產品形象 ★擁有較佳的行銷專業 ★擁有熱情的員工 ★擁有豐沛的資金	★內部鬥爭嚴重 ★市場知名度低 ★行銷專業不足 ★行銷通路不足 ★員工訓練不足 ★缺乏策略導向的管理 ★高成本 ★產品過時 ★掌握新科技的能力不足 ★資金不足

圖 6-5　潛在的內部優勢與劣勢　（資料來源：修改自 Ferrell, O. C., Hartline, M. D., & Lucas, G. H. (2002). *Marketing Strategy*, 2nd Ed., p. 57）

潛在外部機會	潛在外部威脅
★政府法規解禁 ★競爭對手策略較保守 ★新科技的產生 ★新通路的產生 ★經濟成長暢旺 ★競爭對手發生內部問題 ★高市場成長率 ★替代產品銷售下滑 ★有新開放的外國市場	★政府法令趨嚴 ★新的替代產品進入市場 ★新科技的產生 ★新通路的產生 ★新競爭者加入市場 ★經濟成長下滑 ★競爭者採用新的策略 ★顧客的偏好改變

圖 6-6　潛在的外部機會與威脅　（資料來源：修改自 Ferrell, O. C., Hartline, M. D., & Lucas, G. H. (2002). *Marketing Strategy*, 2nd Ed., p. 57）

三、打造競爭優勢

1.目標與願景

　　在列出所有的優勢、劣勢、機會與威脅之後，我們得思考如何利用這些分析結果，打造出組織的長期競爭優勢。如同圖 6-7 所示，首先必須把組織的內部優勢與外部機會相結合，進而發展出組織的競爭能力，競爭能力一方面代表該組織比其他市場競爭者更具優勢、做得更好的地方，另一方面競爭

能力必須能夠讓組織獲利或滿足利害關係人的需求。因此競爭能力的發展需要有方向的指引，而這個方向就是我們曾經提過的目標與願景。

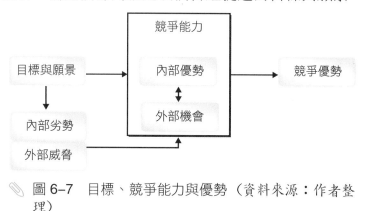

圖 6-7　目標、競爭能力與優勢（資料來源：作者整理）

2.內部劣勢與外部威脅

此外，我們要想辦法克服內部劣勢與外部威脅所可能帶來的衝擊，外部威脅的殺傷力通常來自於組織本身的忽視，誠如上一段曾經提到的，許多新的市場變因同時代表機會與威脅，如果我們可以掌握變因，並配置相當的資源因應，便可以在相當程度降低外部威脅的殺傷力；同樣地，內部劣勢有可能被扭轉成優勢，比如在一個高生態敏感度的旅遊地，其劣勢為自然環境易受到破壞、無法容納大量的旅客、無法投資過多的基礎建設等。在這個情況下，如果該旅遊地執意發展大眾旅遊，很可能在短時間內耗損掉當地自然資源，使該地的觀光發展陷入萬劫不復而完全停頓，反之，如果他們發展小眾的生態觀光，便有機會將劣勢扭轉為優勢，以特殊的生態體驗打造出該地的競爭優勢。

3.競爭能力

談到此處，目標與願景的重要性需要再次被強調，回到圖 6-7，組織的競爭能力必須與其目標願景相呼應，當我們在因應內部劣勢與外部威脅時，也必須以組織的目標願景為依歸，否則很容易失去方向。以旅館業的競爭為例，許多都會區的商務旅館受到新型旅館的強力威脅，比如奢華型汽車旅館與經濟型時尚精品旅館的崛起，該如何因應這些競爭者的挑戰呢？到底是降

照片 6–7；照片 6–8　太魯閣國家公園錐麓古道，目前開放 3.1 公里，但來回要花上 5 小時，高聳斷崖讓人覺得非常刺激有趣，有腿力跟膽量的人可以嘗試！平日每天僅開放 96 人進入，例假日增至 156 人，需要事先申請。（圖片來源：Shutterstock）

低售價跟經濟型旅館打流血戰、還是在房間當中添增按摩浴缸與八爪椅？其實提供與競爭者相同的產品與服務不見得是最好的策略，面對這些競爭，還是要回到組織的目標與願景，並思考我們的優勢在哪裡、我們主要的客群是誰。如果是一家以商務顧客為主的旅館，或許不需要考慮高價汽車旅館的競爭，但必須思考如何在高價格下，提供比經濟型旅館與汽車旅館對商務旅客更好的服務與更高的價值。因此，回到經營的初衷、組織的目標與願景，並瞭解自身的優點，永遠是面對競爭的第一步。

4.競爭優勢

　　繼續來談競爭優勢，產品不見得是競爭優勢的唯一來源，圖 6–8 列出好幾個競爭優勢的可能來源，除了產品優勢外，我們也可以在內部管理、關係、價格、行銷與通路上創造競爭優勢；打造競爭優勢不但可以從增強管理能力、創造良好的組織氣候與凝聚力下手（管理層面），也可以從建立與顧客、上下游供應商、通路商與策略合作夥伴的穩固關係著手（關係層面），低成本與經濟規模所創造優勢（價格層面）當然也是競爭優勢之一。

管理	價格	行銷
★堅強的管理能力	★低成本	★高行銷預算
★組織凝聚力	★經濟規模	★擁有良好產品印象
★良好的組織氣候	★低通路成本	★高促銷能力
關係	產品	通路
★忠實的顧客群	★品牌價值	★擁有特殊的通路
★與供應商的夥伴關係	★產品品質	★高效率的通路系統
★策略合作關係	★特殊的產品	★即時庫存控制系統
★熱情的員工	★頂級服務	★通路點眾多

　　圖 6-8　競爭優勢的來源　（資料來源：修改自 Ferrell, O. C., Hartline, M. D., & Lucas, G. H. (2002). *Marketing Strategy*, 2nd Ed., p. 62）

　　此外，從行銷與通路層面也能夠創造競爭優勢。產品擁有的良好印象，往往是最佳的競爭優勢，這一點在觀光餐旅產業中特別重要。比如全世界有非常多的旅遊地，每個旅遊地各有吸引旅客的賣點，這些賣點固然是旅遊地的優勢，但假如旅客不知道這些旅遊地呢？如果旅客對某個旅遊地的印象有所偏頗呢？豐富的旅遊資源是一個旅遊地的內部優勢，但是當旅客對這個旅遊地缺乏良好的印象時，這個優勢將無法轉化為競爭優勢，這一點特別值得注意；其他方面，在行銷層面的競爭優勢來源包括高行銷預算與促銷能力，通路層面的競爭優勢包括擁有特殊的通路、高效率的通路系統與通路點眾多等。

6-3　麥可波特五力競爭模型

　　麥可波特 (Michael Porter) 的五力競爭模型是行銷學當中歷史最悠久的策略分析工具之一，如果妥善使用，這個模型的威力和 SWOT 分析一樣十分強大。該模型的五力分別代表市場中五種不同的競爭作用力（詳見圖 6-9）：

1. 現有競爭者彼此間的競爭

　　無論在哪一個產業，競爭都是非常慘烈的，其中大部分的競爭者都知道要創造競爭優勢，但要怎麼做呢？而且，現有的競爭者還得面對其他四種競

爭作用力的威脅。

2. 新競爭者的威脅

在一個成長性看好的市場，必然會有新競爭者的投入，新競爭者未必都能夠成功，卻能夠改變市場競爭的樣貌，因此，無論是既有競爭者或新投入的競爭者，都必須密切注意所有競爭者（包括潛在競爭者）的動態。

照片 6-9 墾丁的旅館與民宿是臺灣的一級戰區，每年都有新飯店以更棒的設備投入市場！（圖片來源：作者）

3. 替代產品或服務的威脅

許多觀光餐旅產品的消費都非生活所必需，這些產品可能會被其他休閒娛樂產品所替代，因此在這個範疇內的產品都值得我們關注。

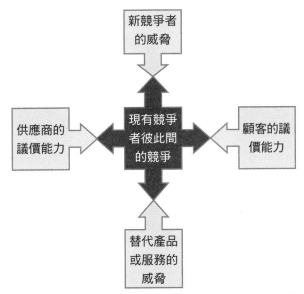

圖 6-9 麥可波特五力競爭模型 （資料來源：Porter, M. E. (1980) *Competitive Strategy: Techniques for analyzing Industries and Competitors*, p. 4）

最後兩個作用力都來自利害關係人：

4.顧客的議價能力

當一個產品缺乏特殊賣點，不但沒辦法跟其他產品有所區隔，買方的力量還會加強，迫使賣方降低售價，這個作用力也提醒我們「顧客關係」的重要性，因為忠實的顧客對我們的產品會有較高的評價，議價能力當然也比較低。

5.供應商的議價能力

上游的供應商與下游的通路商都算是合作夥伴，但在競爭的現實市場中，他們也可能帶來強力的競爭威脅，關鍵的食材或物料被上游供應商掌握時，我們的獲利將直接被他們分食，如果通路商挾帶著掌握顧客的優勢，也同樣會稀釋我們的利潤，因此許多組織會選擇上下游垂直整合的策略。如果能夠保持與上下游供應商與通路商的長期夥伴關係，這絕對是組織的競爭優勢之一。

麥可波特五力競爭模型可以提供市場競爭的分析藍圖，提供另一種分析的角度，但這個模型的真正重點是行動，行動就是當競爭市場的五種威脅力量清楚地呈現出來時，我們該如何因應？思考因應策略的同時，就是在打造自身的競爭優勢。麥可波特自己提出三種基本的競爭策略作為行動的大方針：(1)成本領先就是比其他競爭者先壓低產品的成本，如此就有空間面對五個競爭的作用力；(2)差異化類似藍海策略，讓自身產品與其他競爭者有明顯差異，這樣可以提高產品的價值，不但可以減少競爭者（包括現有與新投入者）與替代產品的威脅性，同時可以降低顧客、上游供應商與下游通路商的議價能力；(3)集中戰略則是發展組織的核心能力，這個核心能力比差異化的產品更具有優勢，比如電子產業的特殊科技，可以使得組織保持市場領先地位。

以上三種競爭策略原本適用於製造業，乍看之下不適用於觀光餐旅產業，但許多相關的組織或旅遊地已經充分利用上述幾個策略而成功。比如經濟型旅館的策略是成本領先、峇里島的策略是產品差異化；至於第三個策略似乎較難運用到觀光餐旅產業，因為相關的產品極容易被複製，不過若干旅遊地有世界聞名的旅遊資源，如果這些旅遊資源可以被妥善管理，而且旅遊

地能夠持續塑造該地的特殊意象，這樣的作法等於集中戰略。因此，麥可波特的三個競爭策略雖然並不新穎，不過在 21 世紀的今日依然管用，而且能夠適用於觀光餐旅產業。

　　談到此處，本章已近尾聲，在以下的三個章節中，我們將分別從市場（區隔與定位）、產品與價格三種角度來談競爭策略。

ⓠ 案例問題與討論

1.為什麼組織需要策略管理？策略管理的程序為何？

2.試以 SWOT 分析以商務顧客為主的市區旅館。

3.就您所認識的學校而言，利害關係人包括哪些？請您繪出關係圖並分別說明。

複習小幫手

1.策略管理的組成要件包括

▷ 利害關係人

▷ 程序

▷ 資源與能力

▷ 願景與目標

2.策略管理的意義為

▷ 願景與目標的領導

▷ 充分運用有限的組織資源與能力（並衡量承載量）

▷ 經過嚴謹的行銷與管理程序

▷ 達到利害關係人的滿意

3.利害關係人包括

▷ 股東與其他股資者

▷ 顧客

▷ 員工（內部顧客）

▷ 上游供應商與下游通路商

▷ 其他與旅遊地（或組織）利害相關者

4. 策略管理的程序為

▷ 提供員工良好的工作環境：滿意的員工

▷ 提供顧客優良的產品與服務：滿意的顧客

▷ 創造組織的獲利與成長：滿意的股東或投資者

5. 願景是策略管理的發展藍圖，應考慮以下問題

▷ 我們在販賣什麼產品？從事何種生意？

▷ 我們未來的定位是什麼？

▷ 我們有哪些核心競爭力達到這個定位？

▷ 哪種區隔市場和顧客可以幫助我們達到這個定位？

▷ 如何衡量成功？

6. 目標比願景更聚焦，需要符合五個條件

▷ 具體 (specific)

▷ 可測量 (measurable)

▷ 可達成 (achievable)

▷ 實際 (realistic)

▷ 具時間性 (time-bound)

7. SWOT 分析有四個元素

▷ 內部優勢 (strengths)：與外部機會相結合

▷ 內部劣勢 (weaknesses)：應用策略、配置資源，在符合組織目標的情況下努力克服

▷ 外部機會 (opportunities)：與內部優勢相結合

▷ 外部威脅 (threats)：應用策略、配置資源，在符合組織目標的情況下努力克服

8. 競爭優勢有各種來源，包括

▷ 管理：組織氣候、管理能力

▷ 關係：顧客、合作夥伴、員工

▷ 價格：低成本、經濟規模

▷ 產品品質：服務、特殊、品牌

▷ 行銷：高預算、高銷售力、市場形象

▷ 通路：效率、廣度

9.**麥可波特五力競爭模型包括五種競爭作用力**

▷ 現有競爭者彼此間的競爭

▷ 新競爭者的威脅

▷ 新替代商品的威脅

▷ 顧客的議價能力

▷ 供應商與通路商的議價能力

10.**麥可波特的競爭策略包括**

▷ 成本領先：創造低成本

▷ 差異化：創造不同的產品

▷ 集中戰略：培養核心能力

自我評量

一、是非題

（　）1.策略管理即為一家公司或組織有清楚的目標，並且讓整個組織都配
合這個目標運作。

（　）2.利害關係人是指公司本身與競爭者。

（　）3.為了增進旅遊地之收益，不需刻意管制遊客數量。

（　）4.目標是組織或旅遊地發展的大藍圖。

（　）5. SWOT 分析可檢視組織內外部的競爭環境，且分析方法十分簡單，
不需花費太多的成本，亦可隨時增加新資訊。

（　）6.產品是競爭優勢的唯一來源。

（　　）7.「藍海策略」乃是指企業運用大量生產、降低售價來賺取利潤。

（　　）8.策略管理可分為供給方與需求方，其中「市場機會」乃是需求方。

（　　）9.面對競爭的第一步乃是回到經營初衷、組織目標與願景，並瞭解自身優點。

（　　）10.建立與顧客、上下游供應商、通路商與策略合作夥伴的穩固關係乃屬於競爭優勢的管理層面。

（　　）11.國內航空業在高鐵通車後，接連面臨經營不善與載客率大幅下降的問題，因此我們可稱高鐵為國內航空業新競爭者的威脅。

（　　）12.優質的品牌形象、專業的管理能力、良好的組織氣氛，這些屬於企業內部機會的因素往往可成為邁向成功的關鍵。

（　　）13.就 SWOT 分析而言，優勢與劣勢屬於內部因素，機會與威脅屬於外部因素。

（　　）14.「廉價航空」 (budget airline) 在近年全球經濟不景氣下依然逆勢成長，就波特的競爭策略而言，廉價航空採取的是集中戰略的策略。

（　　）15.峇里島特有的浪漫氛圍、精緻 spa 與南洋之風在東南亞旅遊中獨樹一格，此為運用差異化策略而形成的競爭優勢。

二、選擇題

（　　）1.策略管理最終目的為何？
⑴改善行銷程序　⑵擬定願景與目標　⑶運用資源與能力　⑷使利害關係人滿意

（　　）2.企業或組織持續改進與創新的主要動力為何？
⑴好的產品與服務　⑵滿意的員工　⑶滿意的顧客　⑷滿意的股東

（　　）3.觀光發展終極目標為何？
⑴獲得龐大利潤　⑵提升當地民眾生活品質　⑶增加遊客數量　⑷以上皆非

（　　）4.在設定願景與目標時，需考慮哪些因素？
⑴自身的資源　⑵能力與承載量　⑶市場的機會　⑷以上皆是

（　）　5.以 SWOT 而言，下列何者為潛在外部機會？

　　　(1)新通路的產生　(2)豐沛的資金　(3)有穩定的商業夥伴　(4)擁有專利權

（　）　6.以 SWOT 而言，下列何者為潛在內部優勢？

　　　(1)替代產品銷售下滑　(2)競爭者策略保守　(3)擁有較佳的行銷專業　(4)政府法規解禁

（　）　7.下列何者為潛在外部威脅？

　　　(1)顧客偏好改變　(2)高成本　(3)市場知名度低　(4)高市場成長率

（　）　8.在麥可波特五力競爭模型中，哪個作用力是因利害關係人所造成？

　　　(1)替代產品或服務的威脅　(2)新競爭者的威脅　(3)顧客議價能力　(4)現有競爭者彼此間的競爭

（　）　9.於麥可波特提出的三大基本競爭策略中，何者與「藍海策略」觀念相似？

　　　(1)成本領先　(2)集中戰略　(3)差異化　(4)以上皆是

（　）　10.比競爭者先壓低產品成本乃是指何種競爭策略？

　　　(1)成本領先　(2)差異化　(3)集中戰略　(4)通路優勢

（　）　11.①讓顧客滿意②提供顧客優良的產品與服務③提供員工良好的工作環境④獲利與成長，請問策略管理的程序為何？

　　　(1)①②③④　(2)④②③①　(3)②④①③　(4)③②①④

（　）　12.下列何者為策略管理之供給方？

　　　(1)願景目標　(2)資源能力　(3)承載量　(4)以上皆是

（　）　13.培養組織的核心能力乃是指麥可波特競爭策略中的哪一項？

　　　(1)成本領先　(2)差異化　(3)集中戰略　(4)以上皆非

（　）　14.競爭優勢的來源為何？

　　　(1)管理、關係　(2)品質、行銷　(3)價格、通路　(4)以上皆是

（　）　15.組織所訂定的目標需符合哪些條件？

　　　(1)可測量性、可達成性　(2)實際性、具時間性　(3)具體性　(4)以上

皆是

（ ） 16.競爭能力包含 SWOT 哪一部分？

(1)外部威脅　(2)內部劣勢　(3)內部優勢　(4)以上皆非

（ ） 17.政府開放陸客來臺、三通的實施，就臺灣的旅行社而言，此為 SWOT 分析的哪一部分？

(1)內部優勢　(2)外部機會　(3)外部威脅　(4)內部劣勢

（ ） 18.金融風暴的來臨、經濟的寒冬、流感的威脅等事件都使旅行社業績大幅下降，依 SWOT 分析此類的因素為何？

(1)內部優勢　(2)外部威脅　(3)外部機會　(4)內部劣勢

（ ） 19.知名咖啡飲料龍頭星巴克，除了要面對西雅圖咖啡等同業的競爭，還要面臨統一企業跨足咖啡業的新品牌——CITY CAFÉ 的挑戰，請問星巴克面臨哪幾項競爭威脅？

(1)替代產品和新競爭者的威脅　(2)現有競爭者與新競爭者的威脅
(3)現有競爭者與替代產品的威脅　(4)顧客議價能力

（ ） 20.亞都麗緻飯店以優質的服務、良好的品牌形象與專業的管理著稱，此為 SWOT 分析的哪一部分？

(1)內部優勢　(2)外部機會　(3)外部威脅　(4)內部劣勢

三、簡答題

1.策略管理的組成要件為何？

2. SWOT 分析元素有哪些？

3.麥可波特五力競爭模型包括哪五種競爭作用力？

第 7 章

市場區隔與定位

 本章學習目標

1.瞭解市場區隔的概念

2.瞭解市場區隔的流程

3.瞭解差異化與定位策略的意義

4.瞭解一對一行銷的意義與方法

　　承接上一章的內容，本章繼續談觀光餐旅產業中的行銷策略，重點則進一步聚焦於市場策略。在競爭激烈的市場中，我們很難只用一種產品滿足所有顧客的需要，當我們認為顧客的需求、能力、生活型態與消費方式有差異時，就有進行市場區隔 (segmentation) 的必要，這個議題是本章的主軸。

　　本章將介紹市場區隔的相關議題，包括市場區隔的種類、區隔的依據、如何衡量每個區隔市場與區隔策略。事實上，在我們進行市場區隔的同時，就是在選擇目標客群 (targeting)，並針對目標客群做出產品的差異化 (differentiating)，以及找出產品的定位 (positioning)，以上都是本章第一部分的重點。此外，觀光餐旅產業屬於服務產業的範疇，我們必須進一步考量到顧客個人的整體需求，因此行銷概念必須從「提升市場佔有率」，轉化為「提升個別顧客的消費佔有率」，相關的議題將為本章的第二個重點。

7-1　市場區隔的概念

　　首先我們來介紹市場區隔的基本分類：

1.大眾行銷

　　如圖 7-1 (a)所示，假設所有的顧客可以被分為五個不同的族群，這些族群可能有不同的個人背景、消費習慣與個人需求等，若我們評估這些族群的差異不大，就可以用單一的產品、售價、促銷方式與通路來進行行銷。一些國際性的大品牌都是採用類似的方法，比如說麥當勞、星巴克或可口可樂等，這種方法稱為大眾行銷 (mass marketing)。這種方法雖然忽視顧客個別間差異的存在，但可以獲得經濟規模的效益，且行銷成本較低。

2.多重行銷

　　然而，當個別的族群差異甚大時，單一產品可能無法滿足所有的顧客，因此可以設計不同的產品、採用不同的售價，並以不同的促銷方式與通路進行行銷，這種方法稱為多重行銷 (multi-segment marketing)。如圖 7-1 (b)所示，使用三種不同產品、價格、通路與促銷的組合，分別針對甲、乙與戊三

個不同的族群進行行銷。進行多重行銷的好處是可以更貼近顧客的需求，但卻也必須付出更高的行銷成本。

3.利基行銷

顧及區隔行銷高成本的缺點，許多公司或組織會採取另一種方式，僅鎖定一個小的利基市場（或稱為族群），專門針對這個族群設計特殊的產品進行行銷，這種方法稱為利基行銷 (niche marketing)，如圖 7–1 (c)。

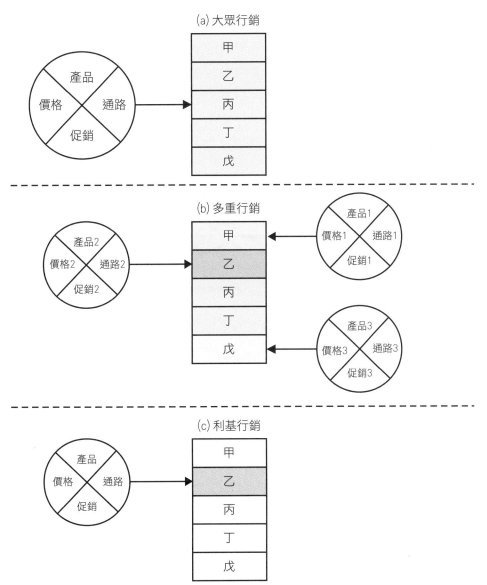

◎ 圖 7–1　市場區隔的種類（資料來源：作者整理）

　　我們可以從上述「市場區隔的分類」瞭解市場區隔的意義，有三個需要考慮的因素，包括行銷成本、專精度與市場大小，如圖 7-2 所示。大眾行銷只用同一套方法針對全體顧客進行行銷，因此有低成本的誘因，但產品與行

📷 照片 7-1　星巴克入境隨俗，在義大利米蘭也賣起各式各樣的比薩與各種烘焙製品，搭配咖啡販賣時尚體驗。（圖片來源：作者）

銷的專精度也較低，倘若競爭對手鎖定單一族群進行行銷，會推出更符合這個族群的產品或更吸引這個族群的促銷方式，將嚴重威脅採用大眾行銷策略的公司，這就是為何必須鎖定區隔市場的原因。從另一個角度來看，雖然我們可以針對不同族群採用不同行銷方法，但這種多重行銷的方法成本過高，因此許多公司會選擇鎖定單一族群的方法採用利基行銷。

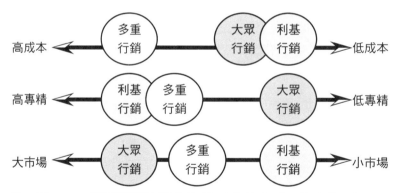

📎 圖 7-2　區隔種類的優劣比較（資料來源：作者整理）

　　因此，大眾行銷、多重行銷與利基行銷各有其優劣勢，在顧客差異不大的情況下，大眾行銷仍然是最好的選擇。但事實上，顧客間的差異是存在的，以觀光遊客為例，我們可以依照性別、性向、旅遊型態、年齡、關係、國籍、動機、目的、造訪次數與利益等，列出如下的差異：

🍷 表 7-1　觀光遊客的差異

性別	男、女
性向	同性戀、雙性戀、異性戀
旅遊型態	自助旅遊、團體旅行、背包客、打工度假、自由行
年齡	孩童、青年、青少年、青壯年、壯年、熟年
關係	親子遊、畢業旅行、家族旅行、員工旅遊、社團旅遊
國籍	中國大陸、港澳、日本、韓國、新加坡、美國、紐澳、歐洲
動機	玩樂、放鬆、逃避日常生活、學習新知、自尊、自我實現
目的	觀光、探親、公務或商務
造訪次數	初次造訪旅客、重遊旅客
利益	綜合、度假、生態、文化、購物

　　消費者的差異提醒我們區隔的必要性，在現代商業競爭激烈的環境中，利用大眾行銷所省下的成本將遠不及低專精度所帶來的負面效益，反之，好的區隔不但可以讓我們更深入瞭解競爭優勢、市場動態與顧客的消費需求、態度與行為，還可以幫助組織更有效地利用資源、更貼近市場與需求的良好配對，並提升產品的價值。

　　另一方面，以上所列舉的顧客差異並不等同於區隔，可行的區隔至少必須符合以下幾個條件：

▷ 區隔市場是否大到值得投入資源
▷ 區隔市場內顧客的消費需求、態度與行為是否夠類似
▷ 這個區隔市場是否有獨特的消費需求、態度與行為
▷ 有沒有可能為這個區隔設計一個適宜的行銷組合（產品、價格、促銷方法與通路）
▷ 這個區隔市場是否能夠辨識、接近、分析與溝通

　　在確認區隔市場時，消費者的差異僅是出發點，還有許多其他因素必須考量，接著我們就來介紹市場區隔的流程。

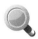 ## 7-2 市場區隔的流程

一、確認區隔標準

市場區隔的流程有四個步驟，如圖 7-3 所示，第一個步驟是確認區隔標準，前面列舉許多顧客彼此間可能存在的差異，有些差異十分類似，或是某些差異彼此是有關聯的，比如背包客通常屬於較年輕的族群，熟年族群的旅客也通常偏好團體旅遊的型態，因此，我們可以把這些差異進一步分類，並思考如何將這些分類做連結。

圖 7-3　市場區隔的流程（資料來源：作者整理）

我們可以把區隔顧客的變數分為四大類（詳見圖 7-4），包括個人背景、行為能力、情境因素與心理屬性：

1.個人背景

個人背景是實務上最常運用的類別，相關的變數有性別、年齡、家庭生命週期與國籍等，擁有不同背景的顧客通常擁有不同的價值觀與行為模式。

在旅遊地行銷中最常使用的區隔變數為國籍，不同國籍的旅客對同一個旅遊地經常會有截然不同的印象，這個印象會影響旅客的體驗與滿意度，而且不同國籍旅客的旅遊行為、型態與偏好也會有明顯的差異，因此國籍自然成為旅遊地行銷中最常使用的區隔變數。

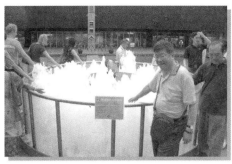

照片 7-2　據說觸摸新加坡財富之泉的泉水時，掌心向上，順時鐘繞道三圈，並將濕濕的手放進口袋就能留住財富。來到新達城的，不論男女老少與國籍，都會想試試這美妙的體驗。（圖片來源：MELLON）

2. 行為能力

第二個類別是行為能力，比如顧客的購買能力或消費金額等等，這些資料也是實務上較容易取得，而這些購買行為可以同時反映顧客的偏好與能力，因此能夠藉此區隔顧客。

3. 情境因素

情境 (situation) 表示顧客購買時的環境因素，比如購買的急迫性或數量，當顧客急著要買到產品時，便利性可能取代價格成為最關鍵的決策因素，或是當顧客購買不同數量的產品，也可能會尋找不同管道或選擇不同的廠牌購買，因為這些情境因素會影響顧客的決策行為，所以這也是區隔顧客的方法之一。

4. 心理屬性

最貼近顧客的分類就是心理屬性，我們曾經在第 5 章消費者行為提到相關變數，包括消費動機、態度與投入程度等，如果可以徹底瞭解顧客的心理，這個分類無疑是最好的區隔方法，然而衡量或瞭解顧客的心理必須另外進行市場調查，相較於個人背景與行為能力這兩類方法，以心理屬性區隔顧客的方法需要更高的成本，因此在實務上有相當的困難度。

此外，以上四種區隔變數的分類彼此呈現巢狀 (nested) 的關係，如圖 7-4 所示，越外圍的分類越容易取得資料，但越內圍的分類越貼近顧客，有更好的區隔效果。以此為依據，當評估區隔市場的標準時，我們最起碼要結合個人背景與行為能力兩類變數，這兩類的資料較容易取得，當結合兩者作為

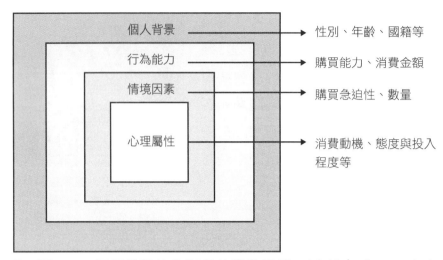

圖 7-4　區隔變數的分類與其巢狀關係　（資料來源：修改自
Shapiro, B. P. & Bonoman, T. V. (1984). "How to Segment Industrial
Markets". *Harvard Business Review*, May–June 1984, p. 105）

區隔標準時，即能掌握到每個區隔市場的獨特性與潛力，這是採行市場區隔
策略的基本依據；如果能夠投注更多心力瞭解顧客消費的情境因素與心理屬
性，雖然必須花費更多的資源，但因為如此能夠更貼近顧客，擬定更精確的
市場區隔，大大地提升競爭力與成功的機會。

照片 7-3；照片 7-4　迪士尼是許多小孩心中的夢想樂園，因此小孩和陪伴的大人
都成了主要的目標市場，樂園中突然出現的卡通電影人物，能讓小孩驚喜不已，
成為難忘的消費經驗。（圖片來源：CATA）

二、評估區隔市場

當確定區隔市場的標準後，下一個步驟要進行各區隔市場的評估，評估

時必須衡量兩個面向的因素，如圖 7-5 所示，這兩個面向分別為「區隔市場吸引力」與「組織能力」。在區隔市場吸引力方面，市場規模與成長率是最基本的評估標準，一個具高度內部同質性與外部獨特性的區隔市場，如果沒有一定的規模與成長性，就算在這個市場擁有極高的佔有率，也不一定能夠替組織帶來實際的利潤，因此這種市場的吸引力不高；此外，進入市場的難易度與競爭程度也是重要的評估依據，高進入障礙與競爭度的市場可能必須消耗較多的資源，風險與報酬率亦相對較低，因此這兩個因素也是評估市場吸引力的重要因素；另一方面，我們也希望區隔市場的需求能夠符合組織的價值，比如未來奢華消費市場潛力被看好，但如果一個組織的使命為服務一般大眾，奢華消費市場對該組織的吸引力自然不高。

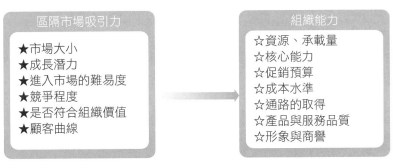

　圖 7-5　區隔市場的評估　（資料來源：修改自 Cheverton P.(2004). *Key Marketing Skills*, 2nd Ed. 吳國卿（譯）(2007)。《好行銷》，154-155 頁）

　　在市場吸引力方面還有一個值得討論的因素——顧客曲線，如圖 7-6 所示，當一個新產品進入市場後，一開始的購買者屬於冒險型的消費者，這群顧客偏愛不斷購買新的產品，他們的人數不但較少，也較缺乏忠誠度，因此市場吸引力較低；當產品繼續發展時，較為保守的中庸型顧客會開始購買產品，這是生產者進入這個市場的最佳時機，因為中庸型的顧客人數眾多，而且擁有不錯的忠誠度，這時候往往是市場成長率最高的時刻，然而當保守型顧客開始購買時，市場成長率將大幅下降，甚至出現負成長。因此，顧客曲線給我們評估市場吸引力的另一個角度，當該市場盡是冒險型顧客時，時機尚早，但當市場充滿保守型的顧客，這個市場的成長已經接近尾聲，所以我

們可以透過觀察市場的主要購買者為冒險型、中庸型或保守型，來評估該市場的吸引力大小。

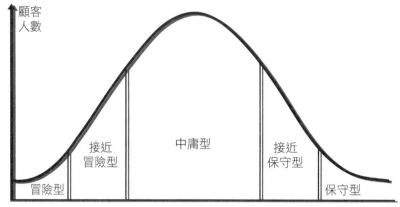

　　圖 7-6　旅遊地顧客曲線（資料來源：參考自 Plog, S. (2001). "Why destination areas rise and fall in popularity: An update of a Cornell Quarterly Classic". *Cornell Hotel and Restaurant Administration Quarterly*, 42(3), 13–24）

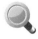 ## 三、鎖定目標市場

　　當然只考量區隔市場的吸引力是不夠的，我們必須進一步考量另一個面向——組織能力。回到圖 7-5，這個面向的因素類似上一章 SWOT 分析的內部優勢（市場吸引力面向則類似 SWOT 分析的外部機會），相關的因素包括組織資源、承載量、優勢能力、促銷預算、成本水準、通路的取得、產品與服務品質、形象與商譽等，市場吸引力與組織能力兩個面向必須配合，而兩者的配對情形可以用定向政策矩陣 (directional policy matrix) 來分析。

　　如圖 7-7 所示，定向政策矩陣將組織能力與區隔市場吸引力分別簡化為低、中、高三個等級，因此共有九種 (3×3=9) 不同的情況，也就是圖 7-7 當中的九個方格，我們希望可以在高吸引力的市場維持領先的競爭優勢，如同⑴的情況；當組織能力不足以在高吸引力市場取得優勢時，如同⑵與⑶的情況，組織最好可以把資源投注於能力，提升在該市場的競爭優勢，然而當投資的風險過高，比如關鍵的技術不容易突破，也必須考慮退出市場的可能性；

反之，當組織能力在某些市場擁有優勢的競爭能力，但這些市場吸引力卻不佳時，如同(4)與(7)的情況，策略是至少維持組織在這些市場的獲利，但如果有機會跨入吸引力更佳的市場，應該考慮將部分資源移轉；在市場吸引力與組織能力都不佳的情況下，組織應該考慮將資源移轉到其他市場或提升競爭能力，如果組織還能夠保有一定的競爭優勢（如(5)與(8)的情況），則可以考慮維持獲利或市場佔有率，如果組織競爭能力明顯不足（如(6)與(9)的情況），則最好能夠投資於能力，否則就得退出市場。

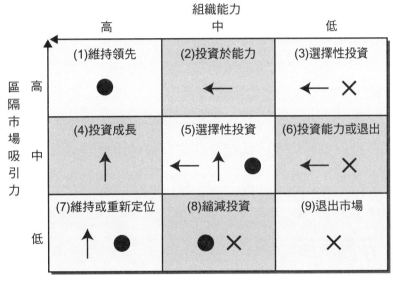

圖 7-7　定向政策矩陣 （資料來源： Jose, P. D. (1996). "Corporate strategy and the environment: A portfolio approach." *Long Range Planning*, 29(4), 465）

　　定向政策矩陣可以將複雜的真實世界簡化為幾種情況，各種情況都有對應的策略，如同上一段所述，但還有一些實務上必須克服的問題，比如要如何衡量市場吸引力呢？圖 7–5 共列出六種指標，我們要採行哪一種呢？還有在什麼情況下算是高吸引力？何時又是低吸引力？

　　每個組織都需要有自己的定義與衡量方法，最簡單的方法是以市場成長率為衡量吸引力的標準，然後設定明確的成長率門檻，比如超過 10% 定義為

高吸引力、5～10% 為中吸引力、不足 5% 為低吸引力，衡量標準與門檻依產業類別與競爭環境不同而異，每個組織都必須以自身的經營目標為依歸，訂出類似的衡量標準，作為區隔市場時的決策參考。

　　談到此處，不知道各位會不會有些混淆？圖 7-7 定向政策矩陣的市場到底是什麼？請記得我們正在討論市場區隔，區隔市場代表一群消費者，他們擁有類似的個人背景、消費行為或心理屬性，我們希望可以依據這些相似性，將消費者分群，接著針對每一個分群，提出特殊的行銷組合（產品、價格、促銷方式與通路），進而更貼近顧客的消費需求，並克服大眾行銷的侷限性；接著，我們討論到衡量區隔市場必須同時考量組織能力與市場吸引力，而定向政策矩陣則可以幫助我們衡量這兩個面向的因素，進而鎖定目標市場。回到圖 7-7，我們希望能夠鎖定圖中靠近左上角的市場，在高吸引力的市場競爭也較激烈，因此組織必須在該市場中保持一定的組織能力，組織能力的來源不見得是科技保持領先，尤其是近年來科技應用幾乎成為必備條件，門檻也較以往降低許多。欲在網路時代嶄露頭角，真正的競爭優勢還是必須回到更精確的差異化與定位策略，這正是以上我們討論的重點。

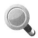 四、區隔策略

　　當我們鎖定目標市場後，必須開始考慮差異化與定位策略。

1.差異化策略

　　差異化策略就是針對目標市場，提出與競爭者相異、更貼近顧客需求、更有競爭力的產品與服務。當組織在構思差異化策略時，可以從三個面向著手，包括實體產品、整體服務與意象。

▶ 實體產品

　　第一個面向是傳統行銷學關注的焦點，在產品導向的時代，產品的定義侷限於「實體產品」，而且許多人認為好產品就是銷售量的保證，他們通常以品質、特殊科技與功能應用來定義「好的實體產品」，因此「旅遊地的旅遊資源」與「旅館的硬體設備」也都符合這項定義；的確，以上這些條件都可以

幫助旅遊地、旅館與餐廳將產品差異化，取得一定程度的競爭優勢，但這並不是我們能夠著力的唯一面向。只擁有好的實體產品是不夠的，我們還必須考量到服務、促銷、通路等其他面向。以旅遊地發展為例，名山大川與歷史遺跡雖能吸引旅客造訪一次，但如果旅遊地的旅遊服務不佳，也很難讓旅客不斷重遊；此外，如果我們沒有具絕對優勢的實體產品時，還有服務與印象兩個面向可以努力。

▶ 整體服務

　　服務也是差異化策略可以著力的面向之一，換言之，就是要提供超越競爭對手的服務品質。許多人有一個迷思，覺得一定要有好的實體產品才會成功，這是絕對錯誤的，以新加坡為例，該地的旅遊資源並不豐富，但新加坡以海空航運中心的概念為出發點，提供顧客短期停留購物、運動、文化體驗、休閒、海洋遊憩、度假等多重旅遊享受。雖然新加坡的文化資源不如泰國與印尼、海洋資源不如普吉島與峇里島、自然資源不如馬來西亞等鄰國，但新加坡提供旅客整體、多元、便利的旅遊服務，讓旅客在同一個地點、短時間內可以享受到不同的旅遊體驗，這是新加坡的旅遊優勢，他們的成功是靠整體服務，而非實體的觀光資源。

📷 照片 7-5；照片 7-6　中國大陸西溪悅榕庄在候客區設置螢幕，能看到整個後場製備過程，讓消費者可以安心享受美食。（圖片來源：作者）

▌意象

　　最後一個差異化策略可以著力的面向是意象，意象就是指顧客對一家旅館、一間餐廳或一個旅遊地的整體想法或印象，意象會高度影響顧客最終的選擇。在觀光餐旅研究中，許多研究把意象分為一般意象與特殊意象兩個組成，如圖 7-8 所示。

①一般意象

　　一般意象是不同旅館、餐廳與旅遊地彼此可以比較的部分，以旅遊地為例，一般意象包括安全、衛生、氣候、政治與社會穩定度、基礎設施、交通與入出境手續便利性、人民友善熱情等；事實上，經營觀光餐旅事業就是在經營顧客心目中的意象，我們至少應該讓潛在顧客對我們有「好的意象」。好的意象就是指在一般意象方面不輸給其他競爭者；反之，當一個旅遊地給旅客的意象是不安全、不衛生，就必須一方面實質改善旅遊地的安全衛生情況，另一方面扭轉他們對這個旅遊地的負面意象。

圖 7-8　旅遊地一般與特殊意象（資料來源：作者整理）

②特殊意向

　　此外，旅遊地也必須以自身的旅遊資源為依歸，建立特殊的旅遊意象，特殊意象可以抽象、可以具體，甚至可以是一個旅遊地與文學作品、電影與戲劇的連結。比如香港的特殊意象為維多利亞港（具體）與殖民地風情（抽象）、美國堪薩斯州的意象包括膾炙人口的兒童文學作品《綠野仙蹤》(*The Wizard of Oz*)（堪薩斯州是文中故事發生的所在地）；這些特殊旅遊意象通常

與該地的旅遊資源相關，比如牙買加本身就是一個島嶼，其特殊意象自然與
海洋相關，但是當旅客想要看海、享受海洋遊憩時，不一定會想到牙買加，
因為世界上有太多島嶼或海濱可供選擇，所以牙買加就可以結合海洋與雷鬼
音樂，塑造出與其他海洋或島嶼型旅遊地不同的旅遊意象。

2.定位策略

　　當我們的產品與服務能夠做到差異化，即應著手建立產品於顧客心中的
特殊地位，讓消費者清楚地知道這個產品能夠提供什麼需求、多少價值，並
且這些需求與價值正是消費者所要的，這就是定位策略。定位策略延續上述
的差異化策略，同樣可以從實體產品、整體服務與意象三個面向著手，而定
位策略則可分為鞏固定位、重新定位與競爭重塑三大類。

▶ 鞏固定位

　　鞏固定位策略通常應用在具有競爭優勢的目標市場中，這代表組織的產
品或服務能夠符合目標市場顧客的需求（相較於其他競爭者），因此必須持續
瞭解這群顧客的需求，藉此持續調整自身的產品或服務；在鞏固定位方面，
更積極的策略則是跳脫傳統「市場佔有率」的思維，進而採用「顧客消費佔
有率」的概念，我們希望透過瞭解顧客的需求，提供所有滿足這些顧客需求
的產品（也就是提高顧客所有消費的佔有率）。

　　舉個國內著名的例子，涵碧樓開啟臺灣近年來豪華旅館的濫觴，該旅館
每晚房價超過新臺幣 1 萬元，鎖定金字塔頂端的客群。事實上，涵碧樓的興
建與規劃者「鄉林建設」對這群顧客並不陌生，鄉林建設本身即以豪宅推案
著稱於建築業，他們瞭解頂級顧客的住宿需求，因此希望讓這群客人無論在
家或出外都住在鄉林所興建的豪華建築物當中，這是一個應用「顧客消費佔
有率」的鮮明案例。

▶ 重新定位

　　然而，當在目標市場的競爭優勢不明顯、甚至是落後時，應該要考慮重
新定位的策略。重新定位之目的是要找尋供給與需求間更適當的配對，因此
可以考慮調整行銷組合中的任何一項（產品、價格、促銷方法與通路）以更

貼近目標市場的需求，也可以重新鎖定目標市場，甚至是同時調整目標市場與行銷組合；近來許多經濟型旅館就是採用重新定位的策略而成功，這些旅館通常都是由老舊旅館改建而成，改建前的旅館雖然擁有絕佳位置，但因為設備過於老舊，使其縱然降低房價也是門可羅雀，經濟型旅館以舊旅館的建築物與絕佳位置為基礎，依然鎖定中低消費的住宿族群，在維持低房價的情況下，這些經濟型旅館特別強化房間內的舒適與乾淨，省下游泳池、健身房與其他必要的硬體設備，往往使得顧客有物超所值的感受，國內外類似的案例包括臺北市的新驛旅店、新尚旅店與中國大陸的如家快捷等。

▷ 競爭重塑

最後一個定位策略是競爭重塑，前兩個策略都著重於自身的定位，但第三個策略則是要透過重塑競爭者的定位而使自己的定位更有利。攻擊競爭對手是最常見的競爭重塑策略，舉一個有名的電視廣告案例，多力多滋 (Doritos) 曾經推出一支電視廣告，在影片中影射洋芋片太多油、甚至會引起火災，這家玉米片公司是想強調玉米片比洋芋片更健康少油，但他們選擇的方式不是強調自己，而是攻擊對手。攻擊對手的策略通常是兩面刃，因為這麼做不但可能引來對手的反擊，還可能導致某些顧客的反感，但重點還是要回到顧客需求，當您攻擊對手時，必須要能夠突顯自身產品的價值，讓顧客放棄競爭者產品的同時，會把需求投射在自身的產品上，否則一切都是枉然。

7-3 一對一行銷

如果把市場區隔的概念進一步延伸，把每一位顧客都視為獨立的個體，分別針對每一位消費者進行行銷，透過徹底瞭解每一位顧客的需求，提升顧客總消費的佔有率，這樣的行銷概念稱為 「一對一行銷」 (one-to-one marketing)。進行一對一行銷時必須負擔較高的行銷成本，但這些成本的付出在某些情況下是必須的，比如當面對公司主要客戶時，或是當顧客是公司組織而非一般消費者時 (business-to-business marketing, B2B marketing)，都有必

要提供客製化的產品與服務；此外，我們可以透過顧客關係系統或網路科技進行顧客關係管理 (customer relationship management, CRM) ，達到一對一行銷的效果。

我們先透過圖 7-9 來比較「一對一行銷」與一般行銷概念的差異：在基本概念的比較上，一般行銷的思維是不斷吸引新客戶，目標是提升市場佔有率，這樣的概念比較傾向「產品導向」。一對一行銷的概念是「顧客導向」，希望可以建立與既有客戶的關係，並且提供能夠滿足單一顧客所有需求的產品，也就是要提升顧客總消費的佔有率。基於上述基本概念的差異，一般行銷的區隔單位是消費族群，並且假設同一個族群內的消費者是同質的，因此針對每一個族群推出標準化的產品，反之一對一行銷是以個別消費者為區隔單位，並假設每一個顧客都是相異的，故針對每個顧客推出客製化的產品。在策略上，一般行銷傾向於單方向的促銷宣傳，但一對一行銷的目標是雙方向的溝通，因此在本質上，一般行銷是「與競爭者的競爭」，一對一行銷則是「與顧客間的合作」。

一般行銷	一對一行銷
1. 吸引新客戶	1. 建立與既有客戶的關係
2. 提升市場佔有率	2. 提升顧客總消費佔有率
3. 以消費族群為區隔單位	3. 以個別消費者為區隔單位
4. 基於同質性需求的區隔	4. 基於異質性需求的區隔
5. 短期策略考量	5. 長期策略考量
6. 標準化產品	6. 客製化產品
7. 單方向的促銷宣傳	7. 雙方向的溝通
8. 競爭	8. 合作

圖 7-9　一般行銷與一對一行銷的比較（資料來源：修改自 Ferrell, O. C., Hartline, M. D., & Lucas, G. H. (2002). *Marketing Strategy*, 2nd Ed., p. 96）

總結圖 7-9，一對一行銷有三個主要核心：

1. 提升顧客佔有率

上一段曾經提到豪宅與豪華旅館結合的例子，兩者都是豪華住宅，一者供顧客平時住宿之用，另一者則供顧客出外旅行住宿之用，兩者的結合就是

要提升顧客總消費的佔有率，在組織能力許可的範圍內，這是一個拓展市場與找尋新定位的好方向；另一方面，顧客需求本身也可能是一個整體需求而無法分割的，比如需要平價旅館的顧客，也可能同時需要平價的機票，因此最好能夠同時符合這些旅客所有的需求，這是提升顧客總消費佔有率概念給我們的另一個啟示。

2.保持與顧客的長期關係

這一點在商業對商業 (business-to-business, B2B) 的市場特別重要，各位應該記得麥可波特的五力競爭模型，其中上下游的供應商與通路商都是競爭的來源之一，如果無法與他們保持穩定的合作關係，將大幅提升經營的風險。因此當我們在選擇上游的合作夥伴時，成本不見得是唯一的考量因素，反之亦然，當我們將產品賣給下游廠商的同時，必須讓對方認為我們是可靠的合作夥伴，並且持續溝通雙方的需求，進而加深雙方的合作關係。

「關係」行銷的重要性在顧客是一般消費者時，提供個別消費可能沒有絲毫折扣，但在顧客關係管理系統與網路科技的幫助下，我們不需要花費太多的成本，也能夠持續保持與顧客的關係，並做到一對一的行銷，比如我們可以利用電腦儲存某位顧客所有相關的消費行為與個人背景，接著可以利用這些資料提供客製化的服務，比如在顧客生日時提供特別的優惠，利用電子郵件提供顧客新產品的資訊，這些方式都有別於傳統的大眾行銷。

3.創造產品與服務的價值

價值可以簡單定義為消費者得到的利益減去所付出的成本。利益可能來自實體產品、服務與親身體驗，成本則包括金錢成本與非金錢成本，這些元素在本書中不斷重複，因此不再贅述。不過我們想在此處特別強調非金錢成本，非金錢成本是指消費者在決策過程中所耗費的時間、努力與承擔的風險，降低非金錢成本等於提升商品與服務的價值。因此如果我們能夠保持與下游廠商的長期合作關係，等於降低下游廠商的非金錢成本與提升我們自身產品的價值感；此外如果我們能夠同時滿足顧客的需求，也可以降低顧客決策過程中所花費的時間與努力，這當然也是提升價值的作為。

案例問題與討論

1. 如何進行市場區隔？舉一個例子來說明市場區隔的重要性。
2. 麥當勞的目標客群有哪些？麥當勞可以針對 12 歲以下孩童作利基行銷嗎？為什麼？
3. 以 Airbnb 為例，要如何對客戶進行一對一行銷？這種方法對業者和顧客而言有什麼益處？
4. 定向政策矩陣是什麼？

複習小幫手

1. 區隔市場的方法包括

▷ 大眾行銷：將所有顧客視為同質，不區隔市場，只採用一種行銷組合

▷ 多重行銷：將所有顧客視為不同的幾個族群，針對不同族群分別進行行銷

▷ 利基行銷：僅針對一小族群進行行銷，充分掌握這個族群的需求

2. 不同的區隔方法各有優缺點

▷ 大眾行銷的優點：低成本

　　　　　　　　缺點：低專精度，無法貼近顧客需求

▷ 多重行銷的優點：高專精度，較貼近顧客需求

　　　　　　　　缺點：行銷成本較高

▷ 利基行銷的優點：貼近顧客需求

　　　　　　　　缺點：市場較小

3. 市場區隔的流程包括以下幾個步驟

▷ 確認區隔標準

▷ 評估區隔市場

▷ 鎖定目標市場

▷ 採行區隔策略

4.確認區隔的標準可以分為四大類

- 個人背景：性別、年齡、教育程度、國籍等
- 行為能力：消費金額、停留天數、是否曾經消費等
- 情境因素：購買急迫性、數量
- 心理屬性：態度、動機、投入程度

5.評估市場區隔必須衡量兩個面向的因素

- 區隔市場吸引力：市場大小、成長潛力、進入市場的難易度、競爭程度、是否符合組織價值、顧客曲線
- 組織能力：資源、承載量、核心能力、促銷預算、成本水準、通路的取得、產品與服務品質、形象與商譽

6.定向政策矩陣

- 高組織能力、高區隔市場吸引力：保持競爭優勢
- 高組織能力、低區隔市場吸引力：保持優勢或轉移到具高吸引力的區隔市場
- 低組織能力、高區隔市場吸引力：提升組織競爭能力
- 低組織能力、低區隔市場吸引力：退出市場

7.差異化策略可以從以下三個面向思考

- 實體產品
- 整體服務
- 意象

8.定位策略有以下三種主要思維

- 鞏固定位
- 重新定位
- 競爭重塑

9.一對一行銷的主要核心為

- 提升顧客佔有率
- 保持與顧客的長期關係
- 創造產品與服務的價值

自我評量

一、是非題

（　　）1.觀光餐旅產業服務應考量顧客個人的整體需求，因此行銷概念應從「提升市場佔有率」轉化為「提升個別顧客的消費佔有率」。

（　　）2.市場區隔策略的基本依據為個人背景與情境因素。

（　　）3.顧客曲線中之中庸型顧客，其人數眾多但缺乏忠誠度。

（　　）4.當中庸型顧客開始購買時，市場成長率將大幅下降。

（　　）5.市場主要購買者類型可作為評估市場吸引力之依據。

（　　）6.當組織在市場吸引力與組織能力都不佳的情況下，應將資源轉到其他市場或退出市場。

（　　）7.傳統旅行社真正的競爭優勢來自於網路科技化。

（　　）8.針對目標市場，提出與競爭者相異、更貼近顧客需求、更有競爭力的產品與服務即為定位策略。

（　　）9.鞏固定位、重新定位與競爭重塑三者皆為定位策略之範疇。

（　　）10.競爭激烈的市場中，我們很難只用一種產品滿足所有顧客的需要，當我們認為顧客的需求、能力、生活型態與消費方式有差異時，就有進行市場區隔 (segmentation) 的必要。

（　　）11.消費族群的差異性不大，能用單一的產品、售價、促銷方式與通路來進行行銷，此為多重行銷。

（　　）12.市場區隔的流程依序為確認區隔標準、擬定區隔策略、評估區隔市場、鎖定目標市場。

（　　）13.位於杜拜的帆船飯店 (Burj Al Arab) 以提供七星級的服務與超豪華的飯店設施著稱，藉以吸引全球金字塔頂端顧客，此為差異化策略之一。

（　　）14.墾丁所展現的海洋之境與熱帶風情，是使當地成為觀光勝地的利基之一，也是墾丁獨有的旅遊特殊意象。

（　）15.近年來有許多客製化的產品推出，如手機、電腦、甚至旅遊行程，此行銷概念稱之為「一對一行銷」(one-to-one marketing)。

二、選擇題

（　）1.當消費族群的差異不大時可用哪一種行銷方法？

⑴大眾行銷　⑵多重行銷　⑶利基行銷　⑷一對一行銷

（　）2.下列何者屬於多重行銷之特性？

⑴成本較低　⑵忽略顧客間的差異性　⑶更貼近顧客需求　⑷僅鎖定特殊族群進行行銷

（　）3.A旅行社以教師為主要客群，設計以研討會為主，旅遊為輔之觀光行程，請問此為何種行銷方法？

⑴多重行銷　⑵利基行銷　⑶大眾行銷　⑷一對一行銷

（　）4.下列何者為利基行銷之缺點？

⑴低專精度　⑵市場較小　⑶無法貼近顧客需求　⑷以上皆是

（　）5.進行市場區隔分類時需考慮之因素為何？

⑴行銷成本　⑵專精度　⑶市場大小　⑷以上皆是

（　）6.下述為市場區隔步驟，①確認區隔標準②評估區隔市場③鎖定目標市場④區隔策略，試問步驟依序為何？

⑴①②③④　⑵②①③④　⑶③①②④　⑷③②①④

（　）7.區隔顧客之參考依據為何？

⑴情境因素　⑵組織能力　⑶市場吸引力　⑷以上皆非

（　）8.何者為區隔市場評估所需考慮的面向？

⑴情境因素　⑵組織能力　⑶顧客行為能力　⑷顧客心理因素

（　）9.區隔市場吸引力之評估標準為何？

⑴市場規模與成長率　⑵進入市場難易度　⑶市場競爭程度　⑷以上皆是

（　）10.顧客曲線中哪種顧客類型產生時是生產者進入市場的最佳時機？

⑴冒險型　⑵接近冒險型　⑶中庸型　⑷保守型

（　）11.何者能協助衡量組織能力與區隔市場吸引力兩面向，進而鎖定目標
　　　市場？

　　　⑴旅遊地顧客曲線　⑵消費者選擇評估過程　⑶定向政策矩陣　⑷
　　　以上皆非

（　）12.當企業擁有高組織能力、低區隔市場吸引力時，可採取哪些措施？
　　　⑴保持競爭優勢　⑵提升組織競爭能力　⑶退出市場　⑷保持優勢
　　　或轉移到具高吸引力的區隔市場

（　）13.擬定差異化策略可由哪方面構思而成？
　　　⑴實體產品　⑵服務　⑶意象　⑷以上皆是

（　）14.下列何者屬於旅遊地之特殊意象？
　　　⑴殖民風情　⑵氣候　⑶基礎設施　⑷社會穩定

（　）15.何者屬於定位策略之範疇？
　　　⑴實體產品　⑵競爭重塑　⑶意象　⑷服務

（　）16.當在目標市場的競爭優勢不明顯、甚至是落後時，應採取何種策略？
　　　⑴鞏固定位　⑵競爭重塑　⑶重新定位　⑷加強服務品質

（　）17.「旅遊地的旅遊資源」屬於下列何者之範疇？
　　　⑴實體產品　⑵整體服務　⑶意象　⑷以上皆是

（　）18.把每一位顧客都視為獨立的個體進行行銷，此種行銷概念為何？
　　　⑴多重行銷　⑵利基行銷　⑶一對一行銷　⑷大行銷

（　）19.下列何者為一對一行銷之主要核心？
　　　⑴保持與顧客的長期關係　⑵提升顧客總消費佔有率　⑶提升產品
　　　與服務的價值　⑷以上皆是

（　）20.組織能力包含下列何者？
　　　⑴競爭程度　⑵是否符合組織價值　⑶承載量　⑷成長潛力

三、簡答題

1.市場區隔的流程包含哪些步驟？

2.確認區隔的標準可分為哪四大類？

3.請問區隔方法有哪些及其優缺點為何？

 Memo

第 8 章

產品策略

 本章學習目標

1.瞭解產品的概念

2.瞭解產品的組成要素

3.瞭解產品價值的意義

4.瞭解產品生命週期

5.瞭解各種產品策略

6.瞭解新產品的開發流程

　　本書從第 6 章到第 9 章都在談策略，其中第 6 章總論行銷策略，第 7 章談市場策略（區隔與定位），本章則是要談產品策略，內文將分為前後兩個部分：第一部分的焦點是介紹「什麼是產品？」，包括產品的概念、組成要素與價值；在這個部分，我們將告訴各位產品的概念不應該停留在實體產品，無形的服務也是產品的一部分，以及產品的組成包括核心與環繞兩個要素，兩者缺一不可，還有產品的價值等於顧客獲得的利益減去付出的成本，以上是本章第一部分的核心議題。

　　本章的第二部分把重點放在產品策略，我們將先介紹產品生命週期（product life cycle）這個產品由盛而衰的歷程，接下來的焦點則是產品策略，包括如何因應產品在市場逐漸失去吸引力的情況，以及如何利用安索夫矩陣（Ansoff's matrix）來擬定產品與市場的交叉決策，最後一個焦點則是新產品的開發流程，以上三個焦點都環繞著產品策略這個主題，欲知詳情，請各位繼續閱讀。

8-1　產品的概念

　　到底什麼是產品？服務也算是產品嗎？其實產品的定義比想像中的更寬廣，我們找到一個最貼切的產品定義如下：

　　產品是在市場中任何可以吸引消費者注意、讓消費者獲得、使用與購買的東西，產品的目的在滿足消費者的慾望與需求，產品可以是實體的物品、服務、地方、組織、甚至是點子❶。

　　根據上述的定義，產品必須能夠滿足消費者的慾望與需求，而且能夠在市場上流通販賣。符合上述條件的任何東西都可以稱為產品，不僅只是實體的物品，比如在高級餐廳與一般小吃攤用餐的差別，不僅是實體的食物與硬體設備，還包括服務人員的態度與用餐的氣氛，因此無形的服務當然也是產

❶　Kotler, P., Bowen, J. T., & Makens, J. C. (2006). *Marketing for Hospitality and Tourism*, 4th Ed., p. 305.

品的一部分。產品的概念還可以進一步延伸，包括旅遊地、戲劇表演、球賽等都可以算是產品，在體驗經濟的時代，產品很少單獨以實體的情況單獨存在，任何的產品想要勝出，都必須結合有形與無形，以及結合實體、服務與體驗，這一點在觀光餐旅產業中更明顯，在這個產業中，無形甚至比實體更為重要，這是本書一直想要強調的重點之一。

　　我們再借用另一個名詞「商品」來釐清產品的定義。在經濟學當中，商品是指可供買賣的物品，商品與產品的差異在於「商品沒有附加價值」，比如米與麥都是商品，一公斤的米或麥的價格在某個特定時間是固定的，當有甲、乙兩個賣家，甲賣家的售價較高，消費者就會跟乙賣家購買。但「池上米」就已經超過商品的概念，這是一個品牌，池上米的售價高於一般的米，因為它代表品質，它在消費者心中擁有極高的附加價值，所以池上米可以稱為是一種「產品」。

　　經過上述的介紹，各位應該已經瞭解產品的意義，記得在之前的章節中，我們曾多次提及「產品與服務」這個詞語，這是因為擔心各位以為「產品等同於實體產品」，如今產品的定義既已闡明，今後當我們提到產品這個名詞時，請各位記得，它包括有形與無形、實體與服務。

照片 8-1　同樣是「手帕」，但是「Ferragamo」卻讓消費者甘願花幾倍的價錢購買，去感受其所帶來的附加價值。（圖片來源：作者）

8-2　產品的組成

　　進一步分析產品的組成要素，包括核心要素與環繞要素。

1.核心要素

　　核心要素就是指產品本身到底是什麼？ 比如餐廳的核心要素是餐飲食物、旅館的核心要素是住宿空間，當餐廳沒辦法提供食物、旅館沒辦法讓客

人住宿時，餐廳就不是餐廳、旅館也不是旅館了。

2. 環繞要素

環繞要素還包括「輔助要素」與「附加要素」兩個組成分子，輔助要素是指幫助核心要素發揮功能的實體物品或服務，比如在餐廳中，要顧客享受美食，必須要有桌椅、刀叉碗盤、服務人員的服務、廚師的烹飪等，這些都是幫助核心產品——餐食——發揮功能的輔助要素；附加要素則是指可以讓產品提升附加價值的部分，比如氣氛、可及性、品質、形象、品牌、商譽與包裝等。

照片 8-2；照片 8-3　住宿空間是旅館的核心要素，但高級旅館有能力客製行銷活動讓客人參與，提升旅客住宿體驗與氣氛，這才是顧客願意支付高價金額的主因。（圖片來源：雲朗觀光集團）

請各位想想，核心要素與環繞要素分別有什麼重要性？既然兩者都被稱為要素，表示這兩者缺一不可。當缺乏環繞要素時，產品即等同於商品，毫無競爭能力；反之當缺乏核心要素時，我們根本不知道這個產品是什麼！從另一個角度來分析，在同類產品的競爭市場中，核心要素是彼此間相同的部分，環繞要素則是相異的部分，換言之，核心要素可以幫助我們定義市場與競爭者，環繞要素則是與競爭者對抗的優勢能力。例如旅館與民宿的核心要素都是住宿空間，兩者即存在著競爭的關係，但旅館與民宿的環繞要素卻截然不同，典型的旅館通常擁有較多的硬體設備、較豪華的室內裝潢；典型民宿的裝潢較簡單，但富有在地特色與濃厚的人情味。當旅客在考量要選擇住宿旅館、還是民宿時，兩者環繞要素的差異便是旅客選擇的主要依據。

　　談到此處，各位應該已經瞭解產品包括實體、服務、以及任何可以滿足顧客需求的東西。從供給面的角度來看，產品本身有一個核心要素，這個核心要素一方面可以滿足顧客的基本需求，另一方面則可以定義產品自身為何，在同質競爭市場中，所有的產品都有相同的核心要素，然而任何一個產品要獲得顧客的青睞，還必須仰賴環繞要素，同類產品間通常擁有不同的環繞要素，這通常是產品競爭優勢的所在；接著，我們將從顧客的角度來分析產品，也就是產品到底能夠給顧客什麼價值！

照片 **8-4**　無論度假飯店提供的基本產品是在房間還是床，當飯店周圍的美景，值得旅客費心親手繪下，並送給他們心中的好友時，這個飯店在旅客心目中的價值便是無可取代了！（圖片來源：作者）

8-3　產品的價值

　　產品的價值可以用圖 8-1 來解釋，產品價值等於顧客獲得的利益減去顧客花費的成本。在顧客獲得的利益方面，除了基本的產品核心外，我們可以將其他利益分為三大類，包括產品品質與形象、服務品質與體驗品質。傳統消費產品著重於第一類（產品品質與形象），一般服務業必須結合前兩類（產品品質與形象＋服務品質），觀光餐旅產業還要再加上最後一項，提供顧客超凡的體驗；另一方面，顧客花費的成本除了金錢成本外，他們還必須花費時間與努力搜尋產品資訊、選擇產品，並承擔風險與機會成本。

　　綜觀這個產品價值的公式，它給我們最重要的啟示是：要提升產品價值，不但可以從增加顧客獲得的利益著手，也可以想辦法降低顧客花費的成本。

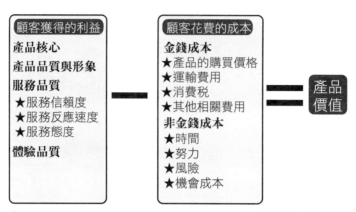

顧客獲得的利益
產品核心
產品品質與形象
服務品質
★服務信賴度
★服務反應速度
★服務態度
體驗品質

顧客花費的成本
金錢成本
★產品的購買價格
★運輸費用
★消費稅
★其他相關費用
非金錢成本
★時間
★努力
★風險
★機會成本

＝ 產品價值

✎ 圖 8-1　產品價值公式（資料來源：作者整理）

　　假設有一個旅客要從臺北到花蓮出差，他可以選擇搭乘飛機或火車，這兩者分別可以讓顧客獲得什麼利益、以及讓顧客付出什麼成本呢？在這個例子中，顧客的需求是「從臺北到花蓮的一個旅次」，火車與飛機都擁有這個核心要素，滿足顧客這個基本需求，但兩個產品所提供的價值是不同的，我們可以比較搭乘火車與飛機的過程，有哪些差異點。

　　當顧客從住處出發時，第一個目的地是臺北車站或飛機場，因為顧客從住處到車站或飛機場的旅程必須花費時間與金錢成本，因此車站與飛機場的位置與交通便利性非常重要，假設顧客居住在臺北市，松山機場與臺鐵臺北車站的位置都十分方便，但是臺北車站的優勢在於三鐵共構，捷運和火車可以讓住在沿線（如基隆等）的顧客花費很少的金錢與時間成本，抵達臺北車站，當顧客的居住地是新北市時，火車站的優勢又更明顯，因為鐵路沿線也經過樹林、板橋、萬華、松山等地，顧客可以花費更少的成本抵達火車站。

　　當顧客進入火車站與飛機場後，假設顧客已經買好預售票，搭乘火車只需要直接走下月臺即可搭乘，但搭乘飛機的顧客必須在 30 分鐘前報到 (check-in)，並經過行李檢查口，如果有大型行李時還必須辦理托運，而且搭乘螺旋槳飛機時必須走出機場，再搭乘小巴士到登機處，因此從進入車站（或飛機場）到實際搭乘的過程中，搭乘飛機的旅客必須花費更多的時間與努力；如果顧客尚未買票，火車密集的班次也可以發揮優勢，但臺北到花蓮的飛機班

次較少，容納量亦有限，顧客若無法搭乘上這些有限的班次，就必須轉往車站搭乘火車。不過，從臺北到花蓮的飛行時間只需要 50 分鐘，比火車的兩個多小時更短，這也是國內航空公司能與火車一搏的最大優勢。

　　重新利用產品價值公式　（利益 − 成本 = 價值）　來比較飛機與火車的價值，我們將顧客搭乘飛機與火車「所能得到的利益」與「必須付出的成本」分別整理於圖 8–2 與圖 8–3。在顧客所能獲得利益的部分（如圖 8–2 所示），搭乘火車與飛機皆能滿足顧客從臺北到花蓮的基本旅運需求，此外，臺北到花蓮的鐵路交通，主要有普悠瑪號、太魯閣號、自強號、莒光號等多種火車級別，從零晨 6 點到晚上 10 點有 40 到 50 班的火車來往，其中普悠瑪號和太魯閣號是最方便的價格也合理的。

表 8–1　臺北到花蓮之車種比較

車種	票價	車程	備註
普悠瑪 / 太魯閣號	440 元	約 2 小時	必須提前買票，不可以使用悠遊卡上車
自強號	440 元	約 2 小時半	建議提前買票，悠遊卡上車不提供座位
莒光號	340 元	3 小時半或以上	建議提前買票，悠遊卡上車不提供座位

（資料來源：作者整理）

　　火車班次比飛機航班更密集，這一點能夠提供顧客更大的便利性，其他的利益（比如說航空公司或臺鐵公司的品牌形象、服務品質與實際體驗）都是無形的、或是由顧客過去的經驗累積而來的，當每個顧客的認知不同時，對所能獲得利益的認知亦不同；另一方面，旅客搭乘飛機或臺鐵所必須付出成本不僅是機票或車票的費用　（如圖 8–3 所示），兩地車站或機場的位置與交通便利性，會影響到顧客必須花費多少時間與金錢通勤，當旅客進入車站或機場後，作業流程的繁冗程度也會影響顧客所必須花費的時間與努力，而且顧客無論搭乘火車與飛機，其他可能付出的成本還包括班次延誤的風險等，這些都必須在產品價值公式中被考量。

搭乘飛機的利益	搭乘火車的利益
產品核心 ★從臺北到花蓮的旅運需求	產品核心 ★從臺北到花蓮的旅運需求
產品品質與形象 ★航空公司的品牌形象	產品品質與形象 ★臺鐵公司的品牌形象
服務品質 ★航空公司的服務品質 ★班次的密集度與便利性	服務品質 ★臺鐵的服務品質 ★班次的密集度與便利性
體驗品質 ★飛行體驗（機上服務與舒適度）	體驗品質 ★搭乘體驗（搭乘服務與舒適度）

🖉 圖 8-2　搭乘飛機與臺鐵顧客能獲得的利益 （資料來源：作者整理）

📷 照片 8-5　臺北到花蓮的鐵路交通，普悠瑪號和太魯閣號是最方便的，票價也相當合理。（圖片來源：Shutterstock）

在上述的例子中，我們可以發現即使將產品價值的概念簡化為公式，以顧客獲得的利益減去顧客付出的成本來估量產品價值，依然有許多因素可能增減產品的價值。所以只用票價與行駛（或飛行）時間來估量火車（或飛機）的價值是太過於簡略的方法，而且每個顧客因為其需求的不同，對同一件產品的價值認知亦不同，這一點也會增添估量產品價值的複雜度。

無論如何，當我們在討論一個產品的價值時，都必須考量「自身的成本」、「給顧客的利益」與「顧客付出的成本」三個主要因素，當我們要提升一個產品的價值時，可以從增加「給顧客的利益」與降低「顧客付出的成本」兩方面著手，但所有的努力都必須在成本的考量下進行，因為沒辦法賺錢的產品，即使能夠給顧客再高的價值也沒有用。

搭乘飛機的成本	搭乘火車的成本
金錢 ★從臺北住處到松山機場的費用 ★飛機票費用 ★從花蓮機場到出差處的費用	金錢 ★從臺北住處到臺北車站的費用 ★臺鐵車票費用 ★從車站到出差處的費用
時間 ★從臺北住處到松山機場的時間 ★從進入機場到飛機起飛的時間 ★飛機飛行的時間 ★從飛機降落到走出機場的時間 ★從機場到花蓮出差處的時間	時間 ★從臺北住處到臺北車站的時間 ★從進入車站到列車出發的時間 ★火車行駛的時間 ★從列車抵達到走出車站的時間 ★從花蓮車站到出差處的時間
努力 ★報到手續與安全檢查付出的心力 ★上下飛機付出的體力	努力 ★上下月臺與進出車廂必須付出的體力
風險 ★搭乘不到飛機的風險 ★遇到亂流的風險 ★班機延誤或取消的風險	風險 ★班次延誤或取消的風險

　圖 8-3　搭乘飛機與臺鐵火車顧客必須付出的成本（資料來源：作者整理）

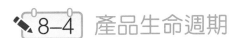 **8-4** 產品生命週期

　　我們繼續來談產品生命週期的議題，產品必須管理，因為產品像人的生命一樣，會由盛而衰，如圖 8-4 的曲線所示，縱軸是某一個產品在某一個市場的銷售量，橫軸則是時間，隨著時間的演進，產品的銷售量會由慢慢爬升到一個高點，接著銷售成長率會開始下降，這時候如果沒有任何作為，這個產品的銷售量會開始往成熟期下滑，這個產品發展的過程就稱為產品生命週期。

◎ 圖 8–4　產品生命週期（資料來源：作者整理）

　　進一步解釋在產品生命週期中的幾個階段 (stage)，首先是產品的導入期 (introduction)，這個時候產品剛推出市場，雖然產品成本高、銷售量也低，但這類產品通常具有市場開創性，競爭者也較少；如果該產品能夠符合許多顧客需求，成功開拓出新的市場，產品就能夠走入成長期 (growth)，此時銷售成長率飆升、總銷售量亦大幅上揚，在逐漸達到經濟規模的情況下，成本也能夠顯著降低，但許多競爭者會加入市場；當競爭者持續加入後，市場這塊大餅逐漸被分食，因此銷售成長率開始下滑，代表產品已經進入成熟期 (maturity)，如果當產品的總銷售量開始下滑時，產品則已經進入衰退期 (decline)。

　　事實上，許多產品不會沿著圖 8–4 的曲線發展，有些產品根本走不到成長期，推出市場沒多久就因為銷售不佳而被放棄。回想 1990 年代末期臺灣的葡式蛋塔市場的發展，就很類似典型的產品生命週期曲線，引起熱潮後大量競爭者湧入，沒多久市場需求突然下滑（臺灣民眾吃膩葡式蛋塔），甚至走向全面衰敗的情況，近年美式賣場推出的草莓蛋糕、厚奶茶亦同。因此，觀察一個產品的生命週期可以提供許多策略上的依據，因為一個產品在生命週期的不同階段，可以採用不同的策略因應。例如當產品在導入期時，由於成本

高、銷售量小，因此適合採用高價策略，並且最好有特定的區隔市場；當產品逐漸被更多消費者接受後（成長期），其他競爭者也伺機進入市場，這時候就應該鞏固領先地位，主要的目標最好鎖定於提升市場佔有率，並建立品牌優勢；當競爭者越來越多時（成熟期），市場的供給有可能高於需求，所以策略目標最好可以移轉到利潤最大化。

實務上，當產品銷售成長率下滑時，我們就必須注意該產品是否已經進入成熟期或衰退期，請各位記住圖 8-4 中最後那一段衰敗的下滑曲線，如果沒有任何作為，產品很可能像這條曲線一樣，銷售量大幅下降，進入完全的衰敗，但如果應對時宜，產品也可能再重生。

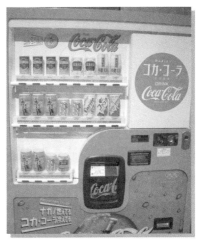

📷 照片 8-6　可口可樂問世已經超過 100 年，是飲料市場領導品牌，雖然有部分口味的推出並未如預期般受到歡迎，但可口可樂仍處於屹立不搖的穩固地位。（圖片來源：作者）

一、為何產品會進入成熟期或衰退期？

8-2 節曾介紹過產品有兩個組成要素，包括核心要素與環繞要素，當一個產品發展較成熟時，許多競爭者的產品不但核心要素相同，連環繞要素也一樣，使得所有產品都趨向同質，這是一個產品發展必然走向成熟與衰敗的原因；另一個原因與消費族群有關，我們曾經在第 7 章提到顧客曲線（請參考圖 7-6），顧客曲線的基本概念是顧客可以簡單分為冒險型、中庸型與保守型三個類別，當一個新產品進入市場時，冒險型的顧客會先嘗鮮，但這群顧客的人數較有限，因此一開始的銷售量有限，接著最大的族群——中庸型顧客會開始購買，因此產品銷售量逐漸上升，當族群也較小的保守型顧客開始購買時，產品已經進入成熟期或衰退期。

以上是兩個產品會進入成熟期或衰退期的可能原因，顯然地，「創新」是避免產品進入全面衰敗的唯一戰略準則。

 ## 二、創新策略

創新可以反映到行銷組合的四個主要元素上，包括產品、市場、促銷與價格。

1.產品創新

當一個產品在舊有市場失去吸引力時，第一個可以採行的策略是產品創新，作法是再次提升產品的價值，想辦法提升顧客能夠獲得的利益或降低顧客必須付出的成本，另一個方法則是在產品的環繞因素下手，進一步將產品差異化；更極端的作法是推出全新的產品，新產品會有新的產品生命週期，但重點依然是新產品是否有吸引力，能否走到產品生命週期的成長期，我們也會在本章的最後一節討論新產品的開發流程。

2.把舊產品導入新市場

把舊產品導入新市場是另一個可行的策略，但是必須考慮幾個基本的問題，首先是這個產品在該市場真的是新產品嗎？市場上是否有類似的產品？如果已經有類似的產品，要如何面對既有的競爭者？如果沒有，這個產品可能帶給新市場的顧客什麼價值？這個產品能夠被新市場接受嗎？

3.重新定位

第三個策略是結合產品與市場的創新，也就是產品的重新定位，因為推出全新的產品必須耗費太多的資源，因此許多組織會選擇修改舊有產品，並鎖定新的市場，尋找供給與需求方全新的配對。近來許多臺北市的經濟型旅館就是重新定位的成功案例，這個案例我們已經在上一章有詳細的說明，請各位參照第 7 章相關的內容。

4.推出新的銷售方法或價格

最後一個策略是推出新的銷售方法或價格，新的銷售方法有可能吸引到新的顧客族群，降低售價應該也可以達到相同的效果，不過這兩個方法是治標不治本，只能達到短期的效益，比較適用於處在成熟期的產品，若產品的銷售量開始下滑，應該還是要採行上述三個策略較為妥當。

　　接著我們來舉一個實際的案例，將產品生命週期的概念套用到臺灣的國際觀光市場（入境市場），來分析這個市場的發展已經走到哪一個階段、必須採行哪些策略來因應。

　　根據交通部觀光局的統計，如圖 8-6 所示，臺灣入境旅客人次在 1969 年時僅有 37 萬 1,000 餘人，1976 年突破 100 萬旅客人次，接著在 1989 年突破 200 萬旅客人次，但在 1990 年到 1993 年間下滑到 200 萬旅客人次以下，直到 1994 年再度突破 200 萬旅客人次，爾後幾年持續成長，2002 年入境人次達到 297 萬，但隔年受到 SARS 爆發的影響，入境旅客人次大幅下滑到 224 萬，在 SARS 平息後，入境旅客人次在 2004 年與 2005 年大幅回升，回到原有的成長軌跡上，2006 年後持續成長，並屢創歷史新高，直到 2015 年臺灣入境旅客人次已經突破 1,000 萬，而後幾年成長趨緩，2019 年約為 1,186 萬旅客人次。

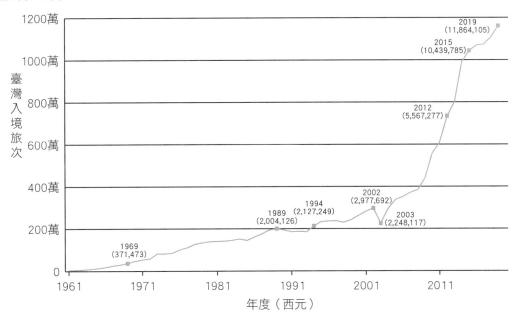

📎 圖 8-5　臺灣入境旅客人次統計 (1961 到 2019)
　　（資料來源：觀光局行政資訊系統）

　　雖然近年來交通部觀光局大力推展臺灣的國際觀光市場，但是許多臺灣鄰近的國家也把入境旅遊市場視為經濟的支柱之一，其中中國大陸擁有最豐

富的觀光資源，並逐步向世界第一大旅遊入境國邁進；馬來西亞與泰國利用海洋與文化資源，同時成功吸引歐美與東北亞的客源；香港與新加坡擁有區域轉運點的優勢，配合豐富多元的行銷策略吸引旅客；澳門則主打博奕觀光，韓國坐擁近來韓流的優勢，連保守的日本也把入境旅遊視為經濟的主力，2006 年起推出「觀光立國推進基本計畫」，並於 2008 年成立「觀光廳」。當這些國家在擬定觀光行銷計畫時，鎖定的主要客源國與臺灣幾乎都是重複的，這也是近年來臺灣國際觀光市場無法大幅成長的主要因素之一。

8-5 產品策略矩陣

　　政府為促進觀光而於 2008 年開放陸客來臺，從行銷策略的角度來分析，開放中國大陸市場等於將一個舊產品拿到一個新市場去販售，如果舊產品的接受度不錯，能夠撐過導入期，就能夠進入高度成長的成長期，中國大陸擁有驚人的市場規模，開放其市場的效益，必然高於我們在其他舊有市場流血競爭的效益；因為產品生命週期的概念就是要不斷導入新的創意，啟動新的產品生命週期，2010 到 2014 的成長即為此一行銷策略成果之具體展現；然而經濟成長所伴隨的相應環境代價亦值得我們深思。

　　近年來政治因素使得中國市場提早進入衰退期，政府也轉而將目標鎖定於東南亞市場，此方式亦為一種新市場開發策略，期望啟動另一波產品生命週期。除此之外，把新產品推到舊市場也是另一種可行的策略，比如目前臺灣的主要客源市場日本，已經有相當多的日本旅客曾經造訪臺灣，我們必須推出新的產品，吸引日本旅客再次造訪臺灣，這也是重新啟動產品生命週期的策略之一。

　　我們可以把產品策略整合成一個 2×2 的矩陣，如圖 8-6 所示，這個矩陣稱為安索夫矩陣 (Ansoff's matrix)，矩陣的縱軸分別為舊市場與新市場，橫軸則是舊產品與新產品，當產品尚未進入成熟期之前，我們把既有的產品持續在舊市場販售，目標是持續增加銷售量（或市場佔有率），這個策略稱為

「市場滲透」；當既有產品已經步入成熟期，策略目標就要移轉為啟動新的生命週期，其中有三個可能的策略，包括「市場開發」策略——把舊產品導入到新市場、「產品開發」策略——將新產品導入到既有的市場、以及「多角化經營」策略——開發適合新市場的新產品。

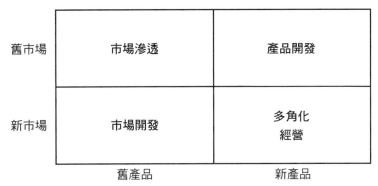

舊市場　　市場滲透　　　　　產品開發

新市場　　市場開發　　　　　多角化
　　　　　　　　　　　　　　經營

舊產品　　　　　　　新產品

✎　圖 8-6　安索夫矩陣（資料來源：作者整理）

✏️ 8-6　新產品的開發流程

　　在本章的最後一節，我們將重點放在新產品的開發流程，如上一節所述，當舊有產品不再受到市場青睞時，組織最好能再度提升舊產品的價值，甚至開發全新的產品。但開發新產品的成本極高、風險也不小，因此必須要依循嚴格的開發流程，才可能將風險降到最低，新產品的開發流程如圖 8-7。

1.點子

　　開發新產品的出發點來自於創新的點子或想法，這個點子可能來自組織內部、競爭者、顧客、供應商或合作夥伴。對於這些產品構想，一開始我們不需要評估其優劣，就像傳統腦力激盪 (brainstorming) 的作法，只需要不斷地拋出新點子，越多越好，接下來才進行初步評估。評估新產品點子的優劣時，必須同時在供給與需求兩個層面做考量，供給層面的考量點包括新產品點子是否符合組織的整體目標、是否符合組織的財務目標、是否能與組織的核心能力相結合、是否能夠使用既有的資源；需求層面的考量點包括是否能滿足組織主要客戶群的需求、是否能提供高於市場競爭者的產品價值，當一個新點子產品被認可有發展的潛力時，即可邁入下一個階段。

点子 ⟶ 概念 ⟶ 行銷組合 ⟶ 產品 ⟶ 可行性 ⟶ 上市

圖 8-7　新產品開發的流程（資料來源：作者整理）

2. **概念**

新產品點子僅是較抽象的想法，下一步必須把新構想進一步具體化，成為一種新產品的概念，產品概念必須具體到是「一家新概念的旅館」、「新菜單」或「新的套裝行程」。

3. **行銷組合**

接著開始擬定行銷組合，訂定目標客群、行銷目標、獲利目標與行銷策略等。

4. **產品**

當供給層面的產品概念與需求層面的行銷組合相結合之後，就已經具有產品的初步雛形，但我們不確定這個新產品是否能夠被市場所接納、也不確定是否能夠獲利，所以必須再進行可行性的評估或調查。

5. **可行性**

可行性評估類似前述篩選新產品點子的步驟，但此處評估對象是更為具體的產品，而非空洞的點子或想法，評估的考量點依然分為供給與需求兩個層面。需求評估的重點在於市場接受度與產品售價，如果經費許可，最好能夠進行市場調查，以獲得客觀的決策依據。當然實務上需求評估通常都仰賴決策者的經驗或判斷，但如果整體開發的金額十分龐大，編列部分預算於市場調查，不但符合經濟效益，還能夠大幅降低風險，有其必要性；供給評估的部分則偏重於財務分析，因為好的產品（或能夠被顧客接受的產品）不一定能由組織現有的資源支援生產、也不一定能夠獲利，所以必須同時考量產品接受度、目標營收、成長情況、售價與成本，進而整體評估新產品上市後的損益情況。

6. **上市**

當新產品通過上述幾個步驟的試煉，如果產品不但具有潛在的市場接受

度、也可望替組織帶來可觀的獲利，這時候產品就可以正式上市了。這時候該產品就是在產品生命週期的導入期，組織通常必須先熬過這段高成本、小市場的慘澹時期，一旦產品能夠被更廣大族群的客戶接受，真正開始獲利的成長期就會到來。

案例問題與討論

1. 產品與商品的差別在哪裡？
2. 請舉例一種您熟悉的品牌產品，並敘述其產品生命週期。
3. 請列舉出度假飯店的產品，並提出這些產品面臨哪些挑戰及如何因應？
4. 假設您要推出一種新口味點心，並希望主打網路購物市場，請問接下來您要怎麼做？

複習小幫手

1. **產品的概念包括**
▷ 能夠滿足消費者的慾望與需求
▷ 能夠讓消費者獲得、使用與購買
▷ 包括實體產品與服務，也可能是一個旅遊地或組織
2. **產品的組成要素包括**
▷ 核心要素：用以定義市場與競爭者——同一市場內的產品核心要素都相同
▷ 環繞要素：用以差異化產品，產品之競爭優勢所在
3. **產品的價值 = 顧客獲得的利益 − 顧客付出的成本**
4. **在產品價值公式中，顧客可能獲得的利益可能包括**
▷ 產品核心
▷ 產品品質與形象
▷ 服務品質
▷ 體驗品質

5.**在產品價值公式中，顧客付出的成本可能包括**

▷ 金錢成本

▷ 非金錢成本：時間

　　　　　　　努力

　　　　　　　風險

6.**產品生命週期可以分以下幾個階段**

▷ 導入期：高成本、低市場接受度、低度競爭

▷ 成長期：成本降低、市場接受度提升、競爭度增加

▷ 成熟期：成長趨緩、高度競爭、有供給高於需求的疑慮

▷ 衰退期：成長衰退

7.**在產品生命週期的各階段可以採行以下策略**

▷ 導入期：高價策略、鎖定特定的區隔市場

▷ 成長期：市場滲透策略、建立品牌與通路

▷ 成熟期：擴充產量、提升利潤

▷ 衰退期：降低成本

8.**安索夫矩陣可為產品策略的依據**

▷ 舊市場×舊產品：市場滲透策略——適用於既有產品尚在成長期

▷ 新市場×舊產品：市場開發策略——適用於既有產品已經進入成熟期

▷ 舊市場×新產品：產品開發策略——適用於既有產品已經進入成熟期

▷ 新市場×新產品：多角化經營策略——適用於既有產品已經進入成熟期

9.**新產品開發有以下幾個流程**

▷ 新產品點子發想與篩選

▷ 新產品概念發展

▷ 擬定行銷組合

▷ 評估新產品的市場接受度與售價

▷ 評估新產品的營利情況

▷ 正式上市

自我評量

一、是非題

(　　) 1.擬定產品與市場的交叉決策時可利用安索夫矩陣作為決策工具。

(　　) 2.在經濟學中認為商品與產品的差異在於產品沒有附加價值。

(　　) 3.產品組成要素中之環繞要素乃是用來定義市場與競爭者。

(　　) 4.產品的核心要素與環繞要素兩者缺一不可。

(　　) 5.成長率飆升、總銷售量亦大幅上揚，即達到產品生命週期之成長期。

(　　) 6.所謂的產品是指實體的物體而言，無形的服務、體驗、氣氛等並不
　　　　　包括在內。

(　　) 7.觀光產業與製造業最大的差別在於，產品的無形性部分甚至比實體
　　　　　更為重要。

(　　) 8.產品核心要素就是指產品本身的本質，例如航空公司的飛機機位、
　　　　　遊樂區的遊樂設施等。

(　　) 9.輔助要素是指可以讓產品提升附加價值的部分，比如氣氛、可及性、
　　　　　品質、形象、品牌、商譽與包裝等。

(　　) 10.一般旅館和民宿最大的差異就在於產品的環繞要素，此差異便是旅
　　　　　客選擇的主要依據。

(　　) 11.在產品價值公式中，產品的購買價格是產品核心因素之一。

(　　) 12.產品成本高、銷售量也低，且產品通常具有市場開創性，競爭者也
　　　　　較少，此時期為產品生命週期中的導入期。

(　　) 13.當競爭者持續加入後，市場這塊大餅逐漸被分食，因此銷售成長率
　　　　　開始下滑，代表產品已經進入衰退期。

(　　) 14.開放陸客來臺觀光是屬於安索夫矩陣中新產品導入舊市場之產品開
　　　　　發策略。

(　　) 15.與鄰近國家觀光資源雷同是近幾年臺灣國際觀光市場無法大幅成長
　　　　　的主要因素之一。

二、選擇題

（　） 1.產品的組成要素為何？

　　　⑴核心要素　⑵輔助要素　⑶附加要素　⑷以上皆是

（　） 2.下列何者屬於餐廳的核心要素？

　　　⑴用餐氣氛　⑵服務品質　⑶食物　⑷烹飪技術

（　） 3.產品的價值公式為何？

　　　⑴顧客獲得的利益－顧客付出的成本　⑵廠商獲得的利益－顧客付出的成本　⑶廠商獲得的利益－廠商付出的成本　⑷顧客獲得的利益－廠商付出的成本

（　） 4.下列何者屬於飯店的核心要素？

　　　⑴商務中心　⑵住宿空間　⑶品牌　⑷交通可及性

（　） 5.能協助廠商定義市場與競爭者之因素為何？

　　　⑴核心要素　⑵輔助要素　⑶附加要素　⑷以上皆是

（　） 6.傳統消費產品著重下列哪個部分？

　　　⑴核心要素　⑵產品品質與形象　⑶服務品質　⑷體驗品質

（　） 7.下列何者屬於產品價值公式中顧客獲得的利益？

　　　⑴機會成本　⑵購買價格　⑶服務態度　⑷時間

（　） 8.高鐵的產品核心為何？

　　　⑴班次密集度　⑵便利性　⑶旅運需求　⑷品牌形象

（　） 9.討論產品價值所需考慮的因素為何？

　　　⑴自身成本　⑵給顧客的利益　⑶顧客付出的成本　⑷以上皆是

（　） 10.提升產品價值可從哪方面著手？

　　　⑴增加給顧客的利益　⑵提高自身成本　⑶降低自身成本　⑷增加顧客付出的成本

（　） 11.當競爭者持續加入分食市場，銷售成長率開始下滑時，即達到產品生命週期的哪階段？

　　　⑴導入期　⑵成長期　⑶成熟期　⑷衰退期

（　）12.當產品符合許多顧客需求，成功開拓新市場時，即符合產品生命週期的哪階段？

　　　⑴導入期　⑵成長期　⑶成熟期　⑷衰退期

（　）13.在產品生命週期哪階段最好有特定的區隔市場？

　　　⑴導入期　⑵成長期　⑶成熟期　⑷衰退期

（　）14.產品生命週期中，何者之目標為鎖定於提升市場佔有率，並建立品牌優勢？

　　　⑴導入期　⑵成長期　⑶成熟期　⑷衰退期

（　）15.策略目標移轉至利潤最大化適用於產品生命週期中哪個階段？

　　　⑴導入期　⑵成長期　⑶成熟期　⑷衰退期

（　）16.原有市場失去吸引力時可採行之策略為何？

　　　⑴產品創新　⑵產品差異化　⑶推出全新產品　⑷以上皆是

（　）17.由安索夫矩陣可知，當新產品欲打入舊市場時，適用哪種策略？

　　　⑴市場滲透　⑵市場開發　⑶產品開發　⑷多角化經營

（　）18.承上題，當新產品欲打入新市場時，適用哪種策略？

　　　⑴市場滲透　⑵市場開發　⑶產品開發　⑷多角化經營

（　）19.如果臺灣觀光旅遊業者欲增進日本遊客之回流率，可用下列哪項策略較為適當？

　　　⑴市場滲透　⑵市場開發　⑶產品開發　⑷多角化經營

（　）20.目前樂活主義當道，騎自行車人口不斷增加，自行車銷量也不斷的攀升，估計在未來自行車銷量仍有大幅上升的空間，請問目前自行車屬於產品生命週期中的哪一階段？

　　　⑴導入期　⑵成長期　⑶成熟期　⑷衰退期

三、簡答題

1.產品的概念包含哪些？

2.新產品開發之流程為何？

3.在產品價值公式中，顧客可能獲得的利益為何？

 Memo

第 9 章

價格策略

 本章學習目標

1. 瞭解訂價的重要性

2. 瞭解價格彈性的意義

3. 瞭解影響訂價的各種因素

4. 瞭解主要的訂價方法

5. 瞭解訂價策略

　　價格是行銷組合中的重要因素之一，消費者在購買產品時會比價，生產者也必須隨時留意競爭對手的售價，但價格通常是讓行銷人員最頭痛的議題，價格太高怕流失消費者，價格太低又擔心無法獲利，到底怎麼樣的價格才合理呢？

照片 9-1　醒目的菜單讓顧客從餐廳外就能瞭解該餐廳所提供的餐飲及其價位，讓客人不會被豪華的裝潢影響而卻步。（圖片來源：作者）

　　價格是本章鎖定的主題，首先將告訴各位價格的重要性，接著分別從供給與需求兩個層面，分析改變價格所可能帶來的效應。在需求層面的部分，我們將介紹價格彈性的概念，藉以分析改變價格對需求量的影響；在供給層面的部分，我們將以簡單的利潤公式，分析價格、銷售量與利潤之間的關係。經過前半段基礎的介紹後，本章的後半段將討論影響訂價的各種因素，包括組織的行銷目標、行銷策略、成本、顧客需求、競爭者的價格與競爭態勢等，並介紹幾種主要的訂價方法，包括成本訂價法、損益平衡訂價法、價值訂價法與競爭訂價法，最後再討論幾種實務上廣受應用的訂價策略。

9-1 訂價的重要性

　　產品訂價的重要性主要來自兩方面：

1. 價格與利潤息息相關

　　獲取利潤是所有營利組織的主要目標，當產品的售價高於成本時才可能獲利，因此除了降低成本外，維持（甚至是提高）訂價是獲得利潤的主要方法。但顧客購買產品的前提是該產品所帶來的價值高於其售價，因此生產者必須致力於提高產品的價值。但提升產品價值，無論是提升產品給顧客的利益或降低顧客所付出的成本，都會增加生產者的成本。且產品的價值沒辦法

無上限的提升，所以這是一個產品價格、產品價值與成本的迴路，兜了一圈，最後的焦點還是回到價格。我們必須找到一個合理的價格，能夠讓顧客覺得物超所值，也可以讓自己賺錢。

2.價格是所有行銷組合因素中，最容易被改變的一個

照片 9–2　無人商店不需要聘請員工，營業時間也可拉長，少了人事成本的壓力，價格也可反映在販售商品上。（圖片來源：作者）

　　當市場形勢改變，勢必要在行銷組合上有所調整時，我們可以選擇改變市場、改變產品、改變促銷方式或改變通路，但沒有任何一個選擇比改變價格更容易做到。改變產品、市場、促銷方式與通路時，通常都需要耗費數個月以上的時間，而且必須要投注龐大的組織資源，改變價格不但比較簡單，而且幾乎可以在瞬間達成，這是價格在行銷當中受到重視的原因。然而，我們必須知道改變價格會帶來什麼效應，這也是本章接下來討論的重點。

9–2 改變價格的效應——需求層面的觀點

一、需求法則

　　從需求層面來看，根據經濟學的需求法則，當價格上升時，需求量會減少，反之當價格下降時，需求量會增加，因此如圖 9–1 與圖 9–2 所示，一般產品的需求線都是一條從左上往右下的斜線；進一步來分析，雖然價格上升時，需求量會減少，但是總營收卻不一定會減少，因為如果需求量下滑的比例低於價格上升的比例，這時候總營收反而還會增加。如同圖 9–1 所示，當產品價格 \$10 時，需求量為 40，因此總營收是 \$10 × 40 = \$400，如果把價格提高到 \$20，需求量雖然降低為 30，但總營收卻是提高為 \$20 × 30 = \$600，

因此在圖 9–1 的例子，價格提高，總營收卻反而增加，不過並非所有的情況都是如此。

🖇 圖 9–1　價格彈性小於 1 的需求線　（資料來源：作者整理）

　　圖 9–2 是另一個例子，需求線依然是從左上往右下傾斜的直線，當價格為 $10 時，需求量為 40，總營收為 $10 × 40 = $400；當價格上升為 $20 時，需求量卻大幅下滑為 15，總營收為 $20 × 15 = $300，因此在圖 9–2 的例子中，提升售價之後，總營收明顯下滑。

🖇 圖 9–2　價格彈性大於 1 的需求曲線　（資料來源：作者整理）

二、價格彈性

比較圖 9–1 與圖 9–2 兩個例子，在兩條需求線上，當價格為 $10 時，需求量都是 40，但是在 D_1 斜線上（圖 9–1）當價格提升為 $20 時，需求量僅下滑到 30，在 D_2 斜線上（圖 9–2）的需求量卻下滑到 15；在經濟學上，有一個專有名詞來解釋這兩個例子的差異，稱為價格彈性 (price elasticity)。價格彈性的定義是 「當產品價格改變時， 需求量相較於價格改變量的改變比例」，價格彈性的計算公式如下：

價格彈性 =（需求量的改變比例）/（價格改變的比例）

利用此計算公式，分別計算 D_1 與 D_2 的價格彈性如下所示：

D_1 需求改變比例 = (40 − 30) / [(40 + 30) ÷ 2] = 2 / 7

D_1 價格改變比例 = (20 − 10) / [(20 + 10) ÷ 2] = 2 / 3

D_1 價格彈性 = 0.43

D_2 需求改變比例 = (40 − 15) / [(40 + 15) ÷ 2] = 10 / 11

D_2 價格改變比例 = (20 − 10) / [(20 + 10) ÷ 2] = 2 / 3

D_2 價格彈性 = 1.36

當價格彈性大於 1 時，提高價格將使總營收下降，如同需求線 D_2 的例子，反之當價格彈性小於 1 時，提高價格反而能夠使總營收上升。雖然在實務上很難計算自身產品的價格彈性，瞭解價格彈性的概念依然有助於組織的價格決策，此外還有許多影響價格彈性的因素，包括：替代產品的多寡、產品的差異性與產品總金額等，瞭解這些因素也有助於組織的訂價決策。

1. 替代產品的多寡

影響價格彈性的第一個因素是「市面上替代產品的多寡」，替代產品就是指能夠滿足顧客相同需求的同質產品。如果市面上有許多替代產品，當自身的產品價格提高時，消費者會轉向購買其他替代品，因此產品需求量會有較大比例的降幅，反之當自身產品價格降低時，需求量也會有較大幅度的提升，換言之，當市場上有許多替代產品時，產品的價格彈性會較大。請各位回想

上一章所提到的產品生命週期，當一個產品邁入成熟期時，市面上通常都會有很多替代產品，因此許多組織會在這個時候選擇降低價格，如果該產品的價格彈性大於 1，短期內的營收會提高，但是其他競爭者不可能坐視顧客流失的劣勢，所以經常會演變為殺價競爭的態勢，順著這個局勢繼續發展，通常只會剩下幾家最大的公司，因為每家公司都必須要賺錢才會繼續留在市場當中，當價格繼續往下殺時，成本較高的小公司不得不先退出市場，因此如果沒辦法成為市場中最大的生產者，創造產品的差異性會比低價策略更具有長期的價值。

2. 產品差異化的程度

📷 照片 9-3　美國佛羅里達州以迪士尼樂園為主要賣點，附近有許多分時度假高級公寓民宿，為了吸引住客停留，因此推出了多日的套票，同樣的產品，會因年齡與天數的不同而改變價格。（圖片來源：作者）

當消費者認為一個產品與市面上其他產品有所差異，而且這個差異點剛好可以滿足消費者的需求時，即使該產品的售價提高，消費者會因為找不到其他替代品而繼續購買該產品，因此該產品的價格彈性會比較低；另一方面，誠如競爭策略大師麥可波特所述，當無法取得成本領先時，策略就應該轉為產品的差異化。事實上，這一點並不容易做到，尤其在觀光餐旅產業，新產品的複製與模仿非常迅速，因此差異化的來源通常是來自品牌或形象，品牌或形象代表產品在顧客心中的特殊性，也代表產品的附加價值，如果可以成功地在消費者心中建立強而有力的品牌或形象，就能夠降低產品的價格彈性。

3. 產品總金額的高低

如果一個產品的總金額較高時，該產品會有較高的價格彈性。比如有兩個產品，售價分別為新臺幣 1 萬元與 10 萬元，當兩者同樣提升售價 10% 時，售價分別變成 1 萬 1,000 元與 11 萬元，消費者會對後者的漲價比較敏感。這是一種微妙的消費心理，因為後者的總金額較高，會讓消費者更強烈地感受

到「荷包失血」；但許多高價產品因為具有高度的特殊性，購買族群也有較高的消費能力，因此提升售價不會對需求量造成太大的影響。另外一個類似的因素是「單一產品佔這次消費總額的比例」，比如在一趟出國旅遊的總消費中，機票與住宿費用通常都佔相當高的比例，因此消費者會對機票與住宿費用的變動較敏感。相較於紀念品、餐食與景點門票的上漲，當機票與住宿費用漲價時，會使得需求量下降；還有一個情況是公務旅遊，公務旅遊者的住宿與機票費用通常是機構支付，因此這一類的旅遊者會有較高的購物預算，他們對於旅遊地的物價會較不敏感。

照片 9-4　隨著日幣的升值與貶值，到日本旅遊的費用自然也有高有低，但對於因公出差或特定族群而言，對於物價則會較不敏感。（圖片來源：CATA）

9-3 改變價格的效應——供給層面的觀點

　　從供給層面來分析價格改變的效應，我們曾經在上一段以經濟學的需求法則解釋價格與需求量的關係，本段將進一步討論利潤的議題，先來看一個簡單的利潤公式：

利潤 ＝ 銷售量 ×（單位價格 – 單位成本）

　　根據這個公式，如果現在我們想維持現有的整體利潤，降低價格後勢必得增加銷售量，但需要增加多少呢？為了瞭解這個問題，我們提供以下另一個公式：

維持利潤需要增加的銷售量 ％ ＝（降價 ％ × 100）/（獲利率 ％ – 降價 ％）

獲利率

	10%	20%	25%	30%	35%	40%
2%	25%	11%	9%	7%	6%	5%
3%	43%	18%	14%	11%	9%	8%
5%	100%	33%	25%	20%	17%	14%
10%		100%	67%	50%	40%	33%
15%		300%	150%	100%	75%	60%

價格降低百分比

📎 圖 9-3　降價後要維持利潤所需要增加的銷售量百分比（資料來源：修改自 Cheverton, P. (2004). *Key Marketing Skills*, 2nd Ed. 吳國卿（譯）(2007)。《好行銷》，345 頁）

　　根據這個公式，我們設定幾種不同的獲利率情況，計算降價百分比與銷售量百分比的關係。如圖 9-3 所示，當現有獲利率越高時，降價後必須提升銷售量幅度較小；進一步分析降價後要維持利潤所必須增加的銷售量，當獲利率為 40% 時，降價 2% 必須增加 5% 的銷售量，降價 15% 時必須增加 60% 的銷售量，但如果現有獲利率只有 10% 時，降價 2% 就必須增加 25% 的銷售量才能維持現有的獲利，降價 5% 就必須增加 100%。由圖 9-3 可知，降價會大幅侵蝕整體獲利，尤其在產品獲利率不高的情況下，即使小幅度的降價也必須提升驚人的銷售量，才有可能維持現有的總獲利，比如當降價幅度為 15% 時，在現有獲利率為 20% 的情況，必須增加 300% 的銷售量，獲利率 25% 的情況必須增加 150%，獲利率 30% 時也必須增加 100%。

　　本段從供給層面來觀察改變價格的效應，價格的重要性主要反映在利潤上，如果我們要維持現有的利潤總額，最好能夠維持訂價，因為一旦降價，通常需要非常高的銷售量增額才能保持現有的獲利，而且獲利率很重要，因為當獲利率較高時，組織才有較大的空間可以調整價格。

 9-4 影響訂價的因素

既然價格在行銷上扮演著如此吃重的角色，接下來我們就來討論訂價時必須考量的因素，這些影響訂價的因素主要來自於組織內部、行銷組合與需求等層面。

一、組織內部層面

1.利潤最大化

從組織內部的層面來看，影響訂價最重要的因素是組織的發展目標，雖然經濟學假設每一間公司都在追求利潤最大化，但實務上每間公司因為內外部環境的不同，會有不同的目標，比如：當市場景氣蕭條時，許多組織的目標會是維持生存，由於銷售量大幅下滑，所以也只能採取低價策略。

在觀光區的旅館經常被迫採取類似的策略，觀光區的人潮通常隨著季節而大起大落，淡季時旅館供給明顯大於需求，因此有些旅館希望用低價來吸引顧客，由於旅館的房間沒辦法儲存到旺季的時候再賣出，所以低價策略至少可以攤平旅館營運的成本，就這一點來說是有道理的。但低價策略也有其風險性，假設其他旅館也跟進降價，會變成惡性循環，使得淡季時不但住房率較低、平均房價也下滑，所

📷 照片 9-5　冬季是溫泉區的旅遊旺季，但當夏季的來臨，溫泉並無法改變經營型態，只能調整房價降低利潤來平衡淡旺季的差距。（圖片來源：NJ Chen）

以有些旅館情願運用自身的行銷能力，在有限的需求中，盡力維持價格與營收。

2.短期利潤最大化

另一種可能的目標是短期利潤最大化，這並非是所有組織的選擇，許多

組織會選擇犧牲中短期的利潤，花費更高的成本在建立品牌，以獲得長期利潤最大化。但如果組織是以投資效益的角度出發，就會全力追求短期利潤的最大化，比如：當旅館經營者承租舊有的旅館設施，希望藉由硬體設備的翻新，搭配自身的經營管理能力，在租期內獲得最高的利潤。在這種情況下，業主對於投資報酬率的意識會比較強，訂價也會以獲得利潤為最高指導原則。另一種情況，由於經營者的終極目標是被其他更大型的企業所併購，所以會力求短期的利潤極大化，藉以拉高賣出的價格。

3.建立品牌

相對於短期利潤最大化，有些組織的目標是建立品牌，因此他們比較不在意短期的利潤，當組織有類似的目標時，通常會希望能夠維持產品的價格，並持續累積產品在顧客心目中的價值，而非拉高銷售量或短期利潤。事實上，品牌的價值已經受到普遍的認可，許多經營者與管理學者都認同品牌價值的建立將有助於組織的長期利潤。建立品牌的另一個目的是培養忠實的顧客群，因此訂價的思維比較趨近於「尋找與顧客的良好配對」，這表示提供顧客一個合理的價格，並讓顧客覺得產品物超所值。

4.提供高品質產品

還有一些組織目標是提供最高品質的產品，他們鎖定金字塔尖端的顧客群（或任何付得起售價的顧客），花費極高的成本提高產品的價值，顧客當然必須付出更高的價格來購買頂級的體驗。近年來，社會貧富差距日漸拉大，也造成消費族群的 M 型化，由於頂級顧客的消費能力比較不會受到經濟景氣波動的影響，因此許多組織都鎖定這個族群的消費者，臺灣的高價旅館風潮就是最明顯的例子。

二、行銷組合

除了發展目標，行銷組合也會影響產品的訂價，事實上，產品、市場、促銷方法、通路與價格等各元素並非各自獨立的，好的行銷計畫必須把以上所有元素結合起來。如圖 9–4 所示，價格必須反映產品的成本、顧客的消費

能力與對產品價值的認知，也必須反映組織的促銷與通路能力。

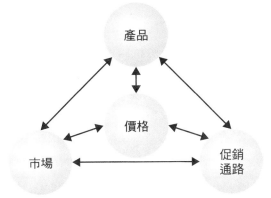

📎 圖 9-4　價格與其他行銷組合元素間
的關係（資料來源：作者整理）

　　先來談產品成本的部分，產品成本可以分為固定成本與變動成本兩部
分，固定成本就是不管賣出多少產品都需要負擔的成本。比如旅館不管賣出
多少房間，都必須負擔基本營運所需要的人事與水電等費用，以及攤提初期
的投資成本或設備折舊，這些都屬於固定成本的範疇；另外變動成本則是會
隨著銷售量而增加，比如旅館的清潔費用會與賣出的房間數成正比，這部分
就屬於變動成本的範疇。

　　成本與訂價的關係可以藉由圖 9-5
進一步解釋，假設有一家餐廳專賣一種套
餐，該餐廳的固定成本為 10 萬元，每份
套餐的成本則為 200 元，因此如果每份套
餐的訂價為 400 元，當銷售量為 Q 時，總
營收為 400Q，總成本則是 100,000 +
200Q，若餐廳想達到損益平衡（總營收等
於總成本），這時候的銷售量必須為 500
份套餐；當套餐訂價為 600 元時，僅需要
賣出 250 份即可打平成本。

📷 照片 9-6　如果餐廳提供現場表
演，訂價則必須考慮表演者的人
事成本、服裝道具、座位數變少
以及翻桌率等因素。（圖片來源：
作者）

金額（萬元）

圖 9-5　餐廳的固定成本與變動成本（資料來源：作者整理）

　　損益平衡是訂價時的基本依歸，如同圖 9-5 的例子所示，訂價越高，達到損益平衡點所需要的銷售量越低，但重點是這種高額訂價如上例的 600 元套餐，消費者能夠接受嗎？把思維再次拉回到圖 9-4，訂價必須與產品、市場、促銷通路相結合，除了要考量產品成本外，還需要注意產品（供給）與市場（需求）的結合，也就是產品的價值為何、要賣給誰、以及他們願意付出多少價錢來買這個產品？另外一方面，當組織的促銷與通路能力極強，可以把產品用高於競爭者的價格賣出去，這些多出來的收益也代表組織促銷與通路能力的價值。總結行銷組合與訂價的關係，價格必須與其他行銷組合的元素相結合，因此至少必須考量三個層面的因素：(1)是否反應成本；(2)是否反映顧客需求與產品價值；(3)是否反映組織的促銷與通路能力。

三、需求層面

　　在這個層面共有兩個因素需要考量，包括市場供需與競爭者。

1.市場供需

　　首先在市場供需的部分，我們已經介紹過經濟學的需求法則（如圖 9-

1、圖 9–2）；在這個市場機制的調節下，具有特殊性或市場競爭程度較低的產品，在提高價格後，由於消費者沒有其他替代產品可以購買，因此整體營收可能會比調高價格前更高，反之當產品不具特殊性或市場上有許多替代產品時，調高價格後許多消費者會選擇其他替代產品，因而造成整體營收的下降；在訂價時，必須考量上述市場供需的機制，並且考慮自身產品的彈性。

2.競爭者

在競爭市場中，顧客會比較價格、產品功能、服務、產品價值，因此訂價時必須充分瞭解競爭者的產品與價格，並持續觀察他們的動態，當我們要調整價格時，也必須評估競爭者的反應。

9–5 訂價方法

根據上述影響訂價的因素，我們可以整理出四種主要的訂價方式，包括成本訂價法、損益平衡訂價法、價值訂價法與競爭訂價法。

一、成本訂價法

成本訂價法 (cost-based pricing) 是最簡單的方法，根據這個方法，只要把成本加上預期的利潤，就可以得到價格，餐廳與酒吧最常使用這個方法，假設一瓶啤酒的成本為新臺幣 40 元，若酒吧將利潤設定為成本的三倍，訂價就是 160 元；此外，許多餐廳習慣把成本壓在售價的 40% 以下，因此售價就是成本的 2.5 倍，這是成本訂價法的另一個例子。

成本訂價法因為簡單而受到許多餐飲業者的歡迎，這個方法還有其他兩個優點，包括它可以讓經營者專注於檢討成本，以及確保我們

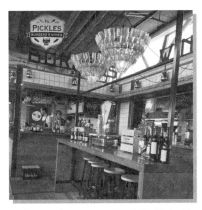

照片 9–7　酒吧裡所有飲料的訂價通常高於外面的零售價，但是酒吧販賣的除了酒品之外，還包括飲酒的氣氛、酒保的專業等等，這些都屬於影響訂價的因素。（圖片來源：作者）

獲得預估的利潤（如果產品可以被順利賣出去的話）。但這種訂價法的主要缺點是只考量供給層面，這樣訂出來的價格有可能會太高或太低，對於力求產品差異化或建立品牌價值的組織，這樣的訂價方法並不恰當。

二、損益平衡訂價法

損益平衡訂價法 (break-even pricing) 也與成本有關，成本可以分為固定成本與變動成本，在一定的產能範圍內，平均成本會隨著銷售量的上升而下滑，比如在圖 9–5 的例子中，當賣出 100 份套餐時的平均成本為 1,200 元，賣出 200 份時平均成本為 700 元，賣出 400 份為 450 元，當賣出 500 份時平均成本已經下滑到 400 元。損益平衡訂價法是以打平成本為主要訂價目標，假設預估能夠賣出 500 份套餐，達到損益平衡的最低訂價就是 400 元。由於旅館沒有賣出去的房間不能當作存貨，食材也有一定的保存期限，因此許多餐廳與旅館會希望在不影響既有的供需情況下，用更低的價格把產品賣出，而這個價格的底線是每單位的變動成本。比如在圖 9–5 的例子中，該餐廳可以在下午茶時段用 250 元的價格賣套餐，這個價格雖然低於上述損益平衡的目標價 400 元，但這 250 元至少可以抵銷 200 元的變動成本，然後剩下的 50 元可以攤平部分固定成本（與圖 9–5 呈現的似乎有些差異）。

上述的方法已經在餐旅產業中被廣泛使用，但成功的前提是低價策略不能影響到既有的供需情況，所以必須有嚴格的管控機制，規定低價賣出的數量、時間、方式與對象；此外，我們必須再次提醒降低價格對利潤的殺傷力，如我們曾經提過的圖 9–3 所示。假如產品本身的獲利率不高，若要維持相同的總利潤，小幅的降價都必須仰賴銷售量大幅的提升，因此，除非是在產能極大或商品無法轉換存貨的情況下（比如一間擁有上百間客房的旅館），許多業者還是希望致力於產品的差異化，進而維持產品的價值感，並且用此價值感來訂價。

三、價值訂價法

價值的意義除了可以用價值公式（給顧客的利益 – 顧客付出的成本）來解釋外，也代表產品與顧客需求的緊密結合，價值訂價法 (value-based pricing) 是依據顧客所認定的產品價格來訂價，使用這個方法不代表不用考慮成本，而是用另一種思維來評估顧客需求、成本與價格間的關係。

以旅館為例，傳統星級旅館通常把成本平均花費在服務、外觀、餐廳、大廳、房間與其他如休閒設施等硬體設備上，當旅館的星級越高時，該旅館的平均投資也越高。經濟型旅館的投資方式完全不同，他們有精確的市場區隔，僅在顧客認為重要的部分進行投資，例如經濟型旅館的客人使用旅館公共空間的機會較少，因此重點在於房間內部，經濟型旅館可以把投資在公共空間硬體設備的錢省下來，用以加強房間的舒適度與清潔度。因為投資房間所需的資本遠低於其他硬體設備，所以經濟型旅館不但可以提供比一般一到三星旅館更舒服的客房，價格還可以更低。經濟型旅館的經營思維把市場、產品、價值與訂價完全結合在一起，這種想法正是價值訂價法所追求的目標，不但要考量成本，更要尋找產品供給與顧客需求的良好配對。

📷 照片 9–8；照片 9–9 星級旅館通常在公共空間的投資較高，進入飯店時享用「免費使用」的設施，通常都已反映在所負擔的房價上。有些泳池不但可以遠眺海洋，更可以在池中享受投籃的樂趣，玩累了更有吧檯提供的飲料；更有甚者，在飯店有絕佳觀賞日出的優勢，這些附加的服務都是來此度假遊玩的旅客所考慮的範圍。
（圖片來源：作者）

 ## 四、競爭訂價法

競爭訂價法 (competition-based pricing) 就是以競爭者的價格為主要訂價的考量。組織可以比較自身產品與競爭者產品的優劣，進而訂出比競爭者較低、相同或較高的價格。假設我們的新產品剛進入市場，新市場知名度有限，因此可以採取比競爭者稍低的價格，反之如果這個新產品有明顯的特殊性，也可以採取比競爭者稍高的訂價，藉以建立高價值的產品形象。

另一方面，在與競爭者比較時，我們建議同時考量價格與成長率，如果相較於競爭者的價格與成長率都較低，表示我們產品的價值出了問題，因此應該徹底檢討產品是否能夠符合主要客群的需求，反之，如果價格與成長率都高於競爭者，表示產品價值高於競爭者，所以建議徹底瞭解分析自身產品的優勢，進而考量是否有再漲價的空間；假設情況是高價格、低成長率，我們必須考量自身產品是否能夠提供更高的價值，如果沒有，現在的訂價是不是太高了？反之，當情況是低價格、高成長率時，我們應該去瞭解價格是不是自身產品的唯一競爭優勢，如果不是，就可以考慮是否有上漲的空間。

9-6 價格策略矩陣

以上四種方法提供訂價時的基本依據，這幾個方法各有其優缺點，成本訂價法與損益平衡訂價法偏重於成本的考量，當組織採用這兩種方法時，會傾向用壓低成本的方式來提升獲利，價值訂價法與競爭訂價法則著重於市場競爭，因此採用後兩種方法的組織會傾向用產品差異化來提升獲利；因此我們可以結合四種方法，根據內外部情勢，分析「降低成本」與「差異化產品」的機會，進而採取不同的價格策略。

當降低成本的機會高、但差異化產品的機會低時，建議採用成本訂價法或損益平衡訂價法來訂價，並致力於降低成本。

1.市場滲透

　　如果這個市場的顧客對價格敏感度較高時 (產品具有價格彈性)，可以更積極地採用低價來增加市場佔有率或銷售量，這個策略稱為市場滲透 (market penetration)，但依然要注意價格戰的風險。

2.市場吸脂

　　反之，當降低成本的機會低、但差異化產品的機會高時，價值訂價法與競爭訂價法是較適宜的選擇，尤其是當組織致力於產品的差異化時，藉由價值的提升，可能讓消費者對價格的敏感度降低，因此有調高價格的空間，這個策略稱為市場吸脂 (market skimming)。

　　當降低成本與差異化產品的機會都高時，這是絕佳的情況，組織可以依據發展目標，選擇任何一種訂價方法。如果主要的目標是持續降低成本，策略方針應該傾向市場滲透；如果目標是持續差異化產品，策略方針則應該傾向市場吸脂。反之，當兩種機會都不高時，唯一的方法是採取競爭訂價法，訂出比競爭者更低的價格，但長期看來，如果競爭者知道我們沒辦法在成本與差異化產品上有任何作為，我們遲早會被迫離開市場。

9-7　其他訂價策略

　　最後，我們將再介紹三種訂價策略，包括尊榮訂價策略、價格調整策略與包裝訂價策略。

 ## 一、尊榮訂價策略

　　尊榮訂價策略 (prestige pricing) 就是在市場上宣稱自己的產品擁有最高的價值，這種方法鎖定頂級的消費族群，訂價當然也比所有的競爭者都更高，而且一旦訂下價格後，價格就沒有再往下調降的空間，因為降價反而會折損產品的尊榮感，造成產品價值感的下滑。

二、價格調整策略

　　價格調整策略 (price adjustment) 就是針對不同客群、時間、銷售通路，採用不同的訂價。採取這種策略時，訂價的差別與產品的成本沒有太大的關係，比如針對團體旅客通常可以有折扣上的優惠，旅行社也會跟航空公司或旅館簽約，保證每年可以帶來一定數量的顧客。航空公司與旅館通常會給予旅行社比一般團客更優惠的價格，這樣的優惠折扣或許會侵蝕利潤，但誠如本章在損益平衡訂價法當中所述，賣不掉的房間與機位沒辦法轉成存貨，所以旅館與航空公司會願意用低於訂價、但至少高於單位變動成本的價格，將產品售出。

照片 9-10；照片 9-11　客房所提供的價格，雖然在淡旺季有明顯的落差，但不變的是所提供的服務與客房的舒適度，這些都不會因為價格不同而有所差異。(圖片來源：作者)

　　在旅遊業當中，依據淡旺季（或平日假日）而提供折扣是很常見的。以旅館為例，通常只有在過年期間、連假或旺季週末（週五與週六）會收取原價，其餘大部分的旅館平日都提供折扣價，等同於有不同的訂價；另外許多公司會依據顧客購買的時間而給予折扣，大部分的顧客購買產品的時間會集中在出發前一個月到三天以前，因此許多公司會推出特別折扣給提早購買 (early bird sale) 或最後一刻才購買 (last minute sale) 的顧客。如果類似的促銷

活動可以被妥善管理，將可以在不影響原有價格與供需的情況下，吸引到另外一群對價格敏感度更高的族群。

　　我們也可以選擇用通路來區別價格，比如網路的價格通常比實體通路更便宜，由於網路上資訊透明度比較高，網路消費者對價格也比較敏感，所以不得不採取更低的訂價。但習慣到實體通路的消費者不見得會知道網路上的價格，所以採用較高的訂價不會對銷售量有太大的影響。然而隨著行動上網之普及，線上線下的價差越來越難以不被發現，為避免消費者不滿，在使用此手法時不可不慎。

三、包裝訂價策略

　　包裝訂價策略 (price bundling) 就是把許多產品包裝在一起販售，比如 A 產品原價 50 元、B 產品原價 30 元、C 產品原價 100 元，現在把三個產品包裝在一起販售，訂價則一定要比 180 元 (= 50 + 30 + 100) 更低，否則消費者會覺得沒有價值。

　　包裝訂價策略的主要優點是可以在降低價格促銷的同時，不影響產品的價值感，比如對旅館而言，如果一直保持高訂價會造成太多的空房，降低價格又害怕會影響產品的價值感，讓那些原來用高訂價購買的顧客覺得不值得，因此就可以將房間與航空機票包裝在一起販售，這樣可以讓購買套裝產品的顧客覺得划算，也不會讓只購買房間的顧客覺得旅館一直在降價促銷。

案例問題與討論

1. 影響飯店訂價因素有哪些？
2. 從供給層面和需求層面改變價格產生的效應有何不同？
3. 何謂市場滲透訂價法和市場吸脂訂價法？
4. 競爭訂價法在市場上有哪些明顯的例子？這樣的訂價法對組織有何利弊？

1. **產品價格的重要性主要反映於以下兩點**

▷ 價格與利潤息息相關

▷ 價格是所有行銷組合元素中，最容易被改變者

2. **從需求層面分析改變價格的效應，主要有以下兩個重點**

▷ 根據經濟學的需求法則，當價格越高時，需求量越低

▷ 當調降價格後，雖然需求量會升高，但總營收不一定會提高

3. **價格彈性可以分析調整價格後總營收的改變**

▷ 當價格變化的幅度高於需求量變化的幅度時，表示價格彈性小於1（不具
 彈性）

 • 調漲價格時，總營收會增加（在其他因素不變的情況下）

 • 降低價格時，總營收會減少（在其他因素不變的情況下）

▷ 當價格變化的幅度低於需求量變化的幅度時，表示價格彈性大於1（具有
 彈性）

 • 調漲價格時，總營收會減少（在其他因素不變的情況下）

 • 降低價格時，總營收會增加（在其他因素不變的情況下）

4. **價格彈性可視為顧客對產品價格的敏感度，影響敏感度的因素包括**

▷ 替代產品的多寡（替代產品越多，敏感度與價格彈性越高）

▷ 產品差異化的程度（差異化程度越高，敏感度與價格彈性越低）

▷ 顧客總消費金額的高低（當產品總價越高，顧客對該產品的敏感度與價格
 彈性越高）

5. **從供給層面分析改變價格的效應，主要有以下兩個重點**

▷ 當獲利率不高時，若要維持現有的利潤，小幅的調降價格，也需要銷售量
 大幅度的增加

▷ 維持價格與獲利率是維持利潤的主要方法

6.訂價要考量以下層面的因素

▷ 組織內部層面

- ‧發展目標
- ‧行銷組合
- ‧成本

▷ 行銷組合

▷ 需求層面

- ‧市場供需
- ‧競爭者

7.有四種主要的訂價方法，包括

▷ 成本訂價法：以成本加上欲得到的利潤來訂價

▷ 損益平衡訂價法：以達到損益平衡點為目標來訂價

▷ 價值訂價法：以產品的價值來訂價

▷ 競爭訂價法：以競爭者的價格為主要的訂價依據

8.價值策略矩陣可為選擇訂價方法的策略性依據

▷ 當降低成本的機會高、產品差異化的機會低時

- ‧適合採用成本訂價法或損益平衡訂價法
- ‧建議降低價格、採用市場滲透的策略

▷ 當降低成本的機會低、產品差異化的機會高時

- ‧適合採用價值訂價法或競爭訂價法
- ‧建議提高價格、採用市場吸脂的策略

▷ 當降低成本與產品差異化的機會均高時

- ‧佔有絕佳的優勢地位
- ‧可依組織目標採取市場滲透或市場吸脂的策略

▷ 當降低成本與產品差異化的機會均低時

- ‧短期建議以低於競爭者的訂價維持生存
- ‧長期建議退出市場

9.其他訂價策略

▶ 尊榮訂價策略：鎖定頂級消費族群
▶ 價格調整策略：針對不同客群、時間、銷售通路，採用不同的訂價
▶ 包裝訂價策略：把許多產品包裝在一起販售

自我評量

一、是非題

（　　）1.當價格彈性大於 1 時，提高價格將使總營收上升。

（　　）2.價格彈性之公式為（需求量的改變比例）/（價格改變的比例）。

（　　）3.當產品總價越高，顧客對該產品的敏感度與價格彈性越低。

（　　）4.產品成本中的變動成本會隨著銷售量而增加，因此平均成本也會隨著銷售量的上升而上升。

（　　）5.價值訂價法是依據顧客所認定的產品價格來訂價，因此不用考慮成本。

（　　）6.積極用低價增加市場佔有率或銷售量之策略稱為市場滲透。

（　　）7.價格是所有行銷組合的因素中，最難被改變的一項，因為改變價格難以被消費者所接受。

（　　）8.品牌價值的建立將有助於組織的長期利潤並可培養忠實的顧客群。

（　　）9.成本訂價法可以讓經營者專注於檢討成本，以及確保企業獲得預估的利潤。

（　　）10.價值訂價法是用異於成本考量的思維來評估顧客需求、成本與價格之間的關係。

（　　）11.競爭訂價法是以競爭者的價格為主要訂價的考量，並以訂定比競爭者更低的價格為主要策略。

（　　）12.價值訂價法與競爭訂價法著重於市場競爭，因此採用此兩種方法的組織會傾向用壓低成本來提升獲利。

（　　）13.市場的顧客對價格敏感度較高時，可以更積極地採用低價來增加市

場佔有率或銷售量，此種策略稱為市場滲透。

() 14.由於觀光產品具有無法儲存的特質，因此業者願意用低於訂價、但至少高於單位變動成本的價格將產品售出，此為價格調整策略。

() 15.訂價時只需考慮需求層面即可，需求越大，訂價就可提高；反之需求越小，訂價立即降低。

二、選擇題

() 1.下列何者之定義為「當產品價格改變時，需求量相較於價格改變量的改變比例」？

⑴需求彈性　⑵價格彈性　⑶獲利率　⑷賠率

() 2.在其他因素不變下，當價格變化的幅度高於需求量變化的幅度時，將會產生下列何種情況？

⑴調漲價格時，總營收會增加　⑵調漲價格時，總營收會減少　⑶降低價格時，總營收會增加　⑷以上皆非

() 3.影響顧客對產品價格敏感度之因素為何？

⑴替代產品多寡　⑵產品差異性　⑶產品總金額　⑷以上皆是

() 4.當市面上出現許多替代產品時，乃進步產品生命週期的哪個階段？

⑴導入期　⑵成長期　⑶成熟期　⑷衰退期

() 5.最容易被改變之行銷元素為何？

⑴價格　⑵通路　⑶具體感受　⑷服務人員

() 6.老闆欲得知產品利潤時需有下列哪些資訊？

⑴獲利率　⑵價格變化比例　⑶單位價格　⑷需求量變化比例

() 7.訂價需考慮組織內部與需求層面之因素，請問下列何者屬於需求層面？

⑴成本　⑵競爭者　⑶發展目標　⑷行銷組合

() 8.對組織內部層面而言，何者是影響訂價最重要的因素？

⑴成本　⑵競爭者　⑶發展目標　⑷行銷組合

() 9.企業建立品牌之目的為何？

⑴維持產品的價格　⑵培養忠實顧客群　⑶累積產品在顧客心中的
價值　⑷以上皆是

（　）10.何種訂價法只考慮到供給層面？

⑴成本訂價法　⑵損益平衡訂價法　⑶價值訂價法　⑷競爭訂價法

（　）11.何種訂價法須有嚴格的管控機制，並在「低價策略不能影響既有的
供需情況」前提下會成功？

⑴成本訂價法　⑵損益平衡訂價法　⑶價值訂價法　⑷競爭訂價法

（　）12.依據顧客所認定的產品價格來訂價之方法為下列何者？

⑴成本訂價法　⑵損益平衡訂價法　⑶價值訂價法　⑷競爭訂價法

（　）13.需同時考慮售價與成長率之訂價法為何？

⑴成本訂價法　⑵損益平衡訂價法　⑶價值訂價法　⑷競爭訂價法

（　）14.在何種情況下廠商應降低價格，採用市場滲透的策略？

⑴降低成本的機會高、產品差異化的機會低　⑵降低成本的機會
低、產品差異化的機會高　⑶降低成本與產品差異化的機會均高
⑷降低成本與產品差異化的機會均低

（　）15.當降低成本與產品差異化的機會均低時，企業短期可使用之策略為
何？

⑴採用價值訂價法　⑵採用市場吸脂策略　⑶採用成本訂價法　⑷
以低於競爭者的訂價維持生存

（　）16.旅行社給予團體旅客較優惠之售價，此乃基於何種訂價策略？

⑴尊榮訂價策略　⑵價格調整策略　⑶包裝訂價策略　⑷市場滲透
策略

（　）17.旅行社將飯店與機票組合成自由行產品銷售，此乃何種訂價策略？

⑴尊榮訂價策略　⑵價格調整策略　⑶包裝訂價策略　⑷市場滲透
策略

（　）18.何種訂價策略之優點為在降低價格促銷的同時，不影響產品的價值
感？

(1)尊榮訂價策略　(2)價格調整策略　(3)包裝訂價策略　(4)市場吸脂策略

(　　) 19.訂下售價後就沒有往下調降的空間，此乃是指何種訂價策略？

(1)尊榮訂價策略　(2)價格調整策略　(3)包裝訂價策略　(4)市場滲透策略

(　　) 20.當組織目標為持續生產差異化商品時，此時策略方針應為下列何者？

(1)尊榮訂價策略　(2)價格調整策略　(3)包裝訂價策略　(4)市場吸脂策略

三、簡答題

1.請簡述從需求層面分析改變價格效應之重點為何？

2.請問從供給層面分析改變價格效應之重點為何？

3.請問何處可知產品訂價之重要性？

 Memo

第 10 章

行銷通路

 本章學習目標

1.瞭解行銷通路的基本概念

2.瞭解行銷通路的功用

3.瞭解觀光餐旅產業中的行銷通路

4.瞭解如何選擇行銷通路

5.瞭解如何管理行銷通路

　　我們常說行銷組合當中有 4 個 P，包括產品 (product)、顧客 (people)、通路 (place) 與促銷 (promotion)，在之前的章節中，我們已經詳細介紹過產品與顧客，本章的焦點則是通路，然而通路在行銷 4P 中的英文用詞為 "place"，這個用詞會讓人誤以為「行銷通路」等同於「賣東西的地方」，事實上，行銷通路的概念在於如何把產品推到市場上，它與顧客關係管理有很大的關係，甚至和產品銷售前、銷售中與銷售後的許多環節都扣在一起，在本章的第一部分，我們將詳細地闡述行銷通路的相關概念，並且進一步說明行銷通路的功用為何。

　　接著，我們將分別從不同觀點介紹觀光餐旅產業中的行銷通路，包括消費者、旅行社與旅館三個不同的角色，並進一步分析網際網路 (internet) 與旅遊地行銷組織 (destination marketing organization, DMO) 所扮演的通路角色，此部分為本章的第二個重點；在本章的後半段，焦點將放在如何選擇與管理行銷通路，如果行銷通路選擇或管理不當，可能會發生兩種致命的情況，一種是花費極高成本但卻無助於銷售量，第二種情況是把產品利潤拱手讓給下游通路商，為了避免這兩種情況，各位應該深入瞭解如何選擇與管理行銷通路。

10-1　行銷通路的概念

　　行銷通路可以簡單定義為 「連結組織產品與顧客的通路」，因此英文 "place" 這個名詞僅能解釋行銷通路部分的功能，行銷通路的角色不僅是賣東西，還必須扮演「與顧客溝通」的重要角色。溝通的意思一方面表示讓顧客瞭解產品功能與優劣，另一方面也讓組織瞭解顧客的偏好與需求，釐清這一點之後，下一個重點在於「組織是否需要自己擁有通路」？

　　從專業分工的角度來看，行銷通路存在的意義是被肯定的，比如一家餐廳需要許多不同的餐具與食材 ， 每種餐具與食材也有不同的製造商與供應商，中間如果沒有行銷通路的連結，餐廳的採購經理必須接觸不同的供應商，他們不但要瞭解產品的品質，還得比較不同供應商的價格，各位應該可以想

像這將會是一件十分龐雜的任務。反之供應商也必須一一與不同餐廳接觸，每家餐廳所須採購的貨品數量可能僅是少量而多樣，必須耗費的溝通成本也十分可觀。因此行銷通路可以適時扮演橋樑的角色，餐廳的採購經理可以直接尋求中間商（行銷通路）的幫助，一次獲得該中間商所代理所有產品的資訊，反之供應商也不需疲於尋找顧客，只需要委託中間商即可，所以行銷通路的存在能夠讓買賣雙方都受益。旅行社代表另一個行銷通路的例子，一趟旅遊必須預定機票、旅館、當地交通與套裝行程等，旅客可以透過旅行社一次解決這些需求。

然而，行銷通路與產品賣方的關係不盡然是夥伴關係，假設有一件產品的售價是新臺幣 100 元，當行銷通路把產品賣出去後，可能只會給供應商 80 元，如果這個通路更為強勢，供應商必須仰賴通路才能把產品賣出去，這時候通路商的議價能力會更高，換言之供應商不得不讓通路商分食獲利。簡單來說，供應商與通路商也存在競爭的關係。

事實上，隨著網路的崛起，許多供應商都利用網路直接與顧客溝通，並利用企業專屬網站或粉絲專頁進行顧客關係管理的工作，讓顧客加入會員，使用電子郵件信箱或透過社群媒體進行 直接行銷 (direct marketing)。這些作為都大大地

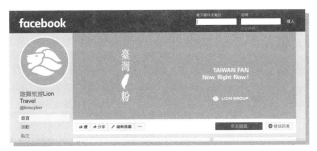

照片 10-1　臉書的宣傳是行銷通路最直接的一個方式，透過創新、創意的標題，吸引消費者的目光，達到廣告目的。（圖片來源：雄獅臉書官網）

影響到中間通路商的利基，這種現象被稱為「去中間化」(disintermediation)，甚至有人推測旅行社的角色會越來越薄弱，一直到完全消失為止。但是網際網路發達了這麼久，中間通路並沒有被完全淘汰，因為消費者需要同時購買許多產品、同時比較不同產品的價格或是申辦簽證，這依然是中間商生存的最大利基，而且仍有許多旅客需要這些服務。再者，供應商依然需要不同的通路，藉此使用區隔訂價的策略。比如在某些通路採用低價策略，希望至少

能以成本價將產品售出,但在自己擁有的通路保持一定的售價,如此才能穩固產品價值與基本的利潤。總而言之,供應商與通路商的關係既是競爭、也是合作,這一點將是本章討論的主軸之一。

10-2 行銷通路的功用

我們進一步來談行銷通路的功用,如圖 10-1 所示,中間通路商至少有七種功用,當通路商面對顧客時,他們必須瞭解顧客的需求,並提供符合顧客需求的產品,此乃發揮溝通的功用,在溝通的過程中,通路商必須提供顧客足夠的資訊,藉以作為顧客決策的依據,有時候顧客的需求無法用單一產品滿足,所以通路商可以將許多產品包裝在一起,甚至扮演更主動的角色,積極促銷宣傳自身代理的產品。

另一方面,當通路商面對供應商時,通路商通常需要管理部分的存貨,此外,還需要提供資金周轉,並承擔部分的風險。在觀光餐旅產業中,由於大部分的產品都是無形的,因此通路商不需要處理存貨管理的問題,他們的功能大多發揮在與顧客的溝通,接下來我們開始來介紹觀光餐旅產業中的行銷通路。

圖 10-1　行銷通路的功用（資料來源:作者整理）

10-3 觀光餐旅產業中的行銷通路

此處，我們想從不同的觀點來分析觀光餐旅產業中的行銷通路，由於消費者是啟動一切商業競合的原動力，因此當分析行銷通路的角色與其對上游供應商的關係時，還是必須從消費者的需求出發。澳洲學者皮爾斯 (Douglas Pearce) 針對行銷通路，提出一套完整的國際觀光旅客需求模型，這個模型可以幫助觀光產業中的通路商瞭解自身的定位，以及如何透過滿足顧客需求來取得競爭優勢（詳見圖 10-2）。

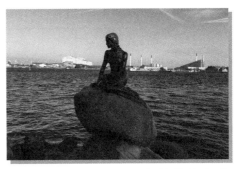

照片 10-2　美人魚的故事家喻戶曉，在丹麥哥本哈根港口，安靜望向遠方，彷彿等待遠方王子的歸來。（圖片來源：作者）

對通路商來說，瞭解旅客如何旅遊、以及如何安排遊程是非常重要的，如圖 10-2 所示，我們可以將國際觀光分為散客與團客，這些旅客的需求必須從時間與地點來衡量，結合這兩個變因後，可以將其分為「旅遊前」、「前往旅遊地途中」與「在旅遊地時」三種情境。在這三個情境下，旅客皆需要搜尋相關的旅遊資訊，並選擇不同的旅遊產品或套裝行程，最後下單購買產品。在不同情境時，需求程度會有所不同，從另一個角度來看，旅客的需求通常會針對交通、住宿與景點活動三個面向，交通又可以再分為「前往旅遊地的交通」與「在旅遊地的交通」，以上這些變因與分類都被皮爾斯博士整理在需求模型中。

事實上，團客與散客的需求差異十分大，團客絕大部分的需求都產生在「旅遊前」，他們在蒐集一定數量的旅遊資訊後，根據旅行社所提供的標準化行程做選擇，這些行程通常是全包式的，而且通常只需要一次的購買交易（支付旅遊團團費）。當這些旅客啟程後就不會有太多個人需求的選擇，頂多在旅遊地時需要一些關於旅遊地的景點活動資訊，或在當地購買自費行程或紀念

旅客區隔	旅遊前				前往旅遊地途中				在旅遊地時			
	資訊	選擇	套裝	購買	資訊	選擇	套裝	購買	資訊	選擇	套裝	購買
散客												
前往旅遊地的交通	一般與特定	多元	無	主要	✕	✕	✕	✕	✕	✕	✕	✕
在旅遊地的交通	一般與特定	部分	無	少部分	一般與特定	部分	很少或沒有	部分	特定	多元	很少或沒有	多重
住宿	一般與特定	部分	無	少部分	一般與特定	部分	很少或沒有	部分	特定	多元	很少或沒有	多重
景點與活動	一般與特定	部分	無	少部分	一般與特定	部分	很少或沒有	部分	特定	多元	很少或沒有	多重
團客												
前往旅遊地的交通	一般與特定	多樣標準化的選擇	全包式套裝	一次	✕	✕	✕	✕	✕	✕	✕	✕
在旅遊地的交通	一般與特定	多樣標準化的選擇	全包式套裝	一次	✕	✕	✕	✕	✕	✕	✕	✕
住宿	一般與特定	多樣標準化的選擇	全包式套裝	一次	✕	✕	✕	✕	✕	✕	✕	✕
景點與活動	一般與特定	多樣標準化的選擇	全包式套裝	一次	✕	✕	✕	✕	特定	有限	可能	選擇性

圖 10-2 國際觀光旅客的需求模型 （資料來源 ： 修改自 Pearce, D. G.(2008.) "A needs-functions model of tourism distribution". *Annals of Tourism*, 35, 154）

品；反之，散客自己規劃行程，大多數的散客在抵達旅遊地前僅會預訂「前往旅遊地的交通工具」，有些散客會先預訂住宿地點，但其他部分的遊程安排都會在抵達旅遊地之後才決定，因此散客從出發前到抵達旅遊地之後，一直有蒐集旅遊資訊的需求，而且許多購買行為會到旅遊地之後才產生；還有一種介於散客與團客的旅遊型態，這些旅客可能是散客、也可能是團客，他們希望降低自助旅行的風險，卻又希望可以自己安排遊程，甚至保持部分的彈性，比如機加酒的行程（包含機票和飯店的自由行）就是一個例子，有些旅

客則是自己組團，規劃好所有行程的細節再由旅行社估價。

 一、團客

　　當面對不同旅遊類型的旅客時，各行銷通路必須採行不同的策略，並在不同的時間與地點著力。我們先來討論團體旅遊的部分，如圖 10–3 所示，所有的參與者可以分為消費者、通路商與供應商三大類，消費者希望購買旅遊產品（此處指旅遊套裝行程），供應商則希望把自己的產品賣給消費者，通路商則扮演橋樑的角色，一方面幫顧客尋找、組裝產品，另一方面也幫供應商流通、賣出產品。

　　圖 10–3 中共有三種不同的通路商，包括出境旅行社 (outbound travel agency)、旅遊批發商 (travel wholesaler) 與入境旅行社 (inbound travel agency)，這三者在臺灣都被稱為旅行社，有些規模比較大的旅行社，會同時承攬入境、出境與旅遊產品批發的業務，當旅客希望參加團體旅遊時，就會尋找居住地的出境旅行社，旅行社會針對顧客需求提供相關的資訊與諮詢服務，當旅客決定參加該旅行社的行程後，便付款給旅行社。出境旅行社的上游通常還有旅遊批發商，旅遊批發商的上游合作對象為航空公司與旅遊地的入境旅行社，旅遊批發商從這些合作對象取得相關的旅遊產品資訊，並代理各式旅遊產品，再賣給下游的出境旅行社。同樣地，旅遊地的供應商也不會直接與客源地的批發商接觸，在旅遊地通常也有許多旅行社專門承接入境團客的業務，他們負責包裝旅遊地的各種產品，然後再讓客源地的旅遊批發商代理這些產品。

　　圖 10–3 相當於團體旅客的市場地圖，從顧客到供應商之間有許多不同旅行社扮演通路商的角色，由於團體客人不會直接與旅遊地的供應商接觸，所以這些通路商的角色十分吃重，然而當顧客是喜愛自助旅行的散客時，通路商的功用就會大幅降低，接著我們就來進一步討論散客市場的情況。

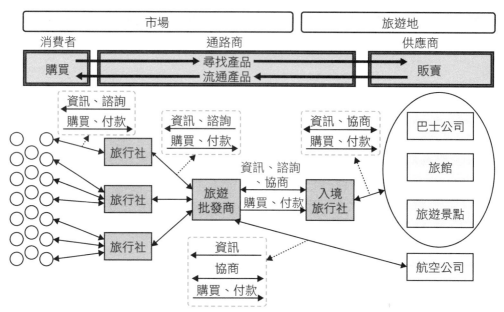

市場			旅遊地

消費者　　　　　　通路商　　　　　　供應商

購買 ← 　尋找產品 →　　　　　 販賣
　　　　　流通產品 →

資訊、諮詢
購買、付款

資訊、諮詢
購買、付款

資訊、協商
購買、付款

旅行社

巴士公司

旅遊
批發商

資訊、諮詢
、協商
購買、付款

入境
旅行社

旅館

旅行社

旅遊景點

旅行社

資訊
協商
購買、付款

航空公司

📎 圖 10–3　行銷通路在團體旅遊中的功用　（資料來源：修改自 Pearce, D. G.(2008.) "A needs-functions model of tourism distribution". *Annals of Tourism*, 35, 154）

🔍 二、散　客

📷 照片 10–3　自由行的驚奇在於可能在異地遇到親切溫暖的問候，介紹許多當地人的特殊景點。（圖片來源：作者）

　　散客的最大特色是不喜歡在旅遊前把行程安排妥當，尤其許多歐美旅客喜歡隨著自己興致旅遊，他們覺得把行程安排得太死，反而會沒辦法達到放鬆休閒的目的。越來越多的臺灣旅客也偏愛這種旅遊型態，尤其是較為年輕的族群，是伴隨著網際網路的發展而長大的，所以非常熟稔網路使用的方式，同時也較習慣利用網路直接下單購買。這種習慣帶給旅遊通路商非常大的威脅，因為這些消費者可以透過網路直接與供應商接觸，而且可以在網路上迅速找到許多產品的資訊，換句話說，在這個虛擬世界中，產品價格的透明度比真實世界高多了！

事實上，許多旅遊產品供應商也積極利用網路相關科技與消費者進行接觸，如圖 10-4 所示，網路已經改變行銷通路的版圖，旅館使用傳統的電腦訂位系統和全球訂位系統，藉此與旅行社和旅遊批發商相連結，另一方面也使用自有網站直接與顧客接觸。對供應商而言，取得最大的利潤當然是主要的營運目標，在產品沒有變動的情況下，通路會從兩方面影響供應商的利潤：第一個是銷售量，不同的通路會帶來不同的銷售量；第二個則是價格，不同的通路應該要採用不同的價格策略。

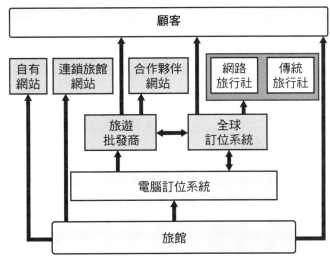

圖 10-4　旅館的行銷通路　（資料來源：修改自 Carroll, B. & Siguaw, J. (2003.) "The evolution of electronic distribution: Effects on hotels and intermediaries". *Cornell Hotel and Restaurant Administration Quarterly*, 44, 39）

 ## 三、旅遊地行銷組織

我們已經逐漸引出本章後半段的重點——通路的選擇與管理，在討論這兩個議題前，我們再介紹一個觀光產業中不可或缺的通路：旅遊地行銷組織。旅遊地行銷組織通常是非營利組織，他們的主要任務是旅遊地行銷或建立旅遊地良好的旅遊形象，有些國外政府基於觀光發展對當地的重要性，成立會議旅遊局 (Convention & Visitors Bureau, CVB)，會議旅遊局所扮演的角色與

旅遊地行銷組織十分類似。在臺灣，除了臺灣觀光協會外，其他類似的組織功能不彰，因此相關的任務都還是由中央的觀光局與縣市政府的旅遊相關單位負責，我們暫且把所有相關的組織稱為旅遊地行銷組織。

　　旅遊地行銷組織也是一個重要的通路，首先他們是旅客資訊來源的主要提供者之一。假設各位要到某一個旅遊地旅遊，通常會上網搜尋相關的資訊，最直接的搜尋方式就是在各大搜尋引擎鍵入該旅遊地的名稱。除此之外，許多散客會在抵達旅遊地才開始規劃旅程，因此他們會尋求旅遊地行銷組織的幫忙，比如大部分的機場或車站都設有旅遊服務中心，提供當地交通、景點與活動等相關旅遊資訊，以及旅遊諮詢的服務，這些服務都是旅遊地行銷組織的重要任務之一。另一方面，旅遊地行銷組織也可以向入境旅行社或客源地的旅遊批發商推銷產品，這種情況通常發生在新產品剛上市的時候，由於產品缺乏知名度，因此沒有被旅行社包裝到套裝行程當中，基於行銷該旅遊地的宗旨，旅遊地行銷組織當然肩負推銷新產品的責任。

照片 10-4　旅遊服務中心提供當地交通、景點及活動的相關資訊。當地的業者也可透過旅遊服務中心的傳遞，快速的將資訊傳到觀光客手中。（圖片來源：作者）

　　事實上，隨著網際網路普及化與市場分眾化的趨勢發展，旅遊地行銷組織的角色也逐漸在轉換。他們的主要任務不僅是行銷，而是更進一步連結該旅遊地的旅遊產品與資源，以提供旅客最佳的體驗，因此旅遊地行銷組織可以成為該地觀光發展的軸心。

10-4　通路選擇

　　進入本章的後半段，我們將討論通路選擇與管理的議題，在通路選擇的部分，本書將介紹一套完整的通路稽核程序，引導各位畫出自身公司的通路

地圖，並介紹如何利用通路地圖衡量自身的競爭優勢，進而擬定自身的通路選擇策略。

一、通路地圖

在作決策前總是需要評估各項選擇，因此我們必須先搞清楚有哪些可供選擇的通路，以及在這些通路中有哪些業者，當調查清楚後，我們可以將所有通路的連結畫成如圖 10–3 或圖 10–4 的通路地圖，最好還可以進一步掌握各通路業者的動態與市場佔有率，以及自身公司與競爭對手在各通路的業務比例，將這些資訊與通路地圖相結合後，就可以進一步評估自身組織的通路競爭優勢。

二、通路競爭優勢

通路競爭優勢可以從許多不同層面來評估，而且各層面是息息相關的，從最簡單的層面開始討論，到底是通路需要我們、還是我們需要通路？當一個產品是市場上的搶手貨時，消費者在某一個通路買不到該產品時，便會尋找其他通路，這時候是上游供應商佔有較佳的競爭優勢，因此供應商不需要花太多心力去說服通路商販售自己的產品，反而是通路商必須說服供應商，讓這個頗受消費者青睞的產品在自己的通路販賣；反之，當一個產品缺乏市場知名度時，供應商就必須極力遊說各通路商或提供更優惠的條件，希望自己的產品能夠被這些通路販售，否則消費者就完全沒有機會買到這個產品。

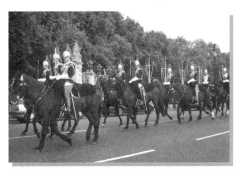

照片 **10–5**　選擇旅遊產品時，應確實瞭解旅遊地的行程安排、吃、住、交通等，可以透過網路比較自己喜歡的產品，再行購買。如果恰好旅遊碰上當地的特殊節慶或活動，體驗不同的文化，必定能為行程更添風采。（圖片來源：CATA）

以上是兩種極端的情況，差別在於供應商的產品是否在市場上有強勢地位，所

以雖然我們正在討論通路，真正的關鍵還是會回到產品與市場的層面。不過在真實世界中，僅有少數產品具有絕對的強勢地位，因此在一般的情況下，供應商都會針對不同的通路，採取不同的策略。結合上述的通路地圖，假設我們是一家供應商，供應下游一家通路商絕大部分的產品，但這家通路商僅佔我們業務的少數比例時，顯然是我們供應商佔有優勢；反之，如果我們大部分的產品都交給下游的一家通路，但這些產品只是該家通路商所有產品的一小部分時，就是該家通路商佔有較大的優勢，除非這家通路商是堅定的商業夥伴，否則供應商的獲利一定會逐漸被侵蝕。

在第一個層面我們用競爭的角度來分析供應商與通路商的關係，現在進入第二個層面，重新討論這兩者的關係。其實雙方的競爭不見得會做到步步進逼的情況，從價值鏈的角度來看，供應商與通路商分別為提升產品的價值做出貢獻，因此理應各自拿到合理的報酬。基於這個原則，許多上下游廠商會形成合作夥伴，簽訂契約保證彼此的權益，類似的契約或夥伴關係可以視為組織的競爭優勢（無論對供應商或通路商而言都一樣），因為當敵人變成同盟後，組織可以把資源移轉到其他地方。事實上，在商言商，經濟學家也假設所有商業經營的最終目的是利潤最大化，所以合作夥伴的建立也代表雙方的勢均力敵，或是彼此的組織能力確能為產品帶來附加價值，否則如果有一方佔有明顯的優勢，沒有理由不把對方完全擊垮。

比如當強勢的供應商碰到強勢的通路商（民眾最常使用的網路旅行社），旺季時該旅館根本不需要通路的幫忙，所以處於強勢的地位，但是到了淡季，位在觀光區內的旅館住房率都會大幅下滑（即使是最受歡迎的旅館也一樣），這時候旅館就需要通路的幫忙，在這種情形下，最好的方式還是結合成夥伴，讓旅館專注心力跟其他旅館競爭、旅行社也專注心力跟其他通路競爭，否則兩者相鬥只會導致兩敗俱傷的結果。

最後還是要回到能力與成本的老問題，創造強勢產品是組織能力之一，但是必須耗費龐大的資源與成本，找到好的通路商、建立長期夥伴關係也是能力之一，如果組織具備這個能力，就可以把資源移轉到產品開發或致力於

降低成本，當然我們也可以考慮自己建立通路，但重點是我們是否具備通路商的能力，如果沒有，建立這些能力需要多少成本呢？所以一切還是回到原點，組織的能力何在？以及需要多少成本？

三、通路選擇策略

我們可以將上述選擇通路的因素統合成兩個面向：

1. 通路價值

價值是針對我們自己而言，評估的方式就是我們從該通路獲得的利益減去付出的成本。

2. 通路的可管理性

簡單來說就是我們對該通路的控制程度。進一步將這兩個面向結合在一起，可以繪製出如圖 10–5 的矩陣圖，當一個通路的價值不高、也欠缺可管理性時，我們應該選擇淘汰這個通路，然而通路價值低、可管理性卻高時，我們應該針對該通路進一步取得價格控制權，以提升組織的利潤，反之當通路價值高、可管理性卻低時，我們應該設法提升其可管理性，其中建立夥伴關係是一個很不錯的選擇，當然，如果通路價值與可管理性皆高時，這是一個最好的選擇，我們應該盡力維持這個優勢的現況。

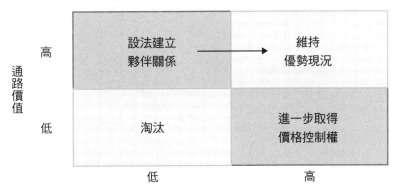

圖 10–5　通路選擇矩陣圖（資料來源：作者整理）

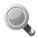 ## 10-5 通路管理

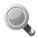 ### 一、垂直通路系統整合

討論過通路選擇後，本章的最後一部分將討論通路管理的議題，我們先來介紹一種近年來十分流行的行銷通路整合方式——垂直式通路系統。傳統的行銷系統如圖 10-3 所示，在整個產品供應鏈中，供應商與通路商各司其職，但由於各自追求利潤極大化，所以十分容易產生商業上的衝突，影響整體供應鏈的穩定性，為了克服這些不穩定的因子，供應商與通路商各自尋找垂直整合的可能性，比如啤酒供應商建立自己的酒吧，或是旅遊批發商開始經營出境與入境旅行社的業務。

🖉 圖 10-6　傳統式與垂直式行銷通路系統比較——以團體旅遊為例 （資料來源：作者整理）

傳統式與垂直式通路系統的比較如圖 10-6 所示，在垂直式系統中，各成員的角色依然相同，但是同一家公司可能同時扮演好幾種角色，基於降低競爭威脅性、提高通路的可管理性與維持產品供應鏈的穩定性，尋求行銷通路系統的垂直整合是管理通路的可行選擇之一。

二、加　盟

加盟與聯盟是另外兩種常見的通路管理方式，加盟簡單來說就是當我們擁有一套引以為傲的商業公式，比如說麥當勞的產品、產品製作流程與內部管理程序等，但又缺乏資金擴展通路，就利用這套公式來吸引業者加盟，一方面拓展供應商的通路，另一方面也可以成就許多加盟業者的事業。

談到此處，或許有人已經想起這個重要的議題，要如何管理加盟業者，以及如何收取加盟金與分攤利潤？麥當勞成功的案例剛好可以回答這個問題，事實上在麥當勞剛開始擬定加盟計畫時，美國已經有上百家類似的加盟連鎖店，但許多連鎖品牌由於加盟店的服務品質太差，因此最後導致品牌形象的整體瓦解。分析他們失敗的原因，重點在於連鎖品牌業者收取過高的權利金，並且疏於管理旗下的加盟業者，有鑑於此，麥當勞僅收取合理的權利金，讓加盟業者能夠真正賺到自己的錢，因此麥當勞母公司的策略是：視加盟業者為合作夥伴，而不是等著被壓榨的金雞母。這個策略讓麥當勞的通路發展計畫大為成功，進而成為全球速食餐廳的領導品牌；另一個成功案例「星巴克咖啡」則是採用更為保守的方式拓展業務，為了控制每一家店的品質，星巴克用直營店的方式拓展通路，這麼做必須要有大量資金的支援，不過這剛好顯現星巴克在集資方面的過人能力。這兩家成功的品牌都知道管理每一家分店的重要性，不過他們所採行的拓展通路模式是截然不同的。

三、聯　盟

另一種常見的方式是聯盟，尤其在旅館與航空公司產業。在許多剛發展入境旅遊市場的國家，對於外資通常都設有較高的限制，因此國際旅館品牌

會用聯盟的方式與當地旅館業者結盟，一方面拓展品牌在全球版圖中的據點，另一方面也提供當地旅館專業的管理與服務系統。在一些沒有投資限制的國家，基於資金成本與風險的考量，國際旅館品牌也會選擇採取類似的方式拓展據點。在航空業，大部分的航空公司都會與同業結盟，結盟後可以擴大服務範圍、並提升產品的價值，尤其在全球化的趨勢下，許多旅程需求會包括一段國際航班與一段（或多段）國內航班，當專營國際線與國內線的航空業者結盟後，彼此都可以從中獲得利益，因此這種方式在航空產業中十分受到歡迎。

四、管理通路商

　　身為產品供應商，除了上述方法外，有時候我們還是需要下游的批發商、零售商或經銷商的幫忙，這時候等於把產品銷售的任務寄託在這些通路商上，所以供應商必然會想「管理」他們，如果這些通路商擁有相當的價值，我們必須把他們視為「顧客」，所以我們必須盡可能瞭解這些顧客，然後取得對自身產品的銷售掌控。

　　事實上，最成功的管理方式是在第一步就找到合適的通路，最簡單的衡量標準是該通路的價值與可管理性，雖然這跟尋找終身伴侶一樣複雜困難，但這兩個衡量標準還是很有幫助的。接著，即使你已經找到最好的通路商，一定還有改進的空間，所以供應商應該設法提供一個雙向溝通的管道，設法為銷售績效做出努力，供應商也可以對通路商提出員工訓練計畫，這麼做的目的類似銷售績效計畫，一方面增加與通路商的溝通，另一方面增加供應商對通路商的控制。

照片 10-6　星空聯盟 (Star Alliance) 旗下航空公司，包含我國長榮航空（圖片來源：星空聯盟官網）

案例問題與討論

1. 旅遊通路商對散客而言，有哪些功用？
2. 販售旅遊商品的網路通路商應該注意哪些要點，才能吸引顧客？
3. 通路管理有哪些方法？加盟和聯盟又有什麼不同？

複習小幫手

1. **行銷通路是連結供應商與消費者的橋樑**
▷ 幫助消費者尋找、組裝產品
▷ 幫助供應商流通、售出產品

2. **供應商與行銷通路同時存在著競爭與合作的關係**
▷ 合作夥伴：因為兩者皆在供應鏈上為產品價值做出貢獻
▷ 競爭對手：因為他們要分食產品售出的利潤

3. **行銷通路有以下幾種功用**
▷ 溝通：與消費者溝通，瞭解消費者的需求，並提供適合的商品
▷ 資訊提供：將供應商的產品資訊提供給消費者
▷ 產品包裝：將不同的產品包裝在一起，一次滿足消費者所有的需求
▷ 存貨管理：妥善管理供應商的存貨
▷ 資金管理：妥善運用資金，用以管理存貨、提供專業服務給顧客
▷ 風險管理：妥善管理經營上的風險

4. **行銷通路的存在與顧客需求息息相關，在考慮國際觀光旅客的需求時，應該要考慮以下層面的因素**
▷ 旅遊類型：散客、團客
▷ 旅遊需求時間：旅遊前、前往旅遊地途中、在旅遊地時
▷ 旅遊需求內容：旅遊資訊蒐集、旅遊產品選擇、旅遊套裝行程、購買下單
▷ 旅遊產品需求：前往旅遊地的交通、在旅遊地的交通、住宿、景點與活動

5.團客與散客的需求有明顯的差異

◗ 團客的主要需求都在旅遊前發生

◗ 散客要求更高的彈性與遊程控制權，旅遊需求與購買行為橫貫整個旅程

6.旅遊通路商在團客市場中扮演重要的角色，相關的成員包括

◗ 出境旅行社：面對客源地的旅客，提供旅遊資訊、諮詢服務與套裝行程

◗ 旅遊批發商：(1)面對客源地的出境旅行社，提供產品資訊、諮詢服務與旅
　　　　　　　　 遊產品

　　　　　　　(2)面對旅遊地的入境旅行社，交換市場資訊、協商產品價格
　　　　　　　　 與內容

　　　　　　　(3)面對航空公司，交換市場資訊、協商產品價格與內容

◗ 入境旅行社：面對旅遊地產品供應商，交換產品資訊、協商產品價格與內
容

7.網路的崛起對傳統產品供應鏈造成衝擊，包括

◗ 網路提供消費者與供應商直接連結的管道

◗ 消費者可以迅速、輕鬆地蒐集到大量的產品資訊

◗ 網路上比價容易，使得產品價格較為透明

8.旅遊地行銷組織也是重要的通路之一，他們的任務包括

◗ 增加旅遊地的客源量、提升旅遊地的形象與知名度

◗ 建立旅遊地資訊網站，提供潛在旅客完整的旅遊資訊

◗ 在旅遊地建立服務據點，提供旅客需要的旅遊資訊

◗ 提供旅行社相關的旅遊產品資訊，推薦具水準的旅遊產品

◗ 整合旅遊地的旅遊產品，提供旅客完整的旅遊體驗

9.選擇通路有以下幾個步驟

◗ 繪製通路地圖：列出各種通路與各通路中的業者，並標出各通路的市佔率
與本公司在通路的業務比率

◗ 評估通路競爭優勢：評估組織與各通路業者間的優勢（是我們需要對方、
還是對方需要我們？）、關係（競爭者、合作夥伴、顧客）與組織能力

▷ 利用通路選擇矩陣圖作選擇：將所有通路因素簡化為通路價值與通路可管理性兩個變因，藉以作為通路選擇決策的依據

10.**通路選擇矩陣的決策方式如下**

▷ 當通路擁有高價值與高可管理性時：維持優勢現況

▷ 當通路擁有高價值與低可管理性時：設法建立夥伴關係、提升通路可管理性

▷ 當通路擁有低價值與高可管理性時：維持合作關係、進一步取得價格優勢

▷ 當通路擁有低價值與低可管理性時：淘汰該通路

11.**通路管理有以下幾種方法**

▷ 垂直通路系統整合：供應商與通路商各自在產品供應鏈中進行整合，以確保競爭優勢與供應鏈的穩定性

▷ 加盟：複製一套成功的模式，藉以成就加盟業者的事業

▷ 聯盟：與競爭者或上下游業者結盟，藉以增加彼此的服務範圍或產品價值

▷ 管理通路商：將通路商視為顧客，提供雙方溝通的績效改進計畫或員工訓練計畫，藉以增加對產品銷售的控制

自我評量

一、是非題

（　） 1.行銷通路乃指賣東西的地方。

（　） 2.觀光產品具有無形性，因此通路商的功能大多發揮在包裝產品方面。

（　） 3.風險管理為中間通路商於產品管理中的一環。

（　） 4.旅客自我意識越來越強烈，因此許多團體旅客啟程後仍有許多個人需求。

（　） 5.旅遊地行銷組織通常是非營利組織，其主要任務為旅遊地行銷或建立旅遊地良好的旅遊形象。

（　） 6.隨著網路的崛起，旅行社的角色會越來越薄弱，一直到完全消失為止。

（　）　7.供應商與通路商之間不僅僅具有合作關係，同時也存在著競爭的關係。

（　）　8.由於觀光產品具有無形性，因此通路商完全不必處理供應商存貨管理的問題。

（　）　9.由於散客有較多的旅遊個人需求，因此非常依賴通路商所提供的旅遊資訊。

（　）　10.旅遊地行銷組織通常為一營利組織，他們的主要任務是旅遊地行銷或建立旅遊地良好的旅遊形象。

（　）　11.旅遊服務中心能提供當地交通、景點及活動的相關資訊給遊客，且當地的業者也能透過旅遊服務中心的傳遞，快速的將資訊傳到觀光客手中。

（　）　12.就觀光產業而言，航空公司對於旅行社而言是一強勢的供應商，因此旅行社在機位銷售利潤上較無談判空間。

（　）　13.麥當勞將其專業經營管理能力開放給其他業者加盟，以擴大麥當勞營運規模，此為加盟連鎖策略。

（　）　14.國際旅館品牌常與當地旅館業者結盟，一方面拓展品牌在全球版圖中的據點，另一方面也提供當地旅館專業的管理與服務系統，此策略稱為加盟。

（　）　15.當通路價值高但可管理性低時，應設法進一步取得價格控制權，以維持組織利潤。

二、選擇題

（　）　1.航空公司利用電子信箱傳播產品促銷相關資訊給所屬會員，此乃屬於何種行銷方式？

⑴直接行銷　⑵間接行銷　⑶利基行銷　⑷多重行銷

（　）　2.下列何者是中間通路商於顧客管理時所需提供之資訊？

⑴風險管理　⑵存貨管理　⑶包裝管理　⑷資金管理

（　）　3.下列何者是中間通路商在產品管理時所需具備之能力？

(1)溝通　(2)存貨管理　(3)提供資訊　(4)促銷宣傳

()　4.觀光餐旅產業之通路商不需要處理存貨管理的問題，此乃因觀光產品具有下列何種特性？

(1)異質性　(2)無形性　(3)整體性　(4)淡旺季明顯

()　5.團體旅客大部分的需求產生在旅遊過程中的哪個階段？

(1)旅遊前　(2)前往旅遊地途中　(3)在旅遊地時　(4)旅遊後

()　6.出境旅行社之下游為何者？

(1)入境旅行社　(2)旅遊批發商　(3)旅客　(4)航空公司

()　7.請問入境旅行社所扮演之角色為何？

(1)面對客源地的旅客　(2)諮詢服務　(3)交換產品資訊　(4)以上皆是

()　8.請問旅遊批發商所扮演之角色為何？

(1)面對客源地的出境旅行社　(2)諮詢服務與套裝行程　(3)交換市場資訊　(4)以上皆是

()　9.下列何者需面對客源地旅客，提供旅遊資訊、諮詢服務與套裝行程？

(1)出境旅行社　(2)旅遊批發商　(3)入境旅行社　(4)以上皆是

()　10.網路對傳統產品供應鏈造成之衝擊為何？

(1)網路提供消費者與供應商直接連結的管道　(2)網路上比價容易，使得產品價格較為透明　(3)消費者可以迅速、輕鬆地蒐集到大量的產品資訊　(4)以上皆是

()　11.下列哪一項非行銷通路的功用？

(1)產品製造　(2)風險管理　(3)提供資訊　(4)包裝產品

()　12.行銷組合通常有 4 個 P，而通路是指下列何項？

(1) product　(2) people　(3) place　(4) promotion

()　13.當通路擁有高價值與低可管理性時，企業的決策方式為何？

(1)維持現有優勢狀況　(2)設法建立夥伴關係、 提升通路可管理性　(3)維持合作關係、進一步取得價格優勢　(4)淘汰該通路

()　14.旅遊供應商透過網路科技的應用直接與消費者進行接觸，下列哪一

項為此應用所帶來的優點？

(1)與通路商產生競爭 (2)降低營運成本 (3)消費者選擇變少 (4)消費價格提高

() 15.從出發前到抵達旅遊地之後，一直有蒐集旅遊資訊的需求，而且許多購買行為會到旅遊地之後才產生，上述是哪一類型的遊客？

(1)團客 (2)散客 (3)銀髮族 (4)青年遊客

() 16.下列哪一項非臺灣現有的旅遊地行銷組織？

(1)臺灣觀光協會 (2)觀光局 (3)亞太旅遊協會 (4)臺灣休閒農業發展協會

() 17.有一旅行社專門從事接待中國大陸觀光客之業務，就其性質上而言為下列哪一種類型之旅行社？

(1)旅遊批發商 (2)出境旅行社 (3)入境旅行社 (4)甲種旅行社

() 18.下列哪一項為旅遊地行銷組織的主要功能？

(1)行銷旅遊地 (2)提供旅客旅遊資訊 (3)向客源地的旅遊批發商推銷產品 (4)以上皆是

() 19.旅遊批發商同時經營出境與入境旅行社的業務，藉以降低營運成本，此種策略稱為？

(1)水平式通路系統 (2)垂直式通路系統 (3)傳統式通路系統 (4)併購

() 20.下列哪一項為加盟失敗的主因？

(1)加盟店的服務品質太差 (2)連鎖品牌業者收取過高的權利金 (3)疏於管理旗下的加盟業者 (4)以上皆是

三、簡答題

1.請簡述供應商與行銷通路之關係。

2.考慮國際觀光旅客需求時，應包含哪些因素？

3.請問旅遊地行銷組織的任務為何？

第 11 章

整合性行銷傳播

 本章學習目標

1.瞭解整合性行銷傳播的概念

2.瞭解行銷傳播的方式

3.瞭解行銷傳播的過程

4.瞭解整合性行銷傳播的規劃流程

　　從本章開始，我們將開始介紹行銷組合中的最後一個 P——促銷 (promotion)，本書第 1 章開宗明義就說明行銷與銷售或宣傳是不一樣的概念，簡單來說，銷售或宣傳僅是行銷組合的一部分，當我們在擬定行銷計畫時，必須先決定行銷目標、區隔市場、產品、策略與訂價等元素後，才開始擬定宣傳計畫，由於這是非常重要的基本概念，因此在本章的開頭再跟讀者強調。

　　繼續來談行銷組合中的宣傳，宣傳的主要目的在 「跟消費者溝通 (communicate) 關於產品的資訊」，資訊則包括產品的功能、價值、形象、利益等，溝通之目的則在於刺激消費者購買產品或建立產品在消費者心中的良好形象。有許多方式可供與消費者溝通使用，包括媒體宣傳、公共關係、與促銷廣告等，因此我們通稱這些方式為 「宣傳組合」(promotion mix)，換言之，我們可以組合各種宣傳方式，藉以達到刺激消費或提升形象之目的。然而，在競爭日趨激烈的現代商業環境中，宣傳組合的概念已經不敷使用，由於消費者每天要接受到太多的訊息，所以他們已經對於商業資訊感到疲乏，另一方面由於消費者的需求逐漸分化，所以傳統沒有分眾的宣傳方式亦逐漸失去效果，基於以上兩種原因，整合性行銷傳播 (integrated marketing communication) 的概念被發展出來，進而成為主流的思維。

　　顧名思義，整合性行銷傳播的概念強調宣傳計畫的「整合性」，雖然有許多可供使用的宣傳管道或方式，但我們必須使用有限的預算，針對特定的消費族群、慎選可通達這些消費者的宣傳管道，並傳播有意義的資訊。簡單來說，整合性行銷傳播不再迷信成本最高的電視媒體廣告（但如果這個方法對宣傳產品很有效，當然也是選擇之一），也不再使用沒有市場區隔的傳播方式，整合性行銷傳播強調區隔市場、產品、宣傳管道與宣傳訊息的結合，這個概念與顧客導向是一脈相承的。

　　整合性行銷傳播是本章的主題，在以下的內容當中，我們將先闡述整合性行銷傳播的概念與其重要性，經過這段內容的介紹，各位將可以瞭解整體行銷環境的改變，以及基於這些改變，公司組織採用整合性行銷傳播的必要性；接著，我們將一一介紹各種傳播方式，包括媒體廣告 (media

advertising)、銷售促銷 (sales promotion)、公共關係 (publicity)、數位行銷 (digital marketing)、直接行銷 (direct marketing) 與人員銷售 (personal selling)；在本章的第三部分，焦點將放在行銷傳播過程，本段將結合消費者行為的理論，告訴各位要如何利用行銷傳播來影響消費行為，以及如何設計傳播訊息；最後，我們將介紹整合性行銷傳播的規劃流程，包括如何擬定傳播的目標與預算等相關議題。

11-1　整合性行銷傳播的概念

一、整合性行銷傳播的發展背景

　　身處在瞬息萬變的競爭環境中，為了達到有效的行銷，行銷概念必須與時俱進，如同本書第一章所論，在工業革命之後，確立了現代商業的模式，當時因為僅有少數的生產者，因此產品供不應求，所以「產品導向」的行銷概念蔚為風潮。當每個產業都有越來越多的競爭者時，供需已經達到飽和，為了將產品賣出去，各公司除了維持產品品質外，也投注大量的資源於產品銷售，此時行銷概念已經走到「銷售導向」，然而在競爭日趨激烈的情況下，強調結合產品與顧客需求為核心的「價值導向」，以及資訊科技發達與社群媒體興起形成的「數位導向」逐漸成為主流的行銷概念。

　　同樣地，「整合性行銷傳播」的概念也是隨著行銷環境的變化逐漸發展出來的，在主流行銷概念從「銷售導向」走到「數位導向」的歷程中，許多公司一開始的行銷預算都花在「銷售」上，當時並沒有區隔市場的觀念，可供選擇的傳播媒介也很有限，所以大部分的公司都偏愛使用大眾媒體，直接向一般大眾宣傳自己的商品。隨著市場的發展，消費者的需求開始分化，使得行銷人員將心力移轉到瞭解顧客需求，並反映到產品的設計上；此外可供使用的傳播方式越來越多，傳統大眾媒體如電視、廣播、報章雜誌等數量激增，還有網路、部落格、動畫、電玩等新社群媒體的誕生，因此使用大眾媒體進

行廣告宣傳的效用大為降低 ， 許多行銷人員還同時得面對預算被刪減的情形，在這個背景下，整合性行銷傳播的概念開始崛起。

二、整合性行銷傳播的主要概念

如圖 11–1 所示，整合性行銷傳播有三個主要特點：

1.結合行銷組合與策略

整合性行銷傳播強調與行銷組合和行銷策略的結合，在過去，許多公司的行銷傳播計畫都委由廣告公司來處理，在這個操作模式下，廣告公司對傳播計畫的掌控程度比母公司的行銷人員更大，因此很容易出現傳播計畫偏離原有行銷計畫的情況。事實上，行銷傳播計畫應該屬於整體行銷計畫的一環，因此行銷傳播計畫必須反映組織目標、行銷策略與其他行銷組合（包括產品、市場與通路等），這一點是整合性行銷傳播所強調的。

2.整合各種傳播方式

隨著傳播方式的多元化，過去最受廣告公司與業主青睞的大眾廣告不再具有席捲市場的影響力，因此在規劃行銷傳播計畫時，勢必得納入各種傳播方式。

3.結合區隔市場與傳播方式

整合性傳播的概念希望進一步整合區隔市場與傳播方式，各區隔市場都有其特殊的媒體使用習慣，因此我們應該將區隔市場、傳播方式與傳播訊息做有效的連結，換言之，就是針對特定的區隔市場、使用特定傳播方式、傳播特定的訊息。

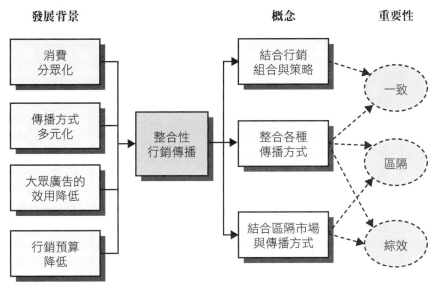

　　發展背景　　　　　　　　　　概念　　　　　重要性

 圖 11-1　整合性行銷傳播的概念與其發展背景（資料來源：作者整理）

三、整合性行銷傳播之重要性

　　若能有效做到上述的三點，整合性行銷傳播將能夠確保行銷計畫與傳播計畫的一致性，同時也可以利用最有效的傳播方式，將產品訊息傳達至各區隔市場內的消費者，並且在傳播方式被充分統合的情況下，發揮整體傳播綜效 (synergy)，使得相關的經費預算可以做最有效的利用。當然整合性行銷傳播在實務上存在著執行上的困難，因為執行類似的整合性計畫時，必須組織內各部門通力合作，在組織運作的慣性下，這一點就會受到內部很大的阻力，此外整合性溝通傳播計畫的範疇已經超越傳統廣告公司的能力，而且「將傳播計畫與行銷計畫連結」意味著相較於廣告或宣傳人員，行銷人員對傳播計畫將有更大的掌控能力。這一點將撼動業主與傳統廣告公司的關係、甚至是組織內各部門的關係。無論整合性行銷傳播是否陳義過高，圖 11-1 的三點概念依然是我們規劃傳播計畫時應該奉為圭臬的準則。

11-2 行銷傳播的方式

接著，我們來介紹幾種主要的行銷傳播方式，如圖 11-2 所示，這些方式包括媒體廣告、銷售促銷、數位行銷、公共關係、直接行銷與人員銷售，本章總論整合性行銷傳播的概念與方法，第 12 章則將鎖定「媒體廣告」、「數位行銷」與「直接銷售」三種傳播方式，第 13 章則將焦點放在「銷售促銷」、「公共關係」與「人員銷售」三種傳播方式，以下我們先概略介紹這六種傳播方式。

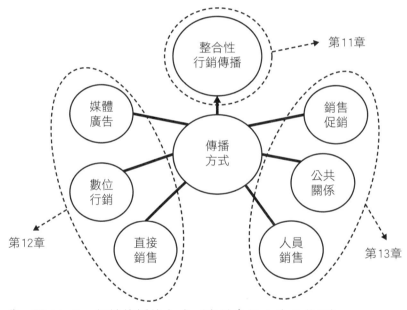

◇ 圖 11-2　行銷傳播的方式（資料來源：作者整理）

 一、媒體廣告

媒體廣告 (media advertising) 是一般最熟悉的傳播方式之一，顧名思義，這個方式主要利用大眾媒體為傳播媒介，這些媒體包括電視、廣播、報紙與雜誌等，其他新興的媒體如網路與電影等，也可以成為傳播的媒介之一。當我們在這些媒體上打廣告時，通常都必須付費，換言之，媒體的版面或曝光

率可以直接換算成貨幣金額,這個金額會因為曝光的時間、版面與長短而異。有時候公司會把預算花在舉辦記者會,其目的也是在爭取媒體曝光率,因此我們也可以計算該記者會的曝光時間與版面,並換算成等值的廣告效益;另一方面,除了網路廣告外,一般媒體廣告的特性為缺乏互動性,因為在媒體廣告的溝通過程中,觀眾只能單方向的接收訊息,與人員銷售的方式不同,觀眾很難對產品訊息做出回應,打廣告的業主也很難接受觀眾的回應,因此在正式推出一波廣告時,業主必須清楚掌握視聽大眾會如何解讀廣告訊息,以及他們會有什麼反應。

　　一般而言,媒體廣告的傳播方式比較適合規模龐大的組織或公司,特別當他們鎖定的傳播對象是一般大眾時,這是一個最有效的傳播方式,另外當公司要塑造品牌形象時,媒體廣告也絕對必須納入整體傳播計畫當中。由於有許多傳播方式可供選擇,所以各組織與公司利用媒體廣告之目的也不同,有些是為了提升品牌知名度、有些則是為了短期促銷之用,甚至可以成為政府政策宣傳的方式。

🔍 二、銷售促銷

　　銷售促銷 (sales promotion) 利用折扣、加值或特殊產品包裝的方法刺激顧客直接購買產品,以提升短期的銷售量。從供應商的角度來看,促銷宣傳活動可以直接針對消費者,也可以針對下游的通路商或批發商。在觀光旅遊產業中,旅展就是一個銷售促銷的場合,一般而言,展覽應該兼具宣傳與銷售促銷兩種功能,宣傳之目的通常是為了提升產品形象、溝通產品概念或增加產品知名度,因此不涉及直接購買的部分。促銷活動則是希望顧客當場購買產品,兩者的目的有明顯的差異,在臺灣舉辦的

📷 照片 11-1　一年一度的旅展是觀光餐旅業者最佳的銷售促銷場合,各業者無不卯盡全力吸引顧客,顧客也都能趁這難得的盛會,以相當划算的價格購得旅遊套票或相關加值服務。(圖片來源:作者)

旅展多半以促銷活動為主，這是一個許多旅遊產品供應商直接面對消費者的場合，為了刺激消費者的購買慾望，這時候供應商會拉高產品的價值，比如提供特別折扣、特殊的產品包裝或其他加值服務。

另一方面，旅展也可以提供供應商與通路商溝通的平臺，誠如上一段所述，供應商也可以針對通路商進行銷售促銷活動，目的則是簽訂產品代理契約、產品議價契約等，本質上與針對消費者的促銷活動相同。

🔍 三、數位行銷

在網路普及和人手一行動載具的數位時代，數位行銷的拉與推模式撼動傳統的行銷傳播思維。傳統的傳播工具如電視、廣播都僅能單方向的傳播訊息，一來傳播的內容不容易更改，比如廣告片的製作成本極高，一檔廣告通常都必須播放一陣子，然而數位行銷 (digital marketing) 不僅可以隨時修正訊息內容與消費者互動，「預算彈性」、「調度靈活」、「成效量化」、「受眾精準」、「深度溝通」等優勢都是傳統傳播方式絕對無法達到的。

📎 圖 11–3　數位行銷工具（資料來源：作者整理）

根據台灣數位媒體應用暨行銷協會 (DMA) 調查報告指出，臺灣 2018 年數位廣告投放總量為 389.66 億元，整體成長 17.7%，表示市場前景依舊看漲。數位行銷發展迄今，架設官方專屬網站或開設社群媒體專屬帳號已是各家公司組織的基本，因為如果沒有追隨數位網路趨勢，很可能會失去一大票消費者，特別是年輕族群。因應多元的數位平臺逐漸興起，亦出現許多公司專門幫助客戶進行數位廣告之設計，以及投放、監控與數據分析工作，使數位行銷變得更為容易。

表 11-1　傳統行銷與數位行銷之比較

	傳統行銷	數位行銷
即時互動	低	高
效益追蹤	不易	容易
口碑評測	不易	容易
費用門檻	高	低
廣告製作	較高	較低
內容操作	不易維持	常態維持
受眾選擇	不易	容易
轉換效率	不穩定	較穩定
客戶服務	間接	直接

（資料來源：〈為什麼要做網路行銷、數位廣告？五大理由告訴你！〉awoo 成長駭客行銷誌）

 ## 四、公共關係

公共關係 (public relations) 是指透過維持或促進與公眾的關係，進而增進大眾對於組織或產品理念的接受與瞭解。公共關係的工具包括社區參與、募款、捐款、慈善活動、活動贊助、發行刊物等，透過這些公關活動，一方面可以為社會福利多盡幾分心力，另一方面也可以增加組織知名度。對於許多產業來說，公共關係是非常重要的傳播方式，比如運動用品產業長期贊助許多運動賽事，或是投注心力於體育活動的推廣。在觀光餐旅產業中，位在觀光旅遊區域內的旅館與餐廳通常會從事社區參與的活動，此外旅館產業在環境議題逐漸受到重視的同時，許多旅館一方面開始奉行環保守則 (environmental practices)，另一方面也積極參與環境保護的相關公益活動，藉此扭轉公眾對於「觀光發展破壞環境保護」的印象。

在諸多公共關係可使用的工具中，公共宣傳 (publicity) 是一項與商業活動較為接近的工具，公共宣傳之目的與媒體促銷一樣，希望讓產品資訊在媒體曝光，然而促銷是用直接購買媒體的方式取得媒體版面，公共宣傳則是透過新聞報導取得曝光率，除了舉辦產品發表會或記者會外，許多旅館、餐廳

或旅遊地會招待記者實際體驗產品，希望藉此讓記者做出對產品的正面報導；公共宣傳的優點在於花費較低，而且一般大眾對於媒體報導的信任度 (credibility) 會高於商業廣告，因此相關的媒體曝光率將對提升產品形象與銷售有相關程度的幫助，然而近年來置入性行銷方式激增，民眾越來越難確認報導之中立性，對媒體之信任度開始下滑，因此公共宣傳之手法選擇務必謹慎，並且秉持誠信原則才是王道。

 ## 五、直接行銷

直接行銷 (direct marketing) 是一種不透過任何通路商或經銷商，直接面對顧客進行銷售的方式。在臺灣由於過去有許多直銷公司刊用「老鼠會」的方式吸金，最後負責人再捲款潛逃，所以大家對於直銷的刻板印象並不好，然而放眼全球，依然有許多公司使用直接行銷的方式獲得穩固的商業基礎，比如美商安麗公司 (Amway)。事實上，進行直接行銷除了要直接面對客戶，通常還必須花費大量的資源在顧客關係管理，提供客製化的服務與產品資訊，在網路盛行的 21 世紀，這個概念可以與網路相結合，因為在顧客資料庫的支援下，我們可以用電子郵件傳遞顧客需要的產品資訊、或是在特別節日時提供特殊優惠，這麼做不但不會影響產品原有的價格，還可以維持與顧客的長期關係。

 ## 六、人員銷售

人員銷售 (personal selling) 利用銷售人員與顧客一對一的接觸，藉以溝通產品資訊，進而刺激消費者的購買。在網路問世前，人員銷售是唯一具有互動性的傳播方式，互動性的優點在於具有彈性，好的銷售人員會依情況提供顧客需要的資訊，並在過程中取得顧客的信任，這種互動模式是其他傳播方式絕對無法達到的。

此外，雖然網路也是具有互動性的傳播媒介，但是人與人的直接溝通還是最令人信賴的方式，所以許多顧客會在網路上搜尋產品資訊後，再打電話

或直接到門市通路向銷售人員進一步詢問產品相關訊息，所以即使現在電子商務大行其道，大部分的組織還是需要保留相當的銷售人力。

11-3 行銷傳播的過程

本章的主軸為行銷 4P 當中的促銷 (promotion)，然而在市場分眾化與宣傳工具多元化的情況下，本書強調公司應該整合各種宣傳工具，並讓宣傳計畫與行銷計畫相結合，因此我們用「整合性行銷傳播」這個名詞來取代過去所稱之「宣傳計畫」，同時為了強調宣傳之目的為「傳播產品資訊」，因此本書使用「傳播方式」、「傳播目標」、「傳播對象」、「傳播訊息」等名詞。

本段將開始介紹行銷傳播的過程，如圖 11-4 所示，這個過程牽涉到傳播對象、傳播目標、傳播訊息與傳播方式四個因素，而且四者會形成一個迴路，換言之，這是一個連續不間斷的過程，由於我們已經在上一節概述六種傳播方式，這六種方式也將是接下來兩章的焦點，因此本段的重點將放在「傳播對象」、「傳播目標」與「傳播訊息」上。

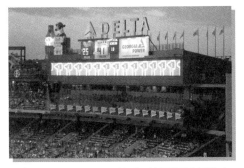

照片 11-2　位在美國亞特蘭大的透納球場，是由 CNN 的老闆——透納 (Turner) 先生所認養，然其週邊的贊助商則是依金額多寡決定廣告看板大小與顯著程度。（圖片來源：作者）

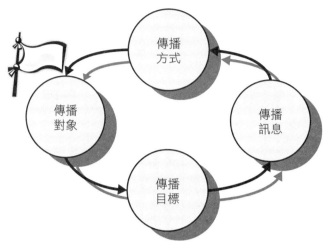

🖇 圖 11–4　行銷傳播的過程　（資料來源：作者整理）

 一、傳播對象

　　在談傳播對象前，先請問各位一個問題：「什麼是最有效的傳播工具？」請不要急著回答這個問題，如果這時候您會先反問：「是指針對誰而言，最有效的傳播工具？」這代表您對行銷傳播已經具有初步的理解。當傳播對象沒有被確認前，我們也無法擬定傳播目標，也無法決定要傳播什麼訊息、用什麼傳播方式來傳播。

　　傳播對象的重要性在於「它是行銷計畫與傳播計畫的黏著劑」，傳播對象的選擇必須追溯到行銷計畫，換言之，傳播對象就是行銷計畫中的「目標客群」，如果行銷計畫中有擬定明確的市場區隔策略，傳播的對象就會有好幾個，我們應該針對每一種客群，擬定不同的傳播目標與訊息、並使用不同的傳播方式。從另一個角度來看，區隔市場的擬定應該要考量到傳播的可行性，雖然各區隔市場內的消費者擁有類似消費習性與偏好，但如果這個區隔市場內的消費者媒體使用習慣過於多元，會讓傳播計畫的效果大打折扣，或是需要耗費很多的資源與預算。因此在確認區隔市場時，該區隔市場內消費族群的媒體使用偏好與方式也是一個重要的考量因素。

 二、傳播目標

　　當確認傳播對象後，應該開始擬定傳播目標，記得我們在第 5 章曾經介紹「消費選擇評估過程」，傳播目標的擬定應該要配合這個選擇評估過程，如圖 11–5 所示，當新產品甫上市或開拓新的區隔市場時，我們必須先讓消費者認識這個產品，所以傳播的目標可以設定為「提升知名度」，針對其他已經認識我們產品的消費者時，傳播目標就可以設定為「提供資訊」或「建立偏好感」，當消費者已經對產品存有好感時，傳播目標就是「刺激消費」，當然我們也可以針對已經購買過產品的消費者進行傳播，此時傳播目標則為「提醒過去的消費體驗」。

　　事實上，消費者可以在一次的服務接觸中，同時認識產品、獲得足夠的產品資訊、產生偏好感、甚至直接購買。所以上述的幾種傳播目標可以搭配使用，不見得在一次傳播中僅能達到一個目標，但是將消費選擇評估過程與傳播目標相結合，的確可以讓我們在擬定傳播計畫時有較明確的依歸。

　　如圖 11–5 所示，我們可以進一步將傳播方式的選擇納入，其中「媒體廣告」與「數位行銷」可以應用在整個消費決策過程的不同階段；「公共關係」因為較著重於公司或產品理念的傳達，因此比較適合應用在決策過程的前半段；「直接行銷」則通常與顧客關係管理搭配使用，所以比較適合應用在決策過程的後半段；「銷售促銷」與「人員銷售」的主要目的在於刺激購買，有時候也可以用於提供顧客產品資訊與提升偏好感，所以這兩種方式通常被應用於這個範圍內。

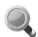 **三、傳播訊息**

　　接著我們應該要考量傳播的訊息，在這個層面有幾個需要注意的因素，包括訊息的內容、結構、格式與來源。與所有電影、小說、繪畫與論文一樣，傳播的內容必須有明確的主題，這個主題是建立在明確的傳播對象與目標之上。一般而言，如同消費者有理性與感性兩種類別，傳播的內容也主要可以分

圖 11-5　消費決策過程、傳播目標與傳播方式（資料來源：作者整理）

為這兩類，理性訴求的傳播內容主要在分析產品的優點，讓理性消費者覺得該產品是一個「合理的選擇」；感性訴求的傳播內容則著重於塑造令人動容的情境，透過音樂、圖像與產品的結合，讓感性消費者覺得這是一個「好的選擇」。

 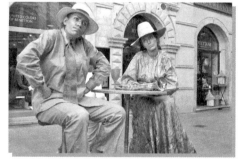

照片 11-3；照片 11-4　街頭藝術家都有他想表達的意境，透過彼此的互動，讓民眾瞭解藝術家的訴求，達到行銷目的。（圖片來源：作者）

1.訊息結構

在訊息結構的部分，重點在於是否、以及何時要給消費者結論。當我們

為一個產品進行行銷傳播時，結論必然是「購買本產品」，但是許多消費者喜歡自己下結論，所以如果我們傳達的結論過於清楚，反而會讓消費者覺得反感，尤其對理性的消費者而言，所以我們必須考量是否要在訊息中為消費者下結論、還是僅提供訊息讓消費者自己決定（當然我們只會提供對自己有利的訊息）。另外何時要給消費者結論是另一個需要注意之處，一般有開頭與結尾兩個選項，應該要視情況決定之。

2.訊息格式

在訊息格式方面，由於可供傳播的時間或版面十分有限，我們必須設計出令人印象深刻的圖像、音樂或標題，請各位回想曾經看過或聽過的廣告，是否有許多令人印象深刻的橋段？比如全聯先生的幽默言詞，以及「找飯店？Trivago」洗腦標語等。通常成功的標題、音樂與圖像可以和產品形成緊密的連結，讓消費者一想到這個標題或一聽到這個音樂，就想到該產品，這樣就已經達到行銷傳播之目的。

3.訊息來源

由於消費者對來源不同的訊息有不同的信任感，因此訊息來源成為行銷研究中的重要焦點。如圖 11–6 所示，消費者對非商業訊息較信任，當然自己的親身體驗是最可靠的訊息來源，接著是親友推薦，再來是他人的口耳相傳；此外教科書或書籍的介紹甚至網路谷歌大神的搜尋結果，也被消費者視為一種「知識」，過去我們對遙遠國度的認識，通常都來自於地理教科書，我們會認為這些資訊是正確無誤的，當然消費者對報章雜誌的報導也有較高的信任感。然而，消費者對商業性的資訊較不信任，包括名人代言與一般的媒體廣告。消費者通常都會對廣告訊息保持距離（當然也有全盤接受的消費者），因此許多公司會與媒體進一步的合作，將商業性訊息用新聞報導的方式來傳達，我們通常稱這種方式為「置入性行銷」。事實上，這種方式有很大的爭議，當媒體將商業訊息用新聞報導的方式來處理時，就已經失去媒體本身的公正性，我們必須再次強調這是一種具有爭議性的作法。此外，值得留意的是假訊息在數位世界容易到處流竄，訊息的正確性與公正性變得格外重要。

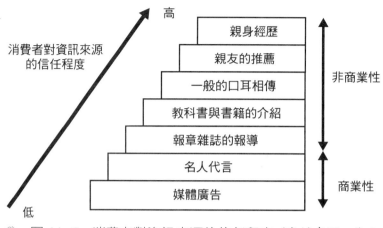

高

親身經歷

親友的推薦

一般的口耳相傳

教科書與書籍的介紹

報章雜誌的報導

名人代言

媒體廣告

低

消費者對資訊來源
的信任程度

非商業性

商業性

　　圖 11-6　消費者對資訊來源的信任程度（資料來源：作者整理）

11-4　整合性行銷傳播的規劃流程

　　經過上述的討論與介紹，相信各位已經對於「整合性行銷傳播」的概念有相當程度的理解，現在我們進一步介紹整合性行銷傳播的規劃流程，如圖 11-7 所示，整個流程有兩個重點，首先是「傳播計畫與行銷計畫的結合」，這是本章一再強調的重點，傳播計畫是行銷計畫的延伸，所以傳播計畫理應參照行銷計畫，依照上位的行銷策略與目標，擬定下位的傳播計畫；第二個重點是「傳播計畫的規劃流程與標準規劃流程一致」，在這個流程中，我們需要蒐集基本的資料、決定預算，然後開始發展、執行計畫、嚴格掌控計畫的執行，最後評估計畫執行的成效；這個流程強調計畫的發展必須要有依據，接著在目標的導引下，擬定出合理的預算，並且嚴格掌控執行的過程，如此一來，當計畫的效果不佳時，我們才可以分析其原因，是因為目標不明確、執行效果不佳，或是預算不足等，進而反映到下一年度的傳播計畫中。

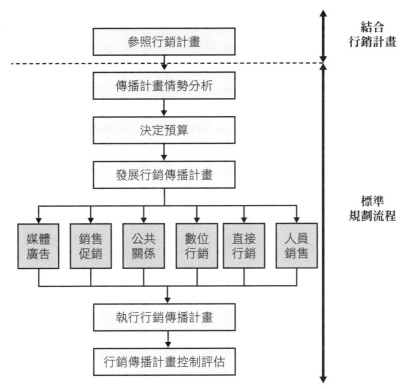

第 11–7 圖 整合性行銷傳播計畫的規劃流程 （資料來源：作者整理）

在圖 11–7 的流程中，預算是值得探討的議題，傳播計畫的預算可以十分龐大，以美式足球超級杯 (Super Bowl) 的電視廣告為例，這是美國一年中收視率最高的節目，每秒廣告收費高達數萬美元以上，如果一家公司打算要在這個節目打廣告，花費很容易超過千萬新臺幣。誠如本章前段所述，傳播工具越來越多元，這代表一般大眾有越來越多的電視頻道、報紙、雜誌、網站可供選擇，所以一則廣告要達到一定程度的曝光度，所費不貲，也不一定可以達到對等的效益，因此最後的關鍵要回到傳播預算。

一般而言，有幾種實務上常用的預算擬定法：

1.量入為出法

首先是量入為出法，簡單來說，就是根據公司能夠負擔的能力擬定預算額度。一家小旅館或民宿當然沒有能力在超級杯打廣告，但是他們可以利用

網站、部落格或口耳相傳等較便宜的傳播方式，這些方式成本不高，但往往有不錯的效益。

2.銷售額比例法

第二種方法是以銷售金額的百分比來擬定傳播預算，這個方法可以視為量入為出法的進階版，因為該方法至少定出量入為出的依據——銷售金額的百分比，不過使用這個方法可能會倒因為果，假設行銷傳播是有效果的，應該是傳播預算越高，銷售額度越高，以銷售金額的比例訂定傳播預算，反而是劃地自限。

3.價值訂價法

第三種方法也是以銷售金額的比例來訂定預算額度，不過進一步參照競爭者的比例，比如競爭者的傳播預算為銷售金額的 10%，我們也將預算額度訂為銷售額的 10%，支持這種方法的主要論點為「該百分比反映產業的集體智慧」，而且提高預算可能只會造成傳播血戰，不見得對整個產業的發展有幫助，不過這些說法都沒有依據，這種方法只能解釋為業界訂定預算的習慣方式。

4.競爭訂價法

最後一種方法是根據傳播目標制訂預算，一般而言，這個方式比較有依據，然而卻有不小的風險，因為我們可以在短時間內花費大量傳播預算，但如果傳播目標不明，不見得可以帶來對應的成效。

整體來說，四種訂定預算方法各有優缺點，預算的訂定應該要以目標導向，但要控制預算的思維下，將預算控制在一定的銷售金額比例內也是合理的作法。所以建議各位在訂定預算時，可以理解各方法的優劣，然後統合各方法進而定出合理的傳播預算額度。

📷 照片 11-5　傳說中，鎖上刻了名字的情人鎖，再將鑰匙丟掉，兩個人就可以一輩子鎖在一起。起源於上世紀 80 年代初的匈牙利，因為一對戀人在市中心教堂欄杆上鎖上情人鎖，市民們紛紛模仿，後來就開始流傳著以這種特殊方式表達對愛情的忠貞。世界各地旅遊景點都有這樣的「情人鎖」出現，而究竟是見證愛情還是商人的行銷手法，這就見仁見智了。（圖片來源：作者）

Q 案例問題與討論

1. 行銷傳播的方式有哪些？假設某間餐廳欲舉辦為期一週的週年慶活動，在預算有限的情況下，應該用何種行銷方式節省預算又能達到目標？

2. 數位行銷與傳統行銷有什麼不同？

3. 直接行銷與人員行銷的差別在哪裡？在什麼情況下用哪種方式比較有利？

1. **整合性行銷傳播概念的發展背景如下**

▶ 消費需求分眾化

▶ 傳播方式多元化

▶ 大眾傳播工具的效用降低

▶ 行銷預算降低

2. **整合性行銷傳播的主要概念為**

▶ 結合行銷組合與策略

▶ 整合各種行銷傳播方式

▶ 結合區隔市場與傳播方式

3. 整合性行銷傳播之重要性在於
▷ 可以確保行銷計畫與傳播計畫的一致性
▷ 可以針對區隔市場設計行銷傳播計畫
▷ 可以整合傳播方式、發揮綜效

4. 行銷傳播的主要方式包括
▷ 媒體廣告：購買大眾媒體的曝光版面與時間，藉以傳播產品訊息予視聽大眾
▷ 銷售促銷：利用折扣、加值與特殊產品包裝等方式刺激顧客直接購買，以增加銷售量
▷ 公共關係：透過維持或促進與公眾的關係，增進大眾對於組織或產品理念的接受與瞭解
▷ 數位行銷：使用具有即時性與互動性的網路來進行行銷傳播
▷ 直接行銷：不透過任何通路商，直接面對消費者進行銷售的方式
▷ 人員銷售：利用銷售人員與顧客一對一的接觸，藉以溝通產品資訊，進而刺激消費者的購買

5. 行銷傳播的過程需要考量以下幾個層面
▷ 傳播對象：需與行銷計畫中的區隔市場相結合，確認對象是行銷傳播的基礎
▷ 傳播目標：需與消費選擇評估過程相結合，目標可能為提升知名度、提供資訊、提高好感度、刺激消費與提醒消費經驗等
▷ 傳播訊息：需要考量訊息內容、結構、格式與來源等

6. 整合性行銷傳播的規劃流程有以下兩個重點
▷ 需要與行銷計畫結合：傳播計畫應為行銷計畫的延伸
▷ 需要符合標準的規劃流程：首先蒐集基本資訊、藉此擬定目標與預算、並嚴格掌控計畫的執行、最後評估成效

7. 有四種傳播預算的訂定方法，包括
▷ 量入為出法：根據公司或組織的能力訂定預算的額度

▷ 銷售額比例法：以銷售額的百分比來訂定傳播預算
▷ 價值訂價法：同樣以銷售額的百分比並同時參照同業標準來訂定傳播預算
▷ 競爭訂價法：根據傳播目標訂定傳播預算的額度

自我評量

一、是非題

(　　) 1.宣傳的主要目的在跟消費者溝通關於產品的資訊。

(　　) 2.整合性行銷傳播乃指企業組合各種宣傳方式，藉以達到刺激消費或提升形象之目的。

(　　) 3.使用網路這個具有即時性與互動性的媒介來進行行銷傳播即為直接行銷。

(　　) 4.展覽應兼具宣傳與銷售促銷兩種功能。

(　　) 5.數位行銷之立即性與互動性乃為傳統傳播方式無法達到的。

(　　) 6.數位行銷具有互動性與立即性，因此組織不需保留銷售人力以節省成本。

(　　) 7.傳播方式只需與傳播對象結合即可。

(　　) 8.傳播目標需與消費選擇評估過程相結合，目標可能為提升知名度、提供資訊、提高好感度、刺激消費與提醒消費經驗等。

(　　) 9.根據公司或組織的能力訂定預算的額度稱為銷售額比例法。

(　　) 10.整體行銷傳播的規劃流程重點包含，需要與行銷計畫結合及需要符合標準的規劃流程。

(　　) 11.傳播訊息需考量訊息內容、結構、格式與來源等。

(　　) 12.消費者對名人代言的產品信任程度高於報章雜誌的報導。

(　　) 13.消費者對教科書介紹的產品信任程度低於一般的口耳相傳。

(　　) 14.將商業性訊息用新聞報導的方式來傳達稱為「置入性行銷」。

(　　) 15.當沒有能力大量宣傳產品打廣告時，可用銷售金額的百分比來擬定傳播預算。

二、選擇題

() 1.下列何者為企業與消費者溝通之方法？
 ⑴公共關係 ⑵促銷廣告 ⑶媒體宣傳 ⑷以上皆是

() 2.下列何者為整合性行銷傳播之概念？
 ⑴成本越高越具效益 ⑵不用使用市場區隔 ⑶與顧客導向一脈相
 承 ⑷以上皆非

() 3.當僅有少數的生產者，產品供不應求，此時為何種行銷導向？
 ⑴產品導向 ⑵銷售導向 ⑶顧客導向 ⑷市場導向

() 4.透過維持或促進與公眾的關係，增進大眾對於組織或產品理念的接
 受與瞭解，此乃何種行銷方式？
 ⑴直接行銷 ⑵公共關係 ⑶人員銷售 ⑷數位行銷

() 5.不透過任何通路商，直接面對消費者進行銷售為何種行銷方式？
 ⑴直接行銷 ⑵公共關係 ⑶人員銷售 ⑷數位行銷

() 6.媒體廣告之特性為何？
 ⑴觀眾能立即對產品訊息做出回應 ⑵廠商很容易接受觀眾的回應
 ⑶缺乏互動性 ⑷以上皆是

() 7.下列何種情況適合用媒體廣告作為傳播方式？
 ⑴規模較小的組織 ⑵傳播對象為一般大眾 ⑶傳播對象為特殊族
 群 ⑷以上皆非

() 8.為有效提升短期銷售量可用下列何種行銷傳播方式？
 ⑴銷售促銷 ⑵公共關係 ⑶直接行銷 ⑷人員銷售

() 9.供應商之促銷宣傳活動可針對下列何者？
 ⑴消費者 ⑵通路商 ⑶批發商 ⑷以上皆是

() 10. A 旅館積極參與環境保護的相關公益活動，並鼓勵房客自行攜帶盥
 洗用具，扭轉公眾對於「觀光發展破壞環境保護」的印象，此為何
 種傳播方式？
 ⑴銷售促銷 ⑵公共關係 ⑶直接行銷 ⑷人員銷售

（　）11.下列何者為公共關係之工具？

　　　　(1)社區參與　(2)慈善活動　(3)發行刊物　(4)以上皆是

（　）12.公共宣傳之特性為何？

　　　　(1)花費較高　(2)大眾之信任度低於商業廣告　(3)無法掌握媒體報導內容　(4)對提升產品形象之幫助有限

（　）13.熟悉旅遊乃是主辦單位招待相關旅遊業者實際體驗產品的一種旅遊型態，此為公共關係中的哪種工具？

　　　　(1)活動贊助　(2)公共宣傳　(3)社區參與　(4)慈善活動

（　）14.為何今日多數企業擁有專屬網站？

　　　　(1)吸引網路使用者的目光　(2)宣傳產品　(3)不願失去喜愛用網路搜尋資訊之消費者　(4)以上皆是

（　）15.美商安麗公司所用之行銷傳播方式為下列何者？

　　　　(1)銷售促銷　(2)公共關係　(3)直接行銷　(4)人員銷售

（　）16.網路問世之前，唯一具有互動式的傳播方式為何？

　　　　(1)銷售促銷　(2)公共關係　(3)直接行銷　(4)人員銷售

（　）17.行銷傳播的過程中，下列哪個層面需要考量訊息內容、結構、格式與來源？

　　　　(1)傳播對象　(2)傳播目標　(3)傳播訊息　(4)傳播方式

（　）18.何者以銷售額的百分比同時參照同業標準來訂定傳播預算？

　　　　(1)價值訂價法　(2)競爭訂價法　(3)銷售額比例法　(4)量入為出法

（　）19.根據傳播目標訂定傳播預算的額度為何種訂價方法？

　　　　(1)價值訂價法　(2)競爭訂價法　(3)銷售額比例法　(4)量入為出法

（　）20.下列何者適用於整個消費決策過程的前半段？

　　　　(1)公共關係　(2)直接行銷　(3)銷售促銷　(4)人員銷售

三、簡答題

1.請簡述整合性行銷傳播之重要性。

2.請問整合性行銷傳播的主要概念為何？

3.請簡述整合性行銷傳播概念的發展背景。

Memo

第 12 章

媒體廣告、數位行銷與直接銷售

 本章學習目標

1.瞭解媒體廣告的基本概念

2.瞭解媒體廣告決策中的主要考量因素

3.瞭解各種廣告媒體的優劣

4.瞭解數位行銷與傳統行銷方式的差異

5.瞭解如何應用數位科技進行行銷

6.瞭解直接銷售的概念

7.瞭解如何應用數位科技進行直接銷售

　　本章開始深入介紹三項行銷傳播方式，包括媒體廣告、數位行銷與直接銷售，延續上一章的內容，行銷傳播的過程需要同時考量傳播對象、傳播目標、傳播訊息與傳播方式各層面，因此在規劃媒體廣告、數位行銷與直接銷售計畫時，當然必須考量這些層面，這是從第 11 章一直連貫到第 13 章的概念，本章不再贅述這個流程，僅針對這三種傳播方式中重要的考量因素進行介紹。本章依照三項行銷傳播方式分為三部分，首先介紹傳統最常被使用的傳播方式——媒體廣告，先由廣告術語的介紹開始，當讀者瞭解這些術語之後，也能瞭解媒體廣告規劃的基本概念，接著我們將解釋如何在預算有限的情況下獲得最大的廣告效益。在第二部分，焦點將移到新興的傳播方式——數位行銷，我們將介紹數位與傳統行銷方式的差異，並詳細說明如何使用數位科技進行行銷。本章最後一部分將介紹直接銷售，內文首先解釋直接銷售的概念，接著將特別說明如何應用網路進行直接銷售。

12-1　媒體廣告

一、大眾媒體

　　在討論媒體廣告這個傳播方式前，我們先介紹幾個基本的名詞。本書所稱之媒體即為大眾媒體 (mass media)，大眾媒體泛指可以接觸到一般大眾的傳播媒介，我們可以將大眾媒體分為幾種類別，包括印刷媒體 (print media)——報紙、雜誌與書籍等、廣電媒體 (broadcast media)——電視與廣播等，與新興的互動式媒體 (interactive media)——網路，每種媒體下都有許多的媒體工具或載具 (media vehicle)，以電視為例，單一的電視臺或電視節目就可以稱為特定的媒體載具，同樣的概念可以應用在其他媒體上，媒體載具就是我們可以登廣告的具體對象。接著介紹三個重要的廣告術語，首先是廣告覆蓋範圍 (advertising coverage)，這個名詞指一個媒體載具在一定時間內可能接觸到的群眾人數，比如無線電視臺的電視節目（例如臺視、中視、華視等）通常

比有線電視臺有更高的覆蓋範圍，然而覆蓋範圍指的是潛在的群眾人數，另一個名詞接觸人數 (reach) 則是指「在一定時間內至少接觸某一媒體載具一次的群眾人數」，最後，接觸頻率 (frequency) 是指「群眾在一定時間內接觸某媒體載具的頻率」，這個數字通常是用平均數來表達，以電視節目為例，某節目觀眾的接觸頻率為平均每個月 3 次，表示該節目覆蓋範圍內的觀眾在一個月內平均收看該節目 3 次。

二、媒體廣告的規劃

在規劃媒體廣告計畫時有兩個重點：(1)媒體廣告的覆蓋範圍必須與產品的目標客源重疊；(2)在預算有限的情況下，必須平衡廣告覆蓋範圍與接觸頻率以獲得最大的廣告效益。

我們從第一個重點開始討論，在整體的消費族群中，單一產品通常都只鎖定部分的目標客群，廣告媒體選擇的第一要點就是「透過該媒體是否能接觸到產品的目標客群」，圖 12-1 列舉三種廣告市場覆蓋與目標客群結合的情況，在最理想的情況下，我們希望在預算範圍內達到完全市場覆蓋，就是透過適當的媒體選擇接觸到所有的目標客群。要達到這一點，除了要清楚自身產品的目標客群，也必須瞭解各媒體的閱聽群眾，然而在行銷預算的限制下，有時候我們僅能達到部分市場覆蓋，在其他情況下，我們透過所選擇的媒體也會接觸到非目標客群，這通常是無法避免的，因此我們必須考量媒體廣告計畫的第二個重點：如何妥善地運用有限的預算？

在有限的預算下，不僅廣告的覆蓋範圍會受到限制，我們還必須考慮消費者與廣告的接觸頻率，要利用廣告影響消費者的印象、購買意願或行為，必須讓廣告與消費者達到一定的接觸頻率。就好像我們在讀書學習一樣，第一次讀可能僅留下部分印象，但讀過幾次以後才開始能夠吸收內容。如果一個產品或品牌已經擁有相當的知名度，需要的接觸頻率可能會比較低，就像已經讀過的書只要稍微複習一下就可以回憶起曾經學過的知識，反之，當新產品或品牌上市時，所需要的接觸頻率也相對較高。

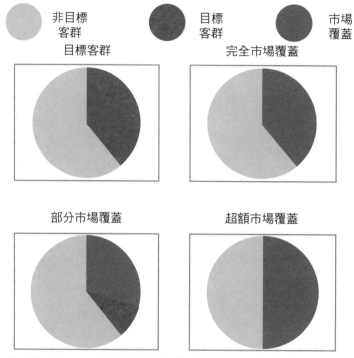

非目標
客群　　　目標
客群　　　市場
覆蓋

目標客群　　　完全市場覆蓋

部分市場覆蓋　　　超額市場覆蓋

✎ 圖 12-1　目標客群與廣告覆蓋範圍（資料來源：作者整理）

📷 照片 12-1　7-11 的未來商店 X-STORE，獨家引進柏克金迷你酒吧，品牌複合店的話題，加上寬敞的咖啡廳空間，提升品牌印象。（圖片來源：CATA）

　　在預算無限的情況下，我們希望產品廣告能夠達到最高的覆蓋範圍與接觸頻率，因為接觸頻率越高，消費者購買產品的機率越高，但為了使更多的消費者能夠接觸到廣告，進而刺激更多的消費者購買產品，所以也希望可以提升接觸人數（或覆蓋範圍）；然而真實的情況如圖 12-2 所示，在有限的預算下，我們必須在接觸頻率與接觸人數間取得平衡，媒體廣告的目標在影響閱聽人對產品的態度或購買行為，當廣告的曝光率越高（閱聽人的接觸

頻率越高)，影響單一閱聽人的機率也越高，所以一般我們都將接觸頻率乘以接觸人數，藉以評估一個廣告所能夠達到的效益，簡而言之，我們希望可以用最低的預算達到最大的效益（接觸頻率乘以接觸人數的最大乘積)。

圖 12-2　媒體廣告預算的平衡（資料來源：作者整理）

　　我們進一步來討論如何讓廣告有效地曝光，如圖 12-3 所示，最基本的方法就是讓廣告在一段時間內連續曝光（連續式)，比如說某水上樂園計畫推出暑假的最新促銷方案，假設只選擇電視廣告一種媒介，業主可以選擇讓電視廣告在 6 月不分時段密集曝光（因為旅客會提前規劃旅程，所以廣告最好能提前上檔)。如果業主希望鎖定學生族群，並更精確地使用廣告預算，可以選擇讓廣告在平時非上課時間（比如下午 5 點之後）與週末假日時密集曝光，這種讓廣告在一段時間內的特定時段曝光的方法稱為「集中式」。廣告業主還有另一個可供選擇的方式，假設業主希望讓一般大眾都能夠接觸到廣告，並加強該廣告對學生族群的曝光度，就可以選擇結合連續式與集中式的方法，讓廣告不分時段的曝光，但特別提高廣告在平日非上課時間與週末假期的曝光率。

連續式
在一定時間內
連續曝光
時間

集中式
在一定時間內，
選擇特定的時段
集中曝光
時間

混合式
結合以上兩種方式，
在一定時間內持續曝光，
並選定特定時段加強曝光
時間

📎 圖 12-3　媒體廣告的曝光方式 （資料來源：作者整理）

 # 三、媒體規劃的困難

📷 照片 12-2　只要新聞一報導某山區下雪的消息，遊客馬上就會蜂擁而至。（圖片來源：Amay）

然而在媒體廣告的規劃上，卻有幾點較難掌握的部分：

1.資訊不足

打廣告需要做基本的決策，包括何時、在哪個媒體載具、打多久的廣告等等。這些議題都需要很多資訊的支援才能決定，比如每個媒體載具的覆蓋範圍、接觸人數與頻率，甚至是覆蓋範圍內收視族群的個人背景。但實際上這些資訊很難取得，就連最簡單的電視節目收視率調查，也長期受到質疑，在這個情況下，我們還是得進行決策，決定打廣告的媒體載具、時間與頻率，因此需要在有限的資訊中拼湊邏輯，再結合一些經驗，進而擬定出計畫。

2.可供傳播的版面與時間有限

時間與版面就是金錢，而且一般大眾也沒辦法接收太多的訊息，所以我

們必須簡化傳播訊息，並且用音樂、標題與圖像等方式，結合幽默、感性、刺激等元素，讓訊息接收者在短時間內對廣告留下深刻的印象。

3.廣告效益難評估

　　想要計算有多少群眾聽過或看過一則廣告已經很難，想要衡量該廣告對銷售量的影響更困難，因為銷售量會受到太多因素的影響，很難判斷銷售量的改變是否直接受到廣告內容或曝光率的影響，這是規劃廣告傳播計畫的挑戰之一。

四、各種廣告媒體

　　雖然媒體廣告計畫是行銷人員的一大挑戰，但我們仍然必須利用有限的資訊與資源，選擇可供使用的媒體。一般最常使用的廣告媒體（或媒介）包括電視、廣播、報紙、雜誌、戶外看板、郵寄傳單與電子郵件等。行銷人員可以從兩個層面來考量各媒體的優劣，第一個層面是市場面，在這個層面需要考量的因素包括成本、接觸人數與客群針對性等；第二個層面是訊息面，在這個層面需要考量的因素

照片 **12-3**　有些商家配合電視劇拍攝，播出後常會造成該地區的觀光熱潮,但是否能繼續維持,則視商家本身商品的獨特性了。
（圖片來源：網路）

包括傳播資訊的內容、傳播資訊的即時性與呈現方式等。

1.電視廣告

　　承上所述,媒體廣告的預算必須花在刀口上,所以要考量各媒體的成本,一般而言,電視廣告的成本最高,以美國收視率最高的節目——美式足球超級杯決賽 (Super Bowl) 為例,該節目每秒的廣告費超過數萬美元以上,這種廣告預算並非大部分的公司或組織能夠承擔的,但是考量到全美會有近半的家庭收看此節目,就會有許多公司認為這是合理的廣告支出;換言之,雖然電視廣告的成本極高,但電視所能夠接觸到的消費者人數也是所有廣告媒介

中最高者，因此電視廣告比較適合鎖定以一般大眾為消費族群的產品，因為相較於雜誌、廣播與報紙等媒體，電視的收視群眾通常涵蓋各族群的消費者。對於有清楚市場區隔的產品，以電視廣告作區隔很容易發生圖 12-1 超額市場覆蓋的情況，所以對於預算有限的公司或組織，電視廣告不見得是首選。

2.廣播

另一種最常被使用的媒體為廣播，廣播原本是電視發明前接觸人數最高的廣告媒介，但隨著電視與網路的普及，廣播媒體的覆蓋率逐漸下滑，但仍然有特定族群固定收聽廣播節目，比如司機或中老年齡層等族群。如果有某個產品鎖定這些族群，在廣播頻道播放廣告就是一個不錯的選擇；對廣告預算有限的產品而言，低成本是廣播媒體的另一個優點。然而廣播廣告與電視廣告的傳播資訊有很大的差異，電視廣告可以結合畫面、文字與聲音，但是廣播廣告僅能透過聲音傳播資訊，這是廣播廣告很大的限制。

3.報紙與雜誌

報紙與雜誌也是最常被使用的廣告媒介，與廣播的情況類似，此兩者的接觸人數低於電視，接觸人數也隨著網路普及而逐漸下滑，相對也使得在報紙與雜誌刊登廣告的成本逐漸降低。廣播、雜誌與報紙三種媒體與電視的主要差別之一在於客群針對性，這三種媒體的分眾化比電視更明顯，由於其成本較低，所以更適合低廣告預算、市場區隔明確的產品。另一方面，報章雜誌的資訊傳播方式與廣電媒體（電視與廣播）有明顯的不同，報紙與雜誌廣告是以平面印刷的方式呈現，由於讀者有機會花更多時間閱讀平面廣告，所以能夠呈現更多更完整的行銷資訊。

媒體是從事行銷活動時不可或缺的工具，因此媒體科技的改革影響行銷甚鉅。20 世紀以降，最先被發展出來的媒體是印刷媒體，尤其是報紙，它曾經是舉足輕重的行銷傳播媒體，然而隨著廣電媒體的問世，印刷媒體對行銷的影響力顯著下降，也使得電視成為行銷人員與學者大量關注的焦點；邁入 21 世紀後，在電腦、手機等數位資訊產品的普及下，數位資訊相互交換的影響力快速上升，也讓數位行銷成為行銷業界中最熾手可熱的名詞，在本章第二部分的內容中，將開始介紹數位資訊的崛起對行銷的深遠影響。

12-2　數位行銷

一、數位行銷對傳統行銷的衝擊

　　2000 年網路普及以後，網路族群的壯大、主力消費族群對網路的熟悉度上升，加上數位科技持續進化及社群媒體興起與發達，過去傳統行銷手法已不再適用於當今的環境。數位行銷指的是利用網路數位科技進行產品的拉與推的新行銷概念，它的興起源自於成熟的網路生態，其範疇相較於網路行銷更為全面，因此我們可以說數位行銷是網路行銷的延伸。

　　由於數位行銷是建構在網路普及的環境下，所以我們先來談談網路是如何影響傳統的行銷方式。

1.提供多元化資訊

　　網路對行銷資訊傳播的影響十分明顯，對賣方而言，在網路平臺上可以將多元化的產品資訊呈現給消費者。傳統的印刷媒體透過文字與圖像傳遞資訊、廣電媒體透過聲音與影像傳遞資訊，而透過網路能夠傳遞以上所有類型產品資訊，並且可以提供最即時的資訊，這是網路科技帶來的優點。

2.提供溝通平臺

　　網路還能夠提供買方與賣方溝通的平臺，兩者最基本的溝通方式是線上留言，勤於回覆買方的賣家能夠即時回答顧客的問題，十分有利於提升購買意願，另外許多網站甚至提供網路電話或網路即時通訊 (instant messenger) 的服務，使得買賣雙方的溝通更迅速。

3.口耳相傳速度快、影響大

　　對消費者而言，網路上有大量的產品資訊，因此他們可以快速地獲得產品功能與價格等相關資訊，對於熟悉網路的消費者而言，網路的確是十分方便的資訊搜尋工具，然而消費者對產品的資訊不但可能來自賣方與其通路商，還可能來自其他消費者，對某些特定族群而言，線上口耳相傳 (online

word of mouth) 的力量十分強大，比如臺灣有許多知名的部落格以及YouTuber，這些意見領袖們對某家餐廳或某樣商品的高評價通常都能夠帶來十分顯著的客群，反之品質不佳的餐廳或產品也可能在網路上被迅速地負面傳播，使得生意一落千丈。

4.提供小公司以小搏大的機會

照片 12-4　如果搭配作者生動的文字和照片，部落格上介紹的店家，馬上就能讓消費者趨之若鶩。
（圖片來源:Ada）

網際網路還可以給賣方帶來許多機會，尤其對資本較薄弱的中小型企業或個人賣家，網際網路讓他們有機會以小搏大，並利用傳播迅速的線上口耳相傳獲得成功。如果有上網經驗的讀者應該都能理解，在網路上規模較大的公司或通路不見得佔有優勢，假設一個消費者不認識某兩家規模大小不同的公司，這位消費者將無法從兩家公司的網站上判別兩者的大小，而消費者會選擇哪一家公司的產品，將端視產品本身的功能、售價與網路上產品資訊的呈現方式。換言之，網路是一個新的戰場，讓大公司與小公司站在一個相對平等的起跑點。

5.進行顧客關係管理

網路不僅能提供小公司以小搏大的機會，資本雄厚的大公司也可以利用網路管理上下游合作夥伴與消費者，簡單來說，公司可以透過網路建構一個完整的管理與行銷網絡 (network)，如圖 12-4 所示，公司可以透過網路連結顧客資料庫，進而針對個別顧客的需求提供產品與促銷資訊；針對上游供應商與下游通路商，公司也可以進一步結合產品資料庫，同時做到成本管理與顧客關係管理。

瞭解網路對傳統行銷的影響後，接著我們來討論數位行銷的組成。前一章我們有稍微提到數位行銷是整合性行銷一環，具備「預算彈性」、「調度靈活」、「成效量化」、「受眾精準」、「深度溝通」等特性。

　　嚴格來說，數位資訊是網路科技的延伸。對於現代的消費者而言，網路不僅是用來提供旅遊相關訊息，亦是買賣、溝通與分享的媒介。如何將網路的即時性、互動性和傳播力最大化，內容創作 (content creation)、網站 (website)、搜尋引擎 (search engine)、社群媒體 (social media)、行動應用程式 (Apps) 與電子郵件 (e-mail) 為六大元件，其中又以內容創作最為關鍵。因此，這邊我們將只針對內容創作做進一步說明。

　　在以網路為本的數位世界裡面，人們拿起手機或使用電腦查看電子郵件、通訊軟體中的未讀訊息、瀏覽新聞、追蹤朋友動態、搜尋資訊等都是日常生活一部分。網路、行動載具與電腦大大改變了人們的生活與行為模式，並正在引領著企業的商業模式、行銷策略走向數位化。內容創作下分為兩個主要概念，分別為使用者原創內容 (User Generated Content, UGC) 與共創作 (Co-creation Content)。

　　原創內容指的是網路使用者有別以往只單純在網路上下載，開始自製文字、圖片或影音，上傳至網路，供人觀閱，網路使用模式改成上傳與下載並行；世界經濟合作與發展組織 (OECD) 將其描述具備「以網絡出版為前提」、「內容具有一定程度的創新型」以及「非專業人員和權威組織創作」三大特徵。原創內容與共創內容的成功案例可以由下一段啟發靈感。

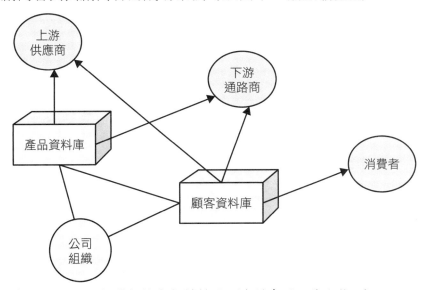

✎　圖 **12-4**　網際網絡與行銷管理（資料來源：作者整理）

二、數位行銷成功案例

　　10 年前澳洲昆士蘭旅遊局為了吸引遊客到島上觀光，在有限經費下，推出「世界最棒工作—大堡礁護島管理員」徵才活動，巧妙運用網友自行創作內容的投稿活動，藉由競賽、點擊與分享，成功吸引全球目光，帶動近 3.68 億美元的媒體報導價值、840 萬次的網站不重複造訪與 5,500 萬次網頁點擊，亮麗行銷效應。成功的 UGC 行銷活動，不僅要流量也要有品質，行銷才有成效；然而質與量要並進不容易，最常被檢討的原因為：

　　1.活動所要求的製作門檻障礙過高，導致參與度低

　　2.原創內容劣質，難以擴散

　　3.活動時間過長

　　4.誘因不足

　　當相似原創內容活動越辦越多時，人們便會開始感到無趣乏味，參與度的下滑現象不難想像。為此，行銷勢必要再度走向創新路程。雖然網路已與我們的生活融為一體，但人們依舊追求真實，網路頻寬加大以及 5G 時代的來臨，使得網路直播成了另一種選擇，透過直播主與網友共同創作。

　　澳洲維多利亞洲旅遊局推出的「Melbourne Remote Control Tourist」活動就是共同創作的成功案例，透過結合社群媒體與網路服務平台，安排幾位遊客直播所到之處，並讓觀看直播的網友可以透過特定社群媒體平台對正在直播的旅人下達特定動作的命令，讓不在現場卻對墨爾本有興趣的潛在旅客有身臨其境的感覺。在這一個直播互動活動，旅遊局共收到來自世界各地約 8,000 多個互動要求，直播影片吸引 1.5 億人觀看，成功地把墨爾本行銷於全世界。

照片 12-5　科技對於觀光和行銷皆帶來了許多改變。途中的遊客穿戴 VR 裝置進行遊歷。(圖片來源：Shutterstock)

12-3 直接銷售

本章曾多次提及直接銷售的概念，提到「直接銷售」這個名詞，許多人都會想到那些登門拜訪的業務員、信箱中的傳單或電子郵件信箱中的廣告促銷郵件。直接銷售相異於其他行銷傳播方式，在於賣方會直接與買方一對一地接觸溝通，比如上述業務員、信箱傳單與電子郵件都是賣方直接將行銷資訊傳播給消費者的例子。然而直接銷售不是「亂槍打鳥」，漫無目標地散發傳單、登門拉生意或寄發電子郵件等手法不見得可以將產品賣出去，這些作法只會徒增消費者生活上的不便，完全無法達到直接銷售之目的。近來直接銷售經常和「目標行銷」(target marketing) 與「關係行銷」(relationship marketing) 兩個概念連結在一起，以下將分別介紹：

一、目標行銷

如果我們在一般大眾媒體上打廣告，傳播的對象是該媒體的閱聽人，然而當我們用直接銷售與消費者進行傳播時，這種溝通方式是一對一的，這也是直接銷售的優點，然而優勢能夠真正發揮的前提是賣方清楚地知道消費者個人的需求。將目標行銷與直接銷售結合在一起，表示我們必須針對消費者個人的需求有目標性地進行銷售，一般媒體廣告通常無法顧及個人的需求，縱使這個廣告有清楚的目標族群，依然只是針對某個「消費族群」而非「消費者個人」的需求，這兩者還是有相當的差異。

二、關係行銷

另一方面，直接銷售也可以視為一種顧客關係管理的過程，當賣方知曉消費者的個人需求後，就有機會適時地提供消費者所需要的產品資訊，並可以提供個人專屬的促銷活動，如果消費者的需求能精確地被掌握，他們不但會覺得備受尊榮，更能大大地提升消費者下單購買的機會，因此我們才說直接銷售必須做到顧客關係管理的層次。

🔍 三、直接銷售工具

可供使用的直接銷售工具很多,包括先前曾提到的信箱傳單、電子郵件、登門拜訪與電話銷售等,應用這些工具的方法並不難,所以本書無意深入討論,但多著墨於「如何瞭解顧客的個人需求」。瞭解顧客的個人需求是進行直接銷售的核心議題,通常好的業務員都能掌握個別顧客的需求,因此能夠達到高額的個人業績,然而我們不希望顧客需求資料成為業務員個人的資源,因此公司最好可以把顧客

照片 12-6 宗教朝聖之旅是各國旅遊的大宗,如圖中所呈現臺灣特有的寺廟文化。業者即可針對信眾的需求提供旅遊方案。(圖片來源:作者)

需求資料系統化,把顧客需求制度化以後的成果就是顧客資料庫,顧客資料庫不見得要很龐大,只要我們能夠掌握影響顧客購買產品的主要因素即可,然而我們要如何知道顧客的需求呢?

顧客需求的資訊通常有幾個來源,首先我們必須留下已經消費的顧客資訊,最好可以瞭解他們個人的背景與消費內容,對於尚未消費的顧客,我們依然請他們加入會員,並填寫簡單的問卷以瞭解他們的需求,其實上述的方法在網站上十分容易達到,比如旅遊購物網站(如國內的易遊網 ezTravel、易飛網 ezfly 與國外的便宜購 CheapTickets 等網站)都會要求消費者加入會員後始可開始訂票,待消費者完成手續後,業者即可獲知消費者的個人背景與消費需求(當然業主有責任維護顧客隱私與個人資料,而且消費者有權利拒絕填寫無關的問卷)。 如果業主考量填寫問卷的過程冗長將影響他們入會的意願,也可以提供促銷或首次消費折扣等回饋方法,接著消費者的消費程序也全部在網路上完成,因此可以非常方便地針對個別顧客的需求進行直接銷售。舉例來說,若一位消費者居住於高雄,經常往返高雄與香港兩地,並偶爾會帶家人到南部各縣市旅遊,因此該消費者的直接需求包括高雄到香港機

票、香港的住宿、南部各縣市的住宿、高雄附近的飲宴，間接需求可能包括香港到中國大陸他處的機票、高雄到世界各地的機票、北高高鐵票等，業主即可針對這些需求，定時提供相關的旅遊資訊或促銷方案。

相較於國內的旅遊購物網站，歐美的相關網站業者為旅遊消費者提供更為完善的服務，這些業者包括 Expedia 公司（旗下擁有 Expedia.com、Hotels.com、Trivago 等網站）、Booking Holdings 集團（旗下擁有 Booking.com、Priceline.com 等網站）等，一個旅客在旅途中所有的需求都可以在這些網站上被滿足。比如當一個消費者在某網站上訂購飛機票，該網站會自動跳出於目的地之租車（或機場接送）、住宿與餐飲相關服務的資訊，消費者只需要多按幾個鍵，即可完成所有的訂購手續，有些網站會標榜這些副產品（在本例中，機票為主產品，其餘為副產品）的價格為優惠價，此時很容易刺激消費者在該網站上訂購所有需要的產品；這些網站也能夠善用電子信箱進行直接銷售，他們會定期寄發電子郵件給消費者（在該顧客同意的前提下），這些郵件通常都能針對消費者的需求，提供產品的促銷資訊，這種方法特別適合販售即將到期的床位或機位，一對一的銷售方式不會影響產品的原價或市場價值感，又有機會賣出機位或床位，使得買賣雙方都能夠獲利。

上述這些直接銷售的原則與方法特別適合於網路上應用，尤其對產品較複雜，如網路旅行社或產品量較大，如旅館與航空公司的業者而言，使用網路來進行目標行銷與顧客關係管理是必須的。然而一家小民宿其實就不一定需要應用複雜的網路科技，捎封電子郵件給老主顧也是可行的直接銷售方式，因此，雖然我們強調網路科技特別適合應用於直接銷售，但對經營規模較小的業者，由於顧客數較小，其實也可以利用網路較傳統的人對人的方式進行顧客關係管理。

案例問題與討論

1. 飯店要推出中秋節月餅，請問使用印刷媒體與互動式媒體方式各刊載一週，您覺得哪種方式的廣告覆蓋範圍與接觸頻率較高？如以預算考量，哪種方式能獲得較大的廣告效益？

2. 近年來有許多知名的美食部落格，如果您發現自己的店家在部落格上得到負面的評價，您會怎麼作？

3. 網路上的購物成了方便又容易的消費行為，然而在顧客關係管理上，您覺得可以用哪些方式維持與顧客間的關係？

複習小幫手

1. 在媒體廣告範疇內有以下幾個重要的名詞

▷ 大眾媒體：可以接觸到一般大眾的傳播媒介，包括印刷媒體（報章雜誌）、廣電媒體（廣播與電視等）與互動式媒體等（網路）

▷ 媒體載具：特定的媒體節目、頻道或版面等

▷ 覆蓋範圍：一個媒體載具在一定時間內可能接觸到的群眾人數

▷ 接觸人數：在一定時間內至少接觸某一媒體載具一次的群眾人數

▷ 接觸頻率：群眾在一定時間內接觸某媒體載具的頻率

2. 在進行媒體廣告的規劃時，必須符合以下幾個原則

▷ 媒體廣告目標必須建立在整體行銷目標之上

▷ 媒體廣告的覆蓋範圍必須與目標客群重疊

▷ 必須在有限的預算下，平衡接觸人數與接觸頻率，以獲得最大的廣告效益

3. 在進行媒體廣告的規劃時，會有以下幾個困難點

▷ 資訊不足：缺乏決策需要的資訊，必須拼湊有限的資訊、配合經驗，進而決定要選擇哪些媒體載具、多少時間與廣告出現的頻率

▷ 可供傳播的版面與時間有限：由於經費有限，一般大眾也沒辦法接收太多

的訊息，因此必須簡化廣告訊息，讓訊息接收者在短時間內留下深刻的印象

▷ 效益難評估：銷售量會受到太多因素影響，因此很難精確評估廣告的實際效益

4. 各種媒體的優劣點如下

▷ 電視：覆蓋範圍大、適合鎖定一般大眾族群的產品、但成本高

▷ 廣播：覆蓋範圍逐漸縮小、僅能傳播聲音，但適合鎖定特定的產品、成本低於電視

▷ 報紙與雜誌：覆蓋範圍逐漸縮小、僅能傳播文字，但能呈現較複雜的資訊、成本低於電視

5. 數位行銷對傳統行銷的主要衝擊為

▷ 提供多元化的資訊：網路可以圖片、文字、影像與動畫等多元方式提供資訊

▷ 提供買賣雙方線上溝通平臺：網路留言版、網路電話與電子郵件等功能可以提供買賣雙方直接溝通的管道

▷ 線上口耳相傳速度快、影響大：消費者會在網路上快速傳播自身的消費經驗，這些經驗在網路上傳播迅速，這些正負面評價影響商家的營收甚鉅

▷ 提供小公司以小搏大的機會：使用網路行銷的成本低，若產品品質佳，有機會透過線上口耳相傳取得成功

▷ 進行顧客管理：結合網路與顧客資料庫，可有效率地進行顧客關係管理，並有效地進行個人行銷

6. 透過數位行銷工具可以達到以下幾個目的

▷ 資訊提供：好的網站與部落格必須提供消費者從「資訊搜尋」到「產品購買」所有程序中需要的資訊

▷ 雙向溝通：好的網站與部落格必須提供買賣雙方溝通的平臺，並勤於與消費者溝通

▷ 口耳相傳：消費者的消費經驗可能將在網路上快速地傳播，業主必須特別

　　注意負面評價的傳播

▸ 直接銷售：使用網路可有效且有效率地進行目標行銷

7.直接銷售可以與以下兩個概念相連結

▸ 目標行銷：直接銷售的優點在於能夠以消費者「個人」的需求為依據，針對個人有目標性地進行銷售

▸ 關係行銷：如果能夠掌握消費者個人的需求，賣方可以持續提供消費者需要的產品資訊或促銷活動，這種個人化的溝通過程，將有助於維持長期而良好的顧客關係

自我評量

一、是非題

（　） 1.接觸頻率乃指在一定時間內至少接觸某一媒體載具一次的群眾人數。

（　） 2.在一定時間內之特定時段集中曝光為集中式曝光方式。

（　） 3.廣播的覆蓋範圍較小，僅能傳播聲音，但適合鎖定特定的產品。

（　） 4.行銷人員可從市場面與訊息面考量各媒體形式的優劣。

（　） 5.廣播之優點為能呈現較複雜的資訊。

（　） 6.產品性質為廣播、雜誌與報紙三種媒體與電視的主要差別之一。

（　） 7.好的網站可同時擁有資訊提供、與顧客的雙向溝通、口耳相傳、個人銷售、及讓顧客在線上直接購買的功能。

（　） 8.電子郵件並非買賣雙方直接面對面進行銷售或購買，因此不是直接銷售。

（　） 9.直接銷售乃是針對同性質之族群進行產品行銷。

（　） 10.旅行社為促銷暑假旅遊行程，在 6 月時不分時段的密集播出電視銷售廣告，此曝光方式可稱為連續式。

（　） 11.遊樂園為吸引學生族群前來消費，特別選擇讓廣告在平時非上課時間（比如下午五點之後）與週末假日時密集曝光，此曝光方式可稱

為集中式。

（　）12.廣告只要做的生動有趣，就能吸引消費者消費，因此廣告的效益是很容易評估的。

（　）13.廣告媒體種類繁多，但以報紙廣告的成本為最高。

（　）14.數位行銷對於資本額較低的企業主為一項新的契機，因為網路具有低成本、高效益之功能。

（　）15.部落格大多由業者自己建構，並在網路上分享自己的產品、住宿與餐飲的設施等。

二、選擇題

（　）1.請問下列何者為大眾媒體？

⑴印刷媒體　⑵廣電媒體　⑶互動式媒體　⑷以上皆是

（　）2.下列何者為廣電媒體？

⑴報紙　⑵雜誌　⑶廣播　⑷網路

（　）3.一個媒體載具在一定時間內可能接觸到的群眾人數乃指下列何者？

⑴媒體載具　⑵覆蓋範圍　⑶接觸人數　⑷接觸頻率

（　）4.下列何者是指特定的媒體節目、頻道或版面等？

⑴媒體載具　⑵覆蓋範圍　⑶接觸人數　⑷接觸頻率

（　）5.在一定時間內曝光為何種廣告曝光方式？

⑴連續式　⑵集中式　⑶混合式　⑷特定式

（　）6.在一定時間內之特定時段持續加強曝光為何種廣告曝光方式？

⑴連續式　⑵集中式　⑶混合式　⑷特定式

（　）7.下列何者屬於電視媒體的特點？

⑴僅能傳播聲音　⑵覆蓋範圍大　⑶成本低　⑷僅能傳播文字

（　）8.何種媒體能呈現較複雜的資訊？

⑴電視　⑵廣播　⑶報章雜誌　⑷以上皆可

（　）9.一般而言，何種媒體的成本最高？

⑴電視　⑵廣播　⑶報紙　⑷雜誌

（　）10.何者為規劃媒體廣告時的困難點？

(1)資訊不足　(2)版面與時間不足　(3)效益難評估　(4)以上皆是

（　）11.下列何者為電子郵件之功能？

(1)即時通訊　(2)雙向溝通　(3)直接銷售　(4)口耳相傳

（　）12.請問何者為留言版之功能？

(1)資訊提供　(2)雙向溝通　(3)直接銷售　(4)購買產品

（　）13.何者非部落格的功能？

(1)資訊提供　(2)雙向溝通　(3)直接銷售　(4)口耳相傳

（　）14.下列何者為直接銷售之優點能真正發揮的前提？

(1)瞭解產品特性　(2)瞭解消費者個人需求　(3)瞭解消費族群需求　(4)以上皆是

（　）15.航空公司定期寄發電子郵件給會員，提供產品的促銷資訊，此種一對一銷售方式之優點為何？

(1)不影響產品的原價　(2)不影響市場價值感　(3)有機會賣出機位　(4)以上皆是

（　）16.下列哪一項為印刷媒體？

(1)報紙　(2)雜誌　(3)書籍　(4)以上皆是

（　）17.下列哪一項為互動式媒體？

(1)電視　(2)報紙　(3)網路　(4)廣播

（　）18.下列哪一項網路功能使得買賣雙方的溝通更迅速？

(1)線上留言版　(2)部落格　(3)網路電話　(4)即時影像

（　）19.一個好的網站須具備下列何種功能？

(1)資訊提供　(2)口耳相傳　(3)線上直接購買　(4)以上皆是

（　）20.下列何項為直接銷售的工具？

(1)信箱傳單　(2)電子郵件　(3)登門拜訪　(4)以上皆是

三、簡答題

1.請簡述媒體廣告規劃之原則為何？

2.直接銷售可與哪些觀念相連結？

3.數位行銷對傳統行銷方式的主要衝擊為何？

 Memo

第 13 章

銷售促銷、公共關係與人員銷售

 本章學習目標

1.瞭解銷售促銷的目標

2.瞭解銷售促銷的方法

3.瞭解公共關係與公共宣傳的目標

4.瞭解公共關係與公共宣傳的方法

5.瞭解人員銷售的主要目標

6.瞭解進行人員銷售的過程

　　本章繼續介紹三項行銷傳播方式，包括銷售促銷、公共關係與人員銷售，在銷售促銷的部分，我們將首先澄清銷售促銷等於削價競爭的迷思，本書第9章曾說明降價會對利潤有強大的殺傷力，其他銷售促銷的方法也都必須付出成本，所以本章繼而詳述為何需要銷售促銷、在什麼時機作、以及作法為何；本章第二部分聚焦於公共關係，我們會同時介紹公共關係與公共宣傳的相關議題，此兩者雖然在概念上有所分野，然而實務上的運作往往是緊密地連結在一起，此部分將介紹其目標、對象與實行方法；最後一部分介紹人員銷售，主要的內容將著墨於人員銷售之目的與銷售的過程。

✏️13-1 銷售促銷

　　本章介紹的第一種行銷傳播方式為「銷售促銷」，一般公司或組織應用銷售促銷以滿足「短期目標的需求」，尤其是提升短期銷售，甚至有人把「銷售促銷」等同於「削價競爭」，這是一般行銷人員對於銷售促銷的兩大認知迷思。各位應該記得本書第1章曾闡述行銷與銷售的差別，「銷售」希望可以把東西賣出去，「行銷」則是要追求產品與顧客需求的結合，因此在行銷與顧客導向的思維下，縱然刺激短期銷售量是銷售促銷的主要目標之一，但這些促銷活動必須同時考量長期目標，而非一味地只想把產品賣出去；另一方面，各位也應該記得降低產品售價對利潤的殺傷力（詳見第9章），當產品售價被降低時，縱然銷售量會增加，營業額與利潤不一定會增加（端視產品的價格彈性而定），所以銷售促銷不應該等同於削價競爭，銷售促銷不能降低客戶對產品的價格知覺，同時必須衡量採行促銷活動所付出的成本與獲得的利益，如此才不會為了刺激消費的短期目標，傷及利潤與產品價值。

 照片 13-1; 照片 13-2　除了菜單上的文字，業者還可以透過現場秀的方式吸引顧客。(圖片來源：作者)

一、銷售促銷活動的目標

　　一般而言，針對不同的促銷對象，銷售促銷活動有四個主要目標，如圖 13-1 所示，銷售促銷活動的對象可能包括消費者、銷售人員與下游通路商。針對一般消費者，促銷的目標之一是「刺激短期消費」，然而經常使用銷售促銷活動去刺激短期銷售量，即使短期可能衝高營收，但中長期的產品價格可能會崩盤，消費者不會再願意以原價購買產品，這對利潤有非常大的影響；面對消費者的另一個促銷目標是「鼓勵嘗試產品」，大部分消費者面對不熟悉的產品，都會採取比較保守的態度，因此可以利用促銷方式，比如折扣或試用，讓消費者嘗試去使用該產品，如果消費者從中獲得滿意的體驗過程，將可能有助於提升產品的需求。此外，我們也可以考慮針對既有的顧客，提供專屬的促銷活動，在這種情況下，將可能達成「建立品牌忠誠度」的目標。

　　另外，銷售促銷的對象不見得只有消費者，有時候我們希望利用特殊的獎勵措施激勵「銷售人員或通路商販售本公司的產品」，此時促銷活動的成本不是直接花在消費者身上，這種間接刺激消費的方法有一個好處，它比較不

會影響商品在一般大眾心中的價值感。

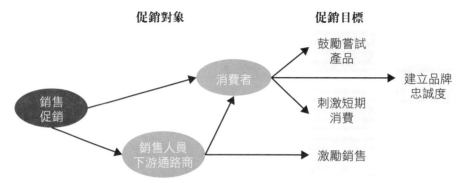

圖 13-1　銷售促銷活動的對象與目標（資料來源：作者整理）

二、使用銷售促銷活動的時機

無論採行任何銷售促銷的方法，業主都必須付出代價，其中每單位產品的獲利減少是最清楚的例子，因此銷售促銷活動通常只使用在特殊的時機。

1.新產品上市時

比如當新產品上市時就是一個很好的時機。此時消費者對新產品缺乏足夠的認識，所以即使新產品優於舊產品，大部分的消費者還是會選擇舊產品，這一點在觀光餐旅產業會更明顯，因為旅遊地、餐廳與旅館這一類的產品看不到、摸不著，如同第 7 章圖 7-6 所示，大部分的觀光消費者屬於中庸型與保守型，僅有少部分冒險型消費者會勇於嘗鮮，所以我們必須利用銷售促銷來降低顧客不敢嘗鮮的心理門檻。 在同樣的時機，比如航空公司推出新航班時，也可以針對通路商 （旅行社） 提出銷售促銷活動，讓負責販售的人員或公司能夠獲得比平時更高的利潤，這樣不但有機會增加新產品與消費者接觸的頻率，也能夠激勵銷售人員更努力地銷售該產品。

照片 13-3　遊樂園裡的攤位 ， 通常因價格或販售商品使遊客望之卻步，如果現場能呈現活潑生動的表演或成品，較容易達成銷售。（圖片來源：Amay）

2.淡季或離峰時段

　　一般觀光餐旅產業都會有淡旺季銷售差距極大的情況，但是觀光餐旅產品沒有辦法變成存貨，旅館與餐廳每天開張都有固定成本必須支出，所以觀光餐旅產業習慣在淡季大量使用銷售促銷的方式吸引顧客；然而許多餐廳或旅館並非採用促銷以刺激消費的策略，卻改採直接降低售價的方式，比如許多民宿業者平日與假日的房價訂為兩種價格，這種訂價方式有方便管理的優點（尤其對民宿業者來說），但這種方式不適合房間數較多或擁有高品牌知名度的旅館，對於品牌旅館來說，降低售價不僅是減少每單位產品的利潤，更可能損及旅館的品牌知名度。

　　品牌旅館在淡季應該採用的方式是促銷折扣，而非降低售價，雖然兩者表面上看起來都是「便宜賣產品」，但是消費者在購買產品時的價值感卻完全不同。比如一間民宿單人房假日訂價 4,000 元，平日訂價為 6 折 2,400 元，當消費者購買該民宿平日的單人房時，會覺得這個產品只值 2,400 元，因為無論是誰都可以在平日買到這個價格。假設另一家旅館的單人房訂價也是 4,000元，這間旅館可以在某些通路以 6 折的價格促銷平日的單人套房，然後在其他通路以原價販售，如果這家旅館的品牌夠強，許多消費者在平日依然願意以原價購買產品，因為他們覺得值得。既然我們知道有這些消費者存在，為何要直接降低售價呢？當然還有些價格敏感度較高的消費者，所以我們在某些只有他們會使用的通路打出折扣促銷，可以藉此刺激消費，還可以讓這些消費者買到自己覺得物超所值的產品。比較兩者，促銷折扣策略可以延伸為差別訂價，也就是用原價賣給價格敏感度低的顧客、用折扣價賣給價格敏感度高的顧客，不但可以確保產品的價值感、還能維持一定的產品利潤，因此如果業主有足夠的價格管理能力，不應該在淡季直接降低售價，而應該採用促銷折扣的方式。

3.配合特殊活動、節目或展覽

　　除了淡季與新產品上市的時機，銷售促銷也經常使用於特殊的節日或配合特殊的活動。在臺灣旅遊業的年度盛會——臺北國際旅展，所有的旅館、

旅行社與航空公司都競相推出促銷活動。在這個時候推出促銷活動,就像在人潮擁擠的商圈掙得一隅,為提升知名度與維持市場佔有率之必需。旅遊餐旅業者也可以配合特殊節目推出促銷活動,比如4月22日是世界地球日,標榜環保的旅館或民宿可以趁機推出促銷活動,當天關於環保的議題會攻佔媒體的版面,因此這是一個將自身產品與環境保護議題連結在一起的最好時機。

三、銷售促銷活動的方法

接著介紹幾種銷售促銷可供使用的方法,包括試樣、折扣、贈獎、抽獎、特殊活動與紅利積點等。

1.試樣

試樣的主要目的在鼓勵消費者使用新產品,比如在街頭上會有銷售人員發送化妝品或洗髮精的試用包、或在超市提供試吃服務。在觀光餐旅產業中,許多餐廳會參與美食展,讓一般消費者可以品嘗到餐廳廚師的廚藝,這也是試樣的例子之一。然而旅遊地很難讓消費者試玩,但可以邀請旅行社人員或媒體記者去體驗,如果他們有滿意的經驗,會有更高意願將這個產品(旅遊地)包裝至行程中或介紹給旅客。航空公司提供旅客免費升等的服務也是讓消費者體驗產品的方法之一。

2.折扣

另一類的方法是提供消費者折扣,比如直接給消費者折扣或要求消費者持折價券給予折扣,雖然這種方法已經被廣泛利用,但我們再次強調使用折扣方法需要注意它對原價的影響,如果折扣太頻繁,消費者可能不願意再用原價購買產品;此外,一樣是折扣,我們寧願讓消費者多花點錢,比如一個泰國五日遊的套裝行程原價為新臺幣2萬元,旅行社可以選擇直接打七五折,使得折扣後的團費降為1萬5,000元,也可以提供兩人同行一人半價的促銷方案,如此兩個人折扣後的團費為3萬元(平均一人1萬5,000元),相較之下後者能更有效地提升銷售量。

3.贈獎

　　贈獎是讓消費者在購買產品之後，能夠免費或以成本價獲得贈品。比如速食餐廳經常會配合卡通推出小玩具，消費者必須購買一份餐點後才能獲得一份小玩具，如果我們希望更進一步刺激消費，可以設計一系列的贈獎活動，比如推出一組六個小玩具，每隔一段時間只能購買其中一個小玩具，假如這些小玩具有吸引力，將能夠在一段時間內持續刺激消費。贈獎活動除了能夠達成刺激短期消費的目標，亦能與試樣相結合，讓已經消費的顧客能夠免費或低價獲得試品，達到鼓勵消費者試用產品的目標，此外，若能妥善設計贈獎活動，亦能達成鞏固忠誠的目標，比如速食餐廳所推出的小玩具贈獎活動不但能吸引父母帶子女前往消費，還有可能塑造該餐廳在小朋友心中的鮮明印象。

4.特殊活動

　　這類方法是配合抽獎、競賽與特殊活動來促銷商品，這一類的活動希望透過顧客的參與，讓顧客更瞭解品牌或產品，成功的活動將可能提升產品知名度或長期的需求。在規劃相關活動時（規劃贈獎活動也相同）應該要從顧客需求的角度出發，瞭解消費者需要什麼產品、有什麼資訊需要被消費者瞭解，如此才有較高機會提升產品需求。

5.紅利積點

　　最後是特別針對熟客的促銷活動，包括一般百貨公司經常使用的紅利積點、或航空公司的累積里程活動等，相較於其他幾類的促銷活動，這一活動有清楚的目標與對象，也更容易衡量促銷活動的效果，因此在規劃整體銷售促銷活動時，務必把本類活動納入。

13-2　公共關係與公共宣傳

　　本章第二節將焦點放在另一項行銷傳播的方式 —— 公共關係 (public relations) 與公共宣傳 (publicity)，我們曾經在第 11 章提過，兩者是類似但相異的概念，公共關係是指透過維持或促進與公眾的關係，進而增進大眾對於組織或產品理念的接受與瞭解，公共關係的工具包括社區參與、募款捐款、慈善活動、活動贊助、發行刊物等，透過這些公關活動，一方面可以為社會福利多盡幾分心力，另一方面也可以增加組織知名度；公共宣傳希望讓產品資訊在媒體曝光，然而其他行銷傳播方式是用直接購買的方式取得媒體版面，公共宣傳則是透過新聞報導取得曝光率。

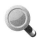 **一、公共關係的目標**

　　公共關係與公共宣傳的傳播對象都是一般大眾，然而傳播的內容與目標卻有所不同，公共宣傳的內容通常直接與產品相關，然而公共關係的傳播內容卻通常與更上層的公司形象有關。如圖 13-2 所示，產品形象只是公司整體形象的一環，尤其在觀光餐旅產業中，旅館、餐廳或其他相關產業依附旅遊地的資源而生，因此靠觀光客賺錢的同時，也被一般大眾或旅遊地當地民眾期待對地方參與、環境保護或社會關懷多盡一分心力，公司組織對上述議題的態度與心力投注，也都將影響公司的整體形象，因此公共關係的主要目標有二：一為管理企業的整體形象，包括提升（或維持）正面形象與處理負面形象，二為維持正向關係。

🔖 圖 13-2　公共關係與公共宣傳的目標（資料來源：作者整理）

🔍 二、公共關係的對象

　　公共關係的目標在管理整體形象與維持正向關係，身為整體行銷傳播計畫的一員，公共關係的傳播對象包括所有與公司組織相關的人、組織、社區、社群、政府單位、公司與媒體，我們曾經介紹過利害關係人 (stakeholder) 這個名詞，公共關係的對象就是與公司組織相關的所有利害關係人。如圖 13-3 所示，利害關係人所概括的成員非常廣，包括許多我們經常忽略的成員。公司組織的內部成員是最常被忽略的對象，這些成員包括員工與工會、股東與債權人，這些成員是維持運作順利的基礎，因此公共關係的目標不但是讓這些成員瞭解公司對於福利的關注，最好還能夠博得他們理念上的支持；此外，在較大的公司組織中會有工會的存在，然而臺灣社會普遍對工會這個名詞存有偏見，許多經營者會刻板地將工會視為搗蛋者，當然工會的力量過強有可能會箝制公司的發展，比如美國的三大車廠——福特汽車 (Ford)、通用汽車 (General Motors) 與克萊斯勒汽車 (Chrysler)，但工會能夠扮演員工與經營階層溝通的橋樑，倘若雙方可以溝通順利，工會的存在能夠讓雙方皆受益，因此我們最好可以用中性的態度來看工會的存在。

圖 13-3　公共關係的對象（資料來源：作者整理）

　　除了內部成員外，消費者當然是需要被公關關注的對象，公司組織可以透過理念的傳達與實際的作為，維持在消費者心目中長期、正向的印象，另一個層次的公關是用理念來爭取消費者的認同，形塑成穩固的品牌忠誠度，比如綠色旅館的環保概念與日本服飾無印良品的簡單生活概念；政府是另一個對象，政府的政策與執法方式對產業發展甚鉅，因此公司組織無不從政治找尋可利用的資源或保障（不過得在合法的範圍內進行）；其他需要進行公關的對象包括上下游廠商、競爭者、環保組織、當地居民與學校機構等，此外媒體在公共關係中扮演著十分吃重的角色，因為許多企業的理念與作為都是透過媒體被「知道」的，假設一家旅館舉辦一個活動宣揚自己的環保理念，並邀請當地居民參與，使他們瞭解對當地環保的付出，這個公關活動的直接對象是當地居民，然而不可能每一位居民都參與，所以企業會希望活動能夠藉由媒體的報導或刊登，使得活動的效益更大，這時候媒體在公關活動中的吃重角色就很清楚。

　　雖然媒體在公共關係中扮演重要的角色，卻也是最難掌握的部分，理論上媒體記者報導的內容是本於事實，並基於新聞專業所作出的獨立判斷，因

此一場公關活動是否需要被報導必須由記者獨立來判斷,舉辦活動的企業無可置喙之處,雖然實務上企業的公關人員可以盡力讓記者「瞭解該場活動的意義與重要性」,但公關人員依然很難干涉報導的內容。尤其目前臺灣新聞媒體競爭激烈,新聞報導傾向具有衝突性、爭議性與煽動性的內容,因此一場成功的活動可能會被零星的抗議給完全推翻,這是特別值得注意的部分。

 ## 三、公共宣傳的目標

焦點回到圖 13-2,公共宣傳更貼近產品銷售,其主要的目標有二:提升整體傳播計畫的功效與增加產品的曝光度。在整體傳播計畫中包含許多種傳播方式,包括已經介紹過的媒體廣告、直接行銷、銷售促銷與下一節即將介紹的人員銷售,通常這些傳播方式的耗費都甚高,而且當消費者意識到自己接觸到的是「廣告資訊」,傳播的效果也會大打折扣,因此我們希望可以用「報導」的型式將產品資訊傳播給消費者。由於我們無法控制媒體是否報導與報導的內容,所以不可能只仰賴公共宣傳進行行銷,如果能將公共宣傳與其他傳播方式互相搭配,可以提升產品的曝光度,並有機會提升整體傳播計畫的功效。

談到公共宣傳,就不得不談「報導與新聞的分野」這個議題,從新聞倫理的角度來看,無論是文字、聲音或影片,媒體有責任告知閱聽人一段資訊是廣告、抑或是新聞,但兩者間的分野卻越來越模糊,許多圖文並茂的雜誌變成商品目錄,所謂「置入性」廣告的頻率也越來越多,從行銷人員角度來看,尊重新聞專業依然是優先,並且必須意識到關於新聞廣告化的爭議,以及部分消費者可能可分辨兩者的分野,其餘的空間就看我們如何讓報導者體會產品值得被報導的重要性。

 ## 四、實行公共關係與公共宣傳的方法

焦點回到公共關係與公共宣傳共同的議題——如何實行?就是我們要怎麼做才可以提升公共關係與公共宣傳的頻率?事實上,雖然公共關係與公共

宣傳在概念上有所不同，但在實行方法卻完全一致，因為公共宣傳的著力點是媒體，我們也只能透過改善公共關係來增加公共宣傳的機會。我們曾經在圖 13–3 列舉公共關係的對象，針對這些對象進行公共關係與公共宣傳的主要方法是持續溝通與參與。

1.持續溝通

持續表示是長期的，溝通的對象則包括圖 13–3 的所有利害關係人。當然溝通的內容會因為對象而有所不同：面對內部員工，重點可能在於企業的遠景與對員工的福利，面對股東則可能是獲利與經營目標。然而持續溝通之主要目的在互相瞭解，並保持良好的關係。

2.持續參與

參與也必須是長期而持續的，參與的對象則包括社區、相關組織與學校機構：社區參與可以搏得居民對企業的支持，商會或協會的參與可以獲得產業的資訊或取得同業的認同，對學校機構活動的參與則有機會獲得豐富的知識與寶貴的人力資源。這些參與雖然不見得會有立即的回報，但通常可收長期之利。

3.發行自己的刊物

企業組織可以透過發行自己的刊物宣傳自己的理念與作為，並讓內部員工、旅遊地的居民、同業或媒體從業人員閱讀，以爭取這些利害關係人瞭解與認同，這也是另一種型式的「溝通」。

4.舉辦特殊活動

有許多方法可以吸引媒體的目光，比如舉辦特殊的活動，特殊活動包括商店、旅館及餐廳的開幕典禮、週年慶、競賽或抽獎活動等，這些活動可以找政治人物或影藝明星來加持，以增加可能的曝光率。

5.發新聞稿

舉辦活動的單位通常會在活動前發新聞稿，希望搏得媒體的注意，讓活動當天有更多的媒體到場，官方人士與影藝明星參與活動時，他們所屬的單位與經紀公司通常也會發新聞稿；接著在活動過後，舉辦活動的單位需要再

發一次新聞稿,說明活動本身的內容。記者通常會修改新聞稿成為自己的報導,因此提供新聞稿一方面是為了媒體朋友報導上的方便,一方面也是希望報導的內容能夠符合主辦單位的期待。

6.購買媒體廣告

廣告的購買也是另一種對媒體做公關的方法,媒體的主要收入來源是廣告,在我們期待產品被免費報導的同時,或許也需要滿足媒體對企業組織的期待。

📝 13-3　人員銷售

人員銷售是銷售人員與顧客一對一的行銷傳播方式,兩者溝通的管道可能包括面對面、電話與線上即時通訊系統,比如 Faceboook、LINE 等。與消費者直接溝通優點在於能夠精確掌握顧客需求、詳細介紹產品與適當地說服顧客,然而相較於其他行銷傳播方式,人員銷售的成本也較高;另一方面,當提到人員銷售,或許有些人的印象會停留在一般保險經紀員或旅行社的銷售人員,這些人員的確都在進行人員銷售,然而我們銷售的對象不見得是一般的消費者,也可能是下游通路商或其他企業組織,比如旅館的業務人員會去旅行社拓展通路, 旅行社也會派員去銷售公司獎勵旅遊或學生的畢業旅行,在這些情況下銷售人員與顧客面對面的溝通是必需的,所以其他的行銷傳播方式就很難取代人員銷售,換言之這也是人員銷售的價值所在。

🔍 一、人員銷售的目標

人員銷售的目標不僅是銷售,如圖 13-4 所示,還包括以下目標:

1.確認主要顧客

由於人員銷售必須承擔高額的成本,所以一個很重要的目標是確認主要客戶,如果是個人客戶,我們必須確認出那些有意願與同時有能力購買的消費者。購買的意願通常建立在產品能夠「符合顧客需求」或「解決顧客問題」

的基礎上，購買能力則是建立在消費者的消費能力上，如果是團體或企業組織客戶，我們必須找到決策者或獲得授權的決策者。確認主要客戶是提升人員銷售績效的基礎，因為他們才有能力與權力完成最後的購買程序，他們的需求與需要被解決的問題才是銷售人員真正需要關注的焦點。

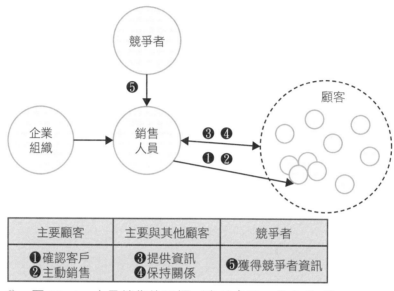

主要顧客	主要與其他顧客	競爭者
❶確認客戶 ❷主動銷售	❸提供資訊 ❹保持關係	❺獲得競爭者資訊

✎ 圖 13-4　人員銷售的目標（資料來源：作者整理）

📷 照片 13-5　當小孩看到吹泡泡都迫不及待想要衝過去時，銷售人員便可確認他們就是這個市場的主要客戶，進而達到銷售目的。（圖片來源：作者）

2.針對主要顧客進行銷售

銷售的任務並非一蹴可幾，通常必須持續提供客戶產品資訊、持續保持聯絡維繫關係。

3.保持和「主要與其他顧客」的關係

確認主要顧客並針對他們進行銷售皆為人員銷售的兩個目標，然而其對象不限於主要客戶，沒有能力購買產品的消費者未來可能有能力購買，沒有權力決策者未來也可能掌權或得到授權，所以也應該成為資訊提供與關係維繫的對象。

4.**提供資訊給「主要與其他顧客」**

然而資源還是必須放在刀口上，所以我們對於非主要客戶的接觸應該止於資訊提供與關係維繫，僅需要針對主要客戶進行主動的銷售。

5.**獲得競爭者的資訊**

銷售人員站在最前線，每天與消費者接觸，不但能夠瞭解顧客需求，亦能獲得其他競爭者的動態，這些資訊將成為提供企業組織上層決策的寶貴依據。

 ## 二、人員銷售的主要流程

當確認主要客戶後，銷售人員隨即開始投注心力進行銷售，實務上銷售的流程十分彈性且多元，每個企業組織可能有不同的規定、每位銷售人員可能有不同的方法、甚至針對每位顧客可行的方式也不同。本書從心理學的角度談銷售流程，一般來說，與消費者的接觸是銷售流程的第一步，銷售人員必須有能力去判斷要接觸誰、如何應對，下一個步驟是確認需求，雖然許多的消費者當下的購買意願不高，但銷售人員也應該要主動地詢問需求，並提供解決方案（產品），對於沒有意願的消費者也不需要死纏爛打，但如果銷售人員發現消費者有一定程度的購買意願，應該繼續吸引他們的注意、激起興趣、喚起慾望，最後再刺激購買。

案例問題與討論

1.網路上流行購買「即期品」，即是以相當低的價格購買即將到期的產品，您認為這樣的銷售方式會危及產品本身的價值嗎？而這樣的方式對買賣雙方有何影響？

2.每年的資訊展往往吸引許多顧客前往，您認為資訊展的主要顧客是誰？資訊展又針對這些主要顧客提供了哪些銷售促銷及公共宣傳？

3.賣場或百貨公司常會舉行各樣食品的試吃活動，用意何在？

1. **一般行銷者對銷售促銷活動的認知迷思為**

▷ 銷售促銷只為了刺激短期銷售：刺激短期銷售量的確是銷售促銷活動的主要目標之一，但促銷活動不應危及長期目標

▷ 銷售促銷就是削價競爭：削價不利於利潤，因此需衡量促銷活動的成本與獲益

2. **銷售促銷活動的目標為**

▷ 鼓勵消費者使用產品

▷ 刺激消費者購買產品

▷ 建立顧客的品牌忠誠度

▷ 鼓勵銷售人員或下游通路商販售本公司的產品

3. **使用銷售促銷活動有以下幾個主要的時機**

▷ 新產品上市時，鼓勵消費者使用新產品

▷ 淡季或離峰時段刺激短期消費

▷ 配合特殊活動、節目或展覽

4. **銷售促銷可使用的主要方法可以分為五大類**

▷ 試樣：提供試品、免費行程或升等，讓消費者或專業人員體驗產品

▷ 折扣：提供商品折扣，但必須注意使用時機

▷ 贈獎：提供已經購買產品的消費者額外的服務或產品

▷ 特殊活動：透過競賽、抽獎或其他特殊活動提升消費者對產品或品牌的認知

▷ 紅利積點：針對熟客提出促銷方案

5. **公共關係與公共宣傳是兩個類似但相異的概念**

▷ 公共關係：透過維持或促進與公眾的關係，進而增進大眾對於組織或產品理念的接受與瞭解

▷ 公共宣傳：透過新聞報導讓產品資訊在媒體曝光

6. **公共關係與公共宣傳的主要目標為**

▷ 公共關係致力於提升公司組織的正面形象、並適當處理負面形象

▷ 公共宣傳致力於提升整體行銷傳播計畫的功效、並提升產品的媒體曝光度

7. **實行公共關係與公共宣傳的方法包括**

▷ 持續溝通

▷ 持續參與

▷ 發行自己的刊物

▷ 舉辦特殊活動

▷ 發新聞稿

▷ 購買媒體廣告

8. **人員銷售的目標包括**

▷ 確認主要顧客

▷ 針對主要顧客進行銷售

▷ 保持和「主要與其他顧客」的關係

▷ 提供資訊給「主要與其他顧客」

▷ 獲得競爭者的資訊

9. **人員銷售的主要流程為**

▷ 接觸顧客

▷ 確認需求

▷ 吸引注意

▷ 激起興趣

▷ 喚起渴望

▷ 刺激行動

自我評量

一、是非題

()　1.「銷售」希望可以把東西賣出去,「行銷」則是追求產品與顧客需求的結合。

()　2.銷售促銷即為削價競爭。

()　3.針對銷售人員進行促銷活動較不會影響產品在消費者心中的價值感。

()　4.提供商品折扣乃是銷售促銷方法中的特殊活動。

()　5.為平衡淡、旺季的收入,飯店業者應分別制訂出平日與假日之房價,以吸引消費者。

()　6.現在經濟不景氣,業者應該經常對產品進行折扣促銷以增進買氣。

()　7.航空公司會員累積里程換取升等,此為銷售方法中的「試樣」。

()　8.公共宣傳之目標為增加產品媒體曝光度與提升傳播計畫功效。

()　9.刺激短期銷售量是銷售促銷的主要目標之一,但這些促銷活動必須同時考量長期目標,而非一味地只想把產品賣出去。

()　10.產品售價被降低時,縱然銷售量會增加,營業額與利潤不一定會增加(端視產品的價格彈性而定),所以銷售促銷不一定能帶給企業獲利。

()　11.由於銷售促銷活動的主要目的為刺激短期銷售量,因此銷售促銷的對象為消費者。

()　12.航空公司經常針對 VIP 顧客提供專屬的優惠價格與促銷活動,其最終目的為建立品牌忠誠。

()　13.擁有高品牌知名度或房間數較多的旅館,降低售價的促銷活動對其本身較無任何影響。

()　14.所謂的差別訂價是用原價賣給價格敏感度低的顧客、用折扣價賣給高價格敏感度顧客的訂價方式。

()　15.公共宣傳的傳播內容通常與更上層的公司形象有關。

二、選擇題

()　1.下列何者為銷售促銷活動的對象？

(1)消費者　(2)銷售人員　(3)通路商　(4)以上皆是

()　2.於街上發送試用包是下列何種銷售目的？

(1)刺激短期消費　(2)鼓勵嘗試產品　(3)建立品牌忠誠　(4)激勵銷售

()　3.航空公司提供禮品獎勵銷售有佳之服務人員，此乃下列何種銷售目的？

(1)激勵銷售　(2)鼓勵嘗試產品　(3)建立品牌忠誠　(4)刺激消費

()　4.使用銷售促銷活動之主要時機為何？

(1)新產品上市時，鼓勵消費者使用新產品　(2)淡季或離峰時段刺激短期消費　(3)配合特殊活動、節目或展覽　(4)以上皆是

()　5.提供試用品、免費行程或升等，讓消費者或專業人員體驗產品，此乃何種銷售促銷方法？

(1)特殊活動　(2)熟客紅利　(3)試樣　(4)贈品

()　6.提供已經購買產品的消費者額外的服務或產品，此乃何種銷售促銷方法？

(1)特殊活動　(2)熟客紅利　(3)贈品　(4)試樣

()　7.百貨公司慶祝週年慶，舉辦買千送百的活動，請問此為何種促銷方式？

(1)試樣　(2)特殊活動　(3)贈品　(4)熟客紅利

()　8.下列何種非飯店於淡季時所應採取之銷售手法？

(1)直接降低房價　(2)限量優惠　(3)針對會員進行促銷　(4)試樣

()　9.某旅行社推出兩人同行第 2 人團費 32 元之促銷方式，此乃屬於下列何種銷售手法？

(1)試樣　(2)特殊活動　(3)折扣　(4)贈品

()　10.於速食店點購兒童餐即可獲得小玩具，此乃何種銷售手法？

　(1)試樣　(2)特殊活動　(3)折扣　(4)贈品

(　) 11.透過活動的參與，讓顧客瞭解品牌或產品，提升產品知名度或長期的需求，乃為何種銷售手法？

　(1)試樣　(2)特殊活動　(3)折扣　(4)贈品

(　) 12.下列何種銷售方法有清楚的目標與對象，能更容易衡量促銷活動的效果？

　(1)試樣　(2)特殊活動　(3)贈品　(4)熟客紅利

(　) 13.下列何者非公共關係？

　(1)社區參與　(2)募款、捐款　(3)讓產品資訊在媒體曝光　(4)發行刊物

(　) 14.下列何者為公共關係之目標？

　(1)管理整體形象　(2)提升傳播計畫功效　(3)增加產品媒體曝光度　(4)以上皆是

(　) 15.下列何者為公共關係的傳播對象？

　(1)公司員工　(2)政府單位　(3)與公司之利害關係人　(4)以上皆是

(　) 16.通常公共關係的傳播對象中，最常忽略的為下列何者？

　(1)公司員工　(2)政府單位　(3)與公司之利害關係人　(4)以上皆是

(　) 17.下列何項為人員銷售的缺點？

　(1)精確掌握顧客需求　(2)成本較其他行銷方式高　(3)能詳細介紹產品　(4)適當地說服顧客

(　) 18.餐廳業者在推出新口味時都會舉行新產品促銷活動，其促銷目標為何？

　(1)刺激短期消費　(2)鼓勵嘗試產品　(3)建立品牌忠誠度　(4)激勵銷售

(　) 19.觀光餐旅業使用銷售促銷的原因是因為具有下列何項特性？

　(1)不可分割性與無形性　(2)無法儲存性與不可分割性　(3)季節性與無法儲存性　(4)無形性與異質性

（　）20.觀光業者使用差別訂價策略的目的為何？

　　　(1)確保產品的價值感　(2)維持一定的產品利潤　(3)符合顧客需求

　　　(4)以上皆是

三、簡答題

1.請簡述何謂公共關係？

2.請簡述何謂公共宣傳？

3.請問一般行銷者對銷售促銷活動的認知迷思為何？

第 14 章

行銷控制與評估

 本章學習目標

1.瞭解行銷計畫的流程

2.瞭解行銷控制的概念

3.瞭解行銷控制的分類

4.認識行銷評估需要考量的層面

5.回顧本書強調的行銷準則

14-1　行銷計畫的流程

這一章是本書最後一章，回顧各位已經讀過的內容，本書強調行銷是一個連續不斷的流程，在這個流程中必須先清楚自己在相關產業競爭的地圖裡處於什麼位置，因此我們分別在第 4 章及第 5 章介紹如何蒐集分析市場資訊與研究、以及如何分析消費者的決策與行為；等到我們清楚自己的位置後，下一步就要確立前進的目標，誠如本書開宗明義所述，行銷與銷售不一樣，銷售只專注於賣掉現有的產品，從事銷售的目標就是提高銷售額，但是當我們產品不再受到市場歡迎，無論全組織上下如何努力，還是可能無法把產品賣出去，所以我們必須要有戰略的思考，思考如何在競爭環境中同時滿足顧客的需求與達到組織成長或獲利的目標，因此我們在第 6 章介紹策略行銷管理、第 7 章介紹產品區隔定位、第 8 章介紹產品策略、以及第 9 章介紹價格策略；當確立目標後，下一步就是要確實的執行，執行方法包括第 10 章的行銷通路、第 11 章的整合性行銷傳播計畫、以及第 12 章與第 13 章的各種行銷傳播工具。

延續行銷計畫流程的概念，本章介紹其他兩個在行銷流程中不可或缺的元素——行銷控制 (marketing control) 與行銷評估 (marketing evaluation)。為有效地利用組織資源達到行銷目標，行銷計畫的過程必須被控制，就像火車在鐵軌上前進時，必須要避免脫軌，因此本章的第一部分將介紹幾種行銷控制的方法及其優缺點；另一方面，當行銷計畫執行完畢後，組織必須評估過去這段時間的執行效果，並重新檢視行銷目標與方向，本章的第二部分將介紹行銷評估的相關議題。當各位瞭解行銷控制與評估的概念後，就能夠瞭解完整的行銷流程，具備成為「行銷人」的基礎知識。

14-2　行銷控制

各位應該還記得顧客導向的行銷概念，這個概念是在產品競爭激烈、行銷預算縮減的大環境中衍生而出，在此環境中，行銷人員必須使用有限的資源達到最高效益，要做到這點，除了組織在擬定行銷計畫時必須要清楚自己的位置、設定明確目標與執行方法，還需要注意實際執行時是否與原本的計畫一致。

行銷控制可分為管理階層從上到下的「正式控制」(formal control)、以及行銷人員從下到上的「非正式控制」(informal control)，如圖 14-1 所示，正式控制是管理高層負責、由上到下、成文的控制方法，比如組織的行銷預算、計畫、銷售規範或配額等都在正式控制的範疇內，組織必須執行正式控制，以確保行銷人員在符合組織目標的原則下進行行銷，因此正式控制沒有辦法容許與組織目標抵觸的個人目標；另一方面，非正式控制是行銷人員負責、由下到上、不成文的控制方法，在較有規模的公司組織中，行銷計畫通常會由一組行銷團隊負責，這個團隊對於行銷計畫執行方式可能會有自己的想法與作法，這些想法或作法就在非正式控制的範疇中，因此非正式控制容許的行銷團隊或個人目標不盡然與組織相同。

照片 14-1　行銷人員必須使用有限的資源達到最高效益。飯店推出可愛親子房型，吸引家長帶小孩入住。（圖片來源：作者）

照片 14-2　參加旅遊行程，經常都會到當地的名產商店參觀，此時行銷團隊多會利用時間講解商品的優點，讓旅客能認識並購買。（圖片來源：作者）

正式控制	非正式控制
特點	**特點**
★由上到下	★從下到上
★成文的控制方法	★不成文的控制方法
★假設組織目標與個人目標一致	★個人目標不盡然符合組織目標
★由組織高層負責	★由行銷人員負責
種類	**種類**
★投入控制	★自我控制
★流程控制	★專業控制
★產出控制	★文化控制

圖 14-1　行銷控制的特點與種類（資料來源：修改自 Jaworski (1988). "Toward a theory of marketing control: Environmental context, control types, and consequences". *Journal of Marketing*, Issue 52, pp. 23-25）

一、正式控制

進一步說明正式控制與非正式控制下的細項分類，正式控制可分為投入控制 (input control)、流程控制 (process control) 與產出控制 (output control)。

1.投入控制

簡單來說，投入控制就是設定行銷績效要如何衡量，以網路行銷為例，如果我們在網路上打廣告，到底是要以網友點選廣告的次數為衡量標準、還是透過網路廣告而實際購買賣出的商品數量為標準？不同的產品適合不同的標準，比如剛上市的產品行銷會以增加曝光率為重，因此或許點選次數是比較適合的標準；具知名度的產品行銷則以提高銷售量為重，所以或許透過網路廣告而實際賣出的商品數量比較適合當作標準。無論我們要用哪一個標準，必須在進行行銷前訂出來，才能確保行銷計畫的執行可以符合組織目標。

2.流程控制

流程控制則是要規範行銷團隊達到目標的方法，方法通常與預算有關，不同的方法需要不同的資源配合，管理階層一方面要規範行銷人員有效率地

使用資源，另一方面也必須讓這些上前線打仗的士兵有足夠的彈藥與補給，因此過程控制也是行銷計畫中不可或缺的一環。

3. 產出控制

先前提到的投入控制要訂出衡量績效的標準，產出控制則是要訂出在這些標準下的明確數字，比如說銷售額成長 10%、或知名度增加 30%，這些標準數字的來源通常來自組織過去的表現、或競爭對手的表現，對組織高層而言，訂定具挑戰性的數字有維持組織競爭力的必要，但需避免訂定過高的數字，因為過高的數字也不見得可以真正刺激行銷人員的賣力投入。

🔍 二、非正式控制

非正式控制同樣也能分為三個種類，包括自我控制 (self control)、專業控制 (professional control) 與文化控制 (cultural control)。

1. 自我控制

透過自我控制，行銷人員會設立自身目標並努力執行，容許高度自我控制的組織表示信賴自己的員工，對於某些員工而言，自我控制才能達到較高的產出，所以我們不應該把自我控制看成管理階層對員工的「失控」。

📷 照片 14–3　峇里島的蠟染村中，原以參觀購買有品質的沙龍為主，然而隨著工作人員設立目標並努力執行後，現在繪製 T-shirt 不僅可賺取小費，也意外成為當地相當具有特色的客製化紀念品，深受遊客的喜愛。(圖片來源：Amay)

2. 專業控制

專業控制指行銷團隊的內部自我控制機制，如行銷人員間分享專業知識或資訊、或是彼此合作來達成目標，英文用「派系」(clan) 這個詞來形容這種在大組織內具有內部自我規範的小團體，派系這個詞在臺灣常帶有負面意義，當然小團體的存在是人類生存的必然，只要小團體的利益沒有背離大團體的整體利益，管理階層應該用中性或正面的態度來看待這些小團體的存在。

3.文化控制

　　每個組織都有自己的文化，建立正面的文化也是管理階層施行控制力的方法，當旗下員工認同這個文化，它會變成自我控制的一部分，然而這種文化控制沒辦法成為成文規定，所以歸屬於非正式控制。

 三、施行控制的方法

　　各種組織應該選擇適合的方法來施行控制，如表 14-1 所示，當一個組織同時施行高度正式控制與非正式控制時，稱為「高度控制法」，反之當正式控制與非正式控制都較低時，稱為「低度控制法」。一般而言，高度控制法比低度控制法更容易產生滿意的行銷成果，當然也就是為何需要管理的原因，然而從管理階層的角度而言，施行正式控制十分容易，卻只能間接影響組織內的非正式控制。

照片 14-4　每個國家與組織都有自己的文化，像峇里島的機場設計相當狹窄，正是因為當地居民認為妖魔鬼怪都是相當高大的，所以將門設計狹小，妖魔鬼怪就不能通行。（圖片來源：Amay）

表 14-1　行銷控制的方法

控制方法	控制種類	
	正式控制	非正式控制
高度控制法	高度	高度
組織控制法	高度	低度
派系控制法	低度	高度
低度控制法	低度	低度

（資料來源：修改自 Cravens, Lassk, Low, Marshall & Moncrief (2004). "Formal and informal management control combinations in sales organizations". *Journal of Business Research*, Issue 57, p. 242）

　　由於非正式控制是由組織內的行銷團體或個人所發動，管理階層沒辦法直接影響，但是管理階層可以透過組織文化促成團體或個人的內控，較有規模與品牌形象的組織通常都採用高度控制法，一方面這些組織擁有完整的正

式控制規範，另一方面也會樹立鮮明的組織文化，管理階層希望員工認同這個文化、更希望找到認同這個文化的員工，因此這些具規模、品牌形象的組織能夠同時維持高度正式控制與非正式控制。

　　管理階層還能選擇其他兩種行銷控制方法，其中組織控制法較依賴管理階層的正式控制，派系控制法較依賴行銷團隊或個人的自我控制；採用組織控制法的管理階層較可能不相信員工個人的自我控制能力，而且相信行銷人員不需要太多的自主空間，反之採用派系控制法的管理階層對員工有較高的信賴度，相信他們可以自己做得很好。不同的控制方法反映管理階層對員工的態度、以及對自身管理工作的認知，不同的控制方法適合不同的組織與競爭環境，但無論我們採行哪一種方法，重點是行銷計畫執行的過程是需要被控制的。

✏ 14–3　行銷評估

　　在高度競爭與行銷預算縮減的環境中，行銷計畫的執行需要妥適的控制，同樣行銷計畫執行的成果也需要被妥適的評估，本書不斷強調的行銷是一個連續不斷的過程，行銷評估就是行銷計畫流程的最後一個步驟，這個步驟檢視先前所有步驟的成果，並銜接下一個期間的行銷計畫。

一、行銷計畫是否妥當？

　　行銷計畫評估需要考量三個層面，如圖 14–2 所示，第一個層面是目前的行銷計畫是否妥當，行銷計畫具有方向性，這個方向性是依據競爭環境與組織目標而訂定，然而競爭環境隨時在改變、組織目標也可能會調整，所以我們必須重新檢視目前的計畫目標、產品策略、價格策略、產品定位、市場區隔與目標客群等是否合適，換句話說，這部分的檢視可以直接連結到下一個期間的行銷計畫目標。

照片 14-5　城市行銷需要不段的改變行銷計畫以吸引人氣，除了提升硬體設施外，也可以規劃打卡景點，讓遊客拍照上傳，行銷至全球各地。（圖片來源：作者）

照片 14-6　以觀光為主要收入的國家，消費人次與消費金額多寡就等於觀光行銷績效。例如在印尼的旅遊途中，多能遇到看似表演的下注遊戲，勝負之中，往往表演者才是最後贏家。（圖片來源：Amay）

二、行銷計畫是否有效？

　　第二個需要考量的層面是行銷計畫是否有效，誠如上一段行銷評估部分所述，管理階層必須確立衡量行銷績效的標準——正式控制中的投入控制——及預計達到的目標——正式控制中的產出控制，在行銷評估階段，我們必須實際測量出這些標準的數值，比如銷售量是多少、銷售量成長多少、曝光率增加多少、知名度提升多少，並且與目標值相比較，但這只是評估行銷計畫是否有效的一部分；在另一部分，組織高層必須進一步瞭解這些數據變化的原因，銷售量的成長可能只是因為整體經濟環境的改善，不盡然是因為自己本身行銷計畫的影響，因此我們必須清楚地知道哪些部分是直接受到行銷計畫的影響。對於餐廳或旅館而言，要評估行銷計畫的績效比較容易，因為我們可以直接從營收、住房率、翻桌率等重要的數據評估，然而一個旅遊地要評估行銷績效就會比較困難，以臺灣為例，觀光局的行銷績效或許可以用來臺旅客人次來評估，但這不是太好的標準，因為這些旅客人次包括以商務、探親、勞務為目的之旅客人次，觀光局必須更清楚知道來臺旅客花了多少錢、去了什麼地方，因此臺灣觀光局

每年都會進行來臺旅客消費與動向調查，這份調查報告能夠提供清楚的資訊，讓觀光局做出合理正確的未來規劃。

三、行銷計畫是否有效率？

最後一個層面是行銷計畫是否有效率，行銷計畫必須將資源做最妥善的利用，所以最後我們要同時評估行銷計畫讓我們得到什麼以及耗費多少成本。事實上，任何計畫都需要成本效益評估，如果是公部門的計畫，效益的部分不盡然是直接的金錢收益，比如蓋一條高速公路，效益應該不只是過路費而已，如果高速公路的收益只有過路費，沒有任何一條高速公路的收益會大於成本，同樣地，舉辦一個節慶活動的效益評估也不應該侷限於活動本身的收益，應將這個活動而帶來的消費都算進收益當中。

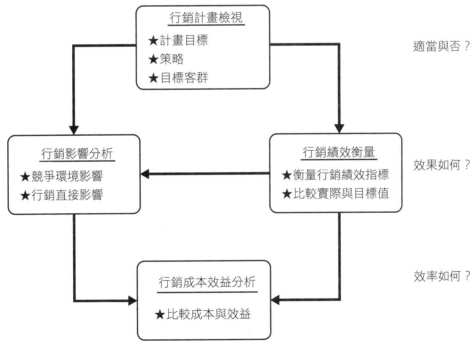

📎 圖 14-2　行銷評估的流程（資料來源：修改自 Faulkner (1997). "A model for evaluation of national tourism destination marketing program". *Journal of Travel Research*, Issue 35, p. 24）

14-4 行銷準則

事實上，行銷控制與評估的概念延續本書不斷強調的行銷準則，這些準則包括：

1. 這是一個高度競爭、行銷預算有限的環境。
2. 好行銷必須以顧客為導向，結合顧客需求與組織目標。
3. 行銷是一個連續不斷的計畫，這個計畫需要確立目標與達到目標的方法。
4. 行銷計畫需要妥適的控制，並評估計畫的適當性、效果與效率。

您必須將這些原則謹記在心，隨著環境的變化，行銷教科書不斷被改寫，但這些準則是永遠不變的。此外，觀光餐旅產業比一般產業更複雜，所謂的目標對一般企業而言就是企業本身的目標，然而在觀光餐旅產業，所有的相關利害關係人都有各自的目標，餐廳旅館想要賺錢、國家公園或環境保護組織想要保護自然資源、旅遊地行銷組織希望可以刺激當地經濟發展，有些目標甚至是矛盾衝突的，身在這個產業中，我們必須對於產業的複雜性有所理解；另一方面，在觀光餐旅產業，所謂的利益也不見得只是經濟利益，觀光發展會帶來許多正負面的影響，這些都是我們在進行行銷規劃時需要考量的因素。現在，各位應該已經理解行銷準則與觀光餐旅產業的複雜性，相信各位應該具備成為行銷人的基礎知識了。

❓ 案例問題與討論

1. 街角新開張的早午餐店，您認為老闆需要使用正式控制還是非正式控制才能有效達到行銷目的？為什麼？
2. 產業生命已進入成熟期的狀態下，如果企業不願低價競爭，要如何檢視行銷計畫？
3. 餐廳想要賺錢、行銷人員想要成功，都需要謹記「行銷準則」，請問行銷準則包括哪些重點？

1.行銷控制可以分為正式控制與非正式控制，兩者的差別在於

▷ 正式控制：從上而下、由管理階層主導、成文的規定、不允許與組織目標相異的個人目標

▷ 非正式控制：從下而上、由行銷團隊或個人主導、不成文的規範、容許個人目標

2.正式控制有三個分類

▷ 投入控制：確立如何衡量行銷績效

▷ 流程控制：訂定如何達到行銷目標

▷ 產出控制：訂定行銷目標的明確數字

3.非正式控制也有三個分類

▷ 自我控制：行銷人員以自身期許與目標為出發點的控制方法

▷ 專業控制：行銷團隊內的合作與專業分享

▷ 文化控制：組織文化被行銷人員認同所造成的控制方法

4.行銷評估需要考慮以下三個層面

▷ 行銷計畫是否適當：衡量計畫目標與方向性是否需要因應競爭環境與顧客需求的改變

▷ 行銷計畫是否有效：實際測量行銷績效的標準、比較實際值與目標值、衡量在大環境的改變下行銷計畫實際影響的部分

▷ 行銷計畫是否有效率：比較行銷計畫付出的成本得到的效益

5.本書強調的行銷準則包括

▷ 這是一個高度競爭、行銷預算有限的環境

▷ 好行銷必須以顧客為導向，結合顧客需求與組織目標

▷ 行銷是一個連續不斷的計畫，這個計畫需要確立目標與達到目標的方法

▷ 行銷計畫需要妥適的控制，並評估計畫的適當性、效果與效率

自我評量

一、是非題

() 1.行銷只專注於賣掉現有產品，提高銷售額。

() 2.為有效地利用組織資源達到行銷目標，行銷計畫的過程必須被控制。

() 3.組織在擬定行銷計畫時只須清楚自己的位置與設定明確目標。

() 4.組織必須執行正式控制，以確保行銷人員在符合組織目標下進行行銷。

() 5.非正式控制容許行銷團隊或個人目標不盡然與組織相同。

() 6.訂定行銷目標的數字越高越好，才能刺激行銷人員賣力投入。

() 7.自我控制越高的組織會讓高層在員工管理上越頭痛。

() 8.建立正面的文化是管理階層施行控制力的方法。

() 9.文化控制歸屬於正式控制。

() 10.較有規模與品牌形象的組織通常都採用高度控制法。

二、選擇題

() 1.下列何者為正式控制？

(1)自我控制 (2)專業控制 (3)產出控制 (4)以上皆非

() 2.流程控制意指下列何者？

(1)確立如何衡量行銷績效 (2)訂定如何達到行銷目標 (3)訂定行銷目標的明確數字 (4)以上皆是

() 3.下列何者屬於正式控制的範疇？

(1)行銷預算 (2)計畫 (3)銷售規範 (4)以上皆是

() 4.關於正式控制之敘述下列何者為非？

(1)組織目標與個人目標一致 (2)由下到上 (3)由上到下 (4)以上皆非

() 5.下列何者屬於非正式控制的種類？

(1)專業控制 (2)投入控制 (3)流程控制 (4)產出控制

（　）6.投入控制乃指下列何者？

　　　⑴確立如何衡量行銷績效　⑵訂定如何達到行銷目標　⑶訂定行銷目標的明確數字　⑷行銷團隊的合作與分享

（　）7.下列何者屬於專業控制的部分？

　　　⑴專業知識的分享　⑵分享資訊　⑶合作達成目標　⑷以上皆是

（　）8.正式控制程度低，非正式控制程度高，屬於下列何種控制法？

　　　⑴高度控制法　⑵組織控制法　⑶派系控制法　⑷低度控制法

（　）9.正式控制程度高，非正式控制程度低，屬於下列何種控制法？

　　　⑴高度控制法　⑵組織控制法　⑶派系控制法　⑷低度控制法

（　）10.為何較有規模與品牌形象的組織通常都採用高度控制法？

　　　⑴欲樹立鮮明的組織文化　⑵希望找到認同組織文化的員工　⑶因其擁有完整的正式控制規範　⑷以上皆是

（　）11.檢視行銷計畫所應考慮的內容為何？

　　　⑴策略　⑵競爭環境　⑶比較成本與效益　⑷行銷直接影響

（　）12.從何處可評估行銷計畫的效率？

　　　⑴檢視行銷計畫　⑵行銷影響分析　⑶行銷成本效益分析　⑷行銷績效衡量

（　）13.關於非正式控制之描述何者正確？

　　　⑴不容許個人目標　⑵由上而下　⑶由行銷團隊主導　⑷以上皆非

（　）14.產出控制乃指下列何者？

　　　⑴訂定行銷目標的明確數字　⑵訂定如何達到行銷目標　⑶確立如何衡量行銷績效　⑷以上皆非

（　）15.下列何者可用來評估行銷計畫效果？

　　　⑴檢視行銷計畫　⑵行銷成本效益分析　⑶鎖定目標客群　⑷行銷影響分析

三、簡答題

1.請簡述正式控制與非正式控制的差別為何？

2.行銷評估需要考慮的層面有哪些？

 Memo

參考資料

《UGC 行銷》 UGC 3.0 時代：用直播為號召，與網友一起改變真實世界 (2015)。屬害的 UGC 行銷案例——MOTIVE 行銷專欄第 43 期。2019 年 10 月 22 日，取自 https://www.motive.com.tw/?p=8718。上網日期：2019/10/17。

《UGC 行銷》UGC 行銷做不好的原因，其實跟你想的不一樣 (2015)。屬害的 UGC 行銷案例——MOTIVE 行銷專欄第 43 期。取自 https://www.motive.com.tw/?p=8735。上網日期：2019/10/17。

巧手阿湯哥 30 秒搞定 1 顆小籠包 (2013)。自由時報。取自 https://ent.ltn.com.tw/news/paper/668311。上網日期：2019/10/17。

交通部觀光局 (2001)。《民宿管理辦法》。取自 http://admin.taiwan.net.tw。上網日期：2009/12/05。

交通部觀光局 (2002)。《旅館業管理規則》。取自 http://admin.taiwan.net.tw。上網日期：2009/12/05。

交通部觀光局 (2007)。《95 年來臺旅客消費與動向調查報告》、《95 年國人旅遊狀況調查報告》、《95 年臺灣地區國際觀光旅館營運分析報告》。臺北市：交通部觀光局。

交通部觀光局 (2008)。《96 年觀光年報》。臺北市：交通部觀光局。

交通部觀光局 (2009)。《98 年觀光年報》。臺北市：交通部觀光局。

交通部觀光局 (2010)。《98 年國人旅遊狀況調查報告》、《98 年臺灣地區國際觀光旅館營運分析報告》。臺北市：交通部觀光局。

交通部觀光局 (2011)。《99 年觀光年報》。臺北市：交通部觀光局。

交通部觀光局行政資源網。取自 https://admin.taiwan.net.tw/index.aspx。

朱俊蓉 (2015)。星巴克的行銷手法。myMIKC.com。取自 http://mymkc.com/article/content/22069。上網日期：2019/10/17。

行政院農委會 (2006)。《休閒農業輔導管理辦法》。取自 http://law.moj.gov.tw。上網日期：2009/12/05。

吳國卿（譯）(2007)《好行銷》。臺北市：臉譜。(Cheverton, P., 2004)。

你掌握網路時代行銷的遊戲規則了嗎？科特勒的「5A 架構」，教你如何讓顧客成為品牌傳教士 (2017)。數位時代。取自 https://www.bnext.com.tw/article/47510/marketing-4.0-5a。上網日期：2019/10/17。

東方線上生活型態研究小組 (2004)。《熟年風華：臺灣 50–64 歲生活型態族群研究 / 東方線上生活型態研究小組研究分析》。臺南縣永康市：統一夢公園。

林玥秀、高儷嘉、蕭靜芬、林孟樺、吳碩文、陳俊竹、簡大仁、林珍年、林哲豪、吳慧蕙 (2005)。《東部地區一般旅館業與民宿經營現況調查報告》。臺北市：交通部觀光局。

洪慧芳（譯）(2004)。《大師解讀行銷》。臺北市：天下文化。(Kermally, S., 2004)

為什麼旅遊 UGC 不賺錢還能繼續運營？ (2016)。取自 https://kknews.cc/zh-tw/tech/vz6l62.html。上網日期：2019/10/17。

為什麼要做網路行銷、數位廣告？五大理由告訴你！(2019)。成長駭客型雜誌。取自 https://www.awoo.com.tw/blog/digital-ads-marketing/。上網日期：2019/10/17。

為何「隱性價值」讓星巴克創造近千億美元的市值 (2016)。取自 https://kknews.cc/finance/gb2kv8.html。上網日期：2019/10/21。

財團法人臺灣網路資訊中心 (2019)。《2018 年臺灣網路報告》。取自 http://www.twnic.net/doc/twrp/201812e.pdf。上網日期 2019 年 3 月 20 日。

商業週刊編輯部 (2005)。《女人錢最大：女性行銷五部曲》。臺北市：商智。

張清溪、許嘉棟、劉鶯釧、吳聰敏 (2000)。《經濟學：理論與實際》，第四版。臺北市：翰蘆圖書。

曹勝雄 (2001)。《觀光行銷學》。臺北市：揚智文化。

黃章展、林靜怡、鄭育雄、陳瑩盈、許辰維、王嘉惠 (2002)。《九十年觀光遊樂業調查報告》。臺北市：交通部觀光局。

維基百科。"starbucks"。取自 http://en.wikipedia.org/wiki/Starbucks。上網日期 2011 年 10 月 29 日。

鄭紹成 (2005)。《服務行銷與管理：亞太案例，本土思維》。臺北市：雙葉書廊。

劉盈君（譯）(2017)《行銷 4.0：新虛實融合時代贏得顧客的全思維》。臺北市：天下雜誌。(Kotler, P., Kartajaya, H. & Setiawan, I., 2016)

蕭閔云 (2019)。從 3 張圖表，看台灣數位廣告市場新趨勢。數位時代。取自 https://www.bnext.com.tw/article/53402/2018-digital-ad-report。上網日期：2019/10/17。

蕭富峰 (1997)。《內部行銷》。臺北市：天下文化。

蕭新煌 (1995)。〈新人類的社會意識與社會參與〉。《勞工之友》，535, 6–9 頁。

澳洲昆士蘭旅遊局－世界上最棒的工作 (The Best Job In The World)(2016)。約瑟夫整合行銷設計 Joseph Studio。取自 https://blog.joseph-studio.com/2016/03/01/10%E5%80%8B%E5%B7%A7%E5%A6%99%E9%81%8B%E7%94%A8%E3%80%8C%E4%BD%BF%E7%94%A8%E8%80%85%E5%8E%9F%E5%89%B5%E5%85%A7%E5%AE%B9%E3%80%8D%E7%9A%84%E8%A1%8C%E9%8A%B7%E6%A1%88%E4%BE%8B-2/。上網日期：2019/10/17。

韓定國（譯）(2002)。《麥當勞探索金拱門的奇蹟》。臺北市：天下文化。(Love, J. F., 1996)

韓懷宗（譯）(2002)。《STARBUCKS 咖啡王國傳奇》。臺北市：聯經。(Schultz, H. & Yang, D. J., 1999)

嚴長壽 (2008)。《我所看見的未來》。臺北市：天下文化。

蘇建州、陳宛非 (2006)。〈不同世代媒體使用行為之研究：以 2005 東方消費

者行銷資料庫為例〉。《資訊社會研究》，10, 205–234 頁。

Anderson, R. (1995). *Essentials for Personal Selling: The New Professionalism.* Englewood Cliffs, NJ: Prentice-Hall.

Arens, W. F. (2006). *Contemporary Advertising*, 10th Ed. Boston, Mass.: McGraw -Hill.

Armstrong, G. & Kotler, P. (2003). *Marketing: An Introduction*, 6th Ed. NJ: Pearson.

Asia Development Bank (2018). *Key Indicators for Asia and the Pacific 2018.* Retrieved May 13, 2019, from https://www.adb.org/publications/key-indicators-asia-and-pacific-2018

Assael, H. (1998). *Consumer Behavior and Marketing Action*, 6th Ed. US: South Western College.

Barsky, J. D., & Huxley, S. J. (1992). *A customer-survey tool: using the "quality sample"*. Cornell Hotel and Restaurant Administration Quarterly, 33(6), 18–25.

Bartos, R. (1989). *Marketing to Women around the World. Boston*, Mass.: Harvard Business School.

Beard, F. (1996)."Integrated marketing communications: New role expectations and performance issues in the client-ad agency relationship". *Journal of Business Research*, 37(3), 207–215.

Belch, G. E. & Belch, M. A. (2004). *Advertising and Promotion: An Integrated Marketing Communications Perspective*. New York: McGraw-Hill.

Beverland, M., & Luxton, S. (2005)."Managing integrated marketing communication (IMC) through strategic decoupling". *Journal of Advertising*, 34(4), 103–116.

Brault, B. (2007)."A timely product innovation". *Cornell Hotel and Restaurant Administration Quarterly*, 48(1), 105–108.

Brito, P. Q., & Hammond, K. (2007)."Strategic versus tactical nature of sales promotions". *Journal of Marketing Communications*, 13(2), 131–148.

Buhalis, D. (1998)."Strategic use of information technologies in the tourism industry". *Tourism Management*, 5, 409–421.

Buhalis, D., & Licata, M. C. (2002)."The future eTourism intermediaries". *Tourism Management*, 23(3), 207–220.

Burns, G. L. & Howard, P. (2003)."When wildlife tourism goes wrong: A case study of stakeholder and management issues regarding Dingoes on Fraser Island, Australia".*Tourism Management*, 24, 699–712.

Butler, R. W. & Boyd, S. W. (2000). *Tourism and National Parks: Issues and Implications*. West Sussex, England: John Wiley & Sons.

Calder, B. J., & Malthouse, E. C. (2005)."Managing Media and Advertising Change with Integrated Marketing". *Journal of Advertising Research*, 45(4), 356–361.

Calori, R., Lubatkin, M., & Very, P. (1994)."Control mechanism in cross-border acquisition: An international comparison". *Organization Studies*, 15(3), 361–379.

Carroll, B., & Judy, S. (2003)."The evolution of electronic distribution: Effects on hotels and intermediaries". *Cornell Hotel and Restaurant Administration Quarterly*, 44(4), 38–50.

Carvell, S. A. & Quan, D. C. (2008)."Exotic reservationsLow-price guarantees". *International Journal of Hospitality Management*, 27, 162–169.

Choi, W. M., Chan, A., & Wu, J. (1999)."A qualitative and quantitative assessment of Hong Kong's image as a tourist destination". *Tourism Management*, 20, 361–365.

Churchill, G. A. (1996). *Basic Marketing Research*, 3th Ed. Fort Worth: Dryden Press.

Clarke, G. (2000). *Marketing a Service for Profit: A Practical Guide to Key Service Marketing Concepts*. London: Kogan Page.

Collins, M. & Parsa, H. G. (2006)."Pricing strategies to maximize revenues in the lodging industry". *International Journal of Hospitality Management*, 25(1), 91–107.

Cook, R., Hsu, C. H., & Marqua, J. (2018). *Tourism: The business of hospitality and travel.* Pearson.

Cox, B. & Koelzer, W. (2004). *Internet Marketing in Hospitality*. NJ: Pearson Prentice Hall.

Cravens, D. W., Lassk, F. G., Low, G. S., Marshall, G. W., & Moncrief, W. C. (2004)."Formal and informal management control combinations in sales organizations". *Journal of Business Research*, 57, 241–248.

Crick-Furman, D. & Prentice, R. (2000)."Modeling tourists'multiple values". *Annals of Tourism Research*, 27(1), 451–467.

Crispin, D. (2003)."The competitive networks of tourism e-mediaries: New strategies, new advantages". *Journal of Vacation Marketing*, 9(2), 109.

Cutlip, S. M., Center, A. H., & Broom, G. M. (1994). *Effective Public Relations*, 7th Ed. Englewood Cliffs, NJ: Prentice-Hall.

Daniel, J. C., Michael, D. O. et al. (1998)."The Internet as a distribution channel". *Cornell Hotel and Restaurant Administration Quarterly*, 39(4), 42.

David, F. R. (2001). *Strategic Management: Concepts & Cases*, 8th Ed. Upper Saddle River, NJ: Prentice-Hall.

Davies, B. & Downward, P. (2007)."Exploring price and non-price decision making in the UK package tour industry: Insights from small-scale travel agents and tour operators". *Tourism Management*, 28(5), 1236–1261.

di Benedetto, C. A. & Bojanic D. C. (1993)."Tourism Area Life Cycle Extensions". *Annals of Tourism Research*, 20, 557–570.

Digital in 2019. *Hootsuite*. Retrieved Oct. 17,2019, from https://p.widencdn.net/kqy7ii/Digital2019-Report-en

Doolin, B., Burgess, L., & Cooper, J. (2002)."Evaluating the use of the Web for tourism marketing: A case study from New Zealand". *Tourism Management*, 23, 557–561.

Dubé, L., & Renaghan, L. M. (2000)."Marketing your hotel to and through intermediaries". *Cornell Hotel and Restaurant Administration Quarterly*, 41(1), 73–83.

Dwyer,C. (2017). *Here's Why The World's Largest Starbucks Is A Chinese Wonderland Like No Other*. Forbes. Retrieved Oct. 17,2019 from https://www.forbes.com/sites/chrisdwyer/2017/12/06/heres-why-the-worlds-largest-starbucks-is-a-chinese-wonderland-like-no-other/#6e1fa61d270e

Echtner, C. M. & Ritchie, J. R. B. (1993)."The measurement of destination image: An empirical assessment". *Journal of Travel Research*, 31(4), 3–13.

Emmer, R. M., Tauck, C., Wilkinson, S., & Moore, R. G. (2003)."Marketing Hotels Using: Global Distribution Systems". *Cornell Hotel and Restaurant Administration Quarterly*, 44(5/6), 94–104.

Enz, C. A. (2003)."Hotel pricing in a networked world". *Cornell Hotel and Restaurant Administration Quarterly*, 44(1), 4–5.

Erickson, T. J. & Shorey, C. E. (1992)."Business strategy: New thinking for the | 90s".*Prism, Issue 4*, pp. 6–12.

Evans, N., Campbell, D., & Stonehouse, G. (2003). *Strategic Management for Travel and Tourism*. Oxford: Butterworth-Heinemann.

Faulkner, B. (1997)."A model for evaluation of national tourism destination marketing program". *Journal of Travel Research*, 35, 23–32.

Feltenstein, T. (1986)."New-product development in food service: A structure approach". *Cornell Hotel and Restaurant Administration Quarterly*, 27(3),

62–69.

Ferrell, O. C., Hartline, M. D., & Lucas, G. H. (2002). *Marketing Strategy*, 2nd Ed. Fort Worth, TX: Harcourt College.

Fyall, A. & Garrod, B. (2005). *Tourism Marketing: A Collaborative Approach*. Clevedon: Channel View.

Gallarza, M. G., Saura, I. G., & García, H. C. (2002)."Destination image: Towards a conceptual framework". *Annals of Tourism Research*, 29(1), 56–78.

Gartner, W. C. (1993)."Image formation process". *Journal of Travel and Tourism Marketing*, 2(2/3), 191–215.

Goeldner, C. R. & Ritchie, J. R. B. (2003). *Tourism: Principles, Practices, Philosophies*, 9th Ed. New Jersey: John Wiley & Sons.

Goncalves, V. F. D. C., & Aguas, P. M. R. (1997)."The concept of life cycle: An application to the tourist product". *Journal of Travel Research*, 36(2), 12–22.

Grove, S. J., Carlson, L., & Dorsch, M. J. (2007)."Comparing the application of integrated marketing communication (IMC) in magazine ads across product type and time". *Journal of Advertising*, 36(1), 37–54.

Hague, P. & Jackson, P. (1999). *Market Research: A Guide to Planning, Methodology and Evaluation*. London: Kogan Page.

Hair, J. F., Bush, R. P., & Ortinau, D. J. (2006). *Marketing Research: Within a Changing Information Environment*. Boston, Mass.: McGraw-Hill Irwin.

Harris, R., Griffin, T., & Williams, P. (2002). *Sustainable Tourism: A Global Perspective*. Oxford: Butterworth-Heinemann.

Hassanien, A. (2005)."Hotel renovation within the context of new product development". *International Journal of Hospitality & Tourism Administration*, 6(2), 63–98.

Hatton, M. (2004)."Redefining the relationshipsThe future of travel agencies and the global agency contract in a changing distribution system". *Journal of Vacation Marketing*, 10(2), 101–108.

Hawkins, D. I., Mothersbaugh, D. L., & Best, R. J. (2007). *Consumer Behavior: Building Marketing Strategy*. Boston: McGraw-Hill Irwin.

Hayes, D. K. & Huffman, L. M. (1995)."Value pricing: How low can you go?"*Cornell Hotel and Restaurant Administration Quarterly*, 36(1), 51–56.

Hill, C. W. L., Jones, G. R., & Galvin, P. (2004). *Strategic Management: An Integrated Approach*. Milton, Qld.: John Wiley & Sons.

Hofacker, C. F. (2001). *Internet Marketing*, 3rd Ed. New York: Wiley.

Hooley, G. & Saunders, J. (1993). *Competitive Positioning: The Key to Marketing Strategy*. Hemel Hempstead, Hertfordshire: Prentice-Hall.

Hope, S. (1999). *Applied Microeconomics*. Chichester: John Wiley & Sons.

Hoyer, W. D. & MacInnis, D. J. (2007). *Consumer Behavior*, 4th Ed. Boston, MA: Houghton Mifflin Company.

Huang, L. (2006)."Building up a B2B e-commerce strategic alliance model under an uncertain environment for Taiwan's travel agencies". *Tourism Management*, 27(6), 1308–1320.

Hutton, J. G. (1996)."Integrated marketing communications and the evolution of marketing thought". *Journal of Business Research*, 37(3), 155–162.

Jarach, D. (2002)."The digitalisation of market relationships in the airline business: The impact and prospects of e-business". *Journal of Air Transport Management*, 8(2), 115–120.

Jaworski, B. J. (1988)."Toward a theory of marketing control: Environmental context, control types, and consequences". *Journal of Marketing*, 52, 23–39.

Jaworski, B. J., Stathakopoulos, V., & Krishnan, H. S. (1993)."Control combinations in marketing: Conceptual framework and empirical evidence".

Journal of Marketing, 57(1), 57–69.

Jenkins, O. H. (1999)."Understanding and measuring tourist destination images". *The International Journal of Tourism Research*, 1(1), 1–15.

Johnson, L. & Leamed, A. (2005). *Don't Think Pink: What Really Makes Women Buy and How to Increased Your Share of This Crucial Market*. New York: Amacom.

Jones, G. & Morgan, N. J. (1994). *Adding Value: Brands and Marketing in Food and Drink*. New York: Routledge.

Jones, M. & Jones, E. (1999). *Mass Media*. Houndmills, Basingstoke, Hampshire: Palgrave.

Jose, P. D. (1996)."Corporate strategy and the environment: A portfolio approach". *Long Range Planning*, 29(4), 462–471.

Keane, M. J. (1997)."Quality and pricing in tourism destinations". *Annals of Tourism Research*, 24(1), 117–130.

Kiecolt, K. J. & Nathan, L. E. (1985). *Secondary Analysis of Survey Data*. Beverly Hills: Sage.

Kimes, S. E. & Wirtz, J. (2002)."Perceived fairness of demand-based pricing for restaurants". *Cornell Hotel and Restaurant Administration Quarterly*, 43(1), 31–36.

King, J. (2002)."Destination marketing organisationsConnecting the experience rather than promoting the place". *Journal of Vacation Marketing*, 8(2), 105–108.

Kitchen, P. J., & de Pelsmacker, P. (2004). *Integrated Marketing Communications: A Primer*. London: Routledge.

Knowles, T. (1998). *Hospitality Management: An Introduction*. Harlow: Longman.

Kohl, S. Y. (2000). *Getting Attention: Leading-edge Lessons for Publicity and*

Marketing. Boston, Mass.: Butterworth-Heinemann.

Kotler, P., Bowen, J. T., & Makens, J. C. (2006). *Marketing for Hospitality and Tourism*, 4th Ed. NJ: Pearson Prentice Hall.

Kotler, P., Kartajaya, H., & Setiawan, I. (2010). *Marketing 3.0: From products to customers to the human spirit.* John Wiley & Sons.

Kotler, P., Kartajaya, H., & Setiawan, I. (2016). *Marketing 4.0: Moving from traditional to digital.* John Wiley & Sons.

Lee, D. H., & Park, C. W. (2007). "Conceptualization and measurement of multidimensionality of integrated marketing communications". *Journal of Advertising Research*, 47(3), 222–236.

Lew, A. A. (1987). "A Framework of Tourist Attraction Research". *Annals of Tourism Research*, 14(4), 553–575.

Lewis, R. C. & Shoemaker, S. (1997). "Price-sensitivity measurement: A tool for the hospitality industry". *Cornell Hotel and Restaurant Administration Quarterly*, 38(2), 44–54.

Litvin, S. W. (2006). "Revisiting Plog's model of allocentricity and psychocentricity: One more time". *Cornell Hotel and Restaurant Administration Quarterly*, 47(3), 245–253.

Lockyer, T. (2005). "The perceived importance of price as one hotel selection dimension". *Tourism Management*, 26(4), 529–537.

Marconi, J. (2001). *Future Marketing: Targeting Seniors, Boomers, and Generation X and Y*. Lincolnwood, Ill: NTC Contemporary.

Marks, R. B. (1997). *Personal Selling: A relationship Approach*, 6th Ed. Upper Saddle River, NJ: Prentice-Hall.

Maslow, A. H. (1970). *Motivation and Personality*, 2nd Ed. New York: Harper & Row.

Mattila, A. S. & Choi, S. (2006). "A cross-cultural comparison of perceived

fairness and satisfaction in the context of hotel room pricing". *International Journal of Hospitality Management*, 25(1), 146–153.

Mills, J. E. & Law, R. (2004). *Handbook of Consumer Behavior, Tourism, and the Internet*. Binghamton, NY: Haworth Hospitality.

Mohammed, R., Fisher, R. J., Jaworski, B. J., & Paddison, G. (2003). *Internet Marketing: Building Advantage in the Networked Economy*, 2nd Ed. Boston: McGraw-Hill.

Monty, B. & Skidmore, M. (2003)."Hedonic Pricing and Willingness to Pay for Bed and Breakfast Amenities in Southeast Wisconsin". *Journal of Travel Research*, 42(2), 195–199.

Morgan, N. & Pritchard, A. (2001). *Advertising in Tourism and Leisure*. Oxford: Butterworth-Heinemann.

Morrison, A. J. (1994)."Marketing strategic alliances: The small hotel firm". *International Journal of Contemporary Hospitality Management*, 6(3), 25–30.

Morrison, A. M. (2019). *Marketing and managing tourism destinations*. Routledge.

Morrison, A. M. (2002). *Hospitality and Travel Marketing*, 3rd Ed. Australia: Delmar Thomson Learning.

Moschis, G. P. (1992). *Marketing to Older Consumers: A Handbook of Information for Strategy Development*. Westport, Conn.: Quorum Books.

Mullen, B. (1988). *The Psychology of Consumer Behavior*. Hillsdale, NJ: L. Erlbaum.

Muller, C. C. (1997)."Redefining value: The hamburger price war". *Cornell Hotel and Restaurant Administration Quarterly*, 38(3), 62–73.

Myers, J. H. (1992)."Positioning product/services in attitude space". *Marketing Research*, March, 46–51.

Nelson, C. (1994). *Women's Market Handbook: Understanding and Reaching Today's Most Powerful Consumer Group*. Detroit: Gale Research.

O'Connor, P. &. Frew, A. J. (2004)."An evaluation methodology for hotel electronic channels of distribution". *International Journal of Hospitality Management*, 23(2), 179–199.

O'Connor, P. (1999). *Electronic Information Distribution in Tourism and Hospitality*. Oxon: CABI.

O'Connor, P. (2003)."On-line pricing: An analysis of hotel-company practices". *Cornell Hotel and Restaurant Administration Quarterly*, 44(1), 88–96.

O'Connor, P., & Frew, A. J. (2002)."The future of hotel electronic distribution: Expert and industry perspectives". *Cornell Hotel and Restaurant Administration Quarterly*, 43(3), 33–45.

O'Connor, P., & Piccoli, G. (2003)."Marketing Hotels Using Global Distribution Systems: Revisited". *Cornell Hotel and Restaurant Administration Quarterly*, 44(5/6), 105–114.

Oelkers, D. B. (2007). *Travel and Tourism Marketing. Mason*, OH: Thomson.

O'Leary, S. & Deegan, J. (2003)."People, pace, place: Qualitative and quantitative images of Ireland as a tourism destination in France". *Journal of Vacation Marketing*, 9(3), 213–226.

Oliver, S. M. (2004). *Handbook of Corporate Communication and Public Relations: Pure and Applied*. London: Routledge.

Oppermann, M. (1995)."Travel life cycle". *Annals of Tourism Research*, 22(3), 535–552.

Ottman, J. A. (1993). *Green Marketing*. Lincolnwood, Ill., USA: NTC Business Books.

Parasuraman, A., Grewal, D., & Kishnan, R. (2007). *Marketing Research*. Boston: Houghton Mifflin.

Pearce, D. G. (2008)."A needs-functions model of tourism distribution". *Annals of Tourism Research*, 35(1), 148–168.

Pearce, P. L. (1992)."Fundamentals of tourist motivation". In D. G. Pearce and R. W. Butler. *Fundamentals of Tourist Motivation*, pp. 113–134. London: Routledge.

Pearce, P. L. (2005). *Tourist Behavior: Themes and Conceptual Schemes.* Clevedon: Channel View.

Petrick, J. F. (2005)."Segmenting cruise passengers with price sensitivity". *Tourism Management*, 26(5), 753–762.

Pike, S. & Ryan, C. (2004)."Destination positioning analysis through a comparison of cognitive, affective, and conative perceptions". *Journal of Travel Research*, 42(4), 333–342.

Plog, S. (2001)."Why destination areas rise and fall in popularity: An update of a Cornell Quarterly Classic". *Cornell Hotel and Restaurant Administration Quarterly*, 42(3), 13–24.

Porter, M. E. (1980). *Competitive Strategy: Techniques for Analyzing Industries and Competitors*. New York: Free Press.

Reid, M. (2005)."Performance auditing of integrated marketing communication (IMC) actions and outcomes". *Journal of Advertising*, 34(4), 41–54.

Reid, M., Luxton, S., & Mavondo, F. (2005)."The relationship between integrated marketing communication, market orientation, and brand orientation". *Journal of Advertising*, 34(4), 11–23.

Rezende-Parker, A. M., Morrison, A. M., & Ismail, J. A. (2003)."Dazed and confused? An exploratory study of the image of Brazil as a travel destination". *Journal of Vacation marketing*, 9(3), 243–259.

Sautter, E. T. & Leisen, B. (1999)."Managing stakeholders: A tourism planning model".*Annals of Tourism Research*, 26(2), 312–328.

Saveriades, A. (2000)."Establishing the social tourism carrying capacity for the tourist resorts of the east coast of the Republic of Cyprus". *Tourism Management*, 21, 147–156.

Scandinavian Tourist Board (2004). *China Outbound Travel Market Report2002* Retrieved November 10, 2004, from http://www.swetourism.se/ Utlandsmarknader/Cn/CnRapporter/ChineseOutboundTravelMarket2004.pdf.

Schulz, C. (1994)."Hotels and travel agents: The new partnership". *Cornell Hotel and Restaurant Administration Quarterly*, 35(2), 44–50.

Scolaro, M.C. (2015.1.23). *Why Google's Eric Schmidt says the 'Internet will disappear'* .CNBC. Retrieved Oct. 17, 2019, from https://www.cnbc.com/2015/01/23/why-googles-eric-schmidt-says-the-internet-will-disappear.html

Shapiro, B. P. & Bonoman, T. V. (1984)."How to Segment Industrial Markets". *Harvard Business Review*, May–June 1984, 104–110.

Shoemaker, S., Lewis, R. C., & Yesawich, P. C. (2007). *Marketing Leadership in Hospitality and Tourism: Strategies and Tactics for Competitive Advantage*, 4th Ed. NJ: Pearson.

Shostack, G. L. (1977)."Breaking free from product marketing". *Journal of Marketing*, 41(2), 73–80.

Simón, F. G., Narangajavana, Y., & Marqués, D. P. (2004)."Carrying capacity in the tourism industry: A case study of Hengistbury Head". *Tourism Management*, 25, 275–283.

Sirakaya, E. & Woodside, A. G. (2005)."Building and testing theories of decision making by travelers". *Tourism Management*, 26, 815–832.

Smith, K. A. (2007)."Distribution channels for events: Supply and demand-side perspectives". *Journal of Vacation Marketing*, 13(4), 321–338.

Smith, T. M., Gopalakrishna, S., & Chatterjee, R. (2006)."A three-stage model of

integrated marketing communications at the marketing-sales interface". *Journal of Marketing Research*, 43(4), 564–579.

Solomon, M. R. (2004). *Consumer Behavior: Buying, Having, and Being*, 6th Ed. NJ: Pearson Prentice Hall.

Soshiroda, A."Inbound tourism policies in Japan from 1859 to 2003". *Annals of Tourism Research*, 32(4), 1100–1120.

Stata, R. (1992)."Organizational learning: The key to success in the 1990s".*Prism*, Issue 4, pp. 31–38.

Starbucks Coffee Company-CLEO. Retrieved May 16, 2019, from http://cleo.rutgers.edu/assets/articles/2_359235_8NIvIh7int.pdf

Starbucks Reports Q3 Fiscal 2019 Results (2019).Retrieved Oct. 17, 2019 from https://stories.starbucks.com/press/2019/starbucks-reports-q3-fiscal-2019-results/

Stewart, D. W. & Kamins, M. A. (1993). *Secondary Research: Information Sources and Methods*. Newbury Park: Sage.

Stewart, D. W. (1996)."Market-back approach to the design of integrated communications programs: A change in paradigm and a focus on determinants of success". *Journal of Business Research*, 37(3), 147–153.

Sudharshan, D. (1995). *Marketing Strategy: Relationships, Offerings, Timing & Resources Allocation*. Englewood Cliffs, NJ: Prentice-Hall.

Sweeney, S. (2000). *Internet Marketing for Your Tourism Business: Proven Techniques for Promoting Tourist-based Businesses over the Internet*. Gulf Breeze, FL: Maximum Press.

Tapscott, D. (1998). *Growing up Digital: The Rise of the Net Generation*. New York: McGraw-Hill.

Thomas, J. S., & Sullivan, U. Y. (2005)."Managing marketing communications with multichannel customers". *Journal of Marketing*, 69(4), 239–251.

Toh, R. S., Khan, H., & Koh, A. J. (2001)."A travel balance approach for examining tourism area life cycles: The case of Singapore". *Journal of Travel Research*, 39(4), 426–432.

Tooman, L. A. (1997)."Applications of the life-cycle model in tourism". *Annals of Tourism Research*, 24(1), 214–234.

Tsai, H.T., Huang, L., & Lin. C. G. (2005)."Emerging e-commerce development model for Taiwanese travel agencies". *Tourism Management*, 26(5), 787–796.

Tse, A. C. (2003)."Disintermediation of travel agents in the hotel industry". *International Journal of Hospitality Management*, 22(4), 453–460.

UNWTO (2018). *Tourism Highlights :2018 edition.* Retrieved Oct. 17, 2019, from https://www.e-unwto.org/doi/pdf/10.18111/9789284419876

Weibel, A. (2007)."Formal control and trustworthiness: Shall the Twain never meet?". *Group & Organization Management*, 32(4), 500–517.

Weilbacher, W. M. (1993). *Brand Marketing: Building Winning Brand Strategies That Deliver Value and Customer Satisfaction.* Lincolnwood, Ill.: NTC Pub. Group.

Wells, W., Burnett, J., & Moriarty, S. (2003). *Advertising: Principles and Practice.* Upper Saddle River, NJ: Prentice-Hall.

Winer, D. R. & Lehmann, R. S. (1993). *Analysis for Marketing Planning.* New York: Richard D. Irwin.

World Tourism Organization (1999). *Changes in Leisure Time: The Impact on Tourism.* Madrid, Spain: World Tourism Organization.

World Tourism Organization (2007). *World Tourism Barometer,* Volume 5, No. 1. Retrieved from http://www.world-tourism.org/facts/wtb.html. Date: 2008/04/20.

Wright, J. C. (2005). *Blog Marketing: The Revolutionary New Method to Increase*

Sales, Growth, and Profits, 1st Ed. New York: McGraw-Hill.

Xardel, D. (1993). *The Direct Selling Revolution*. Cambridge, Mass.: Blackwell Business.

Zhang, Q. H. & Lam, T. (1999)."An analysis of Mainland Chinese visitors'motivation to visit Hong Kong". *Tourism Management*, 20, 587–994.

Zikmund, W. G. (1997). *Business Research Methods*. Fort Worth, Texas: Dryden Press.

Zikmund, W. G., McLeod, R., & Gilbert, F. W. (2003). *Customer Relationship Management: Integrating Marketing Strategy and Information Technology*. Hoboken NJ: Wiley.

旅運經營與管理（修訂四版）

張瑞奇／著

　　本書詳細說明旅遊產業的產品包裝，以及旅行社的設立、經營、服務與管理；也針對航空業、飯店業及餐飲業等觀光服務產業進行全盤介紹，帶領讀者綜覽旅運觀光之風貌。除收錄大量案例和圖表數據外，更在附錄提供旅遊契約書以及旅行業相關法規，理論與實務連結使讀者迅速掌握旅運知識。因應旅遊產業的瞬息萬變，本書大篇幅說明旅遊產業的最新發展和法規變動；〈航空客運〉章介紹近年來廣受遊客青睞的廉價航空及其營運模式。

國際貿易原理與政策（增訂五版）

康信鴻／著

　　本書專為大專院校國際貿易課程設計，亦適用於讀者自學。特色如下：
1. 基礎理論到實務：本書詳盡說明基礎國貿理論，並延伸至近期國際熱門議題如中美貿易戰、TPP 改組、英國脫歐等，使讀者能夠全方位地理解理論與實務。
2. 立足臺灣看世界：各章內容皆以臺灣為出發點，詳盡說明國際貿易議題及其對臺灣之影響，擴展讀者視野，瞭解國際情勢其實與生活息息相關。
3. 摘要習題加討論：各章章末皆附有摘要和習題，幫助讀者複習。內文段落亦提供案例討論，有助教師授課以及讀者延伸思考。

國家圖書館出版品預行編目資料

觀光與餐旅業行銷／林玥秀,陳俊竹著.－－修訂二版
一刷.－－臺北市：三民，2020
　　面；　公分

　ISBN 978–957–14–6650–7　（平裝）
　1.旅遊業管理 2.餐旅管理 3.行銷學

992.2　　　　　　　　　　　　　　108007703

觀光與餐旅業行銷

作　者	林玥秀　陳俊竹
發 行 人	劉振強
出 版 者	三民書局股份有限公司
地　址	臺北市復興北路 386 號 (復北門市)
	臺北市重慶南路一段 61 號 (重南門市)
電　話	(02)25006600
網　址	三民網路書店 https://www.sanmin.com.tw
出版日期	初版一刷 2012 年 1 月
	修訂二版一刷 2020 年 7 月
書籍編號	S493720
I S B N	978-957-14-6650-7

三民書局